MN. 12N 2019

Thank you for the wonderful
visit DAD/Grandpa!

love

hayley

Floyd XOXO

Martha
XOXO

Phoebe

THEY FOUGHT IN COLOUR

LA GUERRE EN COULEUR

FONDATION **VIMY** FOUNDATION

THEY FOUGHT IN COLOUR

A New Look at Canada's First World War Effort

LA GUERRE EN COULEUR

Nouveau regard sur le Canada dans la Première Guerre mondiale

with | avec
PAUL GROSS
& PETER MANSBRIDGE

DUNDURN
TORONTO

Printer: Friesens

French translation by Daniel Poliquin

Library and Archives Canada Cataloguing in Publication

They fought in colour : a new look at Canada's First World War effort / with Paul Gross & Peter Mansbridge = La guerre en couleur : nouveau regard sur le Canada dans la Première Guerre mondiale / avec Paul Gross & Peter Mansbridge.

Edited by the Vimy Foundation.
Includes bibliographical references.
Issued in print and electronic formats.
Text in English and French.
ISBN 978-1-4597-4078-5 (hardcover).--ISBN 978-1-4597-4441-7 (softcover).--ISBN 978-1-4597-4079-2 (PDF).--ISBN 978-1-4597-4080-8 (EPUB)

1. World War, 1914-1918--Canada--Pictorial works. 2. Canada. Canadian Expeditionary Force--History--World War, 1914-1918--Pictorial works. 3. World War, 1914-1918--Campaigns--Pictorial works. I. Gross, Paul, 1959-, writer of foreword II. Mansbridge, Peter, writer of afterword III. Vimy Foundation, editor IV. Title: Guerre en couleur. V. Title: They fought in colour. VI. Title: They fought in colour. French.

D547.C2T44 2018 940.3'710222 C2018-901433-4E
 C2018-901434-2E

1 2 3 4 5 22 21 20 19 18

We acknowledge the support of the **Canada Council for the Arts**, which last year invested $153 million to bring the arts to Canadians throughout the country, and the **Ontario Arts Council** for our publishing program. We also acknowledge the financial support of the **Government of Ontario**, through the **Ontario Book Publishing Tax Credit** and the **Ontario Media Development Corporation**, and the **Government of Canada**.

Imprimeur : Friesens

Traduit de l'anglais par Daniel Poliquin

Catalogage avant publication de Bibliothèque et Archives Canada

They fought in colour : a new look at Canada's First World War effort / with Paul Gross & Peter Mansbridge = La guerre en couleur : nouveau regard sur le Canada dans la Première Guerre mondiale / avec Paul Gross & Peter Mansbridge.

Édité par la Fondation Vimy.
Comprend des références bibliographiques.
Publié en formats imprimé(s) et électronique(s).
Texte en anglais et en français.
ISBN 978-1-4597-4078-5 (couverture rigide).--ISBN 978-1-4597-4441-7 (couverture souple).--ISBN 978-1-4597-4079-2 (PDF).--ISBN 978-1-4597-4080-8 (EPUB)

1. Guerre mondiale, 1914-1918--Canada--Ouvrages illustrés. 2. Canada. Armée canadienne. Corps expéditionnaire canadien--Histoire--Guerre mondiale, 1914-1918--Ouvrages illustrés. 3. Guerre mondiale, 1914-1918--Campagnes et batailles--Ouvrages illustrés. I. Gross, Paul, 1959-, auteur d'avant-propos II. Mansbridge, Peter, auteur d'après-propos III. Fondation Vimy, éditeur intellectuel IV. Titre: Guerre en couleur. V. Titre: They fought in colour. VI. Titre: They fought in colour. Français.

D547.C2T44 2018 940.3'710222 C2018-901433-4F
 C2018-901434-2F

1 2 3 4 5 22 21 20 19 18

Nous remercions le Conseil des arts du Canada de son soutien. L'an dernier, le Conseil a investi 153 millions de dollars pour mettre de l'art dans la vie des Canadiennes et des Canadiens de tout le pays. Nous remercions le Conseil des Arts de l'Ontario de l'aide accordée à notre programme de publication. Nous reconnaissons aussi l'aide financière du gouvernement de l'Ontario par l'entremise du crédit d'impôt pour l'édition de livres et de la Société de développement de l'industrie des médias de l'Ontario pour nos activités d'édition, ainsi que l'aide financière du gouvernement du Canada.

VISIT US AT | SUR LA TOILE

 dundurn.com | @dundurnpress | dundurnpress | dundurnpress

Dundurn
3 Church Street, Suite 500 | 3, rue Church, bureau 500
Toronto, Ontario, Canada
M5E 1M2

Dedicated to the Great War generation
En hommage à la génération de la Grande Guerre

THE VIMY FOUNDATION
LA FONDATION VIMY

CONTENTS
TABLE DES MATIÈRES

PREFACE

PRÉFACE

It has been nearly a decade since Canada lost its last living link to the First World War, John Babcock. John was 109 years old.

John Babcock didn't see active combat, although he tried several times, having lied about his age — twice! — but only getting as far as Halifax the first time and England the second. In the years prior to his passing, John shared stories with numerous people about what life was like when he was a kid in small-town Ontario, prior to the outbreak of war. He shared his memories of taking the train to his family farm, ordering his first pair of shoes while browsing the latest Eaton's catalogue, and being a fifteen-year-old kid wanting to enlist. He knew very little of what his fellow Canadians were experiencing in the battlefields of France and Belgium. But he knew he wanted to be part of it.

He nearly got his wish by telling officials he was eighteen, the age that would have allowed him to be deployed to France in the waning days of the war.

Survival was far from a certainty, especially in late 1918, but timing was on John's side even if he didn't want it to be. The Armistice arrived soon after he enlisted, and John Babcock lived, amazingly, for another ninety years.

One hundred years later, we still recognize the Great War as a truly transformative experience for Canada.

However, Canadians today see the First World War in black and white — through photographs and in grainy film footage, the speed of which resembles a comedy routine from a bygone era. The faces of the soldiers, nurses, and those at home are unrecognizable to us. The landmarks in cities and towns across the Western Front and in Canada look completely different, and the early forms of technology used during the Great War are big and bulky compared to what we use today to complete the most menial of tasks. As a result, it is challenging for us to connect with these seminal moments in our history, and to recognize their importance for the country we know today.

Colourizing these images brings a new focus to our understanding and appreciation of Canada's giant event — the First World War. It makes the soldier in the muddy trenches, the nurse in the field hospital, and those who waited for them at home, raising money to support the war effort, come alive. Immediately, their expressions, mannerisms, and feelings are familiar. They become real.

They Fought in Colour is a new look at the Great War. A more accessible look. A more contemporary look.

While memories of the conflict and its impacts on our collective consciousness are slowly vanishing, these colourized photographs capture our attention. They provide us with a clearer understanding of what the First World War would have looked like to the people who lived it. If we look closely, the photos have the power to transport us to this poignant reality.

The Vimy Foundation strives to engage Canadians of all ages, particularly students, in recognizing the importance of preserving the stories of Canada's incredible service and sacrifice during the First World War. Unique programs designed to provide unforgettable overseas experiences — "pilgrimages" — to Vimy and other First World War battlefields, historic sites, and memorials ensure that young Canadians learn, pay tribute to, and bear witness to the events of a century ago. The Foundation's pin and medal program gives Canadians a tangible way to demonstrate that they will not forget the actions of those who came before them.

These initiatives, as well as the creation of large-scale legacy projects such as the Vimy Visitor Education Centre, located at the Canadian National Vimy Memorial site and completed for the Vimy Centennial Commemorations in 2017, ensure we will still discuss the First World War a hundred years from now.

The generation that served Canada in the First World War is all gone, and we no longer have the opportunity to sit on grandpa's knee and ask him what life was like a century ago. Sadly, only a small number of First World War veterans had their experiences recorded for future study and reflection, a sign of the times in which they lived.

This world has passed, but the images John Babcock saw along the streets of his hometown and during his training experience — and what he would have seen had he made it to the Western Front — come alive in the following pages. We ask that you now be a witness. Lest we forget. ⚊

Il y a aujourd'hui près de dix ans que le Canada a perdu son dernier lien vivant avec la Première Guerre mondiale, John Babcock. John avait alors 109 ans.

John Babcock n'avait jamais été au feu, mais ce n'était pourtant pas faute d'avoir essayé, lui qui avait menti sur son âge — deux fois! — sauf qu'il n'avait pas dépassé Halifax la première fois, et l'Angleterre la seconde. Au soir de sa vie, John aimait parler de la vie telle qu'elle était quand il était enfant dans sa petite ville de l'Ontario avant le déclenchement des hostilités. Il aimait raconter comment il se rendait en train à la ferme familiale, comment il avait commandé sa première paire de chaussures en feuilletant la dernière édition du catalogue d'Eaton, et comment le moussaillon de quinze ans qu'il était avait cherché à s'engager. Il ne savait à peu près rien des misères qui frappaient ses compatriotes sur les champs de bataille en France et en Belgique. Mais il savait qu'il voulait en être.

Il a bien failli y parvenir en déclarant aux recruteurs qu'il avait dix-huit ans, l'âge qui lui aurait permis d'être déployé en France dans les derniers jours de la guerre. Personne n'était sûr d'en revenir indemne, surtout à la fin de 1918, mais le temps jouait pour John même si ça ne faisait pas son affaire. L'Armistice a été conclu peu après qu'il s'est enrôlé, et John Babcock, fait étonnant, a vécu quatre-vingt-dix ans de plus.

Cent ans plus tard, nous comprenons à quel point la Grande Guerre a transformé le Canada en profondeur.

Cependant, les Canadiens voient aujourd'hui la Première Guerre en noir et blanc, dans des photographies ou des extraits de films granuleux qui défilent à une vitesse rappelant le cinéma comique d'un temps révolu. Nous peinons à reconnaître les visages des soldats, des infirmières et des civils de chez nous. Les monuments dans les villes et villages du front de l'Ouest et au Canada ont l'air totalement différents de ce que nous en savons, et les formes primitives des technologies employées pendant la Grande Guerre ont une allure massive comparativement à celles qu'on utilise de nos jours, même pour les tâches les plus simples. Voilà pourquoi il nous est si difficile de ressentir des affinités avec ces moments fondateurs de notre histoire et d'en saisir l'importance pour le pays que nous connaissons aujourd'hui.

La colorisation de ces images nous permet d'acquérir une compréhension renouvelée de cet événement gigantesque dans l'histoire du Canada : la Première Guerre mondiale. L'on voit désormais revivre le soldat dans sa tranchée boueuse, l'infirmière dans son hôpital de campagne, et ceux et celles qui les attendaient chez nous et récoltaient des fonds pour soutenir l'effort de guerre. Tout à coup, leurs mimiques, leurs tics et leurs sentiments nous deviennent intelligibles. Ces êtres humains entrent dans notre réel.

La guerre en couleur est un nouveau regard sur la Grande Guerre. Un regard plus accessible, plus contemporain.

À l'heure où les souvenirs du conflit et de ses effets sur la conscience collective commencent à s'effacer, ces photographies colorisées captent notre attention. Elles nous font voir clairement à quoi devait ressembler la Première Guerre mondiale pour ceux qui l'ont vécue. Quand on y regarde de plus près, ces photos ont la faculté de nous téléporter dans cette réalité poignante.

La Fondation Vimy cherche à faire en sorte que les Canadiens de tous âges, les étudiants surtout, comprennent la nécessité qu'il y a de préserver le tissu narratif qu'émaillent les incroyables faits d'armes et sacrifices du Canada pendant la Première Guerre mondiale. Elle met de l'avant des programmes uniques qui font vivre des expériences inoubliables outre-mer — des «pèlerinages» — à Vimy, sur les champs de bataille de la Grande Guerre, aux sites et monuments commémoratifs, qui permettent aux jeunes Canadiens d'apprendre de s'initier à l'histoire, de célébrer leur passé et de se situer dans ces événements séculaires. L'insigne et la médaille du programme donnent aux Canadiens un moyen tangible de démontrer qu'ils ne sont pas près d'oublier le courage de leurs prédécesseurs.

Grâce à ces initiatives, ainsi qu'au lancement de grands projets commémoratifs comme le Centre d'interprétation du Mémorial de Vimy, dont la construction a été achevée à temps pour le centenaire de la bataille en 2017, nous parlerons encore de la Première Guerre mondiale dans un siècle.

La génération qui a porté l'uniforme canadien pendant la Première Guerre mondiale n'est plus, et plus personne ne peut s'asseoir sur les genoux de grand-papa pour lui demander à quoi ressemblait la vie il y a un siècle de cela. Et malheureusement, seul un petit nombre d'anciens combattants de la Première Guerre ont relaté leurs souvenirs pour faciliter notre étude et notre réflexion, ce qui était peut-être un signe des temps dans lesquels ils vivaient.

Ce monde n'est plus, mais les images que John Babcock a vues dans les rues de sa ville natale et pendant son entraînement — et celles qu'il aurait vues s'il avait pu gagner le front de l'Ouest — reprennent vie dans les pages qui suivent. Nous vous demandons maintenant d'ouvrir les yeux. Afin de vous souvenir vous aussi.

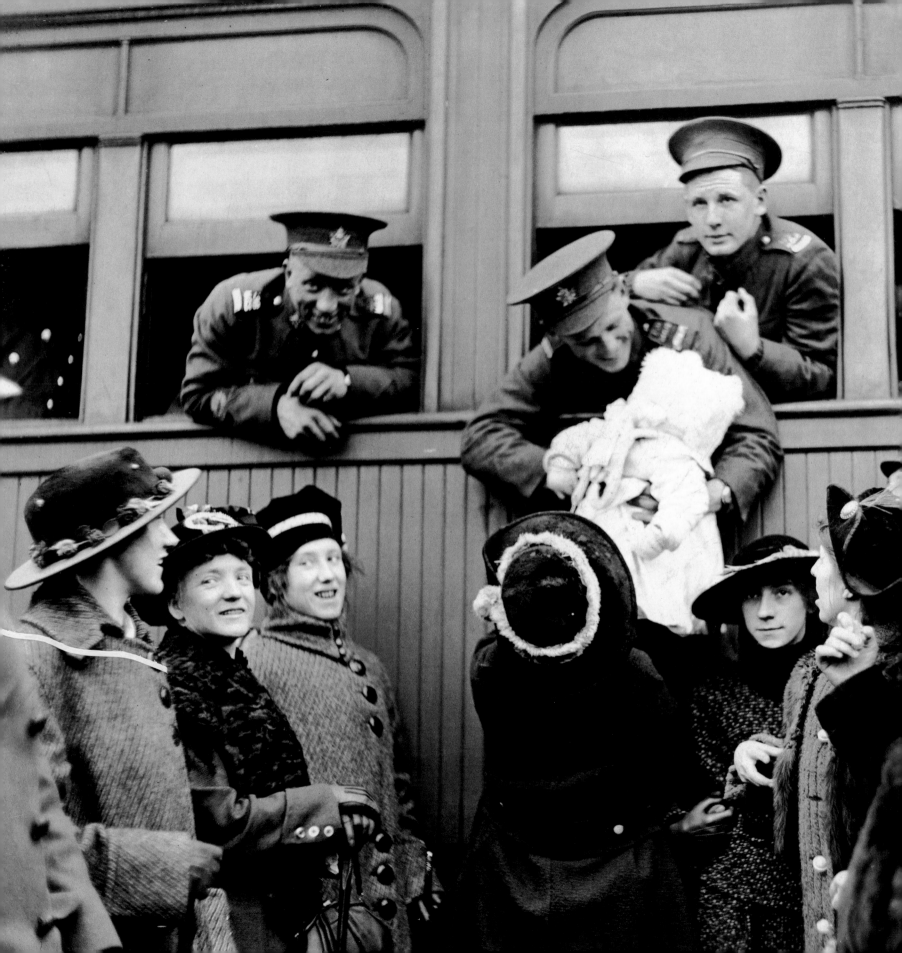

FOREWORD
AVANT-PROPOS

Paul Gross

Michael Joseph Dunne was born in County Cork in 1887. Like so many of the impoverished Irish at that time, his family emigrated to Canada in search of better prospects. They landed in Cape Breton, where he and his brothers went to work in the coal mines of No. 3 Colliery, Donkin. Life underground was harsh and dark and dangerous. So when the first opportunity to escape the tunnels presented itself, they boarded a "harvest train" and crossed this vast country to find employment with the late summer bounty of Alberta. It was August 1914. War had just erupted in Europe.

When the harvest work was complete, Michael Dunne's pockets were filled with money. As he wandered along a sun-baked street in Calgary, he crossed the path of an old friend from Ireland, a kid known as "Pickle." Pickle said, "Where the hell are you going?" Michael Dunne said he thought he'd go and buy a new suit. Pickle snorted and spat on the street. "Why the hell would you want to *buy* a new suit? King George will give us one for free."

With that, they retired to the nearest saloon, drank a gallon of whiskey, stumbled across the street, and enlisted in the Canadian

Soldiers and their families say goodbye before leaving for training, ca. 1914.

Soldats disant au revoir à leurs familles avant de partir pour l'entraînement, vers 1914.

Expeditionary Force. Michael Joseph Dunne served from 1915 until 1918 and was wounded three times, the last time severely enough to be sent home. He was my grandfather.

Like so many veterans of combat, he was close-mouthed about his wartime ordeal. He was a father to five daughters and no sons, and it was not common in that era to speak to women about atrocities. Apart from some fellowship in the Royal Canadian Legion, he kept his battlefield experiences largely bottled up as he worked hard and raised his family through the Depression and beyond.

He did, however, have a terribly irritating grandson. As I reached my teens, I became fascinated by his time in the war, spurred in part by his wounds and the few mementos from the Western Front that were present in his house. I would pester him endlessly with horrifying questions: What was it like to kill the Hun? How many men did you kill?

Most of the time he would brush my questions off by saying he never actually saw the enemy — until one morning when we were fishing on Tilley Lake, outside of Brooks, Alberta. It was an auspicious day because, for the first time, he let me drive the boat. I was fifteen, only three years younger than he'd been on the Western Front. We were floating along, bobbers on for jackfish, and I asked him again about his war. And for the first time he started to talk. The story he told rattled me to the bone and has, in part, shaped my life.

He had been part of a mopping-up action after the victory at Vimy Ridge. His patrol had entered a tiny village, where they encountered a machine-gun nest set up beneath the altar of a church. They exchanged fire for a number of hours until most of his platoon was either killed or wounded and the machine-gun nest was silent. He locked his bayonet and charged the nest. There was one German gunner still alive, a young kid with blue eyes. Or as my grandfather described them, the most beautiful blue. I couldn't see his face as he told this story because he was sitting in front of me in the boat. But I could feel the tension, the ancient difficulty in his shoulders as he lifted this story, the defining story of his life, out of his buried memories. He told me that the German gunner with the blue eyes was no threat. My grandfather said he wasn't frightened, nor was he in danger. "But I stuck him anyway, I stuck him in the forehead, I killed him," he said. A long and difficult silence settled upon the lake. And in that silence I somehow knew that this was a hinge in my own history, as though a door had swung open onto a life of consequence. And I knew that I would never be the same, that the ordeals of our forebears are also ours to shoulder.

Most of us did not have the benefit of a patient grandfather. And there is no longer anyone in this world who has a living relative who can tell us of the bloody horror that was the First World War while fishing on a placid lake. We now rely on letters and diaries and histories and, to a great extent, photographs. While the photographic record from the Great War is comprehensive, it is also in black and white, as if inserting a layer of gauze between our vividly coloured lives of today and the events of a century ago. And it is all too easy to allow

these events to drift from our memory. We cannot allow that. The horror of the Great War still lives with us, must live with us. Much of what we are as a nation was forged in the crucible of the Western Front. That crucible was endured by men like my grandfather.

Lest we forget. Rudyard Kipling's words. They ought to ring true more than ever. What you have in your hands is a book that pulls the gauze away, sweeps away the cobwebs that insert themselves between our world and our past. You will see men and women in this conflict as they were: people no different than ourselves, living their lives in the most horrifying conflict the world had ever known. And you will see yourself among these images, you will place yourself inside their world, and you will feel what they felt. Listen to them.

As a postscript … the wounding that sent my grandfather home happened in the Battle of Amiens in 1918. When I asked, he always said he'd been "shot in the left side." Years after his death I received the Pierre Berton Award at the National Archives. The many wonderful people who work there presented me with the entire dossier of my grandfather's life at the front. It turned out that he was wounded fifteen times in the left side. Strafed by a machine gun. *Fifteen times.* And he never told anyone. Such are the people in this book. Such a man was my grandfather, Michael Joseph Dunne. ⅃⅃

Michael Joseph Dunne avait vu le jour en 1887, dans le comté de Cork, en Irlande. Comme tant d'autres compatriotes démunis de l'époque, sa famille avait émigré au Canada en quête d'une vie meilleure. Elle avait abouti au Cap-Breton où Michael et ses frères avaient trouvé de l'embauche à la mine de charbon no 3 de Donkin. Le travail sous terre était ardu, dangereux. À la première occasion qu'ils eurent d'échapper à cet enfer noir, ils sautèrent dans le train et filèrent à l'autre bout de notre vaste pays pour prêter leurs bras à la dernière récolte estivale en Alberta. C'était en août 1914. La guerre venait d'éclater en Europe.

La récolte était rentrée et Michael, les poches pleines, flânait dans une rue de Calgary sous un soleil de plomb quand il tomba sur un vieil ami du pays natal surnommé « Pickle », qui lui demanda où il allait. Michael répondit qu'il songeait à s'habiller de neuf. Pickle poussa un grognement et cracha par terre : « Et c'est toi qui vas payer? T'es tombé sur la tête ou quoi? Le bon roi Georges va nous renipper gratis. »

Sur ce, les deux compères entrèrent dans le premier saloon venu et se tapèrent un gallon de whisky. Puis ils titubèrent jusqu'au bureau de recrutement en face où ils s'engagèrent dans le Corps expéditionnaire canadien. Michael Joseph Dunne combattit de 1915 à 1918 et fut blessé trois fois. Sa dernière blessure motiva son rapatriement. C'était mon grand-père.

Comme tant d'autres anciens combattants, il ne parlait jamais de la guerre et de ses misères. Il avait cinq filles, pas de fils, et il était indélicat à l'époque pour un homme de parler d'atrocités devant les femmes. Exception faite de quelques copains de la Légion royale canadienne, il faisait rarement état avec d'autres de ses souvenirs du champ de bataille. Il en avait bien assez de trimer et d'élever sa famille pendant les dures années de la Crise de 1929 et après.

Mais la vie lui donna un petit-fils qui ne donnait pas sa place. À l'adolescence, je me suis mis à ressentir une véritable fascination pour le passé militaire de mon grand-père, aiguillonné comme je l'étais entre autres par la vue de ses blessures et des quelques souvenirs du front de l'Ouest qu'on retrouvait dans sa maison. Je le bombardais sans relâche de questions dont il aurait pu se passer : « C'était quoi tuer un Hun? », « Combien d'hommes as-tu tués? »

La plupart du temps, il éludait mes questions en me répondant qu'il n'avait jamais vu l'ennemi. Jusqu'à ce fameux matin où nous pêchions sur le lac Tilley, aux abords de Brooks, en Alberta. La journée avait bien commencé, car, pour la première fois, il m'avait laissé piloter le bateau. J'avais quinze ans, seulement trois ans de moins que lui à l'époque où il était parti pour le front. Nous étions là, seuls sur le lac, nos bouchons attendant les brochets, et je me suis remis à l'interroger sur la guerre. Et là, pour la première fois, il a bien voulu se confier. L'histoire qu'il m'a racontée m'a froissé l'âme et, dans une certaine mesure, a changé le cours de ma vie.

Il avait pris part à une opération de nettoyage après la victoire de Vimy. Sa patrouille était entrée dans un tout petit village où elle s'était butée à un nid de mitrailleuses caché sous l'autel d'une église. Les combattants s'étaient tirés dessus pendant plusieurs heures, jusqu'à ce que presque tous les membres de son peloton soient tués ou

blessés; la mitrailleuse ne répondait plus. Il avait engagé sa baïonnette et pris le nid d'assaut. Un seul mitrailleur allemand était encore en vie, un jeune homme aux yeux bleus. Ou, comme mon grand-père l'a dit, les plus beaux yeux bleus du monde. Je ne pouvais pas voir son visage pendant qu'il me racontait ça parce qu'il me tournait le dos. Mais je pouvais ressentir la tension qu'il éprouvait, la douleur du souvenir dans ses épaules au moment où il déterrait cette histoire tragique de son passé enfoui. Le mitrailleur allemand aux yeux bleus était à bout de forces. Mon grand-père a dit qu'il n'avait pas eu peur, qu'il n'était pas en danger lui-même non plus. « Mais je l'ai embroché quand même, en plein front. Je l'ai tué. » Un silence long et pénible a enserré le lac. Et dans ce silence, j'ai compris au fond de moi que c'était ma propre histoire qui commençait, comme si une porte s'était ouverte sur une vie où tout se paie. Et j'ai compris alors que je ne serais plus jamais le même, que nous devons nous aussi vivre avec le souvenir des épreuves que nos prédécesseurs ont subies.

La plupart d'entre nous n'ont pas eu la chance d'avoir un grand-père aussi patient que le mien l'était. Et plus personne au monde n'a de parent encore en vie et capable de nous raconter, un jour de pêche sur un lac tranquille, la folie sanglante qu'a été la Première Guerre mondiale (ou la Grande Guerre). Nous comptons aujourd'hui sur des lettres, des journaux et des chroniques et, dans une large mesure, sur des photos pour revivre tout cela. Nous disposons de photos en grand nombre de la Grande Guerre, mais elles sont en noir et blanc, comme si on avait inséré un voile entre la vie en couleurs vives d'aujourd'hui et ces événements qui datent d'un siècle. Et il est trop tentant

de laisser ces événements s'estomper doucement de notre mémoire; ça, non. Le souvenir du carnage de la Grande Guerre plane encore sur nous, et c'est voulu. Une large part de ce qui fait notre pays aujourd'hui est sortie tout droit de la fournaise que fut le front de l'Ouest, un enfer dans lequel ont vécu des hommes comme mon grand-père.

Souvenons-nous, disait Rudyard Kipling. Paroles qui ont plus que jamais l'accent de la vérité. Vous tenez là un livre qui arrache le voile qui nous sépare de nos souvenirs lointains, qui balaie les toiles d'araignée qui se sont installées entre notre monde et notre passé. Vous allez voir dans ce conflit des hommes et des femmes tels qu'ils étaient : des gens qui n'étaient guère différents de ce que nous sommes, occupés à vivre dans un monde secoué par un des conflits les plus horribles qui fût de mémoire d'homme. Et vous allez revoir votre propre visage dans ces images, vous allez vous placer dans leur monde, et vous allez ressentir ce qu'ils ont vécu. Écoutez-les maintenant.

En guise de conclusion, un mot sur la blessure que mon grand-père avait subie à la bataille d'Amiens, en 1918, motivant son rapatriement. Quand je lui demandais de quoi il s'agissait, il répondait chaque fois qu'il avait écopé d'une balle « dans le côté gauche ». Longtemps après sa mort, j'ai reçu le Prix Pierre-Berton aux Archives nationales. Devant le parterre de gens merveilleux qui y œuvre, on m'a remis le dossier complet de mon grand-père au front. C'est à ce moment que j'ai appris que c'était quinze balles qui l'avaient atteint du côté gauche. Tirées par une mitrailleuse. *Quinze balles.* Et il n'en avait jamais parlé. Ce sont des gens comme lui que l'on découvre dans ce livre. Des hommes comme mon grand-père, Michael Joseph Dunne. ⅠⅠ

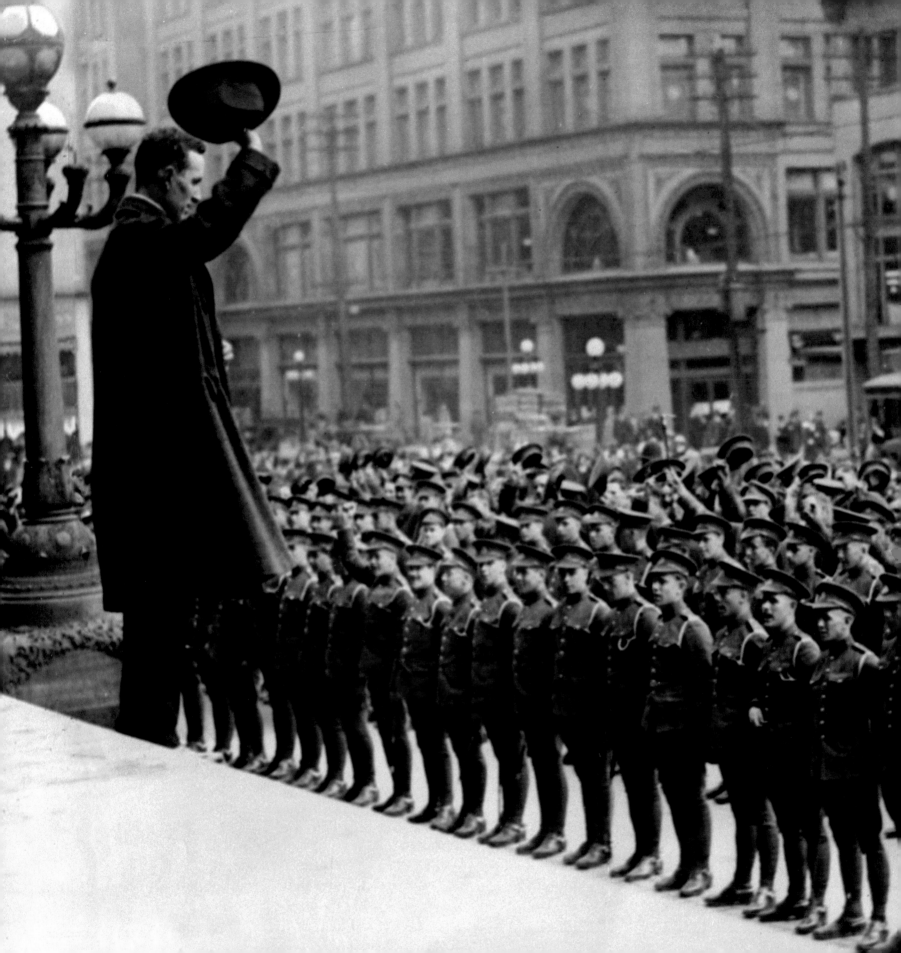

1

TRAINING AND PREPARATION
ENTRAÎNEMENT ET PRÉPARATION

The Honourable Serge Joyal, P.C.
L'honorable Serge Joyal, c.p.

The mayor of Toronto salutes troops after they have completed their training.

Le maire de Toronto salue les troupes qui viennent d'achever leur entraînement.

With the August 4, 1914, declaration of war by Great Britain on Germany, the Dominion of Canada, like other member states within the British Empire, was automatically at war. Sir Wilfrid Laurier, then leader of the opposition, explained it in the House of Commons on August 17 when he declared: "when Britain is at war Canada is also at war."

While the decision to declare war was Britain's alone, Canada determined its own level of participation in that effort. Nonetheless, Britain expected that Canada's contribution would be significant. During the federal election of 1911, when the possibility of war in Europe was already anticipated, the Conservatives and the Liberals made different promises and commitments to the voters. The Tories, led by Robert Borden, proposed a financial commitment of fifty million dollars in case of war, while the Grits, under Laurier, limited Canada's commitment to three warships that would be part of the British imperial fleet, though sailing under the Canadian flag.

With Laurier losing the 1911 election, Borden determined the level of Canada's engagement when war was declared in the summer of 1914. Borden recalled Parliament on August 15 and, as pledged, demanded that the Commons approve a bill containing a borrowing authority of fifty million dollars, and that it adopt a War Measures Act and other contingency bills.

However, Canada's ability and capacity to contribute meaningfully to support Britain was feeble to non-existent: Canada had no troops, no officer corps, no equipment, and almost no munitions industry. Everything had to be created out of nothing almost overnight. Facing this reality, Borden's commitment of three Canadian Divisions to the British Army, upward of fifty thousand men, seemed almost reckless. The man charged with fulfilling this near impossible task was Sam Hughes (MP for the former riding of Victoria, Ontario), the minister of militia and defence. Despite overwhelming challenges, he had the ambition and the ego to assume this enormous responsibility.

At the outbreak of the war, the only Canadian troops constituted a small militia force of roughly five thousand men. All were volunteers who gathered two or three times a year, mainly to parade on official occasions, but with no real professional training. The only other force was the Royal Dragoons, a contingent formed in 1883 that had fought during the Batoche uprising in 1885 and later in the Boer War. However, whatever their prior military training and battle experience, by 1914 most of these soldiers were well past their prime. The Royal Dragoons were deployed on October 3, 1914, becoming the first Canadian troops on the battlefield on May 5, 1915.

Sam Hughes was determined to create a real army, properly outfitted and equipped. Hughes had always hoped for the opportunity to command such a force. He purchased a vast tract of land at Valcartier near Québec City and quickly transformed it into a training camp. There, many eager young lads, who flocked to sign up for an adventure to help out "Old Europe," were trained in the fundamentals of military life. Since the recruits had no military training, the first objective was to instill in them the basics: the rudiments of discipline; the minimum rules of combat protection, defence and offence;

the ability to anticipate signs of danger; alertness; carrying a heavy load; and all the skills required on the battlefield in infantry, in artillery, in cavalry, and in communications among the units where telephone lines did not exist. Hughes had to plan and manage the logistics to feed thousands of men, offer the basic necessities for personal hygiene, and get the new recruits accustomed to military life. It was a daunting task.

The coordination of those operations was a complex puzzle. Moreover, Sam Hughes was quite the authoritarian: he wanted results quickly, and could not bear dealing with bureaucratic delays or being told of impracticalities.

To ease the clog of recruits in Valcartier and to benefit from the British facilities in England, where officers at all levels of the chain of command were available, the decision was made to regularly send contingents to the camps at Salisbury Plain near Plymouth, England. There, additional training in hand-to-hand combat and arms-handling techniques would be completed.

In Salisbury the soldiers of the Canadian Expeditionary Force (CEF) received their final training from British officers. This was all the more valuable since the Canadian Divisions were later integrated into the British Forces and served under British command. They would only serve under Canadian authority later in the war, after the Canadian victories at the Battle of Vimy Ridge in April and at Hill 70 in August 1917, when Lieutenant General Arthur Currie was appointed head of command of the Canadian troops, and well after they had undergone combat on several occasions and proved their effectiveness on the battlefield.

Meanwhile, Canada developed an impressive military industrial capacity in less than three years; more than six hundred manufacturers were established for the supply of military armaments and equipment, totalling 260,000 workers, and thereby becoming the single largest employer in the country. That capacity allowed Canada to supply two-thirds of the shells used by the British Forces: this was a significant achievement for a country that had produced none before August 1914. Canada developed a new aeronautics industry and trained fighter aces who became famous, such as Billy Bishop.

When Borden decided to add a 4th Canadian Division, increasing the level of recruits to five hundred thousand, and to impose conscription in late 1917, the government had opened and operated military bases at Petawawa and Niagara Falls, expanded the facilities in Saint-Jean, Québec, and in Kingston, Ontario, and developed and perfected its training capacity to manage and support a completely autonomous army.

By the end of the war, the CEF had grown into a full army with an experienced chain of command; its members were awarded twenty-two Victoria Crosses for bravery and outstanding service. It was a stunning achievement by any standard, having been started from scratch only four years before with few resources. Canada signed the Treaty of Versailles ending the war in June 1919 under its own name, and became a full member of the League of Nations as a sovereign country, capable of signing peace and declaring war, with a mature army under full Canadian command.

Le 4 août 1914, la Grande-Bretagne ayant déclaré la guerre à l'Allemagne, le Dominion du Canada, à l'instar des autres États membres de l'Empire britannique, se retrouva automatiquement en guerre. Sir Wilfrid Laurier, alors chef de l'Opposition, affirmait le 17 août à la Chambre des communes : « Quand la Grande-Bretagne est en guerre, le Canada suit. »

Si la déclaration de guerre n'appartenait qu'à la Grande-Bretagne, le Canada était seul à décider de l'ampleur de sa participation. Néanmoins, la Grande-Bretagne s'attendait à une contribution importante de notre part. Lors des élections fédérales de 1911, alors que les bruits de guerre couraient déjà en Europe, conservateurs et libéraux n'avaient pas fait les mêmes promesses aux électeurs. Les conservateurs de Borden proposaient une contribution de l'ordre de cinquante millions de dollars en cas de guerre, alors que les libéraux de Laurier limitaient la dépense à l'acquisition de trois navires de guerre, qui feraient partie de la flotte impériale mais battraient pavillon canadien.

Laurier défait, ce fut Borden à l'été de 1914 qui dicta le degré de participation du Canada. Borden rappela le Parlement le 15 août et, tel qu'il l'avait promis, proposa aux Communes de voter un emprunt de cinquante millions de dollars, d'adopter la Loi sur les mesures de guerre ainsi que toute une série de projets de loi de circonstance.

Cependant, la capacité qu'avait le Canada d'appuyer substantiellement l'effort de guerre britannique était quasiment nulle : le Canada n'avait pas de troupes, pas d'officiers, pas de matériel, et le pays ne produisait à peu près pas de munitions. Il fallait tout inventer presque du jour au lendemain. Aux prises avec cette réalité, la promesse de Borden de fournir trois divisions canadiennes à l'armée britannique, c'est-à-dire plus de cinquante mille hommes, frisait l'imprudence. L'homme chargé de cette mission presque impossible avait pour nom Sam Hughes, député de l'ancien comté de Victoria en Ontario et ministre de la Milice et de la Défense. En dépit des obstacles apparemment insurmontables qui l'attendaient, il avait l'ambition et la haute idée de lui-même qu'il fallait pour assumer cette responsabilité colossale.

Au début de la guerre, le Canada ne disposait que d'une petite force de milice d'environ cinq mille hommes. Tous étaient des volontaires qui s'assemblaient deux ou trois fois l'an, se contentant de défiler lors des grandes occasions, mais ne disposant pas d'un entraînement professionnel digne de ce nom. La seule autre unité était The Royal Dragoons, un contingent formé en 1883 qui avait combattu lors du soulèvement de Batoche en 1885 et plus tard dans la guerre des Boers. Abstraction faite de leurs états de service, la plupart de ces soldats n'étaient plus de la première jeunesse en 1914. Déployés le 3 octobre 1914, les Dragoons royaux furent les premiers soldats canadiens à prendre pied sur le champ de bataille le 5 mai 1915.

Sam Hughes était décidé à forger une véritable armée, bien équipée. Il avait toujours rêvé de commander une telle force. Il fit l'acquisition d'un vaste espace à Valcartier, près de Québec, et en fit vite un camp d'entraînement. On y initia aux rudiments de la vie militaire la horde de jeunes zélés qui voulaient être de cette aventure dont le but était de secourir les « vieux pays ». Étant donné que ces recrues n'avaient aucune formation militaire, le premier objectif consistait à leur enseigner le minimum : le b.a-ba de la discipline, les règles basiques de la protection

au combat, défensif et offensif, la capacité d'anticiper les signes de danger, la vigilance, le port de charges lourdes, et toutes les compétences requises sur le champ de bataille sur le plan de l'infanterie, de l'artillerie, de la cavalerie et des communications entre les unités privées de lignes téléphoniques. Hughes devait planifier et gérer la logistique qu'exigeaient l'alimentation de milliers d'hommes, l'installation des nécessités sanitaires et l'initiation des recrues à la vie militaire. Sa tâche était immense.

La coordination de toutes ces opérations représentait un véritable casse-tête. Or, Sam Hughes n'était pas la patience incarnée : il voulait des résultats sur-le-champ, et il ne tolérait pas que la bureaucratie traîne les pieds ou qu'on lui parle d'empêchements quelconques.

Pour alléger l'afflux des recrues à Valcartier et profiter des installations de l'armée britannique en Angleterre, où l'on trouvait aisément des officiers de tous grades, il fut décidé d'acheminer régulièrement des effectifs aux camps de la plaine de Salisbury près de Plymouth. L'on comptait y parachever l'entraînement au combat au corps à corps et la formation au maniement des armes.

À Salisbury, les soldats du Corps expéditionnaire canadien (CEC) reçurent leur formation définitive aux mains des officiers britanniques. Chose d'autant plus utile étant donné que les divisions canadiennes devaient être plus tard intégrées aux forces britanniques et servir sous commandement également britannique. Elles ne serviraient sous commandement canadien que plus tard dans la guerre, après les victoires des nôtres à Vimy et à la Colline 70 en août 1917, lorsque le lieutenant-général Arthur Currie fut nommé à la tête des troupes canadiennes, et longtemps après qu'elles eurent subi l'épreuve du feu à plusieurs occasions et prouvé leur valeur au champ d'honneur.

Entre-temps, le Canada avait acquis des capacités militaro-industrielles impressionnantes en moins de trois ans. Plus de six cents manufactures fournissaient à l'armée canadienne armements et matériel, pour un effectif total de 260 000 ouvriers, devenant au passage le plus grand employeur au pays. Ces capacités permirent au Canada de produire deux tiers des obus employés par les forces britanniques, exploit remarquable pour un pays qui n'en avait pas fabriqué un seul avant août 1914. Le Canada se dota d'une nouvelle industrie aéronautique et forma des as pilotes qui se couvrirent de gloire. Billy Bishop était un de ceux-là.

Quand Borden décida d'ajouter une quatrième division afin d'augmenter le nombre de recrues à cinq cent mille, et d'imposer la conscription à la fin de 1917, le gouvernement avait déjà ouvert des bases à Petawawa et Niagara Falls, agrandi les installations existantes de Saint-Jean, au Québec, et de Kingston, en Ontario, et perfectionné l'entraînement au point de pouvoir gérer et soutenir une armée parfaitement autonome.

À la fin de la guerre, le CEC était devenu une armée en règle avec à sa tête une chaîne de commandement aguerrie (ses membres avaient reçu vingt-deux Croix de Victoria pour bravoure et service exemplaire). Réalisation sans pareille, quel que soit le point de vue où on se place : cette armée étant partie d'à peu près rien quatre années auparavant. Le Canada apposa sa signature au bas du Traité de Versailles en juin 1919 et devint un pays membre à part entière de la Ligue des nations à titre de pays souverain, apte à signer des traités de paix et à déclarer la guerre, avec une armée évoluée sous commandement intégralement canadien. ⚏

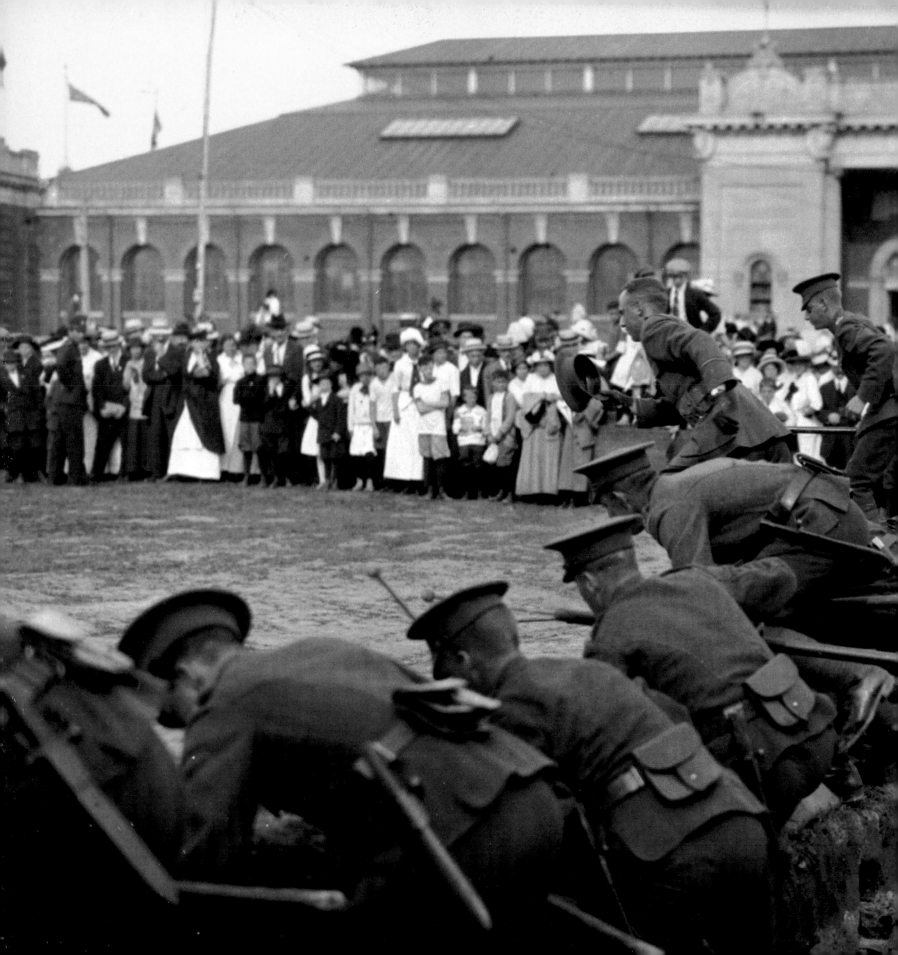

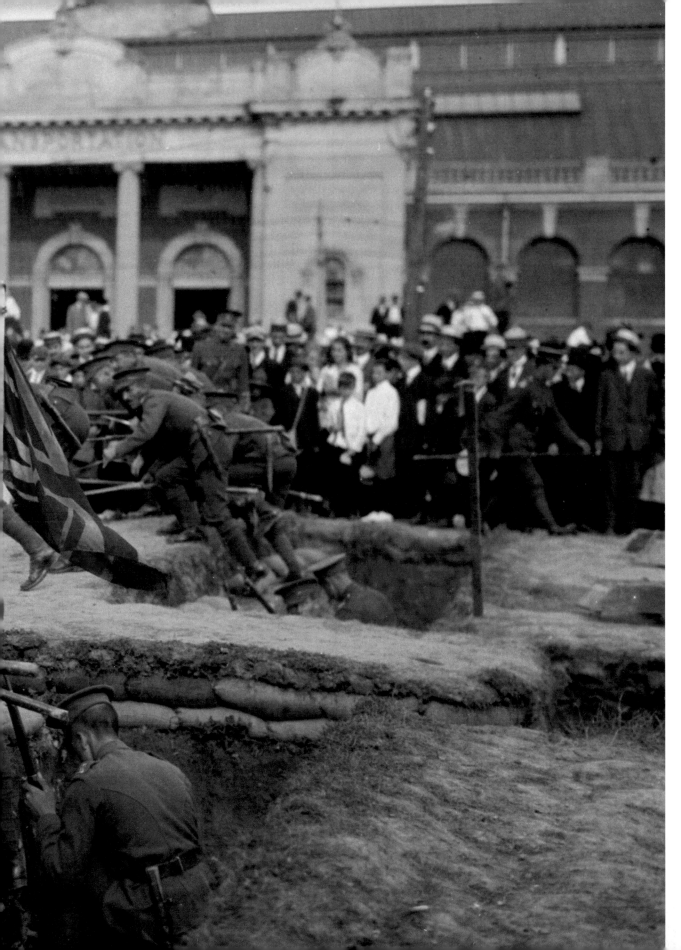

Soldiers demonstrate a charge from the trenches at the grounds of the Exhibition in Toronto, September 11, 1915.

Les soldats donnent l'exemple d'un assaut à partir d'une tranchée sur les terrains de l'Exposition de Toronto le 11 septembre 1915.

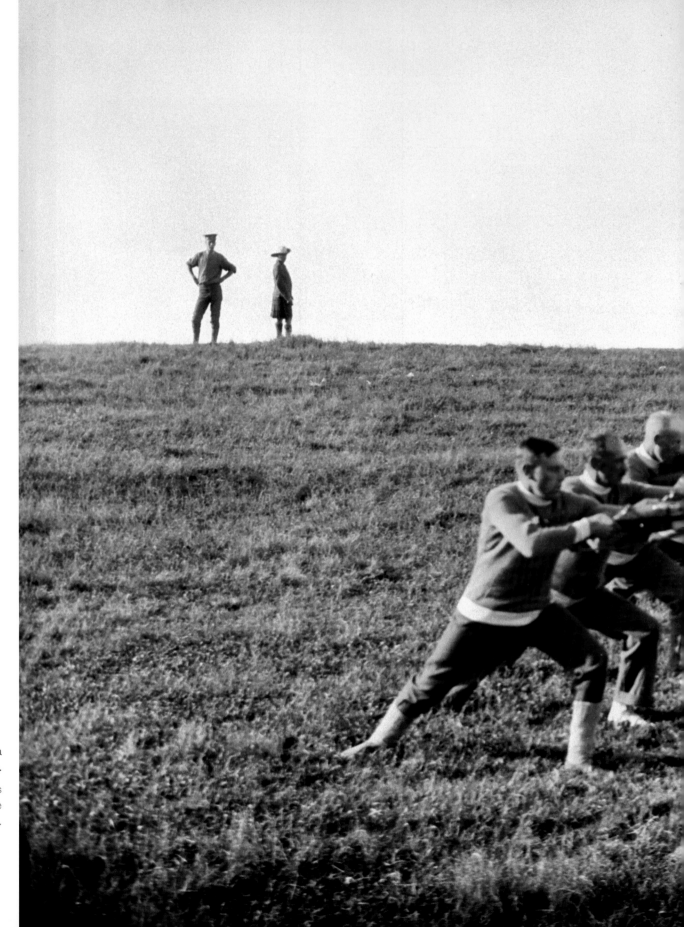

Physical drill underway at Niagara
Camp in Ontario, June 28, 1916.

L'entraînement physique en cours
au camp de Niagara, en Ontario, le
28 juin 1916.

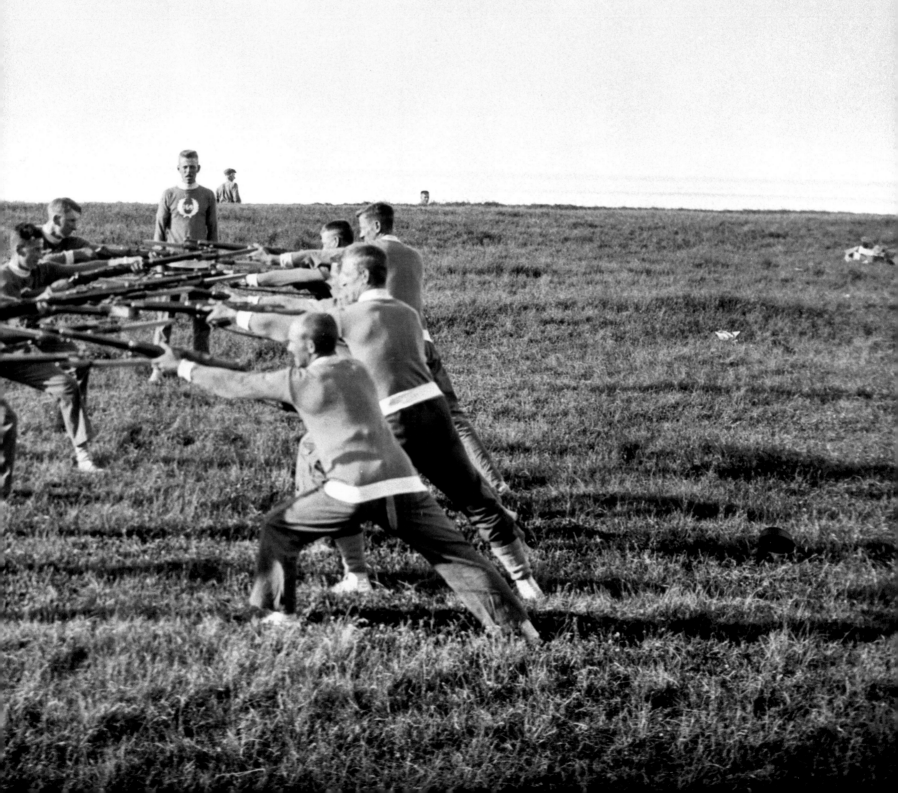

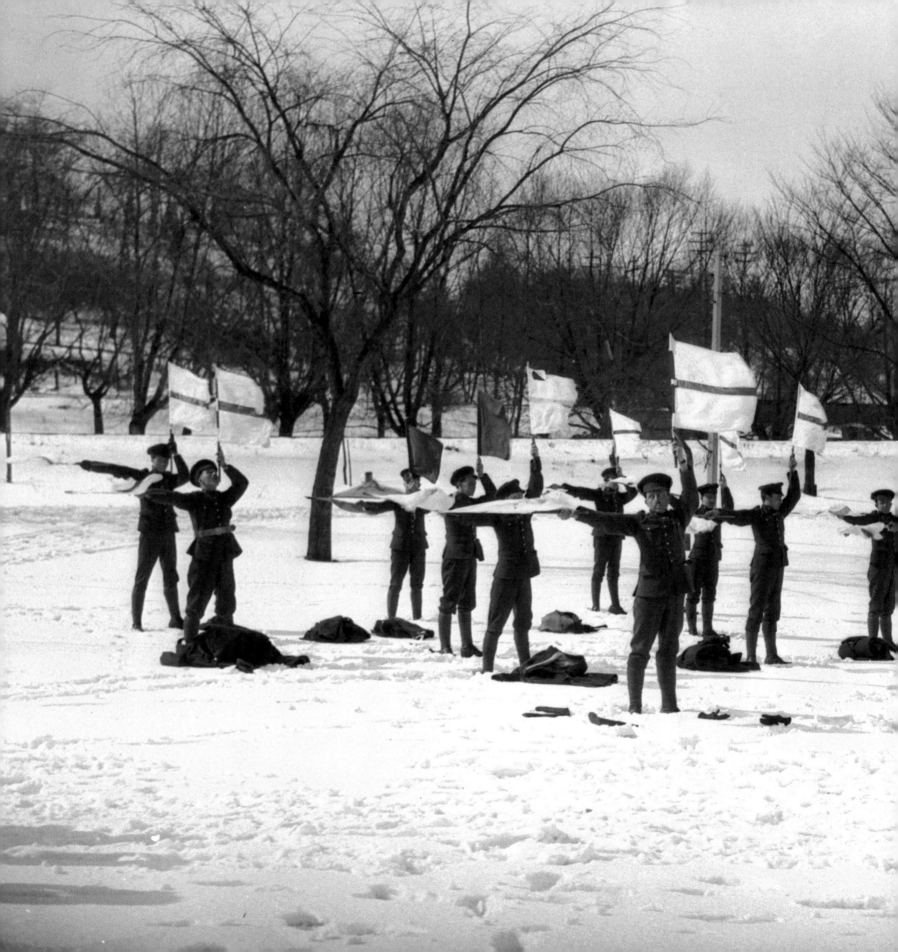

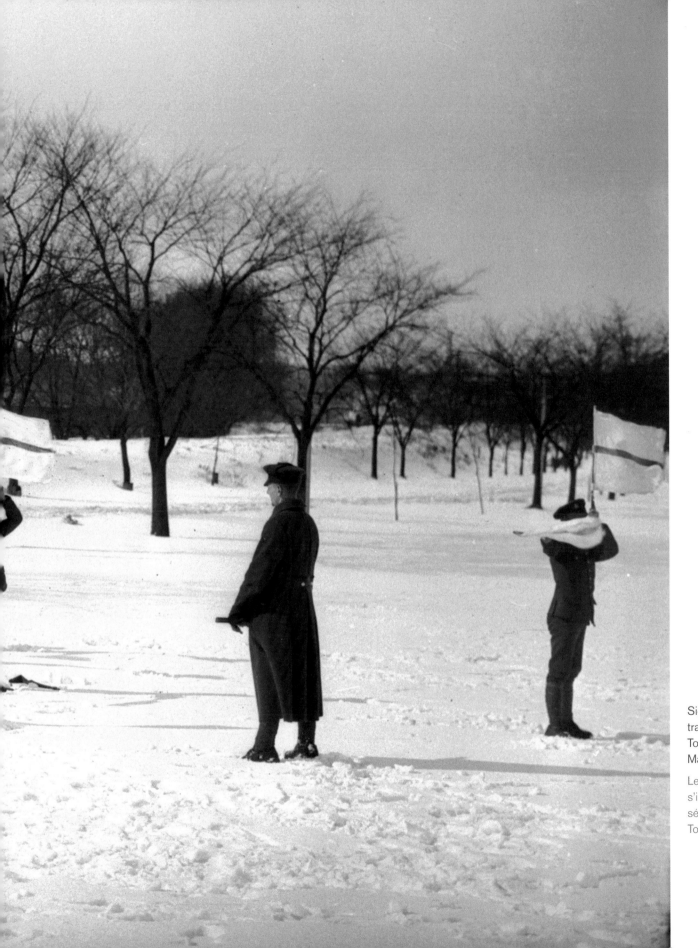

Signallers of the 83rd Battalion training with semaphore devices in Toronto's Riverdale Park, March 1916.

Les signaleurs du 83e Bataillon s'initient au fonctionnement des sémaphores au parc Riverdale de Toronto en mars 1916.

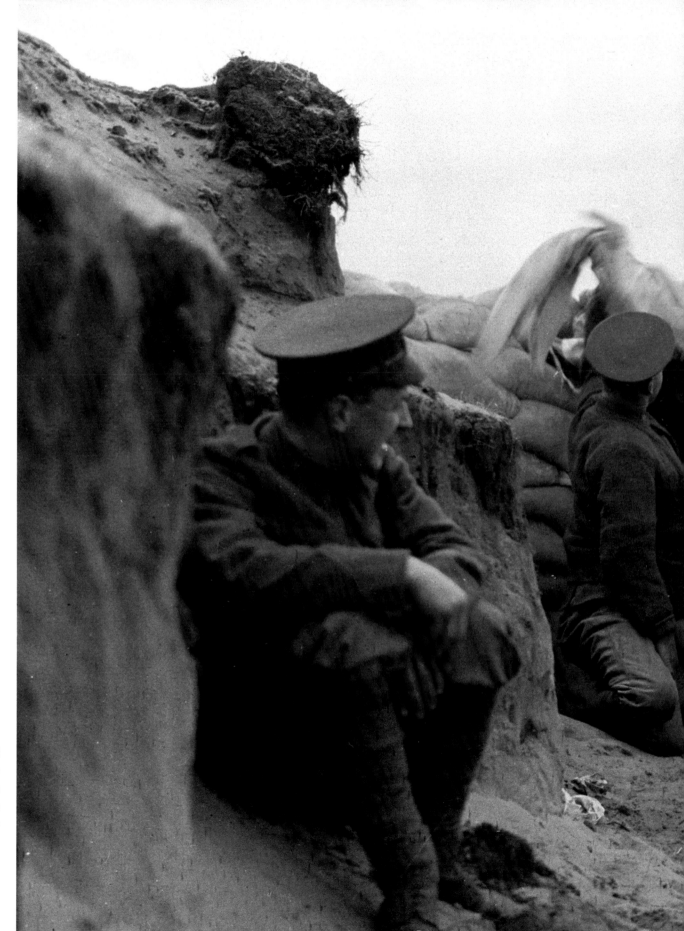

Training in practice trenches, dug at Camp Borden. September 26, 1916.

La formation dans les tranchées d'entraînement creusées au camp Borden, 26 septembre 1916.

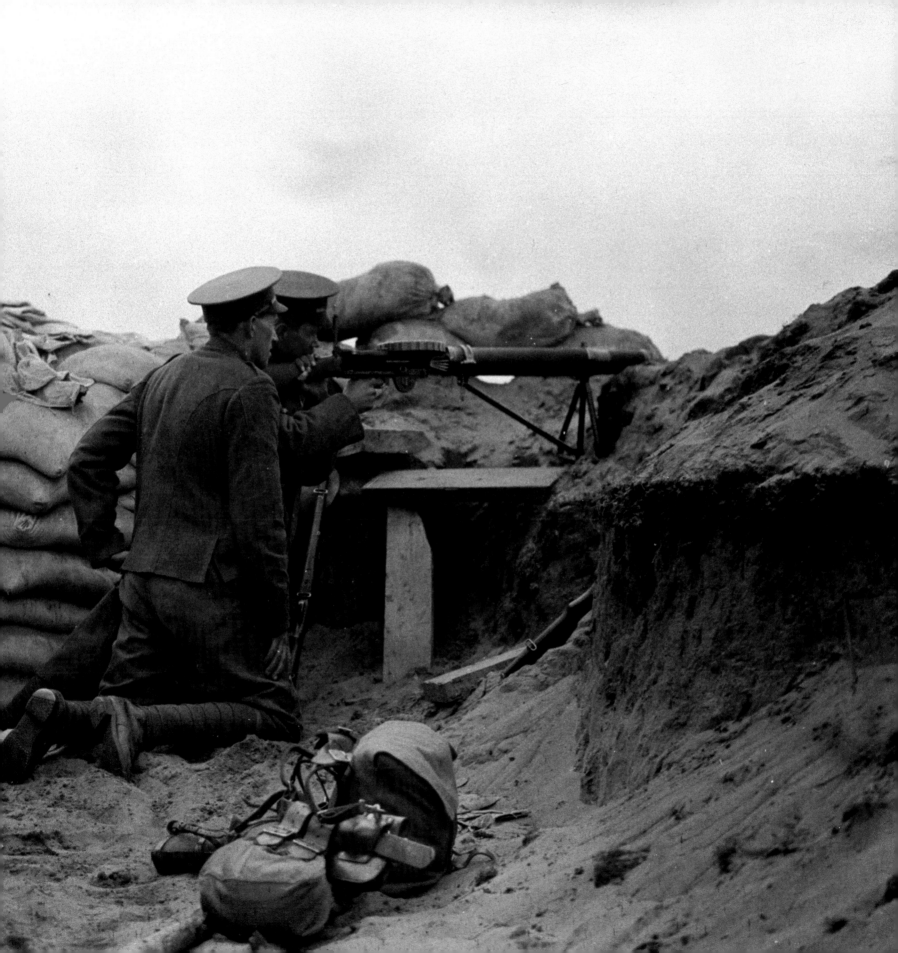

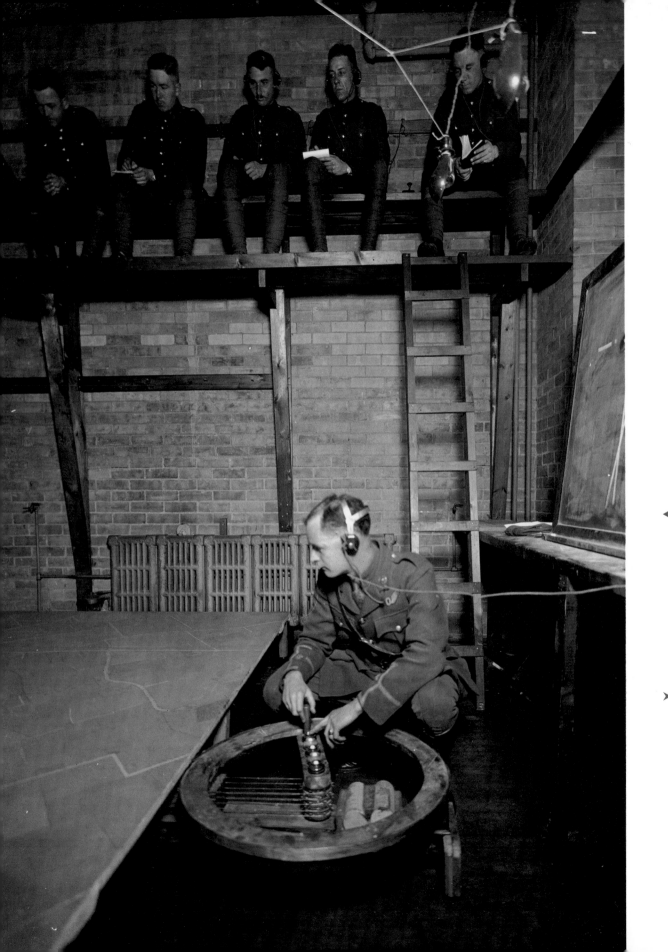

◄ At an artillery spotting class in
Canada. Men on the platform
above spot and take the
coordinates of a flash sent
by the instructor below.

Cours de repérage d'artillerie
au Canada. Les hommes sur la
plate-forme se règlent sur les
coordonnées d'un trait de lumière
qu'envoie l'instructeur sous eux.

➤ A class on airplane construction
using fuselage from a Curtiss JN-4
at No. 4 School of Aeronautics, the
University of Toronto.

Cours sur la construction d'un
aéronef où l'on utilise le fuselage
d'un Curtiss JN-4 à l'École
d'aéronautique no 4 de l'Université
de Toronto.

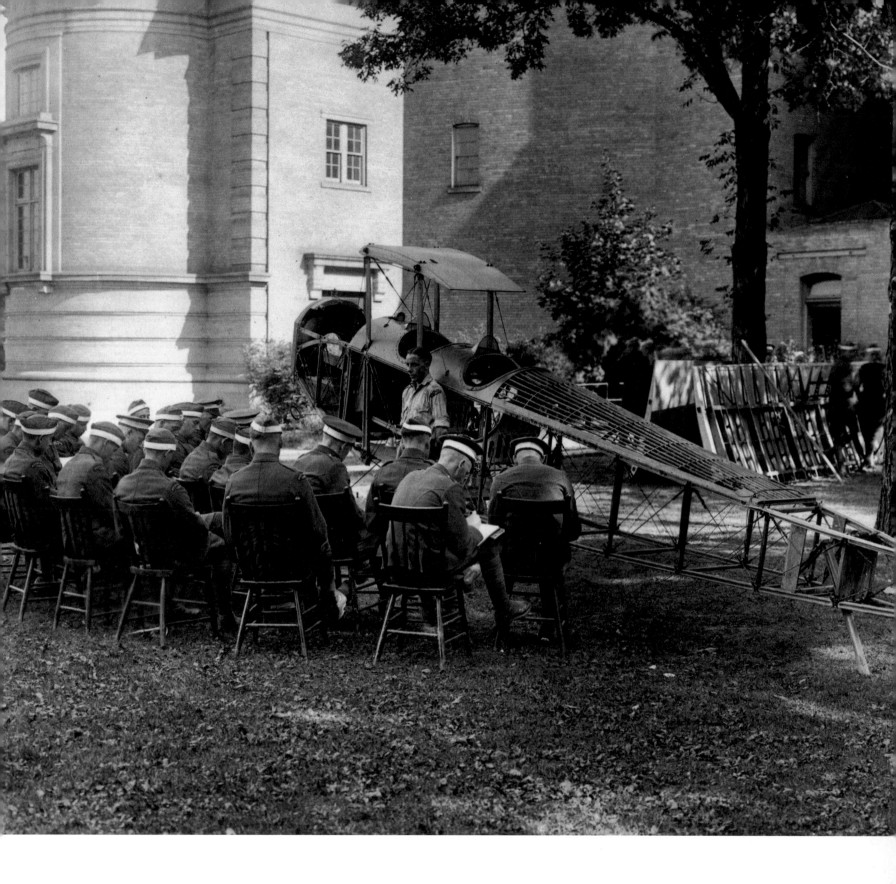

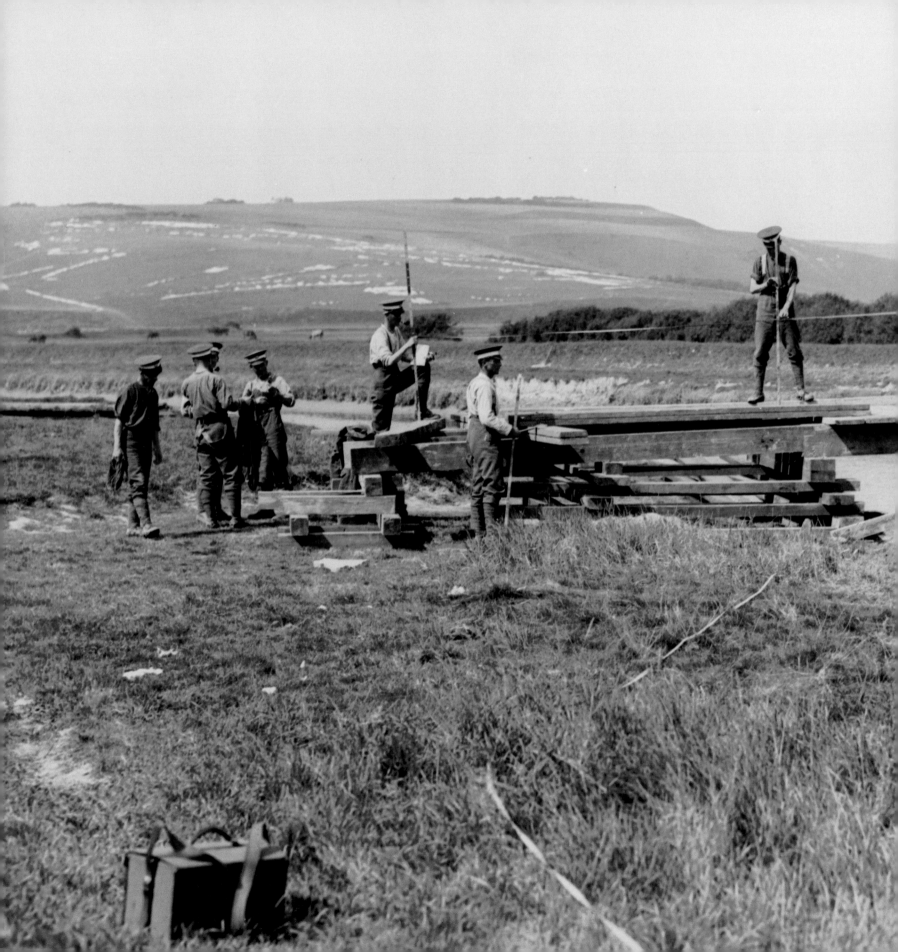

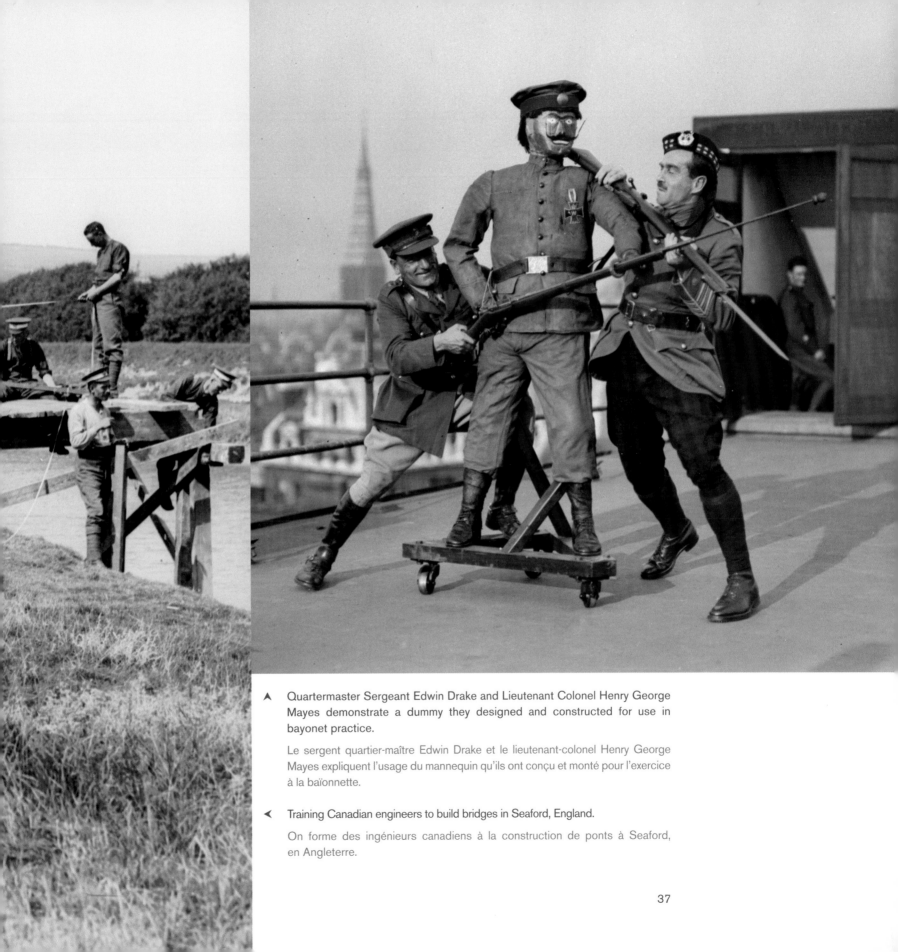

▲ Quartermaster Sergeant Edwin Drake and Lieutenant Colonel Henry George Mayes demonstrate a dummy they designed and constructed for use in bayonet practice.

Le sergent quartier-maître Edwin Drake et le lieutenant-colonel Henry George Mayes expliquent l'usage du mannequin qu'ils ont conçu et monté pour l'exercice à la baïonnette.

◄ Training Canadian engineers to build bridges in Seaford, England.

On forme des ingénieurs canadiens à la construction de ponts à Seaford, en Angleterre.

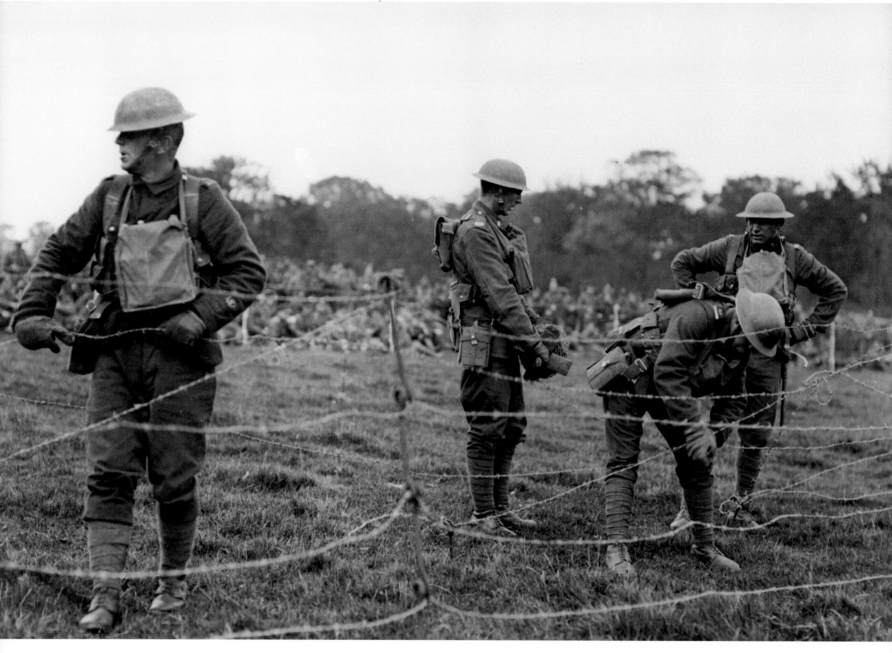

▲ Soldiers demonstrate stringing barbed wire at the Canadian Military Demonstration at Shorncliffe Camp, England, September 1917.

Des soldats montrent comment installer des barbelés lors de la démonstration militaire canadienne au camp de Shorncliffe, en Angleterre, en septembre 1917.

➤ Sniping instruction course, France, June 1916.

Cours pour tireurs d'élite, France, juin 1916.

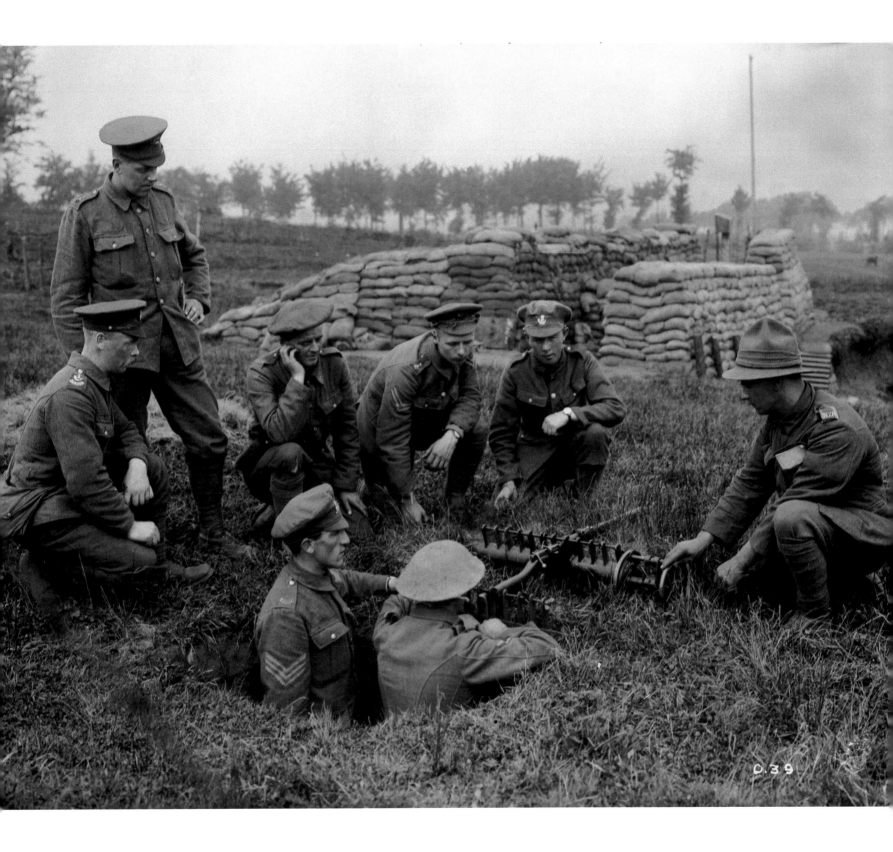

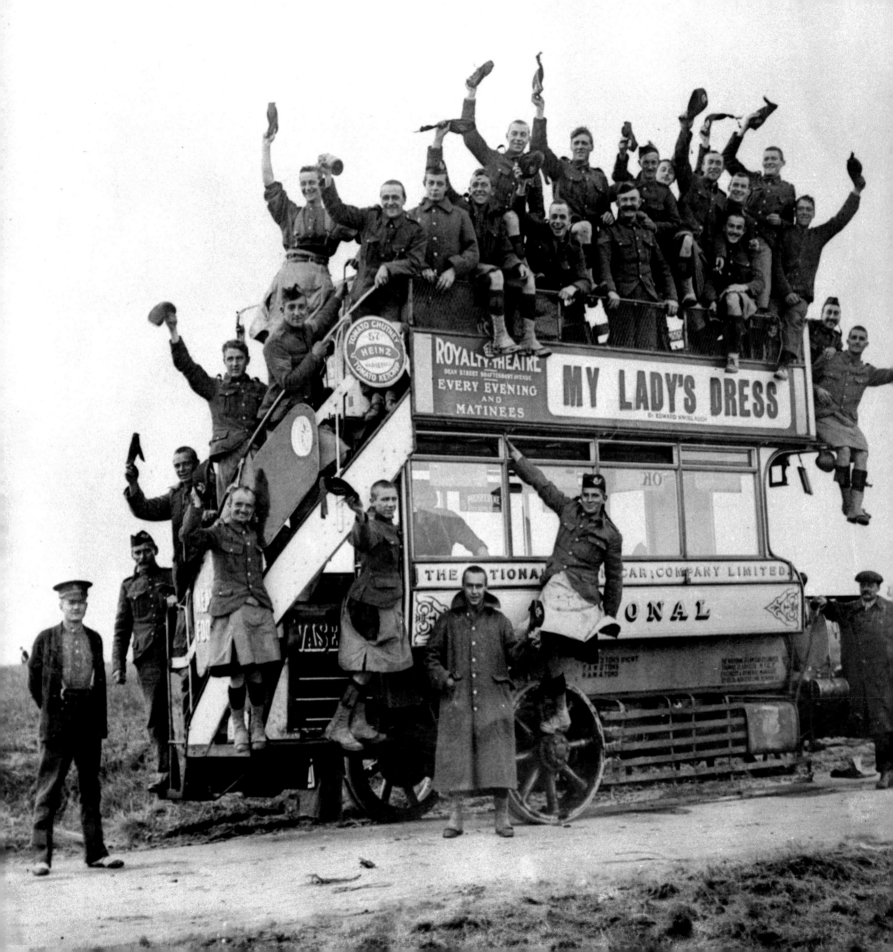

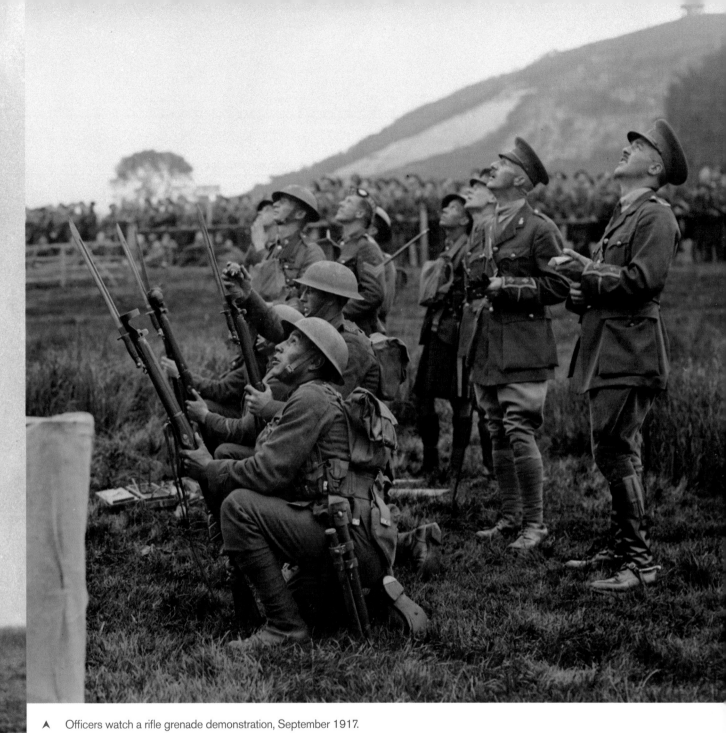

▲ Officers watch a rifle grenade demonstration, September 1917.

Des officiers assistent à une démonstration de grenade à fusil, septembre 1917.

◄ Soldiers of the 3rd Brigade travelling by bus from Plymouth to Salisbury Plain, England.

Les soldats de la 3e Brigade à Plymouth se rendent en autobus à la plaine de Salisbury en Angleterre.

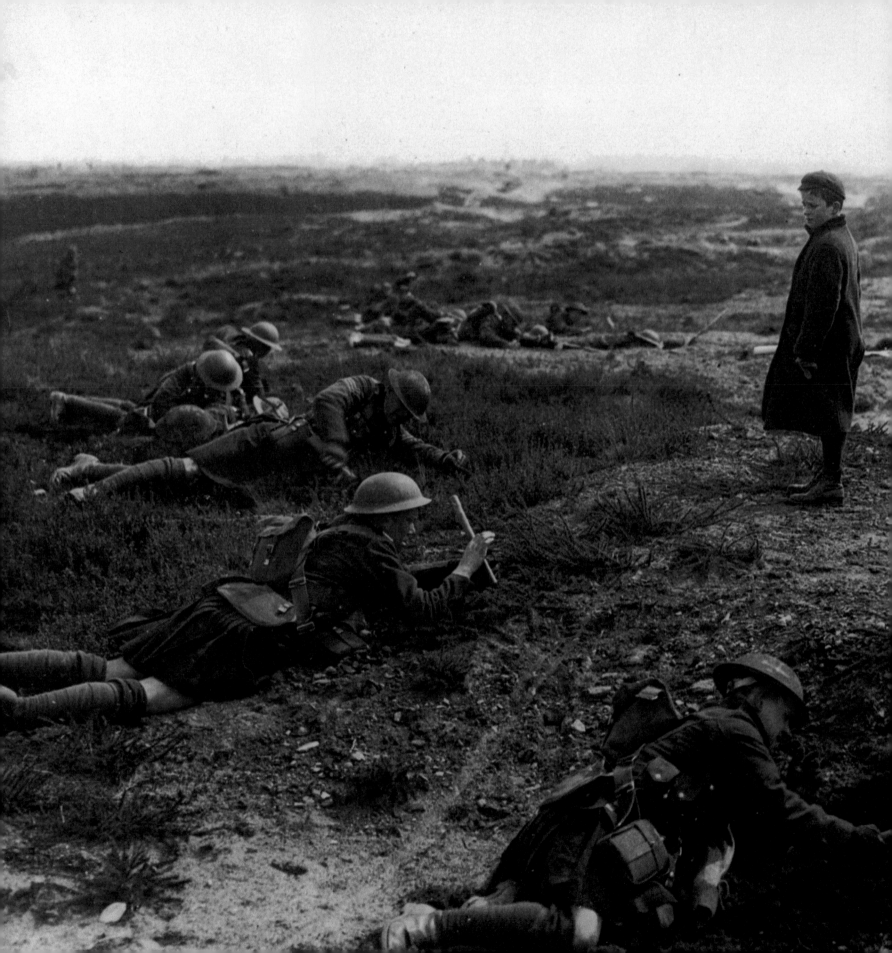

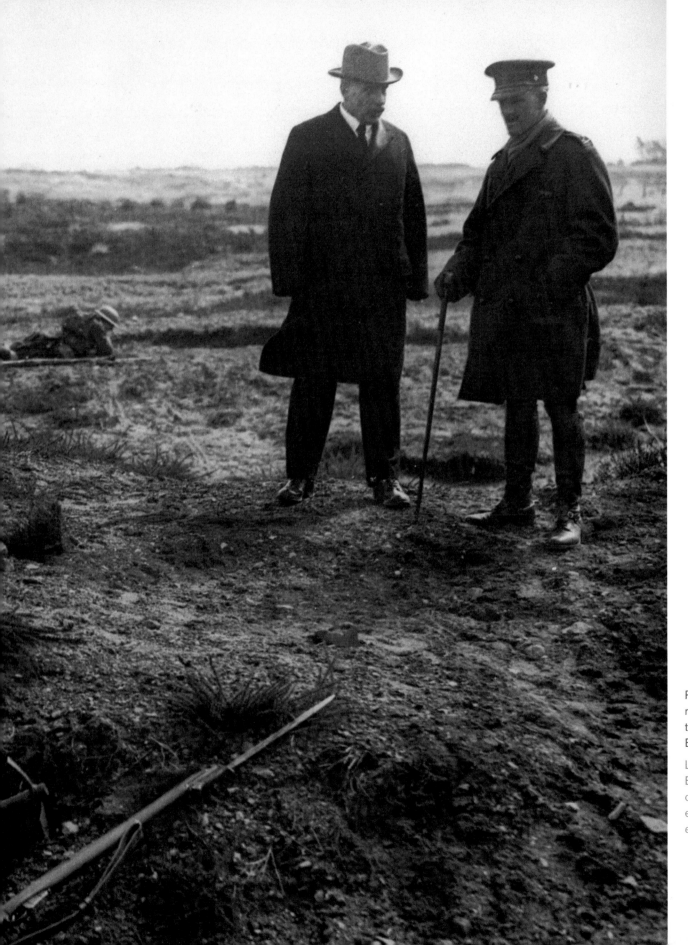

Prime Minister Sir Robert Borden reviewing Canadian troops during training at Bramshott Camp, England, April 1917.

Le premier ministre Sir Robert Borden inspecte les troupes canadiennes pendant leur entraînement au camp de Bramshott en Angleterre, avril 1917.

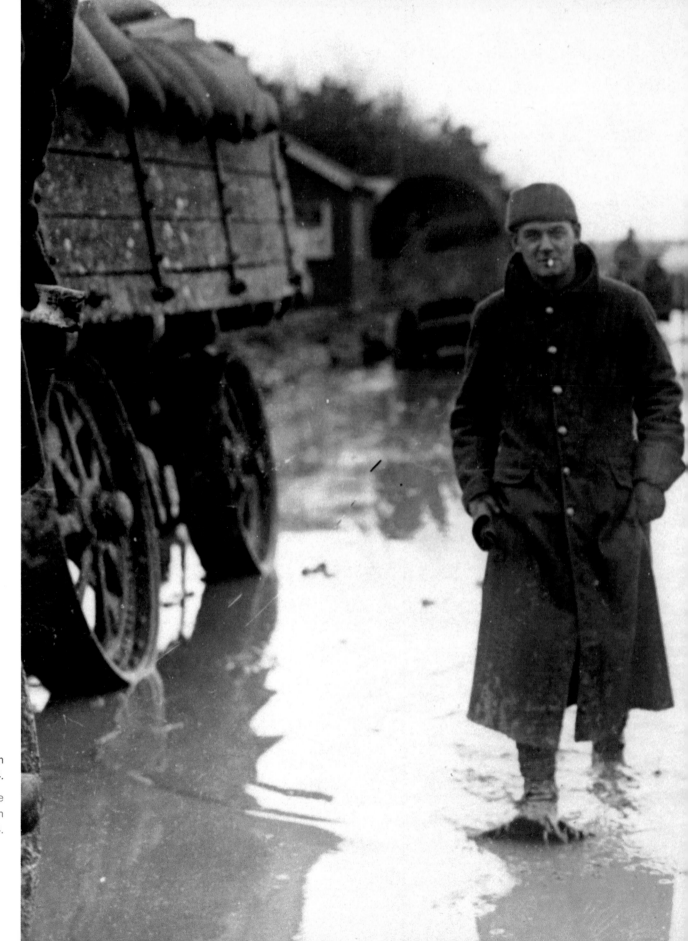

Canadians walking in the mud on Salisbury Plain, England,1914.

Canadiens marchant dans la boue sur la plaine de Salisbury, en Angleterre, en 1914.

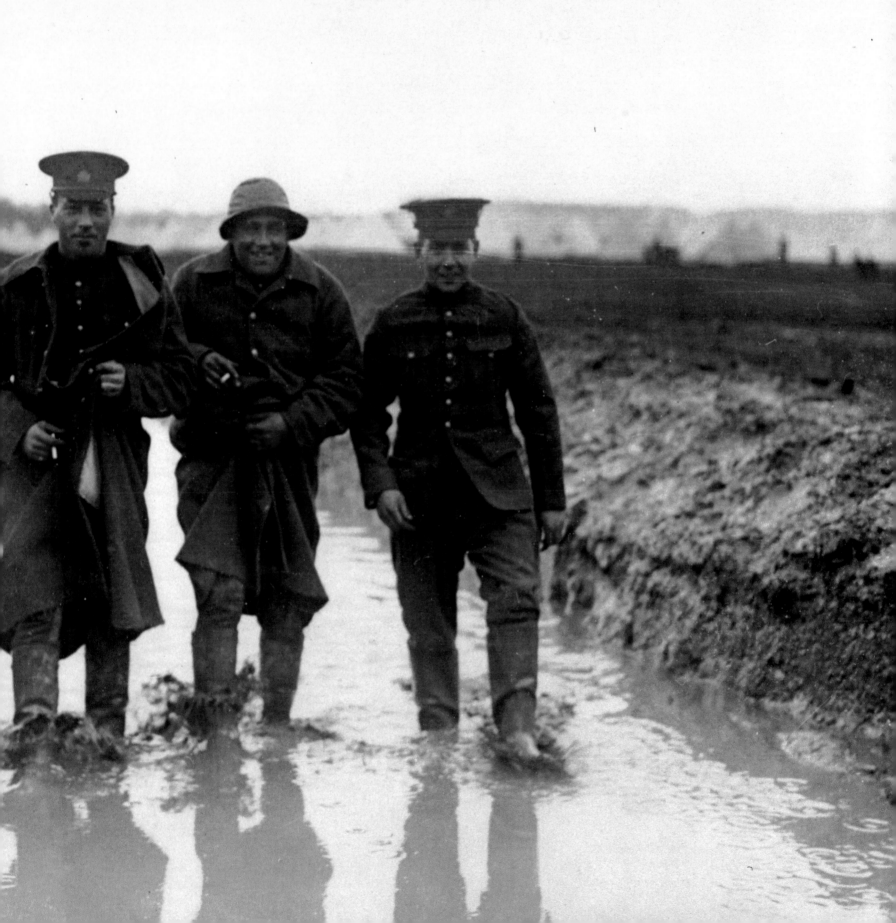

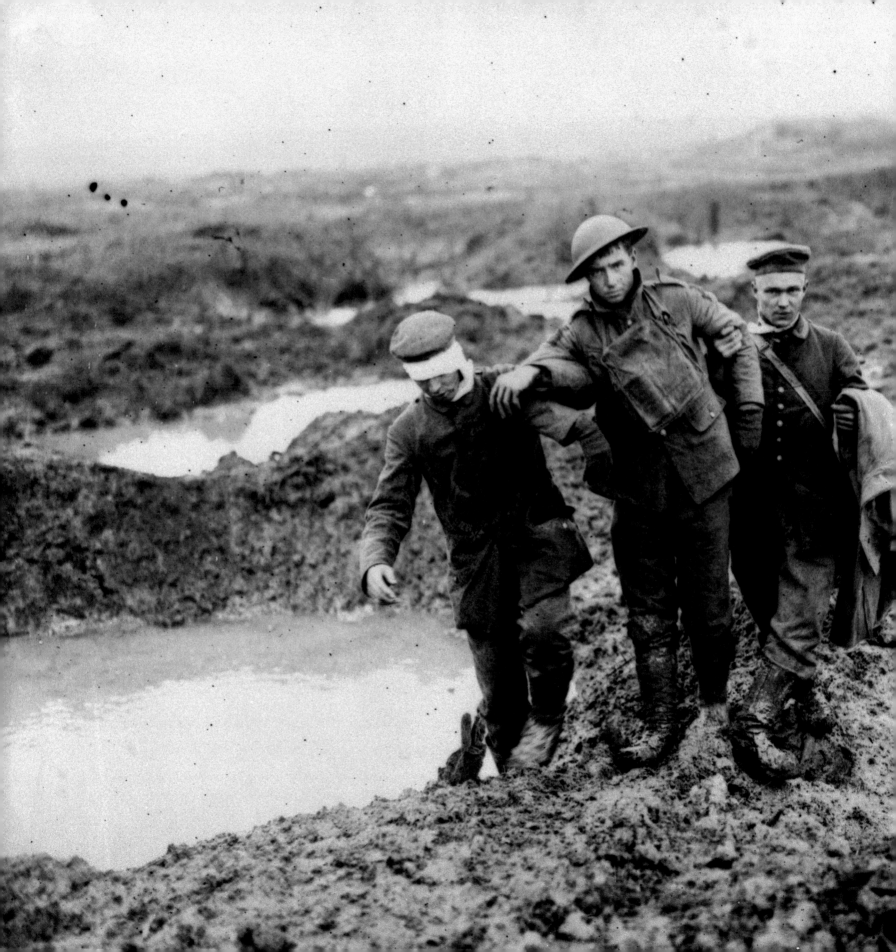

2

THE BATTLEFIELD

LE CHAMP DE BATAILLE

Timothy C. Winegard

Wounded Canadian and German soldiers help each other through the mud during the Battle of Passchendaele, November 1917.

Soldats canadiens et allemands blessés avançant ensemble dans la boue pendant la bataille de Passchendaele, novembre 1917.

Shortly after midnight on March 13, 1916, sixteen-year-old Private William Winegard of the 21st Canadian Infantry Battalion peered over his trench parapet across a desolate No Man's Land toward the German trenches. His unit was holding a portion of the line south of Ypres, Belgium, near the rubbled town of Wytschaete, which by now was nothing more than a name on a map, long erased by years of incessant artillery barrages. Private Winegard scanned the 150 metres of muddied, pockmarked landscape between his raiding party and their objective. There were no trees and no signs of life, save for the engorged rats and a few feral dogs feeding on the decaying dead littering the stewed battlefield. He could hear faint German voices, and the whining echo of distant artillery shells. It was time.

The raiding party, consisting of William, his older brothers Claude and Adam, and five other mates, wriggled under the wire. Eight young men silently slithered across the quagmire of No Man's Land to execute a prisoner raid; vital intelligence gathering for the impending Canadian offensive at St. Eloi Craters. It was a complete surprise when the raiders entered the German trench, nabbed two prisoners, and quickly exited in a hasty, bullet-riddled retreat toward the protection of the Canadian lines — two German prisoners but only seven Canadians — William was missing.

His disheartened brothers surveyed the wreckage, yearning to catch a glimpse of movement. They finally spotted William methodically dragging himself from one sodden shell hole to another. As William approached the Canadian line, Claude scrambled out of the trench and hauled his brother to safety. William had been shot through his right calf. Using a rudimentary stretcher fashioned from an overcoat, the escorted German prisoners carried him through the communication and successive reserve trenches, past the artillery positions and supply depots, to an aid post in the rear before surrendering themselves for interrogation. William's war, at least on the calamitous, bloodied battlefields of the Western Front, was over.

Like so many other young Canadians who rushed to enlist, my great-grandfather William had never left his sleepy hometown of Collingwood, Ontario, until he enlisted at the age of fifteen with dreams of glory in service of king and country. These chivalrous illusions perished on the industrialized front lines of Flanders Fields amid modern artillery, aircraft, machine guns, gas, and tanks. Following hospital convalescence in France and England, William was discharged back to Canada for being underage. He never did make it all the way back home to Collingwood. Disembarking at Montreal, he immediately joined the Canadian Navy, untruthful once more about his age. William served out the remainder of the war on a minesweeper patrolling the coast of West Africa. All three Winegard brothers, having fought for over three and a half years, survived the war.

This story was told to me personally by my stoic great-grandfather and is a fragment of my First World War lineage and of my bond to the Great War. It is, however, also a story shared by millions of other Canadians. From a total population of just over seven million, 620,000

Canadians served during the war, with 425,000 serving overseas. Roughly 61,000 Canadians were killed, while another 172,000 were wounded on the eviscerated battlefields. For our country the war was, and is, inescapable and continues to be our Great War a century later.

These battlefields of the Western Front, and the stagnant seven-hundred-kilometre-long zigzagging trench system stretching from the Swiss Alps to the Belgian coast on the North Sea, are angry scars reminding us of the horror that was witnessed in the now lush countryside. A haunting remembrance made even more poignant by the hundreds of cemeteries and memorials that line its wake. The craters from underground mines blown up at St. Eloi are now large lakes, and the ghostly, hallowed grounds at the Canadian National Vimy Memorial and the Beaumont-Hamel Newfoundland Memorial remain eerily pockmarked.

During the two-week artillery barrage preceding the 1917 Battle of Messines, Allied guns fired 3.75 million shells, prompting Major General Charles Harington to remark on the eve of battle, "Gentlemen, we may not make history tomorrow, but we shall certainly change the geography."[1] So foreign were the battlefields that they literally resembled an extraterrestrial landscape: a cratered, disembowelled land of mud, petrified vegetation, and rotting corpses, bathed in the stench of poison gas, death, and decay. This putrefied terrain was also home to a multinational haunt of more than thirty million soldiers and a brood of scavengers feasting on human and equine carrion and waste. "Along most parts of the front, less than thirty kilometres away in either direction the green fields of France or Belgium teemed with life," writes acclaimed Canadian historian Tim Cook. "This contrast only added to the surreal quality of the wasteland into which the troops were fed…. The trenches were areas of safety, and to go above ground was to invite eternal ownership of a white cross…. No Man's Land perfectly symbolized the futility of the Great War on the Western Front. Only the rotting dead could hold this blasted landscape. Front-line soldiers on the edge of this unreal world had to pass through death's territory before they could even meet the enemy, let alone punch through to the green fields beyond…. No Man's Land could never be won, much like the war itself, which seemed never to end."[2]

The trenches themselves were a repercussion of a protracted stalemate along the front. As the war of movement and the fruitless outflanking campaigns of the summer and fall of 1914 gave way to winter, the soldiers on the Western Front dug in, creating a complex system of tiered trenches, dugouts, tunnels, and defensive fortifications that evolved as the war, and its weapons, advanced. The trench lines, however, remained relatively static until the spring of 1918. Stalemate and attrition remained the order of the day. The carnage of the Battle of the Somme (July–November 1916) reached unparalleled proportions and epitomized the futile struggle unfolding on the battlefields of Europe. In total, in less than five months, 1.5 million men were killed, wounded, or missing, including twenty-four thousand Canadians, in a battle space covering no more than nineteen kilometres of trench line and an Allied axis of advance reaching ten kilometres.

Paul Bäumer, the narrator and main character of Erich Maria Remarque's classic *All Quiet on the Western Front* (1928) provides a human face for these battlefield statistics:

> We see men living with their skulls blown open; we see soldiers run with their two feet cut off, they stagger on their splintered stumps into the next shell-hole … another goes to the dressing station and over his clasped hands bulge his intestines; we see men without mouths, without jaws, without faces; we find one man who has held the artery of his arm in his teeth for two hours in order not to bleed to death. The sun goes down, night comes, the shells whine, life is at an end. Still the little piece of convulsed earth in which we lie is held. We have yielded no more than a few hundred yards of it as a prize to the enemy. But on every yard there lies a dead man.[3]

The so-called war to end all wars and its fraudulent, unfulfilled peace created our reality. Its legacy and influence have yet to be eclipsed. We still live among the shell-shocked shadows of the Great War.

Notes

1. Neville Lytton, *The Press and the General Staff* (London: Collins, 1920), 97.
2. Tim Cook, *At the Sharp End: Canadians Fighting the Great War 1914–1916* (Toronto: Viking, 2007), 217; Tim Cook, *Shock Troops: Canadians Fighting the Great War 1917–1918* (Toronto: Viking, 2008), 2.
3. Erich Maria Remarque, *All Quiet on the Western Front* (New York: Fawcett Crest Reprint, 1982), 134–35.

Peu après minuit le 13 mars 1916, le simple soldat William Winegard, seize ans, du 21e Bataillon canadien d'infanterie, leva la tête au-dessus du parapet et contempla le no man's land dévasté qui le séparait des tranchées allemandes. Son unité tenait un segment de la ligne au sud d'Ypres, en Belgique, près de la bourgade en ruines de Wytschaete, dont il ne restait plus que le nom sur la carte, pulvérisée qu'elle était depuis longtemps par des années de barrages d'artillerie. Le soldat Winegard scruta les 150 mètres de terrain fangeux et crevassé au-delà desquels se trouvait l'objectif du raid de son groupe. Plus un arbre devant lui, pas le moindre signe de vie, exception faite de rats obèses et de quelques chiens ensauvagés qui se délectaient des cadavres putréfiés gisant sur le sol tourmenté du champ de bataille. Il pouvait distinguer des voix allemandes ainsi que l'écho gémissant des obus d'artillerie au loin. C'était l'heure.

Le groupe d'attaquants, qui se composait de William, de ses frères aînés Claude et Adam et de cinq autres camarades, se faufila sous les barbelés. Huit jeunes hommes qui se glissaient en silence dans la fange du no man's land pour capturer des soldats ennemis, source de renseignements vitale en vue de l'offensive imminente des Canadiens au cratère de Saint-Éloi. La surprise fut totale quand le commando pénétra dans la tranchée allemande : les Canadiens firent deux prisonniers et battirent aussitôt en retraite sous le feu de l'adversaire pour se mettre à l'abri derrière leurs lignes. On fit le décompte : deux prisonniers allemands, mais seulement sept Canadiens. William manquait à l'appel.

Ses frères, le cœur lourd, balayèrent du regard l'espace désolé devant eux à la recherche d'un signe de mouvement quelconque. Ils finirent par repérer le petit qui rampait méthodiquement d'un trou d'obus boueux à l'autre. Lorsque William parvint à la ligne canadienne, son frère Claude se hissa hors de la tranchée pour se saisir de lui et le mettre à l'abri. William avait le mollet droit transpercé d'une balle. Les prisonniers allemands, sous escorte, l'emportèrent dans un brancard improvisé fait d'un manteau vers les tranchées de communication et de réserve menant à l'arrière, au-delà des positions d'artillerie et des dépôts de ravitaillement, pour atteindre finalement un poste de secours. Arrivés là, ils se soumirent à un interrogatoire. La guerre de William, du moins sur les champs de bataille calamiteux et ensanglantés du front de l'Ouest, était terminée.

Comme tant d'autres jeunes Canadiens qui avaient couru s'engager, mon arrière-grand-père William n'avait jamais quitté son village tranquille de Collingwood en Ontario avant de s'enrôler à l'âge de quinze ans, la tête bourrée de rêves de gloire au service du roi et de son pays. Illusions chevaleresques qui implosèrent sur le front industrialisé des Flandres qu'ébranlaient l'artillerie moderne, l'aviation de guerre, les mitrailleuses, les gaz et les chars d'assaut. Après son séjour à l'hôpital en France et en Angleterre, William fut licencié et renvoyé au Canada du fait de son trop jeune âge. Mais il ne revit jamais Collingwood. Débarqué à Montréal, il s'engagea aussitôt dans la Marine canadienne, mentant à nouveau sur son âge. William passa le reste de la guerre sur un dragueur de mines patrouillant le long des côtes

d'Afrique occidentale. Les trois frères Winegard, qui avaient combattu au total pendant trois ans et demi, rentrèrent tous des combats.

Cette histoire, qui m'a été racontée par mon stoïque arrière-grand-père lui-même, n'est qu'un fragment du lien que j'ai avec la Grande Guerre. Mais cette histoire, des millions d'autres Canadiens pourraient aussi la raconter. Sur une population d'à peine plus de sept millions d'habitants, 620 000 Canadiens combattirent pendant la Première Guerre, dont 425 000 outre-mer. Près de 61 000 Canadiens y perdirent la vie, et 172 000 autres furent blessés sur les champs de bataille ravagés. Pour notre pays, la guerre était, et demeure, inévitable, et un siècle plus tard, la Grande Guerre reste une guerre canadienne aussi.

Ces champs de bataille du front de l'Ouest, et le système de tranchées immuable qui zigzaguait sur sept cents kilomètres depuis les Alpes suisses jusqu'à la côte de Belgique sur la mer du Nord, sont des cicatrices hideuses qui nous rappellent les horreurs dont a été témoin cette contrée aujourd'hui si riante. Souvenir lancinant qu'accentuent les centaines de cimetières et monuments commémoratifs qui ont poussé depuis. Les cratères forgés par les mines souterraines qui ont explosé à Saint-Éloi sont aujourd'hui des lacs imposants, et les lieux hantés et sacrés que sont le Mémorial de Vimy et le monument commémoratif de Terre-Neuve à Beaumont-Hamel demeurent sinistrement grêlés.

Lors du barrage d'artillerie de quinze jours qui précéda la bataille de Messines de 1917, les canons alliés tirèrent 3,75 millions d'obus, faisant dire au major général Charles Harington la veille de l'assaut :

« Messieurs, nous n'allons peut-être pas changer le cours de l'histoire demain, mais nous allons sûrement modifier la géographie[1]. » Les champs de bataille blessaient la vue du fait de leur aspect littéralement extraterrestre : une terre boueuse défoncée par les obus, éviscérée, parsemée de végétation pétrifiée et jonchée de cadavres en putréfaction, baignant dans la puanteur de gaz toxiques, de la mort et de la pourriture ambiante. Ces espaces nauséabonds devinrent le cauchemar multinational de plus de trente millions de soldats et l'empire d'une masse de charognards se régalant de chair humaine ou chevaline et de détritus de toutes sortes. « Le long de la plupart des segments du front, à moins de trente kilomètres dans une direction ou l'autre, les champs verts de France ou de Belgique regorgeaient de vie, » écrit le grand historien canadien Tim Cook. « Ce contraste ne faisait qu'enlaidir la physionomie surréelle du bourbier dans lequel on précipitait les troupes. [...] Les tranchées étaient des espaces de sûreté, et quiconque osait en sortir était promis à un repos éternel marqué d'une croix blanche. [...] Le no man's land symbolisait parfaitement la futilité de la Grande Guerre sur le front de l'Ouest. Seuls les morts pourrissants pouvaient occuper un lieu aussi torturé. Les soldats en première ligne, aux abords de ce monde irréel, devaient franchir le territoire de la mort avant même de pouvoir rencontrer l'ennemi, et les champs verts au-delà étaient encore plus hors d'atteinte. [...] Impossible de conquérir ce no man's land, à l'image de cette guerre elle-même qui semblait vouloir s'éterniser[2]. »

Les tranchées elles-mêmes ne faisaient que refléter l'impasse sur le front. Lorsque la guerre de mouvement

et les tentatives futiles de débordement de l'été et de l'automne 1914 firent place à l'hiver, les soldats du front de l'Ouest s'enferrèrent en créant un réseau complexe de tranchées étagées, fosses, tunnels et fortifications défensives qui évolua avec le prolongement de la guerre et le perfectionnement des armes en présence. Mais les lignes de tranchées bougèrent peu jusqu'au printemps de 1918; l'impasse et l'attrition demeuraient à l'ordre du jour. Le carnage de la Somme (juillet-novembre 1916) atteignit des proportions sans parallèle et illustra la futilité des combats sur les champs de bataille européens. Au total, en moins de cinq mois, 1,5 million d'hommes perdirent la vie, furent blessés ou disparurent, dont vingt-quatre mille Canadiens, dans un espace de combat qui ne couvrait pas plus de dix-neuf kilomètres de tranchées et un axe d'avance allié atteignant les dix kilomètres.

Paul Bäumer, le narrateur et protagoniste du classique d'Erich Maria Remarque, *À l'Ouest rien de nouveau*, roman paru en 1928, donne un visage humain à ces statistiques guerrières :

Nous voyons des gens à qui le crâne a été enlevé continuer de vivre; nous voyons courir des soldats dont les deux pieds ont été fauchés; sur leurs moignons éclatés, ils se traînent en trébuchant jusqu'au prochain trou d'obus. […] Un autre se rend au poste de secours, tandis que ses entrailles coulent par-dessus ses mains qui les retiennent; nous voyons des gens sans bouche, sans mâchoire inférieure, sans figure; nous rencontrons quelqu'un qui, pendant deux heures, serre avec les dents l'artère de son bras, pour ne pas perdre tout son sang; le soleil se lève, la nuit arrive, les obus sifflent; la vie s'arrête. […] Cependant, le petit morceau de terre déchirée où nous sommes a été conservé, malgré des forces supérieures et seules quelques centaines de mètres ont été sacrifiées. Mais, à chaque mètre, il y a un mort[3].

La soi-disant « der des ders » et la paix frauduleuse et chancelante qui s'est ensuivie ont façonné notre réalité. Ses séquelles sont toujours présentes. Les ombres défigurées de la Grande Guerre nous hantent encore.

Références

1. Neville Lytton, *The Press and the General Staff*, Londres, Collins, 1920, 97.

2. Tim Cook, *At the Sharp End: Canadians Fighting the Great War 1914–1916*, Toronto, Viking, 2007, 217; *Shock Troops: Canadians Fighting the Great War 1917–1918*, 2008, 2.

3. Erich Maria Remarque, *À l'Ouest rien de nouveau*, Paris, Éditions Stock, 120.

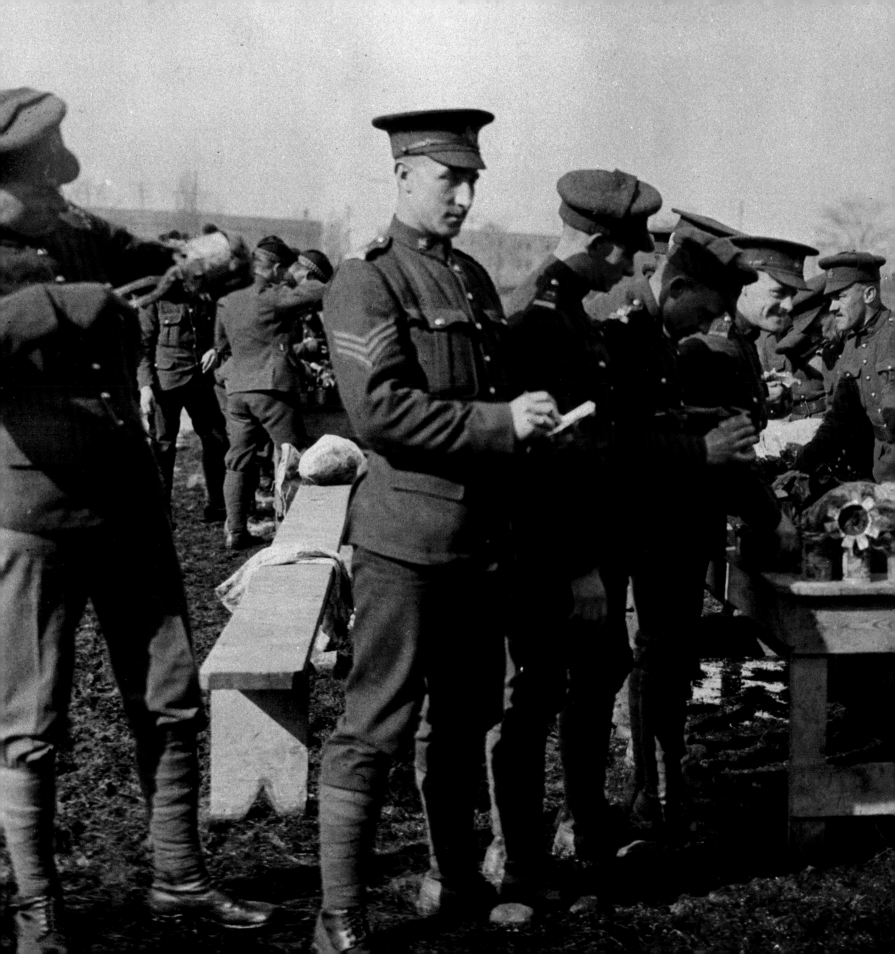

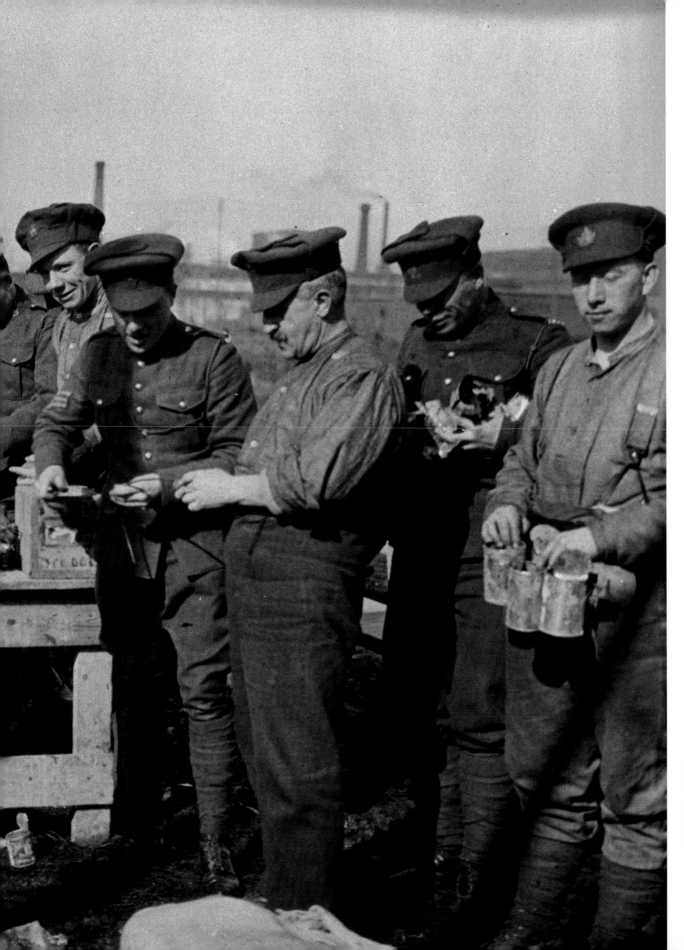

Soldiers from the 83rd Battalion making improvised bombs.

Les soldats du 83e Bataillon fabriquent des engins explosifs artisanaux.

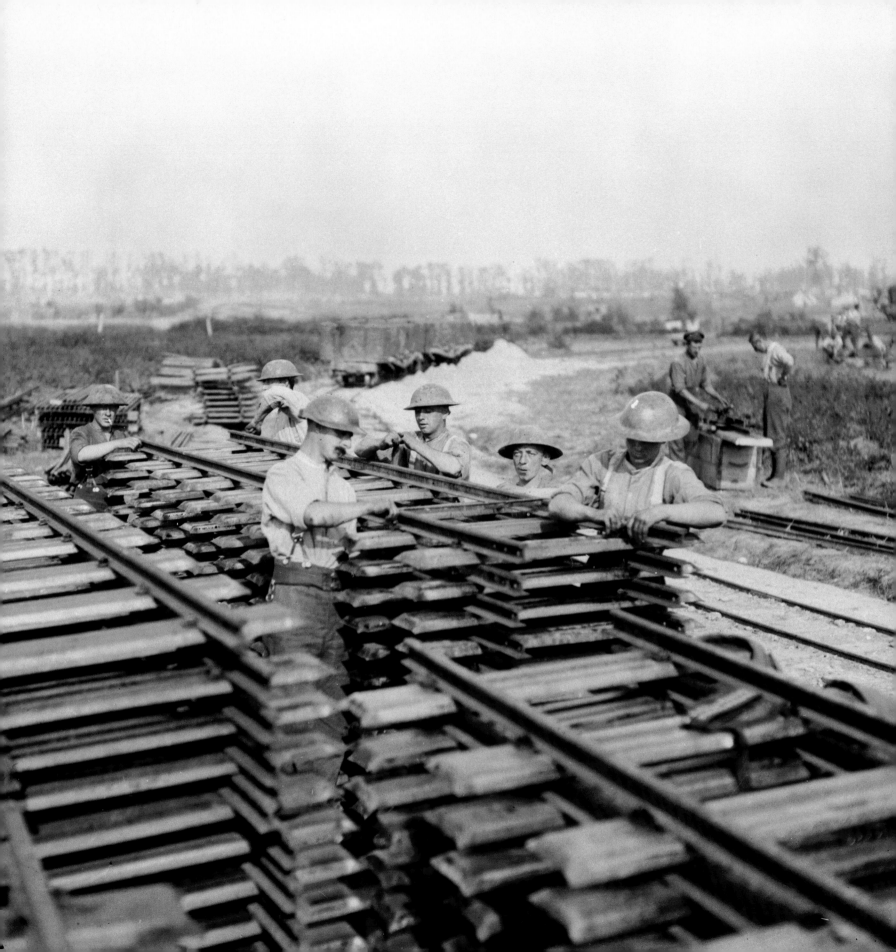

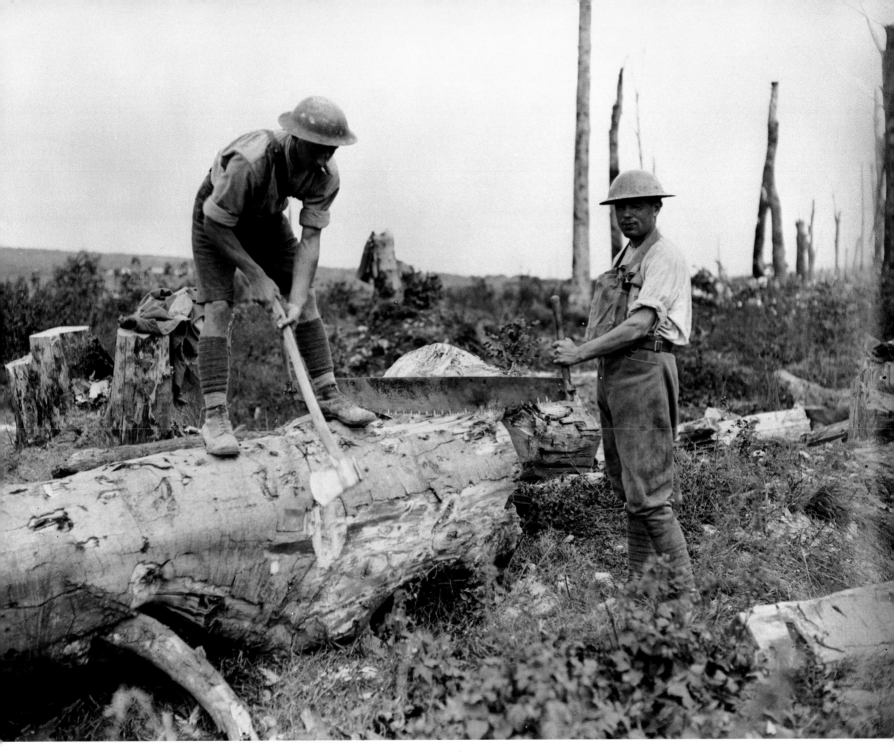

▲ Canadian pioneers cut wood in a forest near Vimy Ridge, August 1917.

Les pionniers canadiens fendent du bois dans une forêt près de la crête de Vimy, août 1917.

◄ Members of the Canadian Railway Troops prepare railway track for use in France, September 1917.

Les membres des Troupes ferroviaires canadiennes empilent les rails qui seront utilisés en France, septembre 1917.

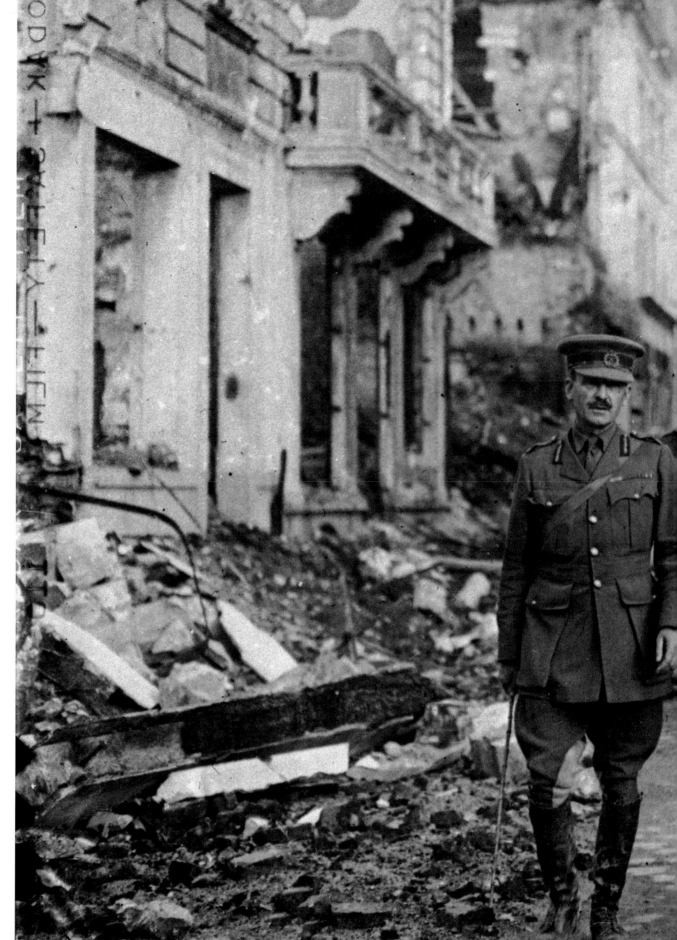

General Sir Sam Hughes (right) walks through the ruins in Arras, August 1916.

Le général Sir Sam Hughes (à droite) s'avançant dans les ruines d'Arras, août 1916.

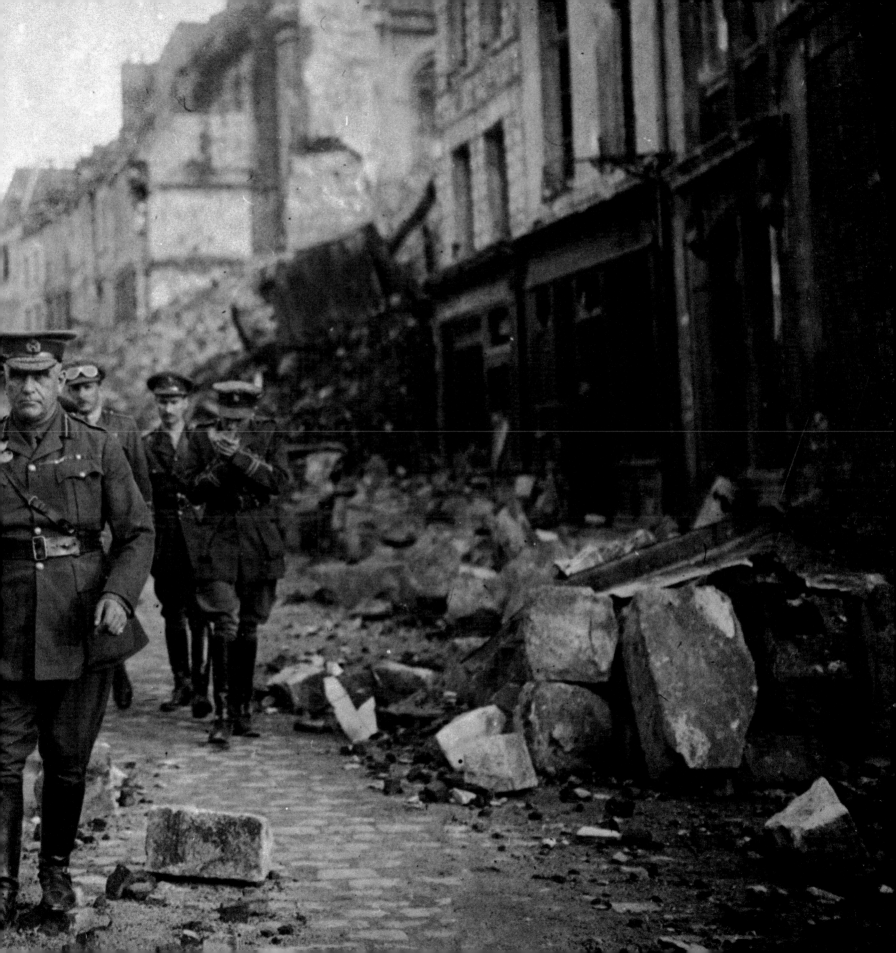

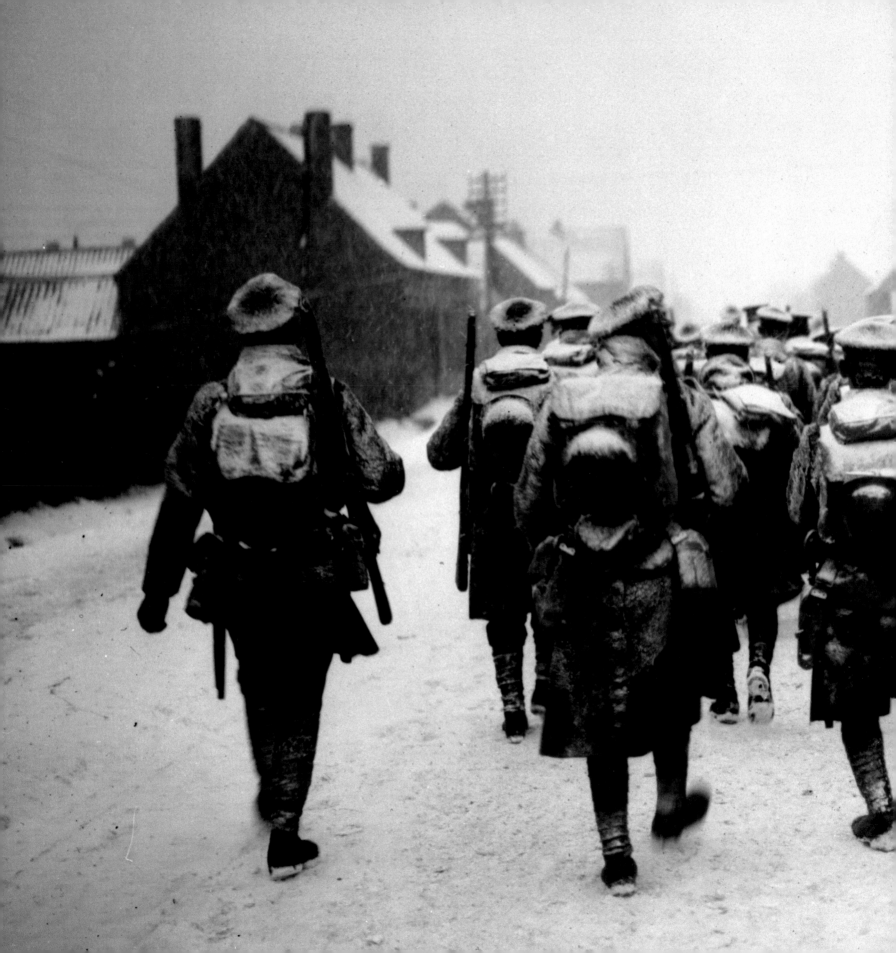

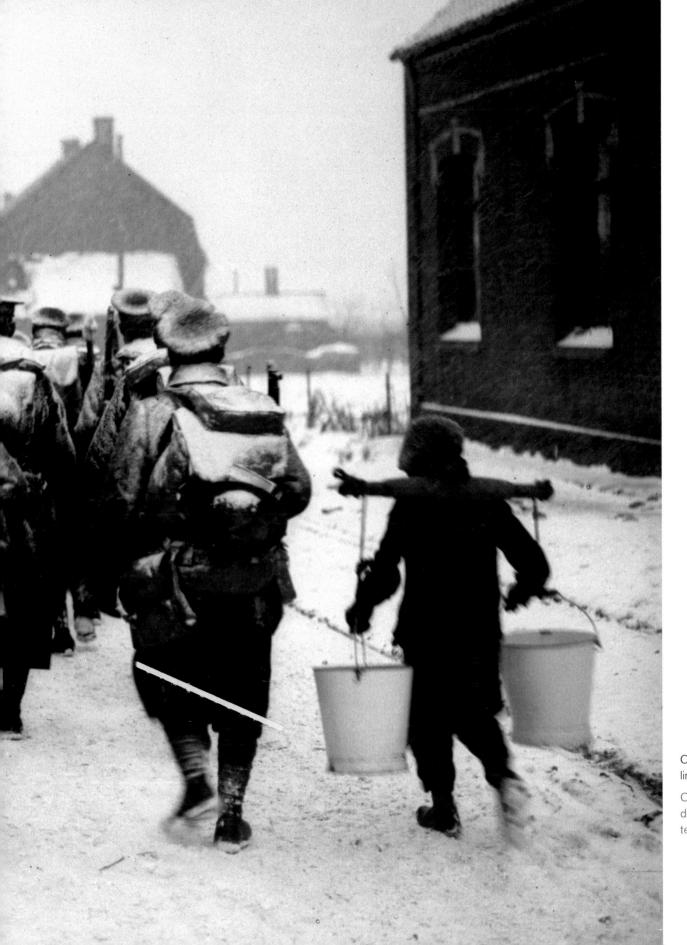

Canadians marching near the front lines during a snowstorm.

Canadiens marchant non loin des lignes du front pendant une tempête de neige.

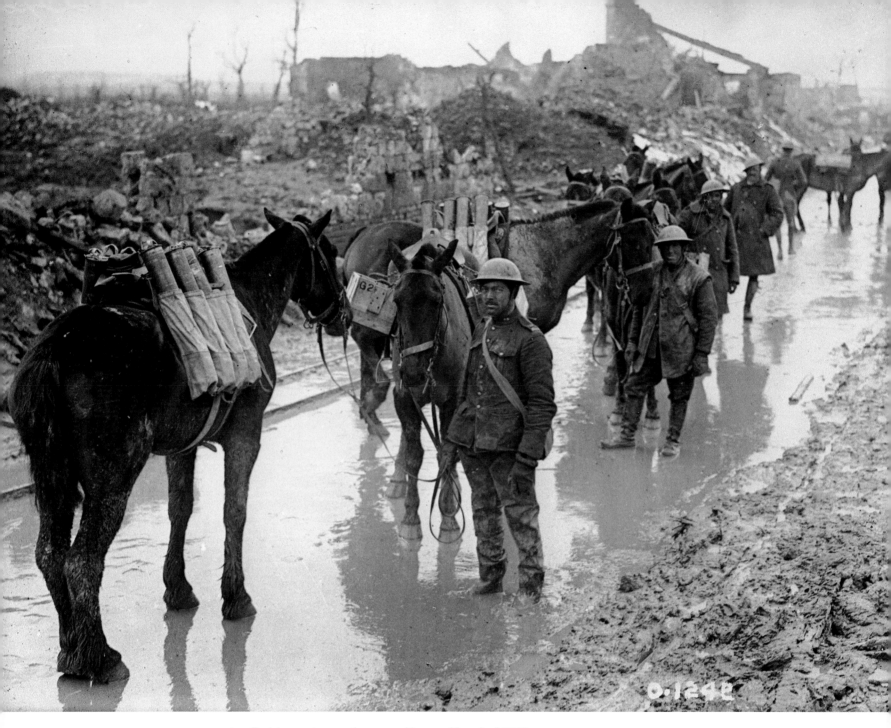

▲ Pack horses transporting ammunition near Vimy, April 1917.

Chevaux de bât transportant des munitions près de Vimy, avril 1917.

➤ Members of the Canadian Cavalry Brigade riding into the front lines near Arras, September 1918.

La Brigade de cavalerie canadienne chevauchant vers les lignes du front près d'Arras, septembre 1918.

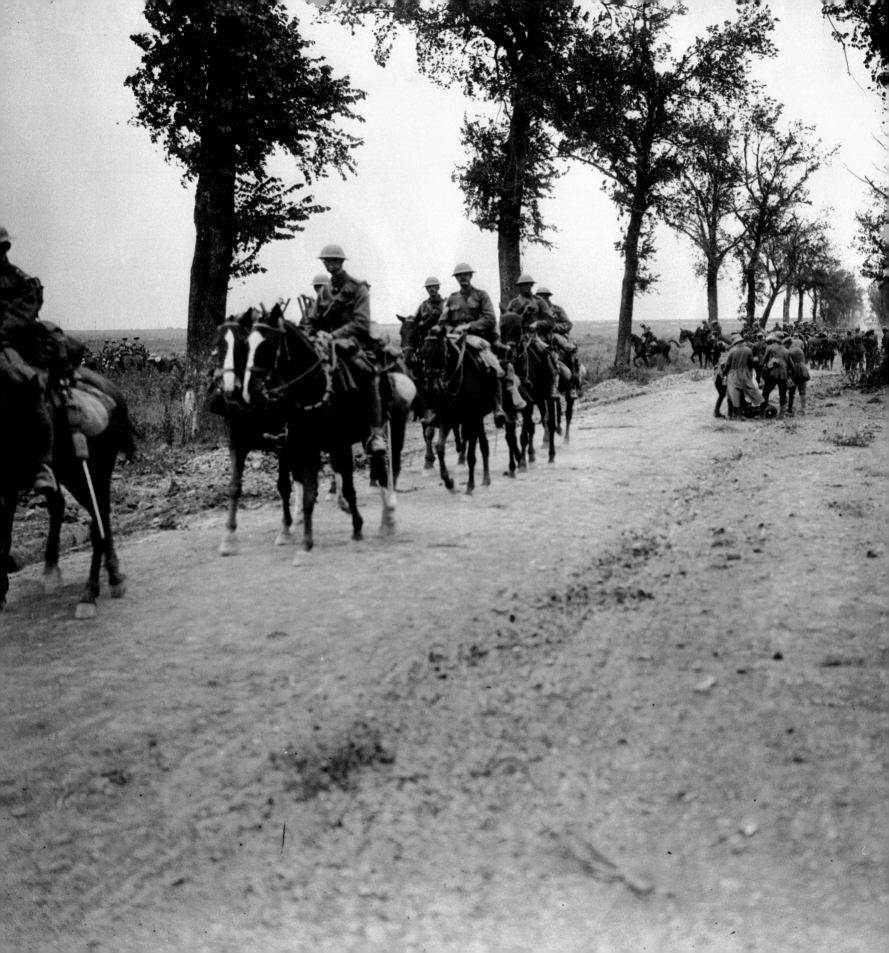

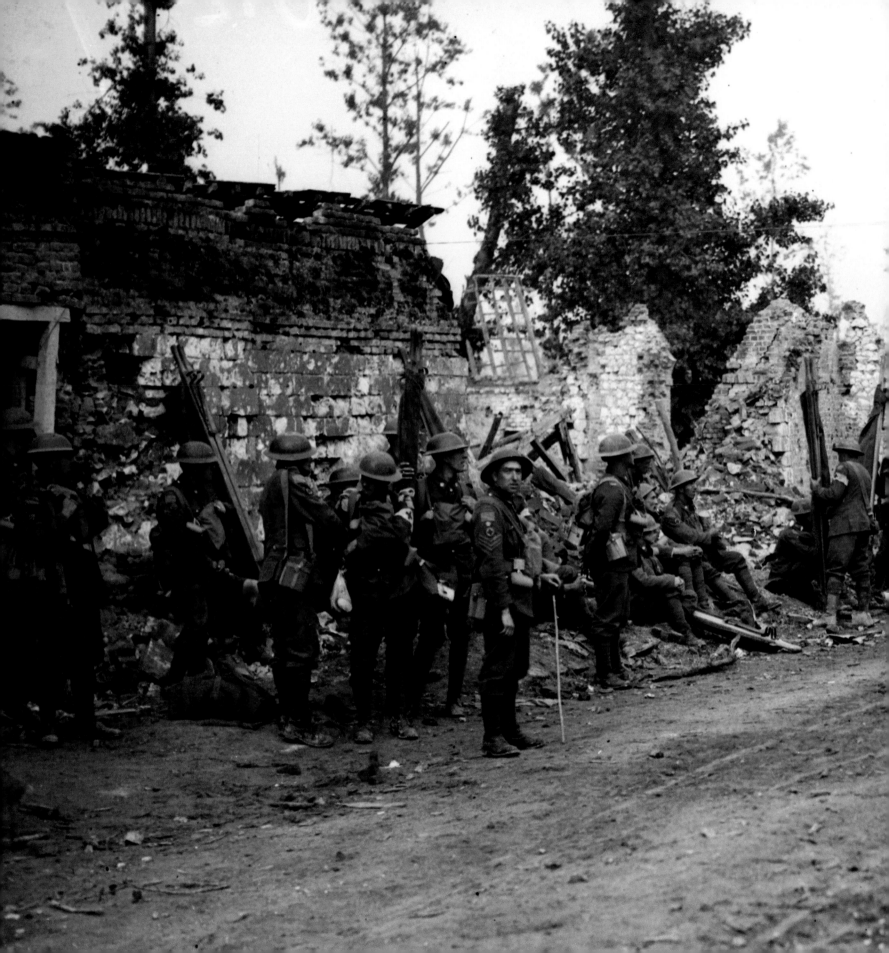

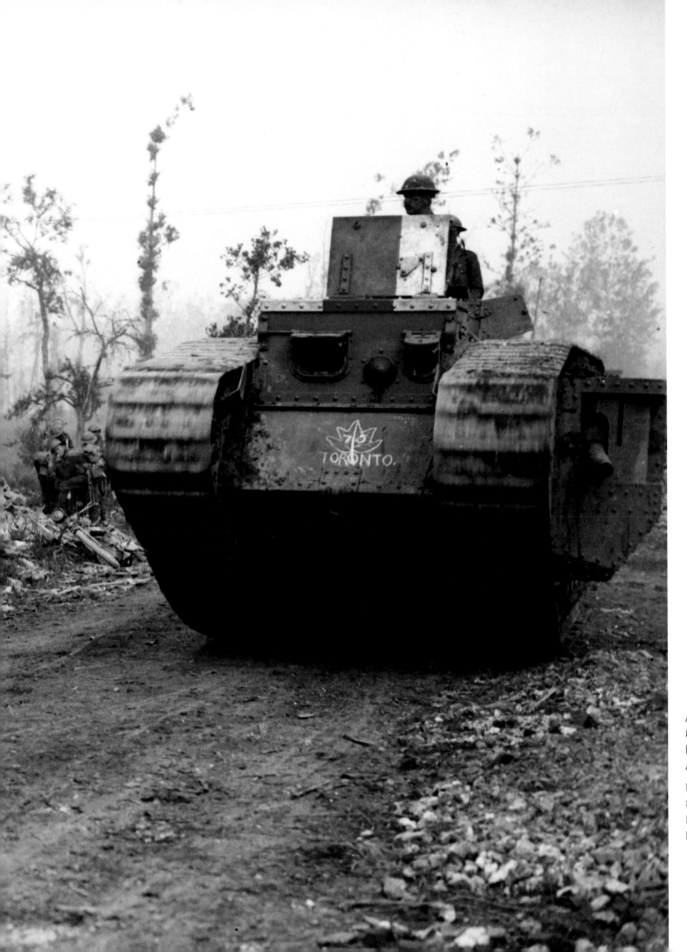

A tank passing members of the
8th Field Ambulance at Hangard,
France, during the Battle of Amiens,
August 1918.

Un char d'assaut doublant la
8e Ambulance de campagne à
Hangard, en France, pendant la
bataille d'Amiens, août 1918.

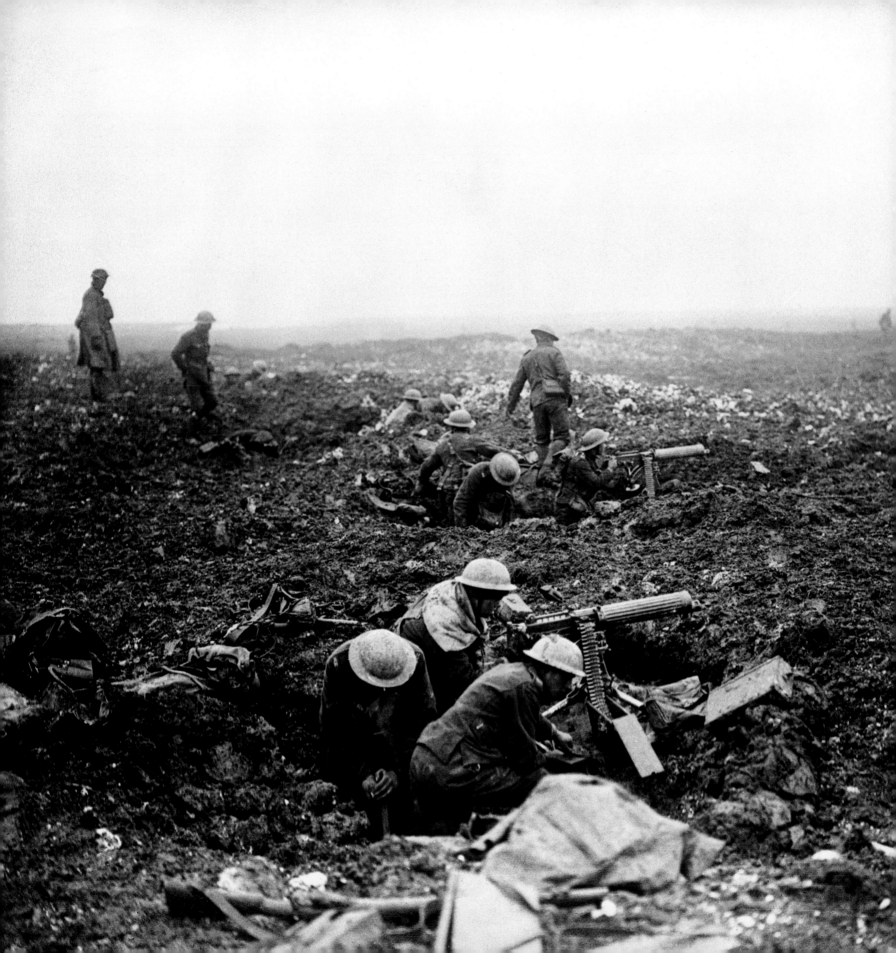

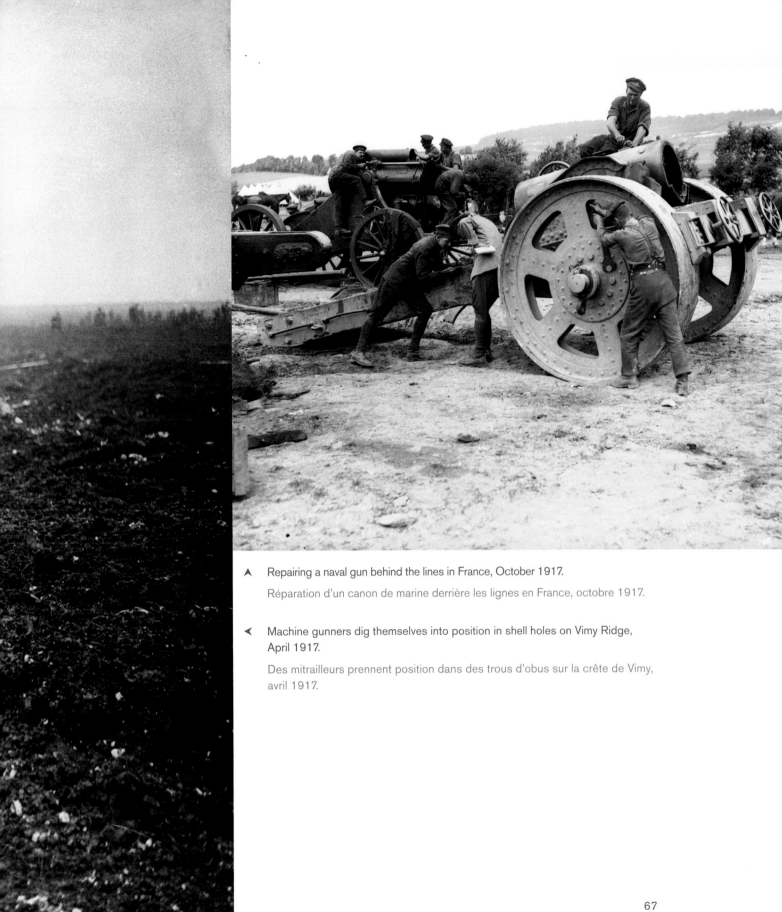

▲ Repairing a naval gun behind the lines in France, October 1917.

Réparation d'un canon de marine derrière les lignes en France, octobre 1917.

◄ Machine gunners dig themselves into position in shell holes on Vimy Ridge, April 1917.

Des mitrailleurs prennent position dans des trous d'obus sur la crête de Vimy, avril 1917.

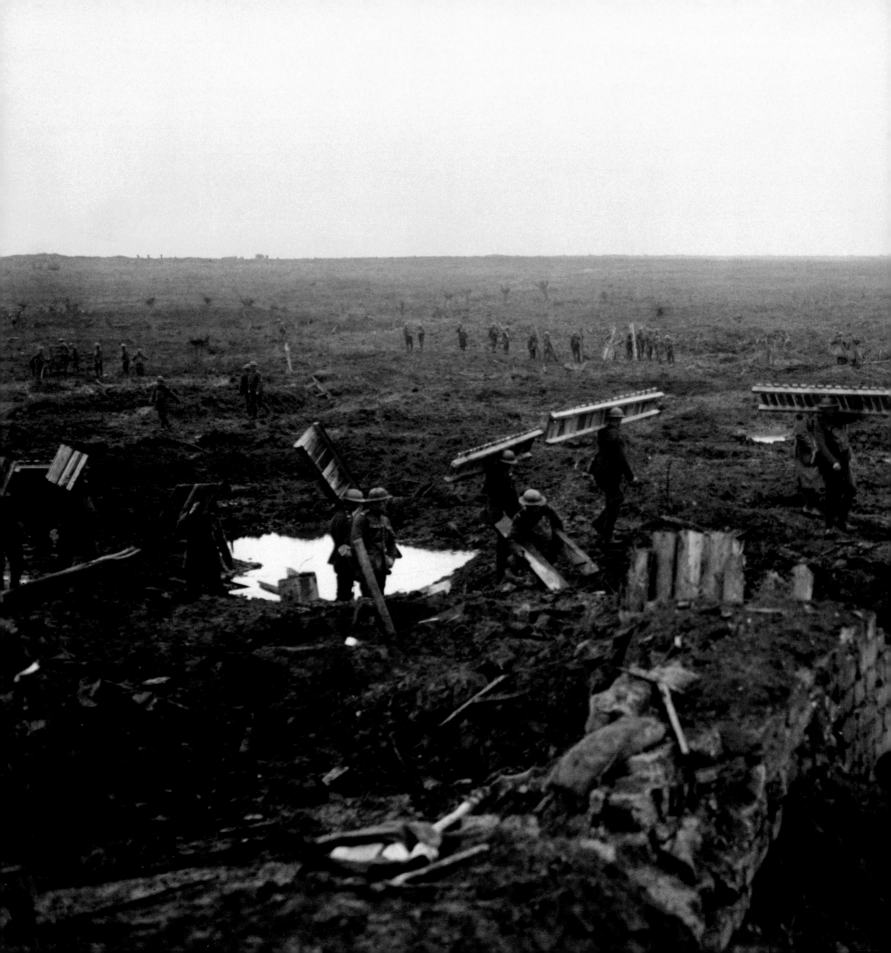

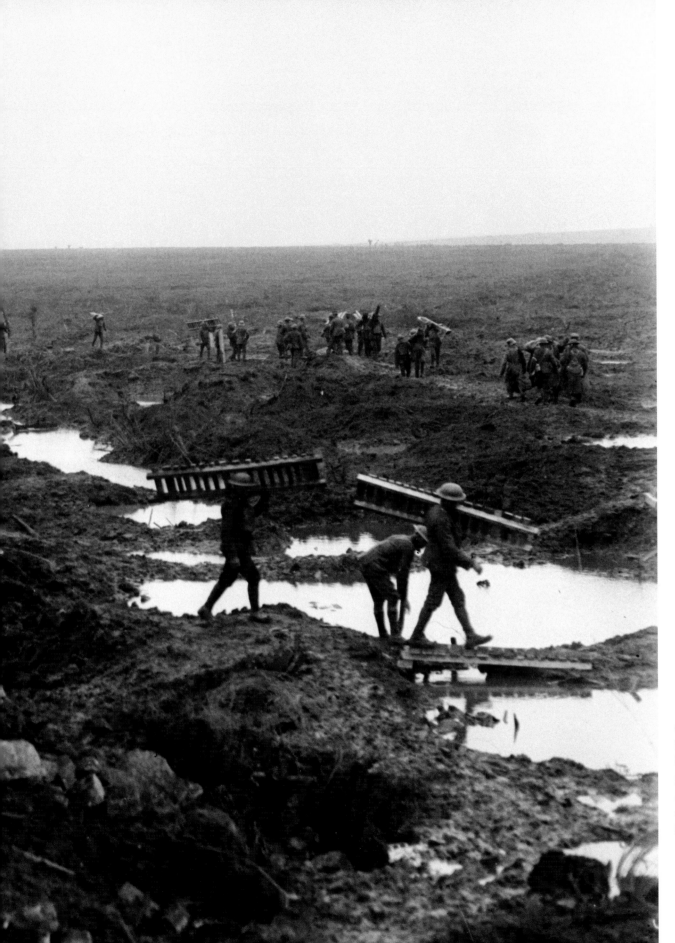

Canadian pioneers carry duckboards for use in the trenches during the Battle of Passchendaele.

Pionniers canadiens transportant des caillebotis qui seront utilisés dans les tranchées pendant la bataille de Passchendaele.

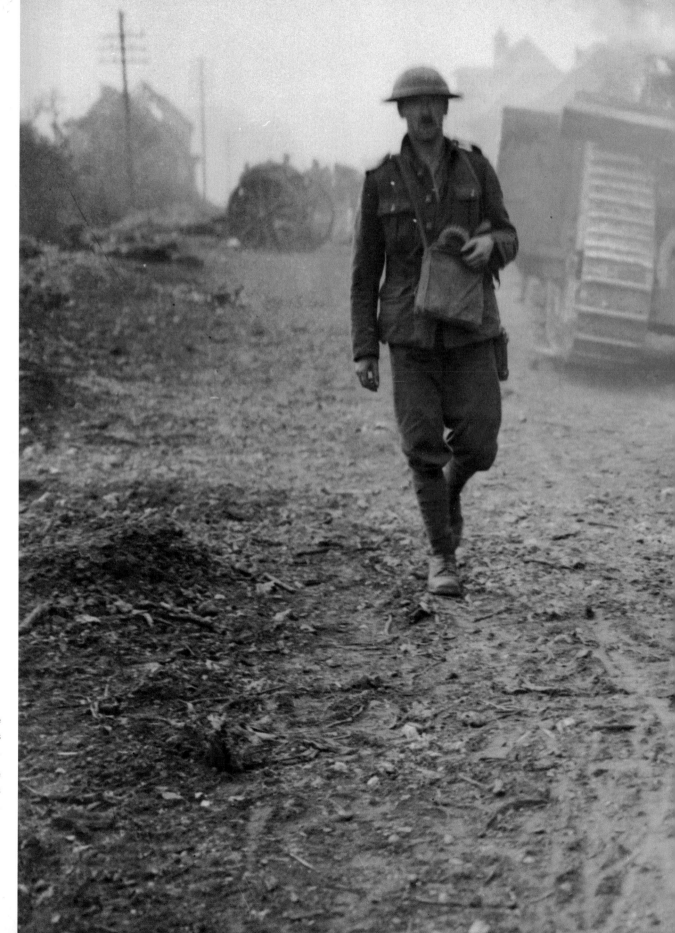

German prisoners transporting the wounded while wearing gas masks at the Battle of Amiens, August 1918.

Prisonniers allemands munis de masques à gaz transportant des blessés à la bataille d'Amiens, août 1918.

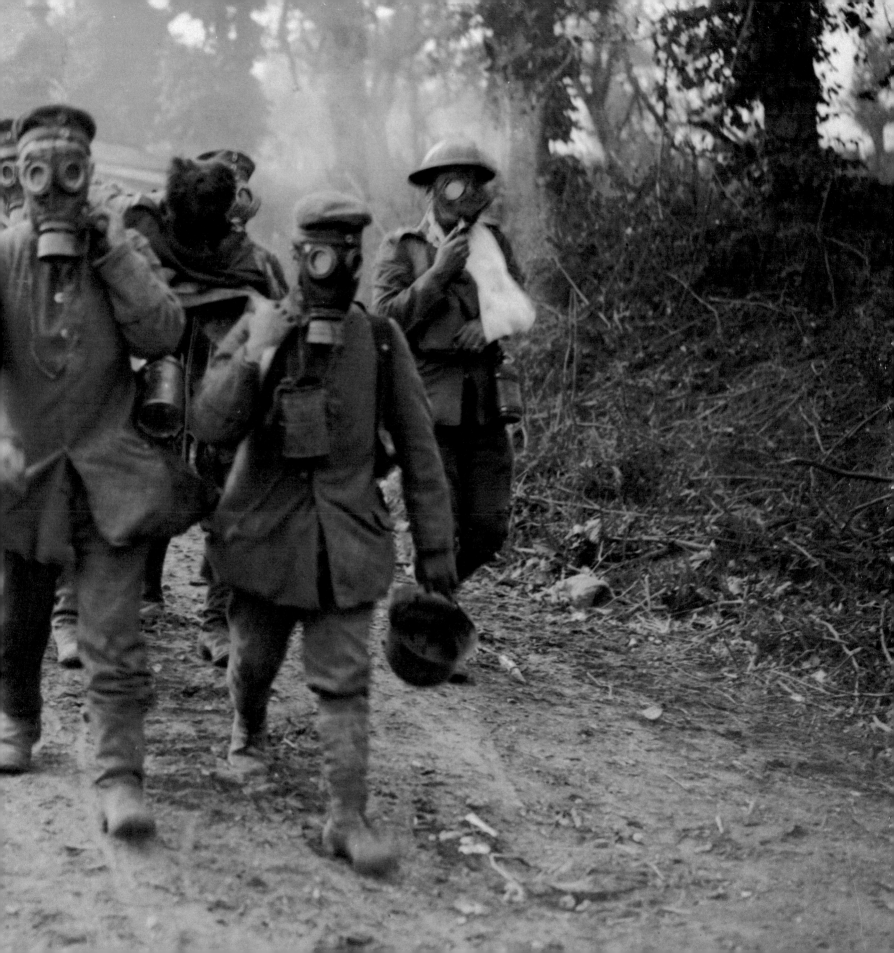

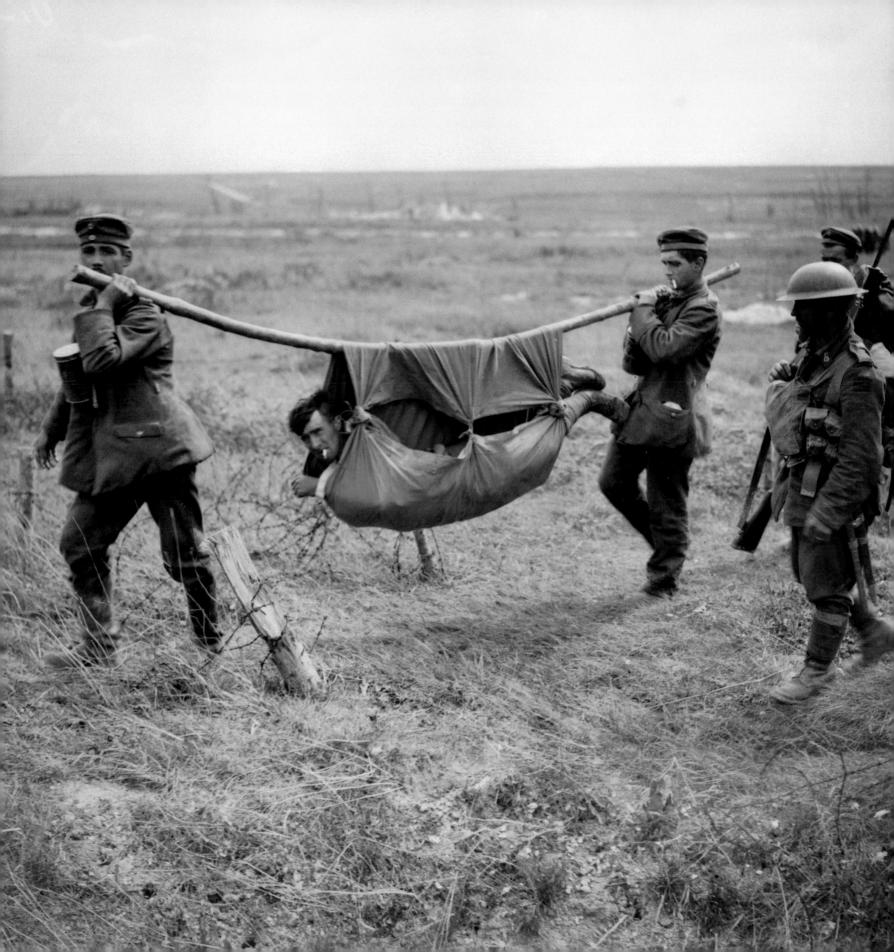

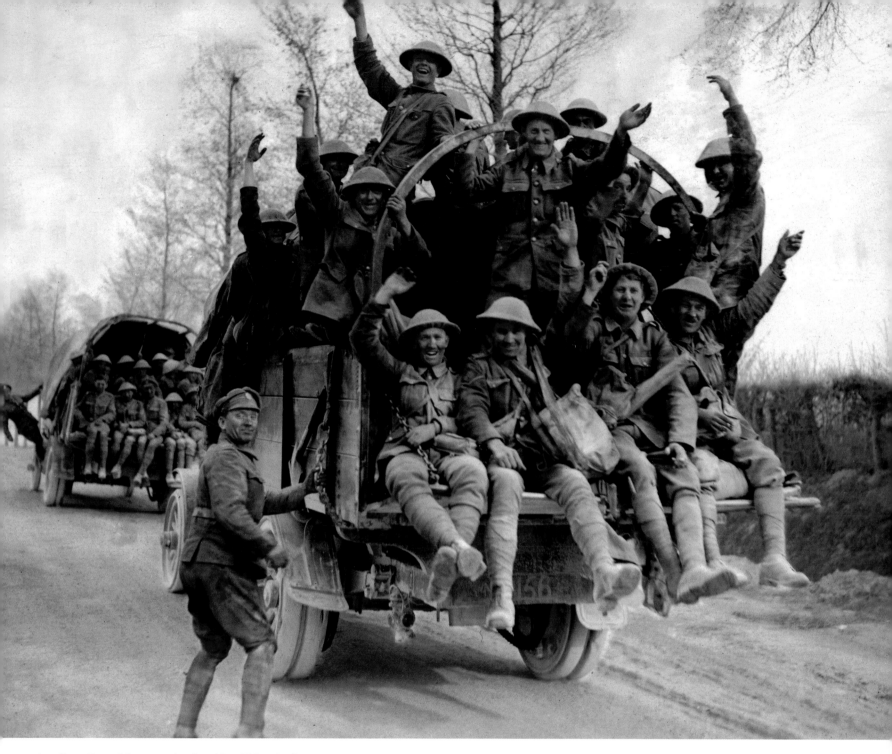

▲ Canadian soldiers returning from Vimy Ridge, April 1917.

Soldats canadiens rentrant de la crête de Vimy, avril 1917.

◄ German prisoners transport a wounded Canadian in an improvised stretcher near Arras, August 1918.

Prisonniers allemands transportant un Canadien blessé sur un brancard improvisé près d'Arras, août 1918.

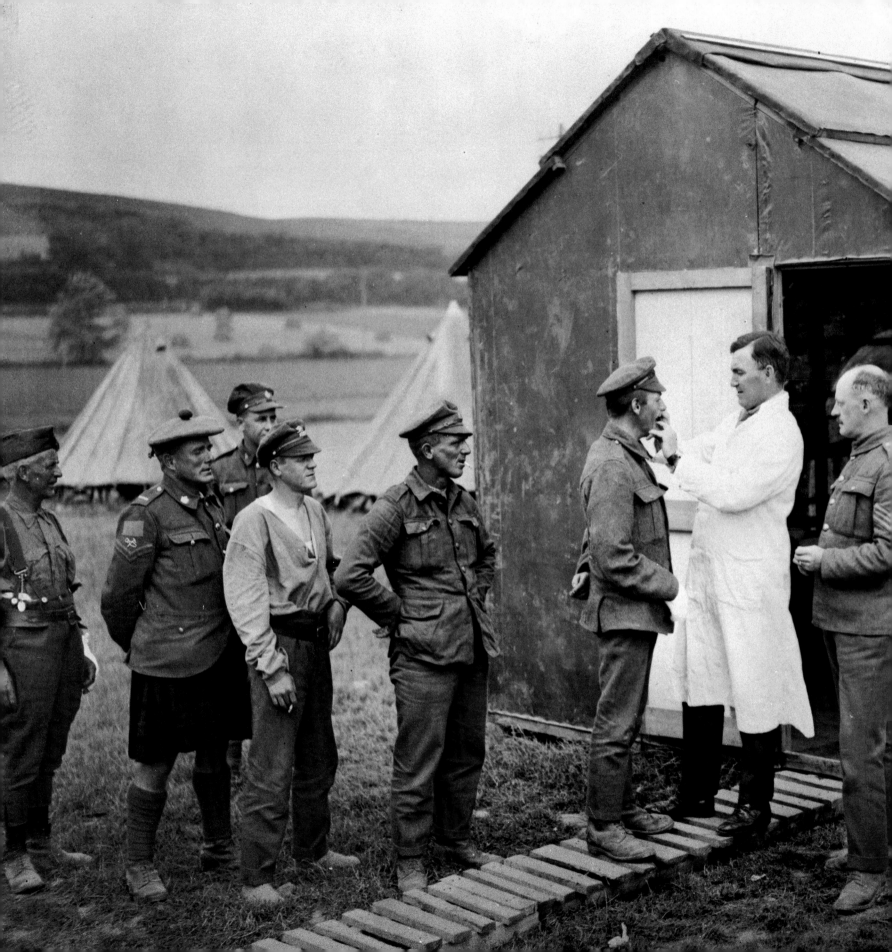

3

WAR AND MEDICINE

LA GUERRE ET LA MÉDECINE

Tim Cook

A dentist performs exams in front of his hut, July 1918.

Dentiste procédant à des examens devant sa loge, juillet 1918.

A forest of rifles lay plunged into the burnt earth after every battle. These were the informal markers for wounded and dying soldiers. In most of the major engagements the infantry were instructed not to stop for their fallen comrades. Men who had known each other for months or years, men who had served together, living, sleeping, surviving, and protecting one another, were told to leave their dying chums behind and to push on to their objectives.

Attacking forces were expected to suffer between 40 and 50 percent casualties, so there were usually thousands of wounded men on the battlefield, interspersed with the dead. The living wounded screamed in agony and cried out piteously for help. Those who were close to death often whimpered for their mothers as they curled up in the fetal position.

In the face of this carnage the soldiers still on their feet plunged ahead, but often they took a few seconds to grab a mate's rifle and stab it bayonet-first into the ground. Standing bent, almost like a broken cross, the rifle alerted stretcher-bearers to the site of an injured man.

The Canadian Expeditionary Force and its primary fighting arm, the Canadian Corps, had an efficient medical system. The Canadian Army Medical Corps consisted of doctors, surgeons, nurses, and orderlies, along with sanitation and water experts, X-ray specialists, physiotherapists, and all manner of aid workers. Their job was to prevent disease and illness, aid the horribly mangled, and care for them during their recovery. The goal was to have the wounded soldiers return to their fighting units, but many would never be physically capable of marching to war again.

Infantry battalions were rarely up to strength from the trickle or torrent of casualties, leave, and training courses, but the key roles of the medical officer (MO), who cared for the thousand or so men in his battalion, were to aid those shot or struck down by weapons or poison gas and to ensure that disease did not decimate the army.

The MOs — usually young doctors with a high stamina — were posted to fighting units for six to nine months, with anything longer found to be detrimental to their health and ability to save lives. The MOs were to ensure that soldiers practised good hygiene. Over the winter months soldiers were forced to stand in slush and mud in the trenches, and one of the MOs' fears was that their feet were always wet. Over time the cold and water damaged circulation. Severe cases of trench foot — as it was known — could lead to the amputation of toes and feet. To combat the scourge, the MO worked with the regiment's junior officers to ensure that soldiers changed their socks daily and smeared smelly whale oil on their feet. Overseeing the latrines seemed far from the glory of combat medicine, but ensuring that the mass of human waste was properly deposited and combatting strange diseases like trench mouth, an easily transmittable acute gum infection, or PUO (pyrexia of unknown origin), a fever later found to be transmitted by lice, was what saved lives.

The Great War on the Western Front saw the unleashing of modern weapons that killed and maimed in shocking

numbers. For soldiers to advance into this storm of steel, they needed to know that they would be cared for if they were hurt. The battalion medical officer had sixteen stretcher-bearers (SBs) under his command, and this was later raised at the war's midpoint to thirty-two. The stretcher-bearers, medics in the American army, were trained to offer emergency care on the battlefield and to carry in the hurt soldiers.

The brave stretcher-bearers raced across the fire-swept battlefield seeking to save lives in a space of mass slaughter, turning over the dead to look for the living. Some of the injured had only small holes and few overt signs of trauma; others had violent gashes, traumatic amputations, and gut-wrenching injuries that brought bile to the throat of even hardened healers.

To ease the pain, SBs fed wounded men a morphine pill, as long as the supplies lasted. A snort of rum was administered, too. A surprising number of soldiers asked for a cigarette, so deeply ingrained were the habits of comfort. Lacerations were bound up, usually using the soldier's own compact field dressing. As the SB set off looking for other men, he pointed the wounded man in the right direction to the rear and wished him good luck.

It was a race against time, and most of the bleeding soldiers knew that. Sometimes two wounded men would band together, dragging each other toward hope. German prisoners, streaming back to the rear, usually lent a helping hand, aware that carrying a wounded Canadian would curry favour with second or third wave attackers coming in the opposite direction.

The injured and maimed passed through the medical chain, steadily moving away from the front. Some men were stabilized by the medical officer close to the initial front-line trenches, but his rough dugout was soon overrun with the bleeding and dying.

Many of the wounded bypassed the MO or were carried further on to a field ambulance, of which there were three for a division of about eighteen thousand soldiers. More aid was applied here, but generally only for those men who were in a desperate state and slipping toward, or already in, shock. As one medical officer described the ghastly wounds: "Legs, feet, hands missing; bleeding stumps controlled by rough field tourniquets; large portions of the abdominal walls shot away; faces horribly mutilated; bones shattered to pieces; holes that you could put your clenched fist into, filled with dirt, mud, bits of equipment and clothing, until it all becomes a hideous nightmare."[1]

The Advanced Dressing Station, next in the chain, is where many men saw their first doctor, usually carried there by truck or light rail. New dressings and the occasional emergency operation were conducted there as were, later in the war, emergency blood transfusions. The process involved a direct transfer from blood donor to exsanguinated victim, usually by a rubber hose.

Several kilometres further away from the shelling and usually sitting near a rail line, the Casualty Clearing Station (CCS) was where surgery was conducted. The CCSs were semi-permanent structures with large tents, five hundred beds, surgical rooms, and recovery areas. Upon arriving at the CCS, patients were stripped

down, examined, and finally made ready for surgery.

Surgeons and doctors worked wonders on the patients, but disease remained a constant spectre for wounded men. In the age before antibiotics, most wounds became infected as they were packed with dirt, mud, and foul clothing. One of the accepted methods of treatment was to cut away the dead and dying flesh, expanding wounds enormously in the attempt to stay ahead of infection. Many men who survived the harrowing trip back to surgical aid later succumbed to ghastly infections.

Nursing Sisters aided the wounded at the CCS and further to the rear. They played a crucial role in the fraught post-operative process as they changed bandages, irrigated wounds, looked for infections, and provided all manner of care. The Canadian nurses, of which 2,500 served overseas, held the rank of officers and almost all were trained nurses before the war. As one wounded Canadian remarked, "Far too little is heard of the great work done by these noble women."[2]

Soldiers who survived wounding, operations, and infections often had months of recovery at hospitals along the French coast or in Britain. By the last year of the war, the Canadian Army Medical Corps operated sixteen general hospitals, ten stationary hospitals, and four casualty-clearing stations. Difficult cases, like men gassed and suffering from corrupted lungs, were sent to specialists, as were those men who contracted a venereal disease, of which there were more than sixty-six thousand Canadian cases. The facial reconstruction of soldiers whose jaws had been ripped away or whose bones had

been fragmented provided an opportunity for some of these men to lead more normal lives, but only after multiple agonizing surgeries.

The term shell-shock was applied to all kinds of injuries, but the long period of service in unspeakable conditions, with triggering traumatic events, often broke men. Many recovered after a rest and therapy, while some were hurried back to the front only to relapse. Stress injuries and what we now call post-traumatic stress disorder were not well understood, easily diagnosed, or effectively treated during or after the war.

An astonishing 93 percent of wounded Canadian soldiers who made it to a doctor survived, although many were maimed for life. But within that high survival statistic is a hidden loss. Those who could not make it to a doctor — those who lay unattended on the battlefield, under the rifles that marked where they fell, waiting for assistance, slowly bleeding out, slipping into shock and then death — were lost to their country, their communities, and to their families.

Notes

1. J. George Adami, *War Story of the Canadian Army Medical Corps*, vol. 1, *The First Contingent* (London: Canadian War Records Office, 1915).
2. Pte William Chisholm Millar, *From Thunder Bay Through Ypres with the Fighting 52nd* (Thunder Bay, ON: Thunder Bay Historical Museum Society, 2010), 89.

Une forêt de fusils se dressait dans la terre calcinée après chaque bataille. C'est par ce moyen de fortune qu'on indiquait où se trouvaient les soldats blessés et mourants. Dans la plupart des grands affrontements, les fantassins avaient pour instruction ne pas s'arrêter pour prêter secours à leurs camarades tombés au combat. Ces hommes qui se connaissaient depuis des mois, voire des années, ces hommes qui avaient servi ensemble, vécu, dormi et survécu ensemble, veillant les uns sur les autres, ces hommes étaient tenus d'abandonner sur place leurs copains agonisants et de gagner leur objectif.

Il était acquis que les forces d'assaut subiraient des pertes de l'ordre de 40 à 50 pour cent, si bien qu'il y avait généralement des milliers de blessés sur le champ de bataille, mêlés aux morts. Les blessés hurlaient dans leur agonie et appelaient pitoyablement au secours. Ceux qui étaient proches de la mort criaient souvent maman au moment de reprendre la position fœtale.

Dans ce carnage, les soldats encore valides filaient droit devant, mais souvent, ils prenaient quelques instants pour prendre le fusil d'un camarade et le planter baïonnette première dans le sol. Légèrement inclinés, un peu comme une croix brisée, ces fusils signalaient aux brancardiers la présence d'un blessé.

Le Corps expéditionnaire canadien et son fer de lance, le Corps canadien, disposaient d'un système médical efficient. Le Corps médical canadien se composait de médecins, chirurgiens, infirmières et aides-soignants ainsi que d'experts en hygiène et en assainissement de l'eau,

de radiologistes, de physiothérapeutes et de toute une gamme d'auxiliaires. Il avait pour mission de prévenir la maladie, de venir en aide à ceux qui revenaient des combats horriblement mutilés et de les assister dans leur convalescence. Son but était d'aider les soldats à réintégrer leurs unités de combat, sauf que nombre d'entre eux n'allaient plus jamais être en mesure de porter les armes.

Les bataillons d'infanterie disposaient rarement d'effectifs complets à cause des pertes élevées, des congés et de la formation, mais le rôle essentiel du médecin militaire, celui qui veillait sur les quelque mille hommes de son bataillon, était de soulager ceux qui avaient été blessés par balles ou frappés par une arme ou un gaz toxique et de faire en sorte que la maladie ne décime pas l'armée.

Les médecins militaires — généralement de jeunes médecins débordant d'énergie — étaient affectés à des unités de combat pendant six à neuf mois, et tout séjour prolongé risquait de nuire à leur santé et à la capacité qu'ils avaient de sauver des vies. Les médecins militaires devaient s'assurer que les soldats aient de saines pratiques d'hygiène. Pendant les mois d'hiver, les soldats étaient forcés de rester debout dans la terre humide et la boue des tranchées, et le médecin militaire craignait qu'ils n'aient les pieds tout le temps mouillés. À la longue, le froid et l'eau finissaient par nuire à la circulation. Les cas graves de «pied de tranchée» — comme on disait alors — pouvaient provoquer l'amputation des orteils ou du pied. Pour contrer ce fléau, les médecins militaires pressaient les officiers subalternes de voir à ce que les soldats changent de chaussettes tous les jours et se massent les pieds avec de la

graisse de baleine, substance malodorante. L'inspection des latrines était bien éloignée de la gloire de la médecine militaire, mais faire en sorte que la masse de déjections humaines soit bien isolée et combattre ces maladies étranges comme la bouche de tranchée (affection aiguë des gencives aisément transmissible), ou la pyrexie d'origine inconnue (POI, une fièvre dont on a découvert plus tard qu'elle était transmise par les poux) étaient justement les mesures les plus susceptibles de sauver des vies.

La Grande Guerre sur le front de l'Ouest hâta l'avènement d'armes modernes qui tuaient et mutilaient en nombres effrayants. Pour trouver le courage de s'engager dans cet orage d'acier, les soldats devaient avoir la certitude qu'on veillerait sur eux s'ils tombaient au combat. Le médecin militaire du bataillon avait seize brancardiers sous son commandement, et au milieu de la guerre, cet effectif passa à trente-deux. Les brancardiers, appelés médics dans l'armée américaine, étaient formés pour assurer des soins d'urgence sur le champ de bataille et évacuer les blessés.

Ces courageux brancardiers se précipitaient sur le champ de bataille sous le feu des combats pour sauver des vies dans ce jeu de massacre. Ils retournaient les morts pour repérer les vivants. Certains blessés ne présentaient que de petits trous et peu de signes de traumatisme évidents; d'autres avaient des lacérations affreuses, des membres arrachés ou des blessures si hideuses que même les soignants les plus endurcis en éprouvaient des haut-le-cœur.

Pour soulager les souffrants, les brancardiers leur faisaient avaler une pilule de morphine, tant qu'ils en avaient sur eux; on leur administrait aussi un coup de rhum. Un grand nombre de soldats demandaient une cigarette tant ils tenaient à leurs petits réconforts. Les lacérations étaient pansées, le plus souvent à l'aide de la trousse de campagne compacte que portait chaque soldat sur lui. Quand le brancardier se remettait en route à la recherche d'autres camarades mal en point, il indiquait au blessé le chemin vers l'arrière et lui souhaitait bonne chance.

C'était une course contre la montre, et la plupart des hommes aux prises avec une hémorragie le savaient. On voyait parfois deux blessés faire route ensemble, l'un traînant l'autre vers l'espoir. Les prisonniers allemands qu'on envoyait à l'arrière donnaient habituellement un coup de main, sachant que le fait d'avoir transporté un blessé canadien leur vaudrait d'être bien traités par la seconde ou troisième vague d'attaquants qui déferlaient dans le sens inverse.

Les blessés et les mutilés entraient dans le réseau médical, s'éloignant petit à petit du front. Certains hommes étaient stabilisés par le médecin militaire près des premières tranchées du front, mais son abri provisoire débordait vite d'hommes perdant leur sang et agonisants.

Nombre de blessés ne voyaient même pas le médecin militaire et étaient emmenés dans une ambulance de campagne, dont il n'y avait que trois pour une division d'environ dix-huit mille soldats. On offrait d'autres soins à bord des ambulances, mais seulement à ceux qui étaient dans un état désespéré et qui étaient proches

de l'état de choc. Un médecin militaire a décrit ainsi les blessures atroces qu'il a vues : « Des jambes, des pieds et des mains qui manquent; des moignons sanglants enserrés dans des tourniquets improvisés; de larges pans de la paroi abdominale arrachés par le feu ennemi; des visages horriblement mutilés; des os émiettés; des trous dans lesquels on peut mettre le poing, remplis de saletés, de boue, de fragments de matériel et de vêtements, jusqu'à ne plus faire qu'un cauchemar hideux[1]. »

Le poste de secours avancé, le second maillon de la chaîne, était le lieu où la plupart des hommes voyaient leur premier médecin, qu'on avait conduit là ordinairement par camion ou train léger. On y appliquait de nouveaux pansements ou l'on effectuait des opérations pressantes occasionnellement et, plus tard au cours de la guerre, on y procédait à des transfusions sanguines d'urgence. Le sang était transféré directement du donneur à la victime exsangue, normalement au moyen d'un tube de caoutchouc.

Plus loin à l'arrière, à la station de tri des blessés, à quelques kilomètres des bombardements, lieu situé habituellement à proximité d'une voie ferroviaire, on procédait aux interventions chirurgicales. Ces stations étaient des structures semi-permanentes avec de grandes tentes, cinq cents lits, des salles d'opération et des zones de récupération. À leur arrivée, les patients étaient déshabillés, examinés et préparés à passer sous le bistouri.

Les chirurgiens et les médecins opéraient des miracles sur les patients, mais la maladie demeurait un spectre constant pour les blessés. En cette époque où les antibiotiques étaient inconnus, la plupart des blessures s'infectaient étant donné qu'elles étaient obstruées de saletés, de boue ou de vêtements souillés. L'une des méthodes admises de traitement était l'enlèvement de la chair nécrosée ou sur le point de l'être, et l'on élargissait considérablement la blessure afin de prévenir l'infection. Nombre d'hommes qui survécurent à l'épreuve terrible du transport vers les secours chirurgicaux succombèrent plus tard à des infections fulgurantes.

Les infirmières militaires secouraient les blessés à la station de tri et plus loin à l'arrière. Elles jouaient un rôle névralgique dans un processus postopératoire où abondaient les difficultés : elles changeaient les pansements, irriguaient les blessures, repéraient les infections, assurant de manière générale toute une gamme de soins. Les infirmières canadiennes, dont plus de 2 500 servirent outre-mer, avaient le grade d'officier et presque toutes avaient été formées aux sciences infirmières avant la guerre. Comme le fit remarquer un blessé canadien : « On entend trop peu parler du travail formidable qu'accomplissent ces nobles dames[2]. »

Les soldats qui survivaient à leurs blessures, aux opérations et aux infections avaient souvent des mois de convalescence devant eux dans les hôpitaux sur la côte française ou en Grande-Bretagne. Dans la dernière année de la guerre, le Corps médical de l'armée canadienne exploitait seize hôpitaux polyvalents, dix hôpitaux militaires fixes et quatre stations de tri. Les cas difficiles, comme les gazés dont les poumons étaient atteints, étaient dépêchés vers des spécialistes, tout comme

les hommes ayant contracté une maladie vénérienne, et l'on en dénombra plus de soixante-six mille cas dans l'armée canadienne. La reconstruction faciale des hommes dont la mâchoire avait été arrachée ou dont les os du visage avaient été fragmentés permit à certains d'entre eux de mener une vie plus normale, mais seulement au prix de chirurgies multiples et atrocement douloureuses.

L'expression névrose des tranchées était appliquée à toutes sortes de blessures, mais une longue affectation dans des conditions indicibles, marquée d'événements traumatisants, brisait souvent les hommes. Bon nombre en vinrent à se rétablir après un peu de repos et une thérapie, alors que d'autres furent vite renvoyés au front pour rechuter aussitôt. Les malaises provoqués par le stress — ce que nous appelons aujourd'hui « syndrome de stress post-traumatique » — n'étaient pas bien compris, aisément diagnostiqués ou bien traités pendant ou après la guerre.

En tout, 93 pour cent — une proportion sidérante — des soldats canadiens blessés qui eurent la chance de voir un médecin survécurent, mais nombreux furent ceux qui restèrent mutilés. Et dans cette statistique de survie élevée se cachent des pertes. Ceux qui n'avaient pu être soignés — ceux qui étaient restés sans secours sur le champ de bataille, à côté des fusils qui marquaient le lieu où ils étaient tombés, attendant les secours, se vidant lentement de leur sang, tombant en état de choc et finissant par mourir —, ceux-là furent perdus pour leur pays, leurs concitoyens et leurs proches.

Références

1. J. George Adami, *War Story of the Canadian Army Medical Corps*, vol. 1, *The First Contingent (to the Autumn of 1915)*, Londres, Canadian War Records Office, 1915.

2. Pte William Chisholm Millar, *From Thunder Bay Through Ypres with the Fighting 52nd*, Thunder Bay, Ontario, Thunder Bay Historical Museum Society, 2010, 89.

➤ Treating a horse for mange with a sulphur dip at Canadian Army Veterinary Corps Headquarters, Shorncliffe, England.

Un cheval atteint de la gale est baigné dans le soufre au quartier général du Corps vétérinaire de l'armée canadienne à Shorncliffe, en Angleterre.

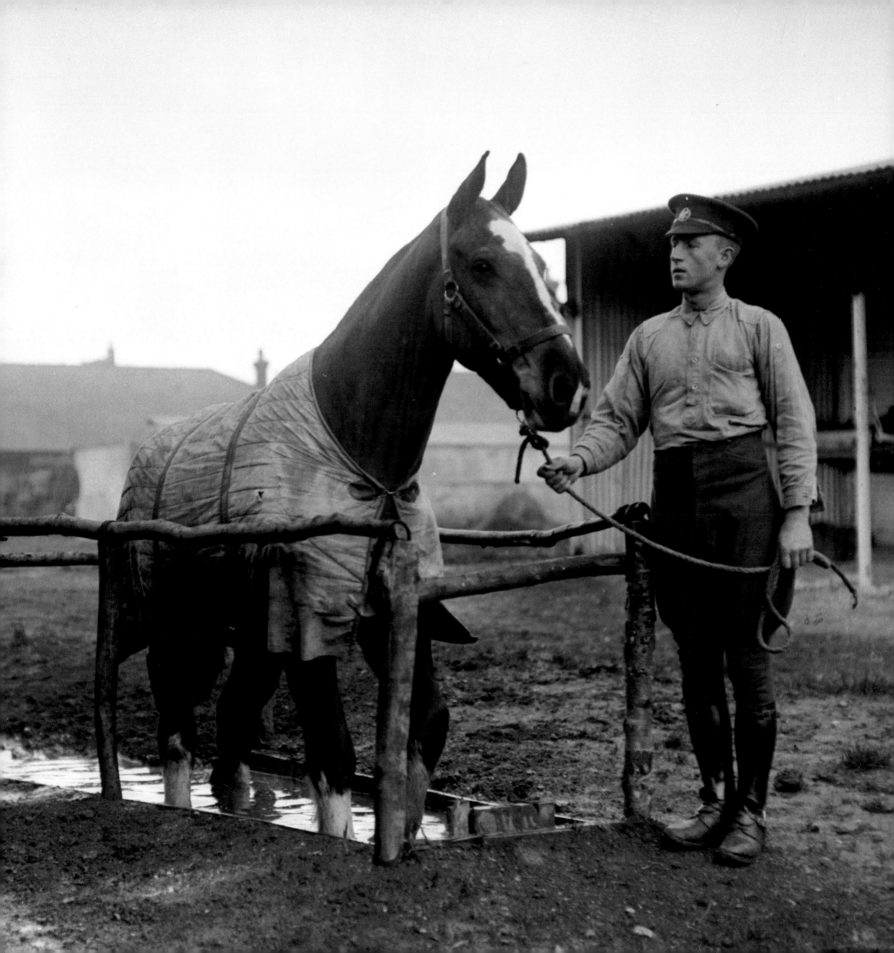

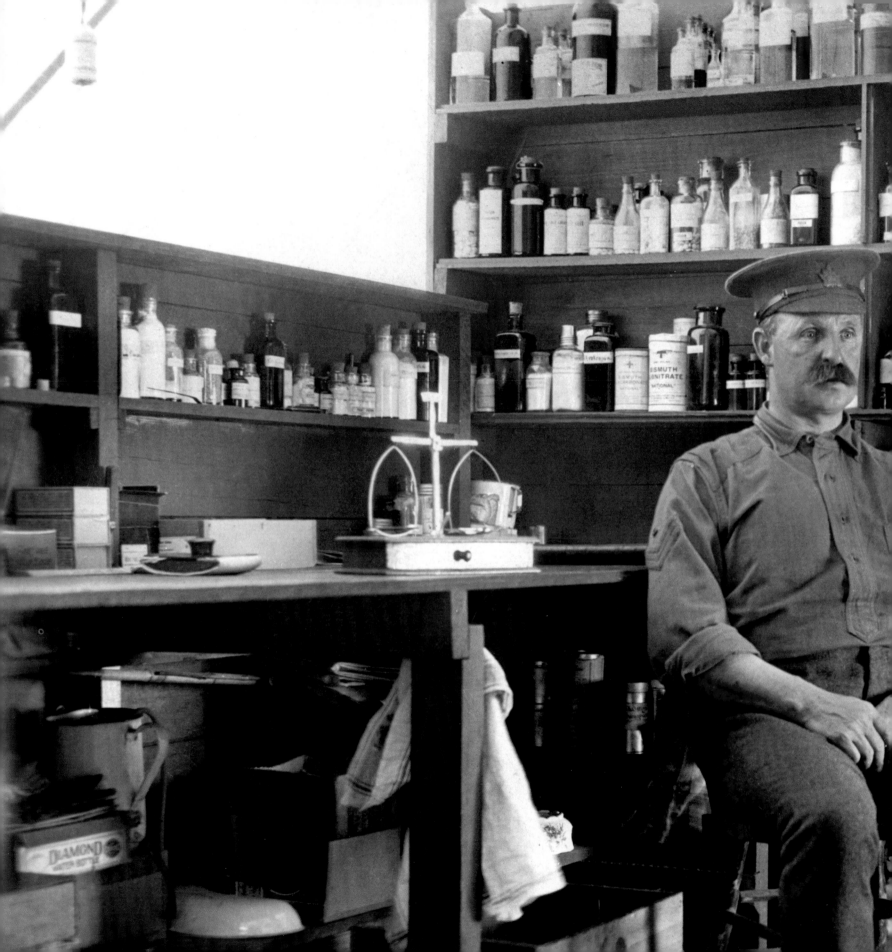

A soldier sits in a medical dispensary.

Soldat assis dans un dispensaire.

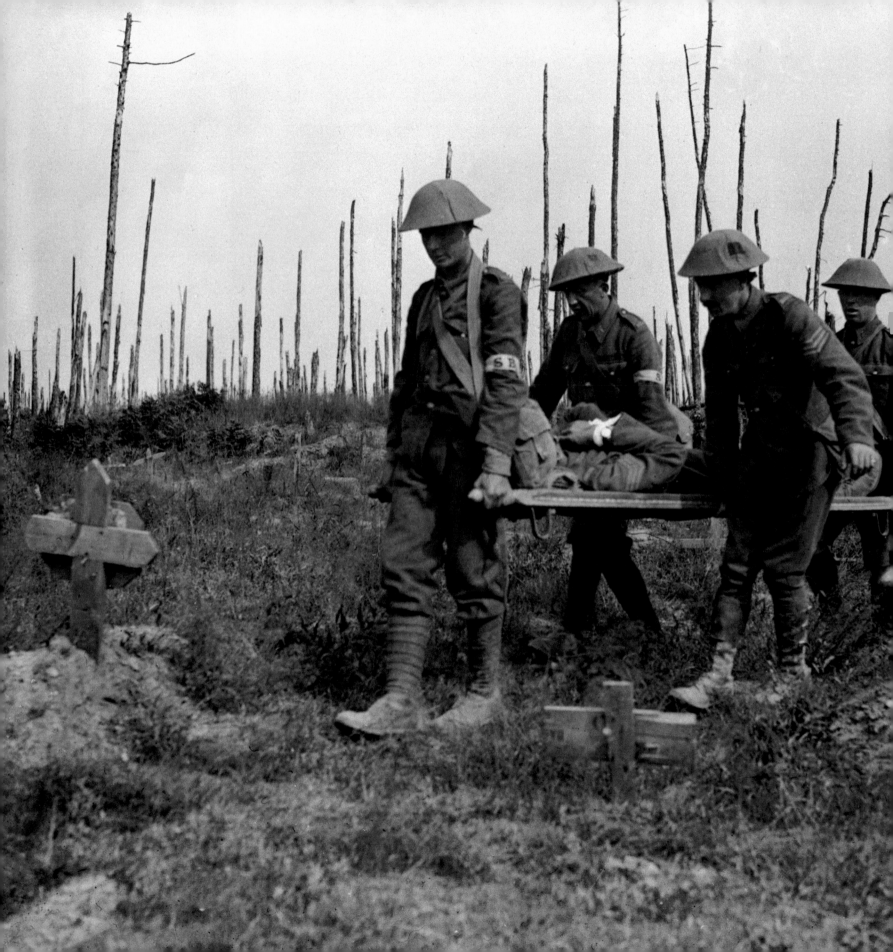

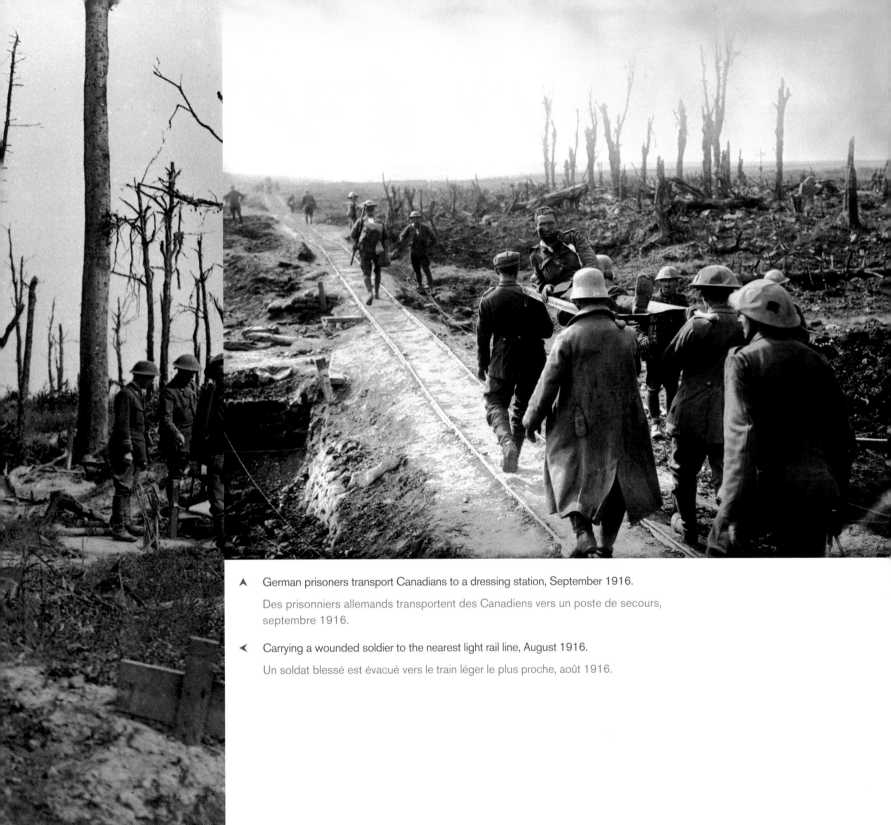

∧ German prisoners transport Canadians to a dressing station, September 1916.

Des prisonniers allemands transportent des Canadiens vers un poste de secours, septembre 1916.

≺ Carrying a wounded soldier to the nearest light rail line, August 1916.

Un soldat blessé est évacué vers le train léger le plus proche, août 1916.

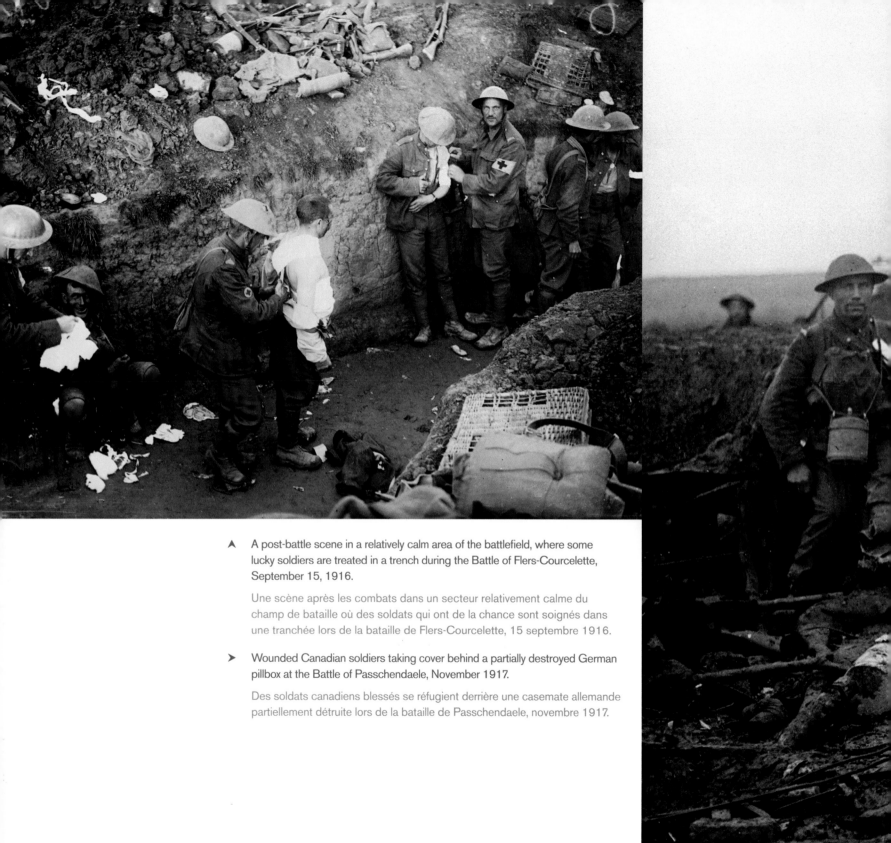

▲ A post-battle scene in a relatively calm area of the battlefield, where some lucky soldiers are treated in a trench during the Battle of Flers-Courcelette, September 15, 1916.

Une scène après les combats dans un secteur relativement calme du champ de bataille où des soldats qui ont de la chance sont soignés dans une tranchée lors de la bataille de Flers-Courcelette, 15 septembre 1916.

➤ Wounded Canadian soldiers taking cover behind a partially destroyed German pillbox at the Battle of Passchendaele, November 1917.

Des soldats canadiens blessés se réfugient derrière une casemate allemande partiellement détruite lors de la bataille de Passchendaele, novembre 1917.

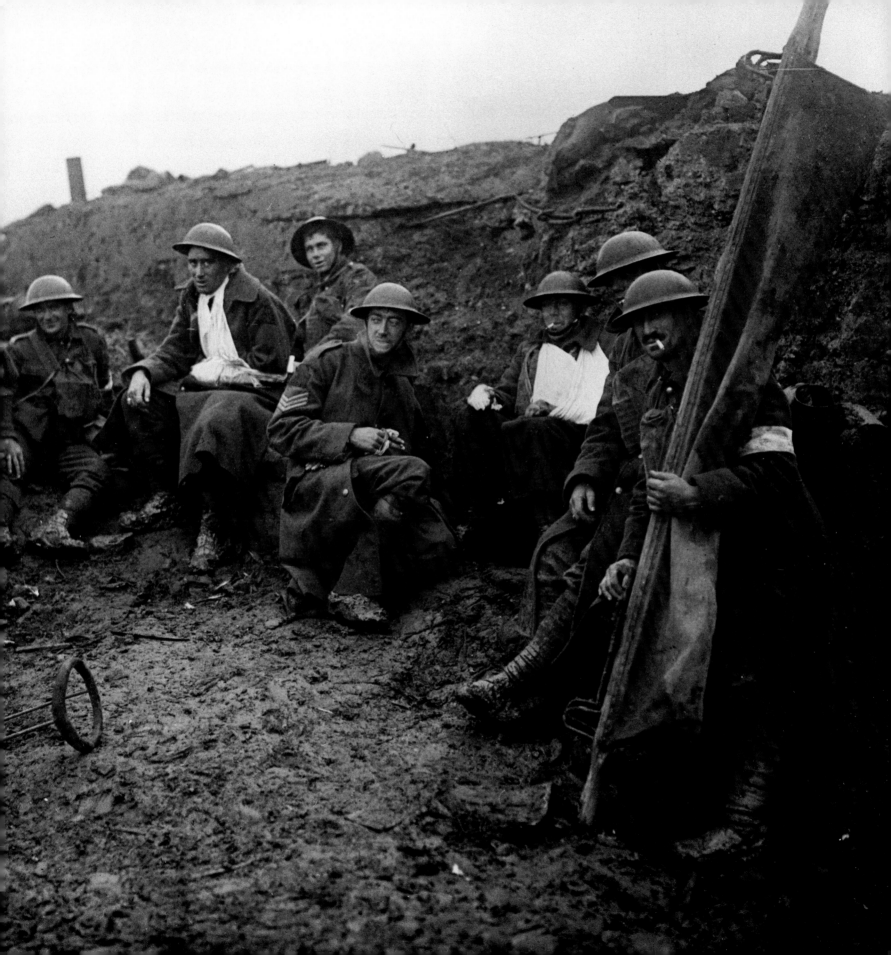

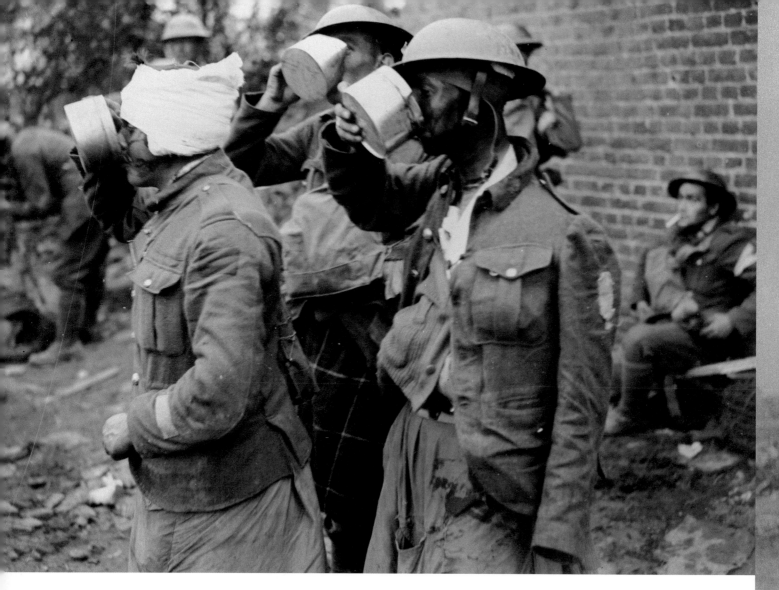

▲ Wounded Canadian soldiers waiting with a cup of tea at an Advanced Dressing Station near Arras, October 1918.

Des soldats canadiens blessés attendant, une tasse de thé à la main, à un poste de secours avancé près d'Arras, octobre 1918.

➤ Canadians who have received "Blighty wounds" being loaded into an ambulance at an Advanced Dressing Station, June 1917.

Des Canadiens qui ont pris une «bonne blessure» montent à bord d'une ambulance à un poste de secours avancé, juin 1917.

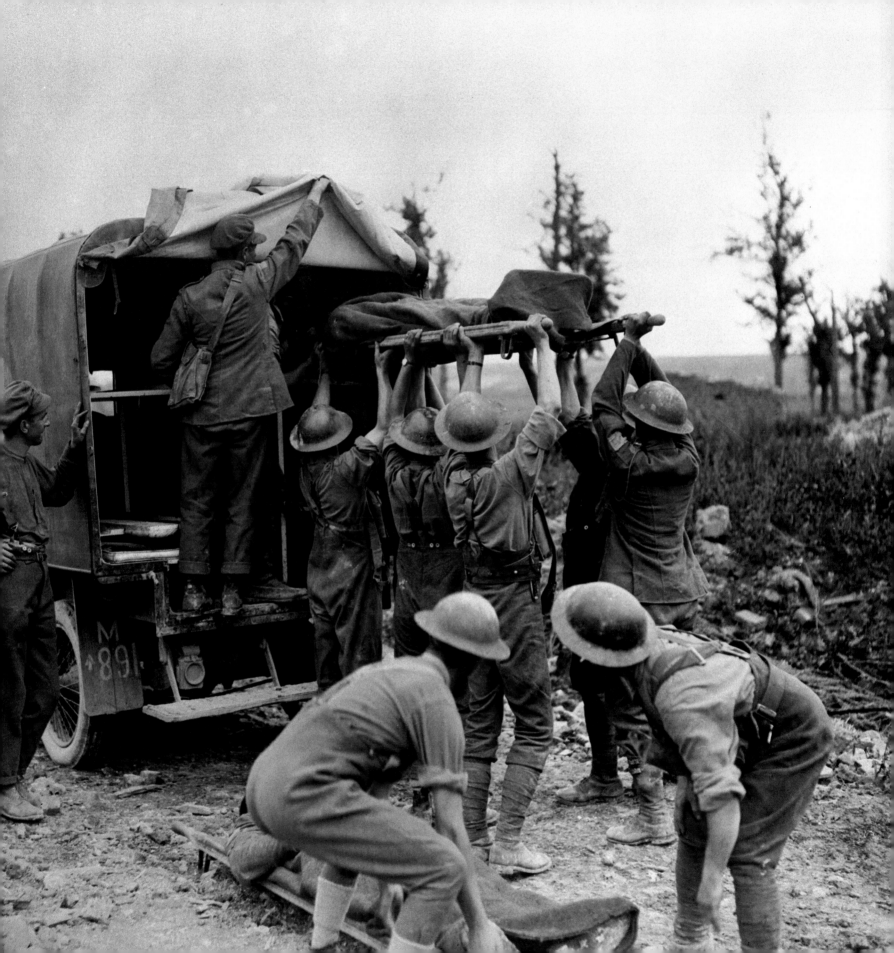

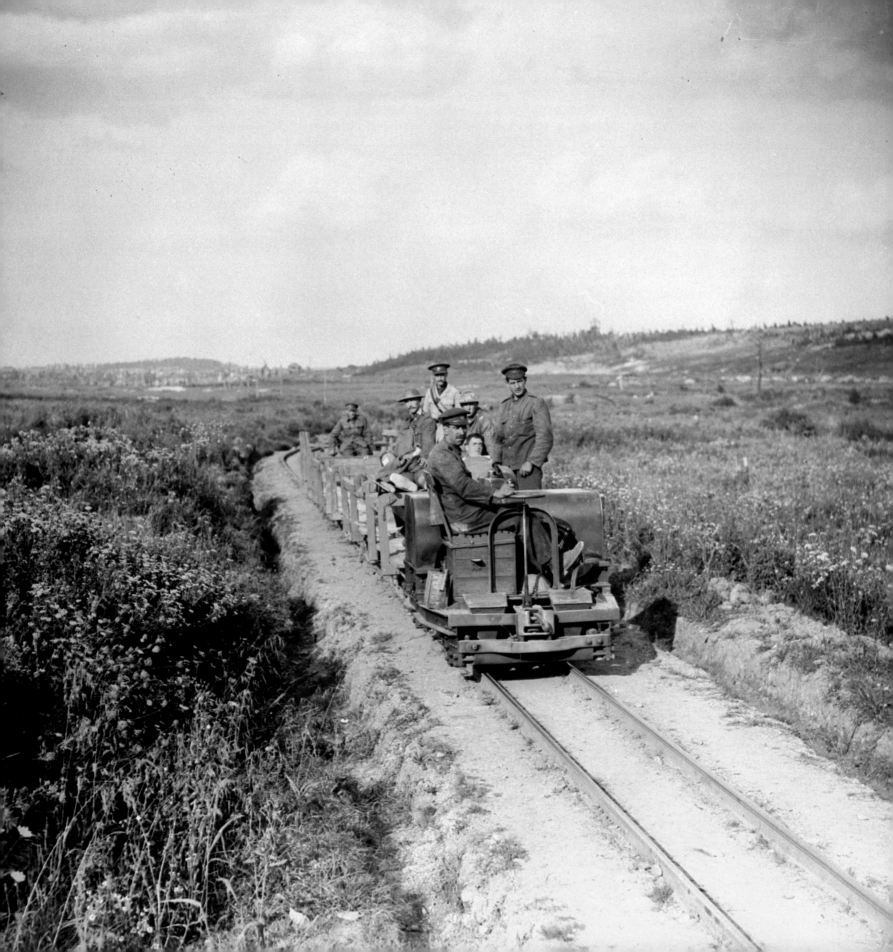

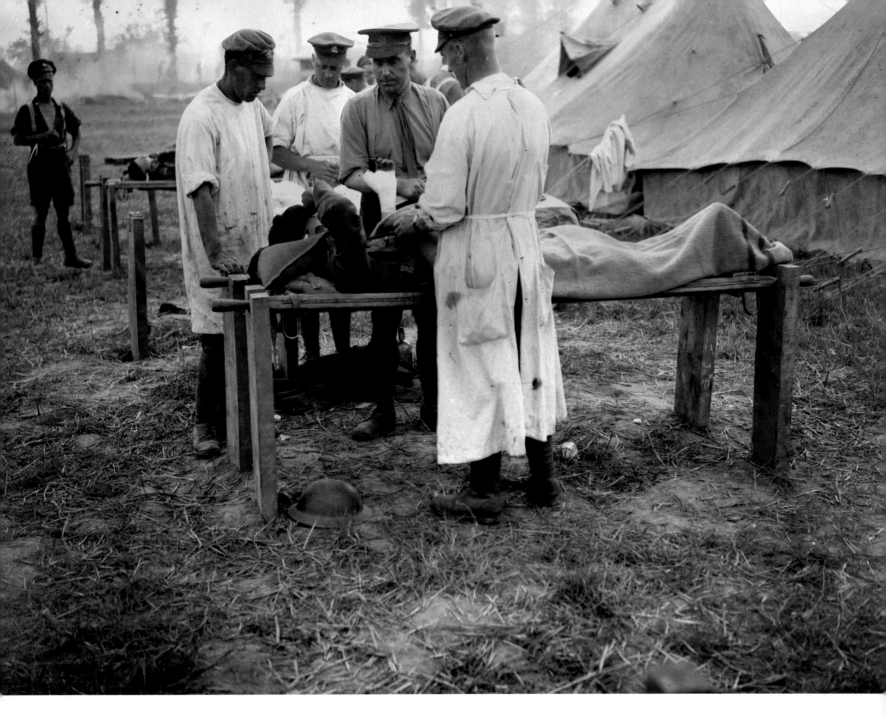

⌃ Major Harold Wigmore McGill, of the 5th Canadian Field Ambulance, bandaging the wounded at an outdoor dressing station during the Battle of Amiens, August 10, 1918.

Le major Harold Wigmore McGill de la 5e Ambulance de campagne canadienne panse un blessé à un poste de secours à ciel ouvert lors de la bataille d'Amiens, 10 août 1918.

◂ Transporting wounded Canadians on a light rail track, August 1917.

Des Canadiens blessés sont transportés sur un train léger, août 1917.

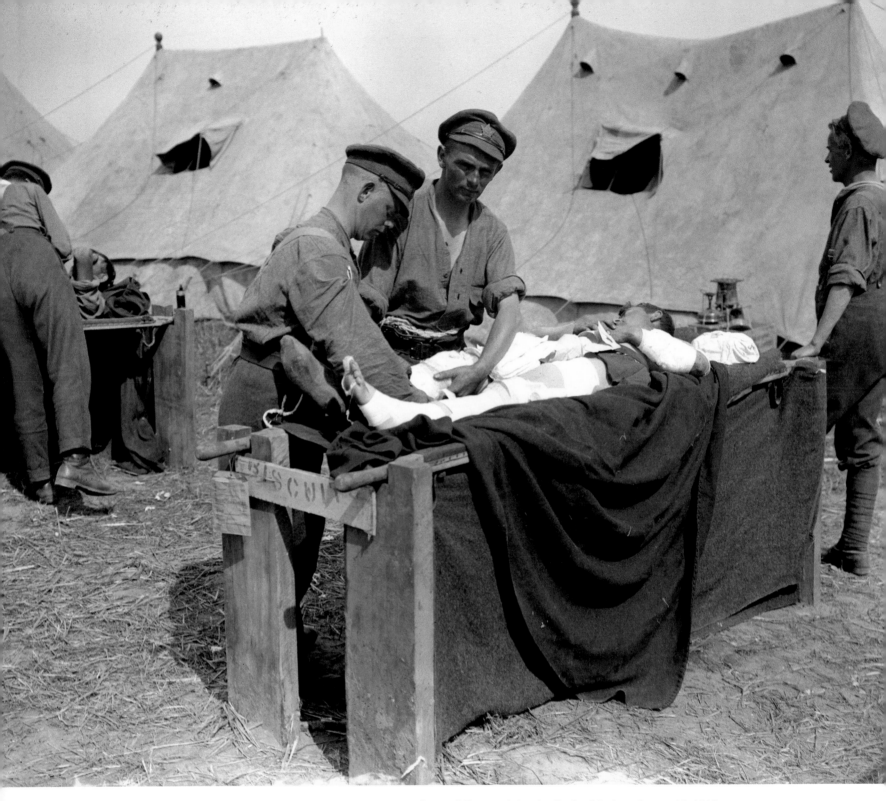

An open-air field dressing station at Le Quesnel, France, during the Battle of Amiens, August 11, 1918.

Un poste de secours à ciel ouvert à Le Quesnel, lors de la bataille d'Amiens, 11 août 1918.

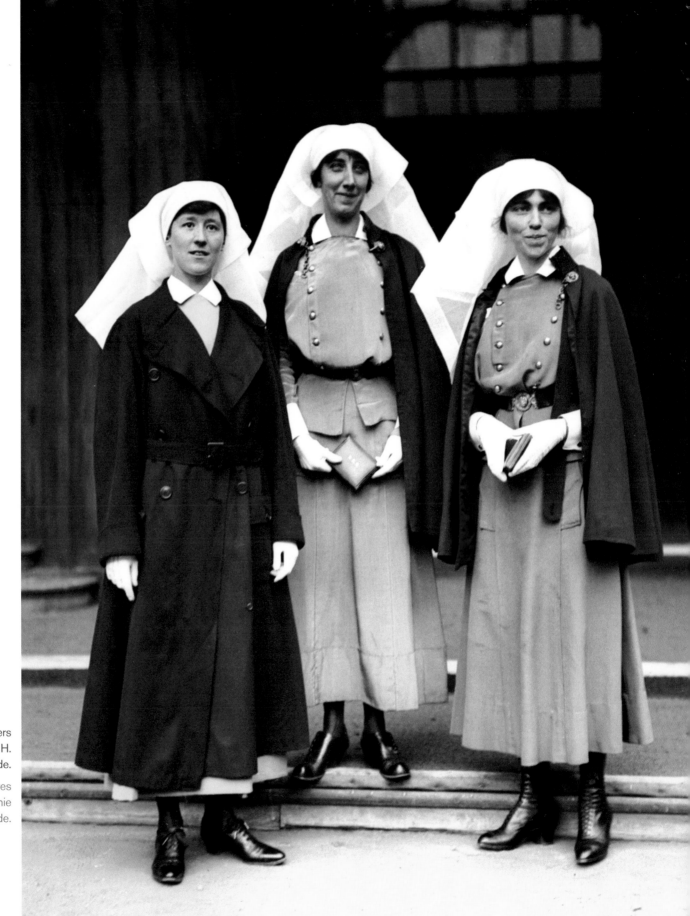

From left to right: Nursing Sisters Wilhelmina Mowat, Annie H. McNichol, and Phyllis Guilbride.

Dans l'ordre habituel : les infirmières militaires Wilhelmina Mowat, Annie H. McNicol et Phyllis Guilbride.

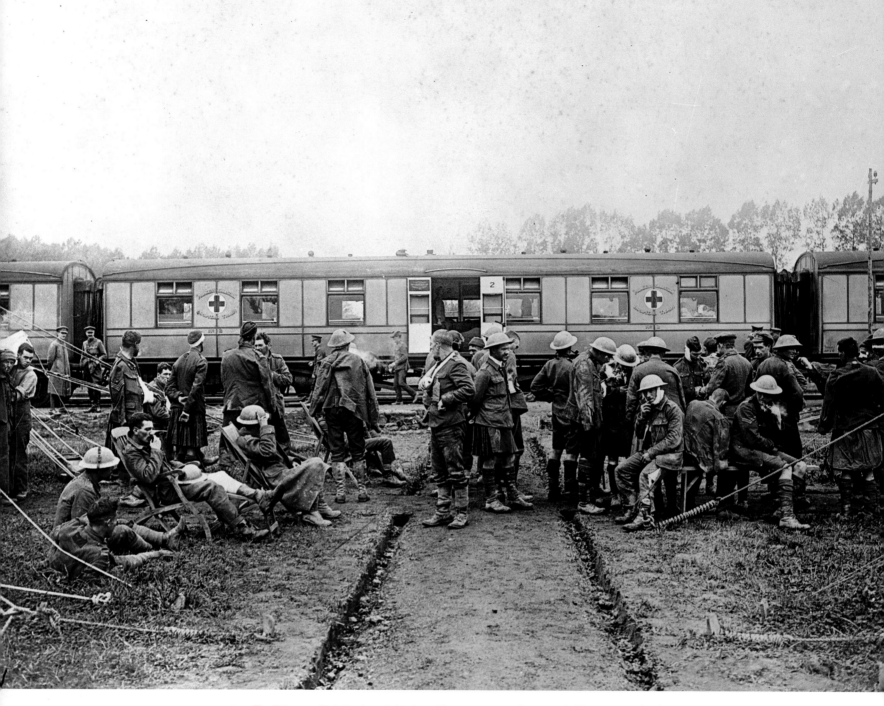

▲ The Princess Christian hospital train waiting to transport the wounded from a casualty clearing station, October 1916.

Le train-hôpital Princesse-Christian attendant d'emmener les blessés d'une station de tri, octobre 1916.

➤ A peaceful Christmas Day, 1917, at Duchess of Connaught Red Cross Hospital, Taplow, England.

Un Noël paisible, en 1917, à l'Hôpital de la Croix-Rouge de la duchesse de Connaught, à Taplow, en Angleterre.

96

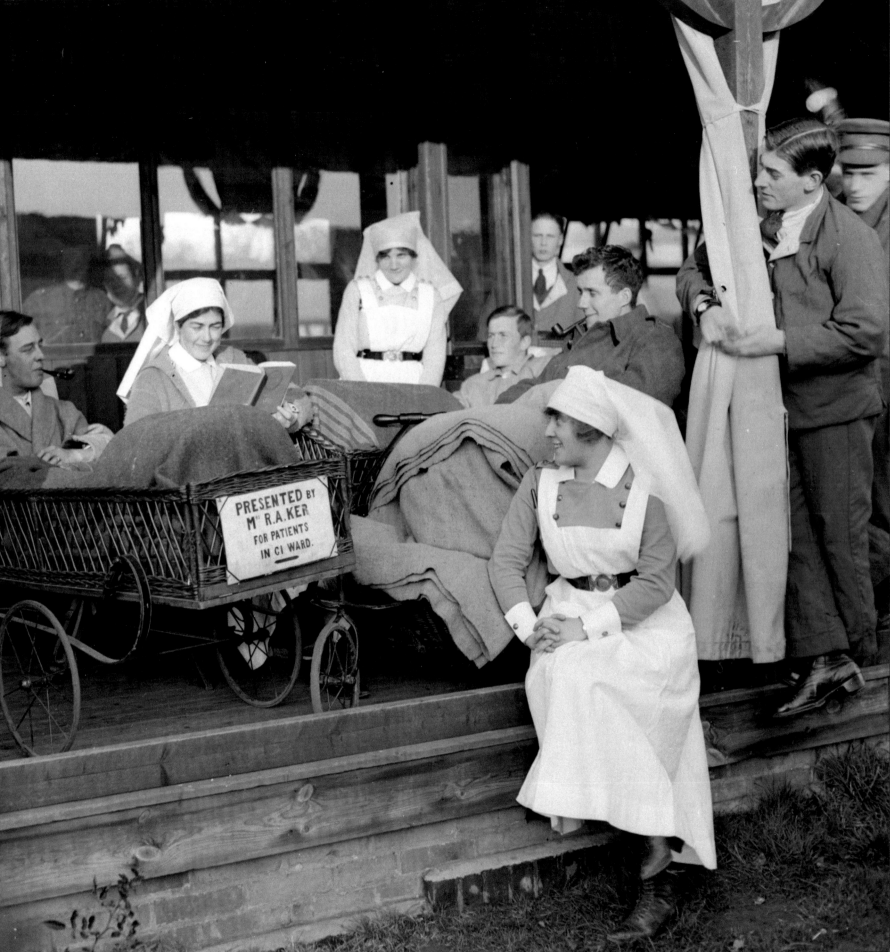

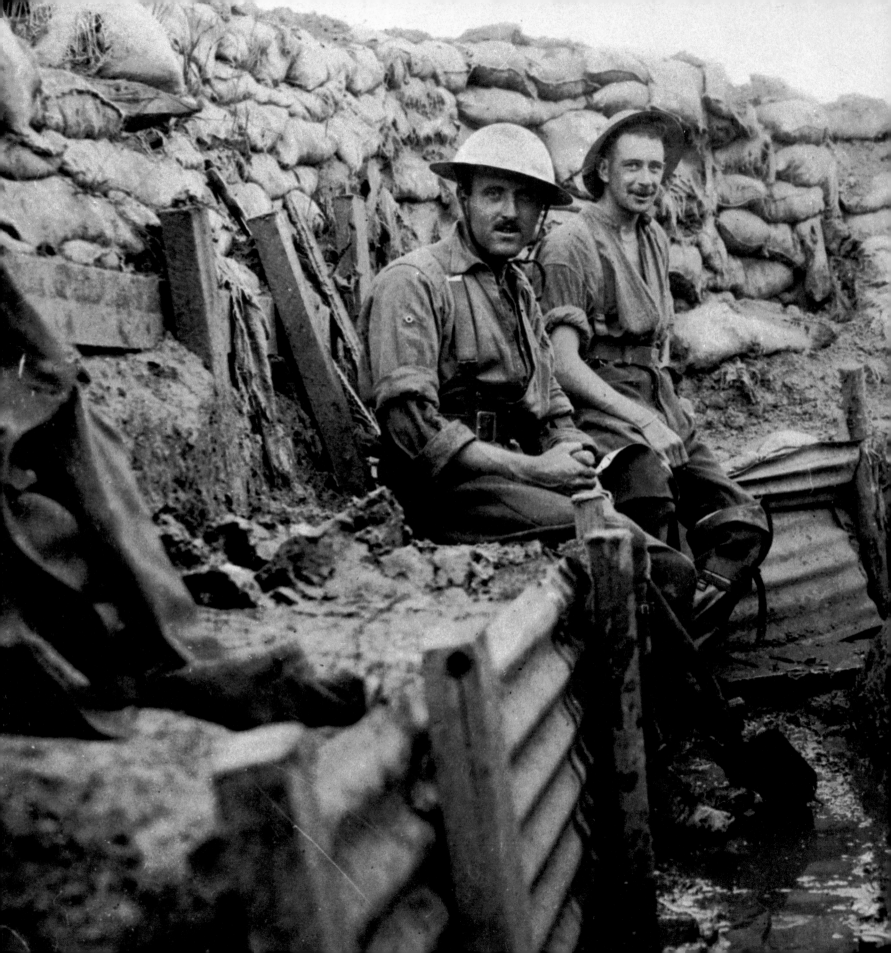

4

LIFE IN THE TRENCHES

LA VIE DANS LES TRANCHÉES

Charlotte Gray

The 22nd Infantry Battalion (French Canadian) draining
trenches, July 1916.

22e Bataillon d'infanterie (canadien-français) drainant des
tranchées, juillet 1916.

"I cannot begin to describe the awfulness of war and wouldn't if I could," wrote Lieutenant Andrew Wilson from France to his wife in Rosetown, Saskatchewan, on November 14, 1917.[1] For six days he had watched his men being picked off by snipers, killed by German bombers, shelled by artillery guns in Fritz's enemy gun positions. The front-line trench that he and his men were defending was knee-deep in mud and water, but the endless digging to secure their position kept them warm in the constant rain. "I surely thought I would die from exposure, but it is surprising what a person can stand when he has to."

Lieutenant Wilson and the rest of the Rosetown Platoon were finally relieved. They marched about ten kilometres through heavy mud, into a rear trench. "The men are as cheerful as can be," he told his wife Monica, "but only half of them [are] here."[2]

How did those brave young men maintain their spirits? A soldier's life in First World War trenches consisted of deadly discomfort and monotony, interrupted by lethal encounters with the enemy. Reading letters and memoirs more than a century after they were written, I am horrified by the ghastly experiences that leap off the pages. Where did the troops find their stoicism? How did they summon such psychological as well as physical courage?

And then another question begs an answer. What was trench warfare?

The carnage of 1914–1918 involved murderous new weapons, but the architecture of this war was new, too. Military planners had understood the importance of "digging in" in previous conflicts, including the American Civil War and the South African War, but by 1914 the range and accuracy of quick-firing rifles and machine guns made defensive earthworks essential. For the next four years, tens of thousands of men spent their days in a network of laboriously dug ditches that had to be constantly drained and repaired. In this war the spade was as important as the rifle; as combatants ducked beneath parapet walls of rotting sandbags, their days were more like those of moles than warriors.

Two parallel rows of these trenches faced each other on a sinuous seven-hundred-kilometre diagonal, stretching from the English Channel toward the Swiss frontier. Between them, during those long months of stalemate, were the shattered landscape, bomb craters, and unburied bodies of No Man's Land.

The underground cities were a web of connecting support and communications tunnels that teemed with life. According to Canadian War Museum historian Tim Cook, "By 1916, for every kilometre across the front, the British system had almost fifty kilometres of trenches running back in lines parallel or at right angles to it."[3]

Companies hurried along greasy boardwalks and through puddles. For men in the front trench, there was little relief. "One cannot keep dry feet, and one is cold, always cold in the trenches,"[4] wrote one young captain of his first winter in the trenches. "Trench foot" was a common result: constant damp and cold meant that the flesh literally rotted. At regular intervals along the trenches were dugouts, reinforced with planks and beams. These underground sleeping quarters, command posts, or emergency first aid

posts stank of mud, sweat, and stale food. Sergeant John McGregor from Powell River, British Columbia, noted "the acrid smell of urine" and "the sickly sweet stench of rotting bodies that gags the throats of newcomers."[5]

Rats the size of cats were constant companions in these boltholes, as were lice. And worse. In the spring of 1915, Private Percy Kingsley from Picton, Ontario, wrote home: "The first two nights I slept on a grave containing a number of dead Germans and they were so near the surface that the ground would spring up and down like dough, and oh that smell."[6]

After days or weeks on front-line duty, survivors would march wearily back through communication trenches to the support trenches and, behind them, to a tertiary line of reserve trenches. Night and day came the walking wounded, the stretcher-bearers with their agonized loads, the companies finally going off-duty. They squeezed past reinforcements, along with supplies of water, food, and ammunition, moving to the front. Latrines were usually dug close to the front: deep holes with planks serving as makeshift seats. "When a latrine was filled to capacity," explains Cook, "chloride of lime was spread over it" and a new hole dug. "However, enemy shell-fire would sometimes hit the fetid water and spray it around the area in a geyser of excrement."[7]

So how did hundreds of thousands of soldiers cope with the stress and squalor of living in what we would consider open sewers, as the spectre of death hovered over them?

Officers kept men busy with monotonous routines of cleaning rifles, filling sandbags, and shoring up walls. Some soldiers took refuge in religion; others displayed stalwart determination. Some never escaped abject terror; others lost their sanity.

There were short-term survival strategies, as some of these photos illustrate. A successful attack on the Boche's defences might trigger a shared burst of boyish glee. "The fondest bonds of comradeship exist," Private John McFarlane reported in 1917;[8] those bonds meant men didn't want to let their buddies down. Gallows humour was another form of glue, as reflected in a comment in a letter from Private Bert Irwin: "I'm as lowsy [sic] as a pet coon."[9] Letters from home always raised morale, particularly if accompanied by packages of apples, candy, homemade jam, or fruitcake to be split among mates.

Behind the lines the men might look forward to hot baths and new boots. Food was a rare source of pleasure. The smell of frying bacon, along with that of government-issued cigarettes, helped mask the stench of sweat and rot. But the standard diet in the front line consisted of hard biscuits and tins of bully beef.

Back in Canada, politicians and poets clung to "moral crusade" clichés about the distant bloodbath in which 60,661 Canadians would be killed and twice that many mutilated. Ottawa bureaucrat and writer Duncan Campbell Scott penned verses "To a Canadian Lad Killed in the War."

O noble youth that held our honour in keeping,
 And bore it sacred through the battle flame …[10]

In the trenches it was a different story. In October 1916 nineteen-year-old Jay Moyer wrote to his sweetheart in Toronto: "Modern warfare is not hell, it's worse."[11] Six months later, he was dead. ⅃⅃

Notes

1. Andrew Wilson to Monica Wilson, 14 November 1917, *Canadian Letters and Images Project*, www.canadianletters.ca/content/document-509.

2. Ibid.

3. Tim Cook, *At the Sharp End: Canadians Fighting the Great War 1914–1916* (Toronto: Penguin Canada, 2007), 224.

4. Ibid., 220.

5. Ibid., 226.

6. Percy Kingsley to Miss Hanley, 26 June 1915, as quoted in *Humboldt Journal*, July 22, 1915.

7. Cook, *At the Sharp End*, 232.

8. McFarlane to Robert Affleck, 1 March 1917, *Canadian Letters and Images Project*, www.canadianletters.ca/content/document-5552.

9. Herbert Laurier Irwin to his parents, 27 October 1916, *Canadian Letters and Images Project*, www.canadianletters.ca/content/document-12871.

10. Duncan Campbell Scott, "To a Canadian Lad Killed in the War," *Lundy's Lane and Other Poems* (Toronto: McClelland and Stewart, 1916).

11. Jay Batiste Moyer to Violet, 27 October 1916, *Canadian Letters and Images Project*, www.canadianletters.ca/content/document-9590.

« Il m'est impossible de décrire l'horreur de la guerre, et quand bien même je le pourrais, je n'en ferais rien », écrivait le lieutenant Andrew Wilson de France à sa femme à Rosetown, en Saskatchewan, le 14 novembre 1917[1]. Pendant six jours, il avait vu ses hommes abattus par des tireurs embusqués, tués par des bombardiers allemands, pilonnés par l'artillerie boche. Dans la tranchée qu'ils défendaient sur la ligne de front, ses hommes et lui avaient de la boue et de l'eau jusqu'aux genoux, mais l'obligation de creuser sans cesse pour sécuriser leur position les gardait au chaud sous la pluie incessante. « J'étais sûr de mourir de froid, mais c'est étonnant ce qu'un homme peut endurer quand il n'a pas le choix[2]. »

Le lieutenant Wilson et ce qui restait de son peloton de Rosetown furent enfin relevés. Ils parcoururent une dizaine de kilomètres dans la boue épaisse vers une tranchée de l'arrière. « Les hommes essaient de garder le moral, écrivit-il à sa femme, Monica, mais il n'en reste plus que la moitié. »

Comment ces courageux jeunes gens arrivaient-ils à rester de bonne humeur ? La vie du soldat dans les tranchées de la Première Guerre mondiale était faite d'inconfort et de monotonie, interrompue par des affrontements mortels avec l'ennemi. Quand je lis ces lettres et ces souvenirs datant de plus d'un siècle, je reste sans voix devant la misère effroyable qui se dégage de ces pages. Comment ces hommes pouvaient-ils rester aussi stoïques ? Comment arrivaient-ils à faire preuve de courage psychologique aussi bien que physique ?

Une autre question s'impose : qu'était au juste la « guerre des tranchées » ?

Le carnage de 14-18 fut l'œuvre d'armes homicides modernes, mais l'architecture de cette guerre était nouvelle aussi. Les stratèges avaient compris l'importance des positions excavées lors des conflits précédents, notamment pendant la guerre de Sécession américaine et la guerre d'Afrique du Sud. Mais en 1914, la portée et l'exactitude des fusils à répétition et des mitrailleuses faisaient désormais en sorte que les terrassements défensifs étaient indispensables. Pendant ces quatre années, des dizaines de milliers d'hommes passèrent leurs journées dans un réseau de fossés creusés à la dure qui devaient être constamment drainés et renforcés. Dans cette guerre, la bêche était tout aussi importante que le fusil; et la vie des combattants, derrière ces parapets faits de sacs de sable en décomposition, tenait plus de la taupe que du guerrier.

Deux rangées parallèles de telles tranchées se faisaient face sur une ligne diagonale sinueuse de sept cents kilomètres qui s'étendait de la Manche jusqu'à la frontière suisse. Entre les deux, pendant ces longs mois d'impasse, un horizon dévasté, des cratères d'obus et des cadavres sans sépulture gisant dans le no man's land.

Les villes souterraines des tranchées formaient un réseau de tunnels de soutien et de communication qui grouillait de vie. Selon l'historien du Musée canadien de la guerre Tim Cook : « En 1916, pour chaque kilomètre du front, le système britannique comptait presque cinquante kilomètres de tranchées en parallèle ou à angle droit[3]. »

Les compagnies de soldats devaient marcher au pas de course sur des trottoirs de bois glissants et franchir des mares de boue. Pour les hommes des tranchées de

première ligne, la vie était sans pitié. «On ne peut pas avoir les pieds au sec, et on a froid, on a toujours froid dans les tranchées,[4]» écrivait un jeune capitaine lors de son premier hiver dans les tranchées. Le «pied de tranchée» était une affection courante : à cause du froid constant et humide, la chair pourrissait littéralement. À intervalles réguliers le long des tranchées se trouvaient des abris renforcés de planches et de poutres. C'est donc sous la terre qu'on dormait, qu'on trouvait les postes de commandement, les premiers postes de secours, espaces qui sentaient la boue, la sueur, la nourriture fade. Le sergent John McGregor de Powell River, en Colombie-Britannique, parla de «l'odeur âcre de l'urine» et de «la puanteur doucereuse des corps en décomposition qui donne envie de vomir aux nouveaux venus[5]».

Les soldats avaient pour tenaces compagnons des rats gros comme des chats, sans parler des poux, et bien pire encore. Au printemps 1915, le simple soldat Percy Kingsley de Picton, en Ontario, écrivait à sa famille : «Les deux premières nuits, j'ai dormi sur une tombe qui renfermait des Allemands tués, et ils étaient si près de la surface que la terre ondulait comme de la pâte à pain. Et vous dire l'odeur…[6]»

Après des jours ou des semaines en première ligne, les survivants rentraient à pied, morts de fatigue, passant par les tranchées de communication pour atteindre les tranchées d'appui, au-delà desquelles se trouvait une troisième ligne de tranchées de réserve. Nuit et jour, on voyait déambuler les marcheurs blessés, les brancardiers avec leurs charges d'agonisants, les compagnies qui avaient enfin leur congé. En rangs serrés,

ils longeaient les unités de relève ainsi que les réserves d'eau, de nourriture et de munitions destinées au front. Les latrines étaient généralement aménagées près du front : des trous profonds où l'on avait mis des planches en guise de sièges. «Quand une latrine était pleine à ras bord, explique Cook, on y épandait du chlorure de chaux», et l'on creusait un nouveau trou. «Cependant, les obus ennemis tombaient parfois sur l'eau fétide, la répandant tout autour dans un geyser d'excréments[7].»

On se demande donc comment des centaines de milliers de soldats arrivaient à composer avec le stress et les conditions de vie sordides, eux qui avaient à côtoyer des égouts à ciel ouvert et le spectre omniprésent de la mort.

Les officiers occupaient les hommes en leur imposant des corvées monotones : nettoyer les fusils, remplir des sacs de sable, renforcer les murs. Certains soldats trouvaient leur réconfort dans la foi; d'autres affichaient une détermination résolue. Certains ne revinrent jamais de la terreur excessive qu'ils avaient ressentie; d'autres y perdirent la raison.

Il existait des stratégies de survie à court terme, comme le montrent certaines de ces photos. Une attaque réussie contre une position boche pouvait susciter une explosion de joie enfantine. «Les liens les plus chaleureux de la camaraderie existent,» écrivait le soldat John McFarlane en 1917[8]. Forts de ces liens, les hommes refusaient d'abandonner leurs camarades. L'humour noir était une autre forme de ciment, comme on le voit dans ce commentaire de la lettre du soldat Bert Irwin : « Je suis bourré de poux, comme un petit raton laveur.[9]» Les lettres provenant du pays natal étaient toujours bonnes pour le moral,

surtout si elles étaient accompagnées de colis contenant des pommes, des sucreries, de la confiture maison ou un gâteau aux fruits à partager avec les copains.

Derrière les lignes, les hommes pouvaient parfois compter sur un bon bain chaud ou une paire de bottes neuve. La bonne cuisine était un plaisir rare. L'odeur du lard frit et celle des cigarettes fournies par l'armée aidaient à masquer la puanteur de la sueur et des cadavres décomposés. Mais l'ordinaire en première ligne était surtout fait de biscuit de mer et de boîtes de corned-beef.

Pendant ce temps, au Canada, politiciens et poètes chantaient la « croisade morale » qu'était ce lointain bain de sang où 60 661 Canadiens perdirent la vie et plus du double en revinrent mutilés. Le fonctionnaire fédéral et écrivain Duncan Campbell se fendit même de quelques vers adressés « À un jeune Canadien tué à la guerre » :

Ô noble jeune homme qui défendait notre honneur
Et l'a sanctifié dans le feu des combats…[10]

Dans les tranchées, c'était une tout autre histoire. En octobre 1916, Jay Moyer, dix-neuf ans, écrivait à sa fiancée de Toronto : « La guerre moderne, ce n'est pas l'enfer, c'est pire.[11] » Six mois plus tard, il était mort. ⬛

Références

1. Andrew Wilson à Monica Wilson, 14 novembre 1917, *Canadian Letters and Images Project*, www.canadianletters.ca/content/document-509.
2. Ibid.
3. Tim Cook, *At the Sharp End: Canadians Fighting the Great War 1914–1916*, Toronto, Penguin Canada, 2007, 224.
4. Ibid., 220.
5. Ibid., 226.
6. Percy Kingsley à Mme Hanley, 26 juin 1915, cité dans *Humboldt Journal*, 22 juillet 1915.
7. Cook, *At the Sharp End*, 232.
8. McFarlane à Robert Affleck, 1 mars 1917, *Canadian Letters and Images Project*, www.canadianletters.ca/content/document-5552.
9. Herbert Laurier Irwin à ses parents, 27 octobre 1916, *Canadian Letters and Images Project*, www.canadianletters.ca/content/document-12871.
10. Duncan Campbell Scott, "To a Canadian Lad Killed in the War," *Lundy's Lane and Other Poems*, Toronto, McClelland and Stewart, 1916.
11. Jay Batiste Moyer à Violet, 17 octobre 1916, *Canadian Letters and Images Project*, www.canadianletters.ca/content/document-9590.

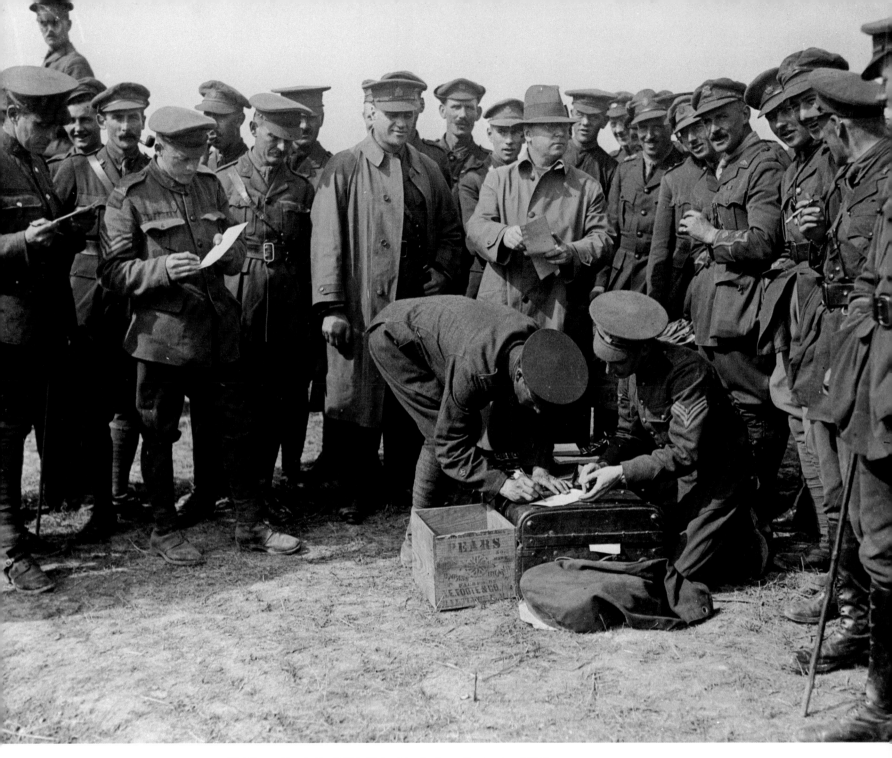

Soldiers voting in the British Columbia elections, September 1916.

Les soldats votent aux élections de Colombie-Britannique, septembre 1916.

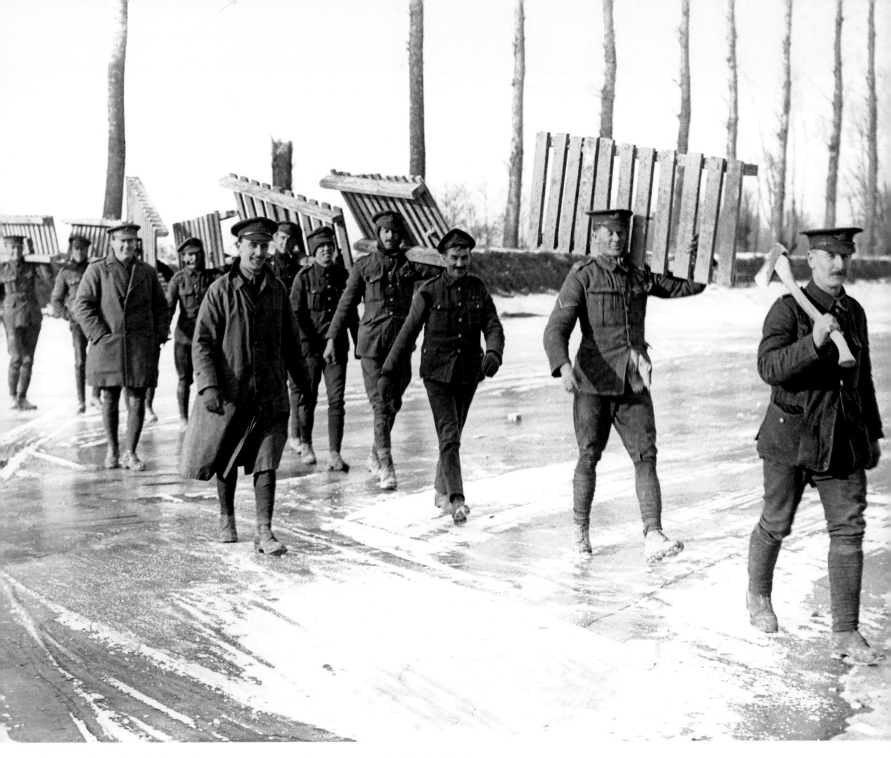

A work party carrying duckboards across a frozen canal somewhere on the Western Front.

Une équipe de travail transportant des caillebotis traverse un canal gelé quelque part sur le front de l'Ouest.

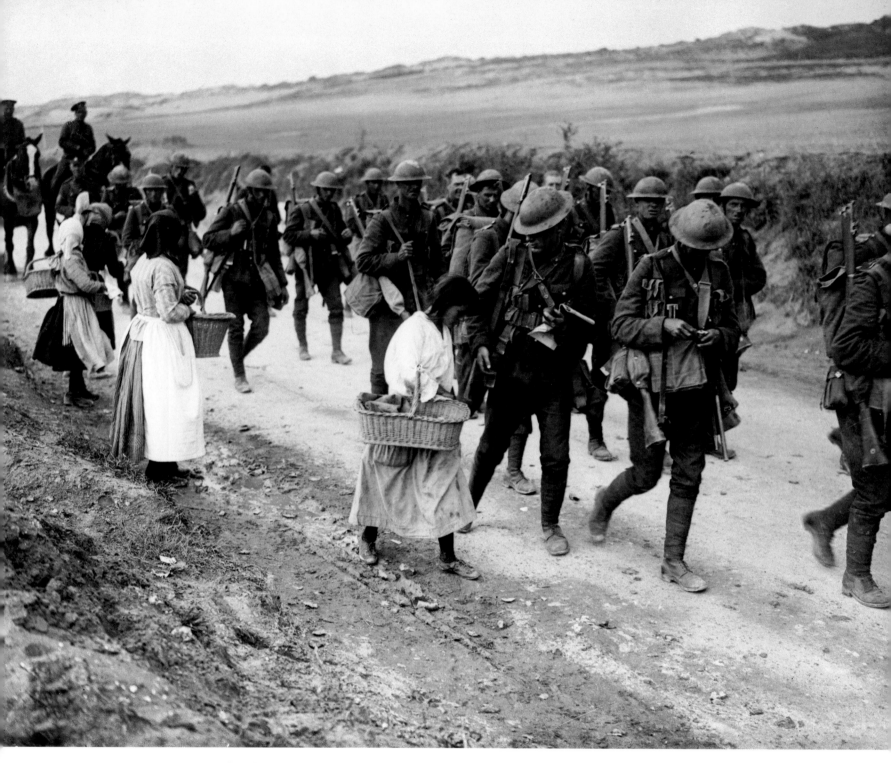

French women selling oranges to Canadian soldiers during their return march to camp, June 1917.

Des Françaises vendant des oranges aux soldats canadiens alors que ceux-ci rentrent à pied à leur camp, juin 1917.

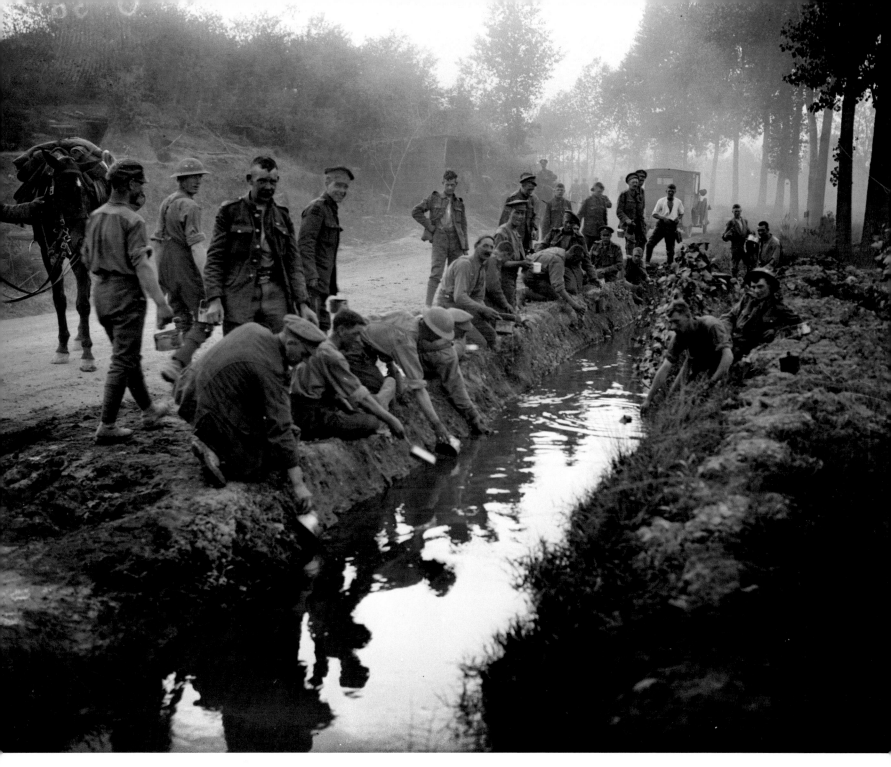

Canadians filling their water bottles near Amiens, August 1918.

Des Canadiens remplissent leurs gourdes près d'Amiens, août 1918.

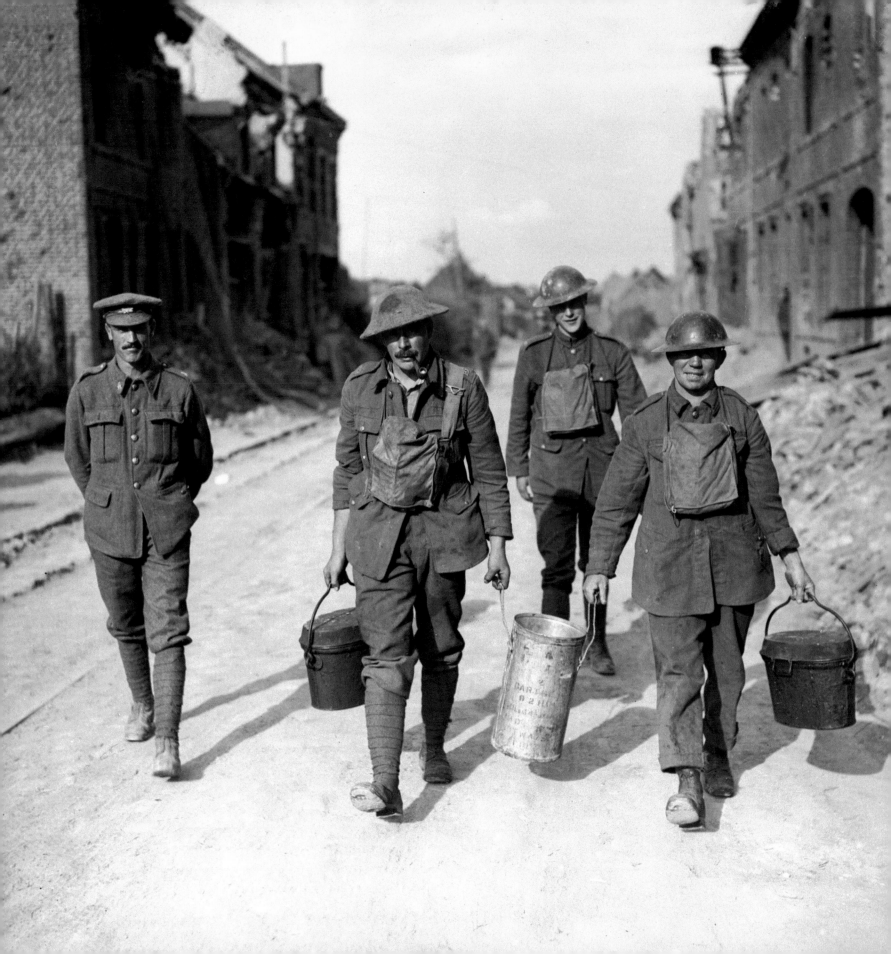

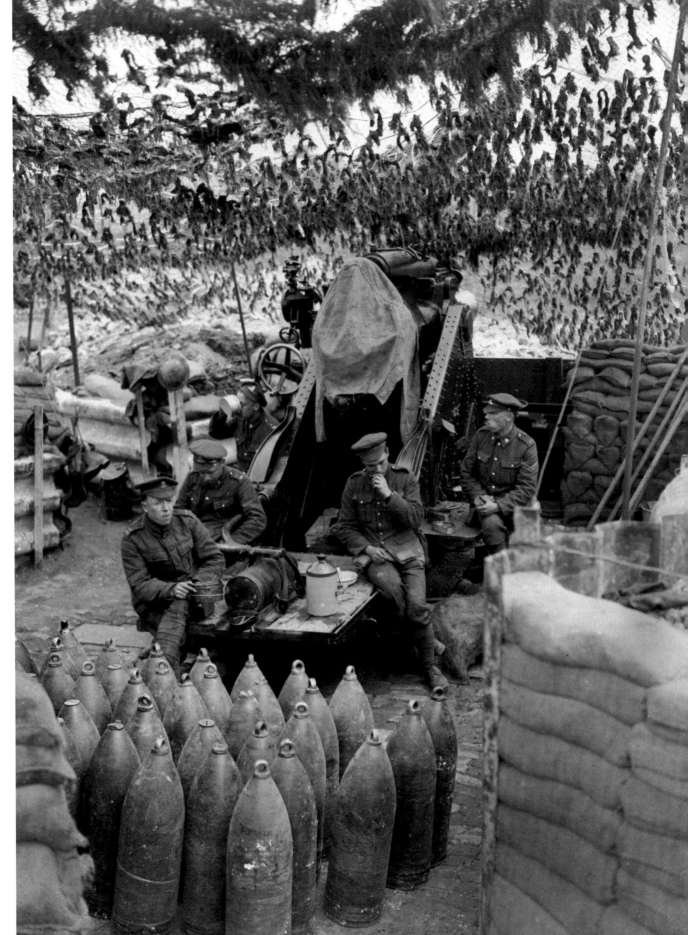

◄ Delivering tea to the men near the line, September 1917.

On sert le thé aux hommes près de la ligne de front, septembre 1917.

➤ Members of the 1st Siege Battery having a midday meal under camouflage, April 1918.

La 1re Batterie de siège prend le repas de midi sous le camouflage, avril 1918.

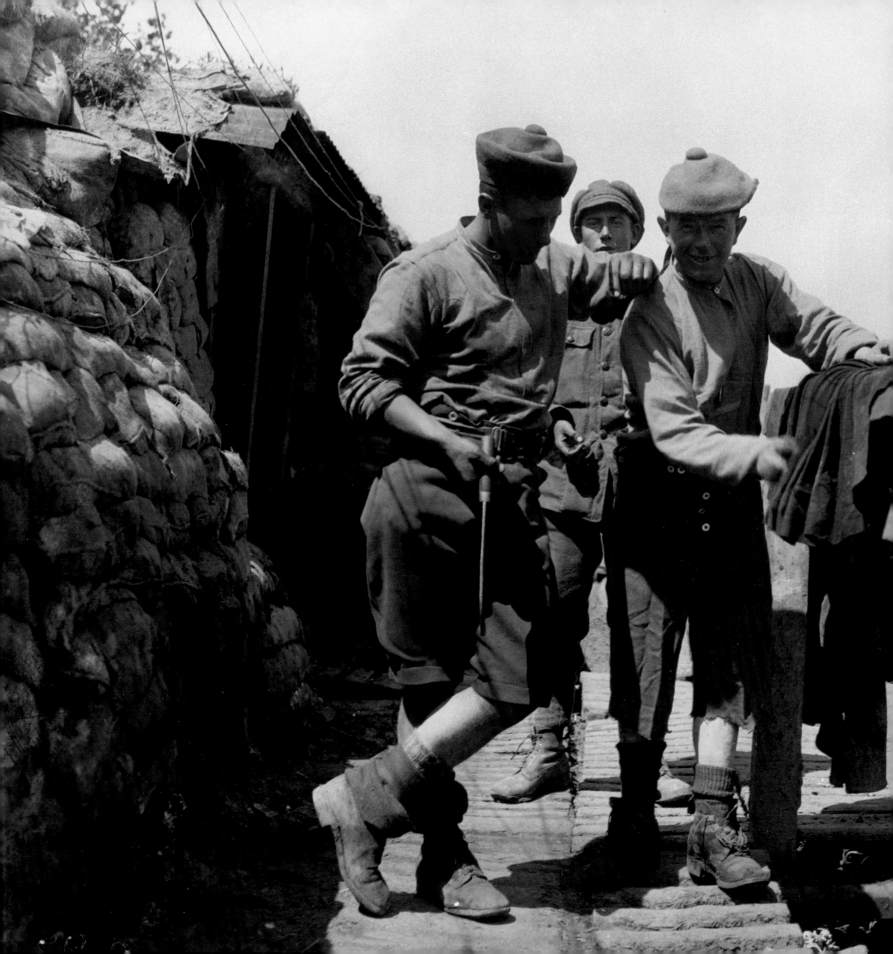

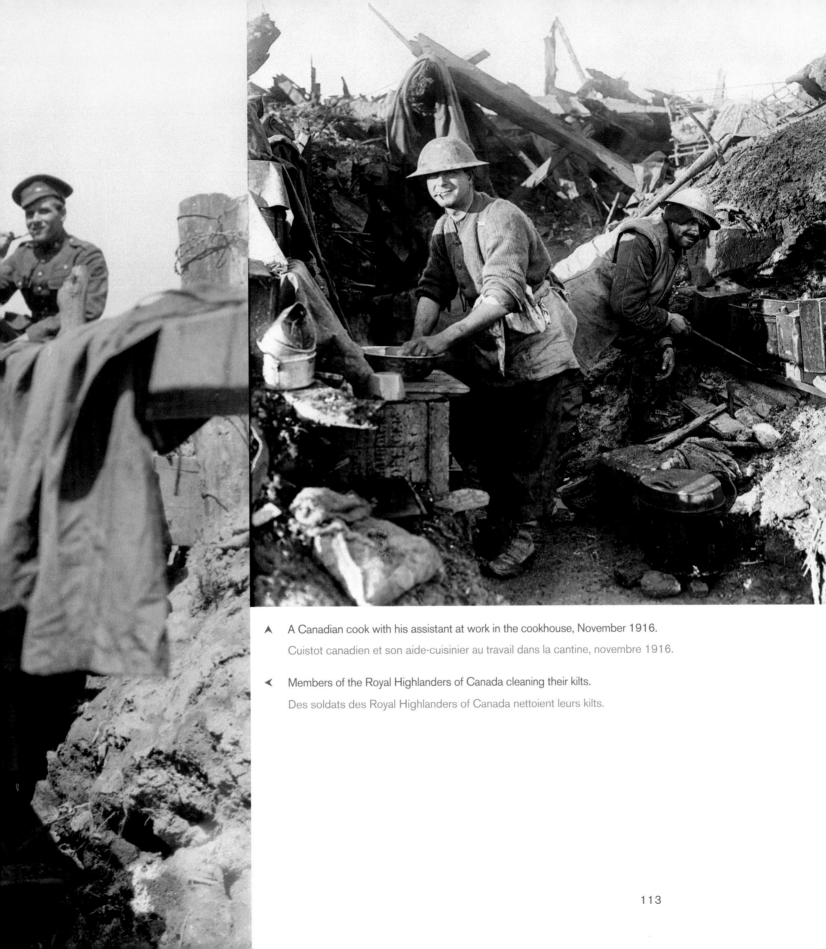

▲ A Canadian cook with his assistant at work in the cookhouse, November 1916.

Cuistot canadien et son aide-cuisinier au travail dans la cantine, novembre 1916.

◄ Members of the Royal Highlanders of Canada cleaning their kilts.

Des soldats des Royal Highlanders of Canada nettoient leurs kilts.

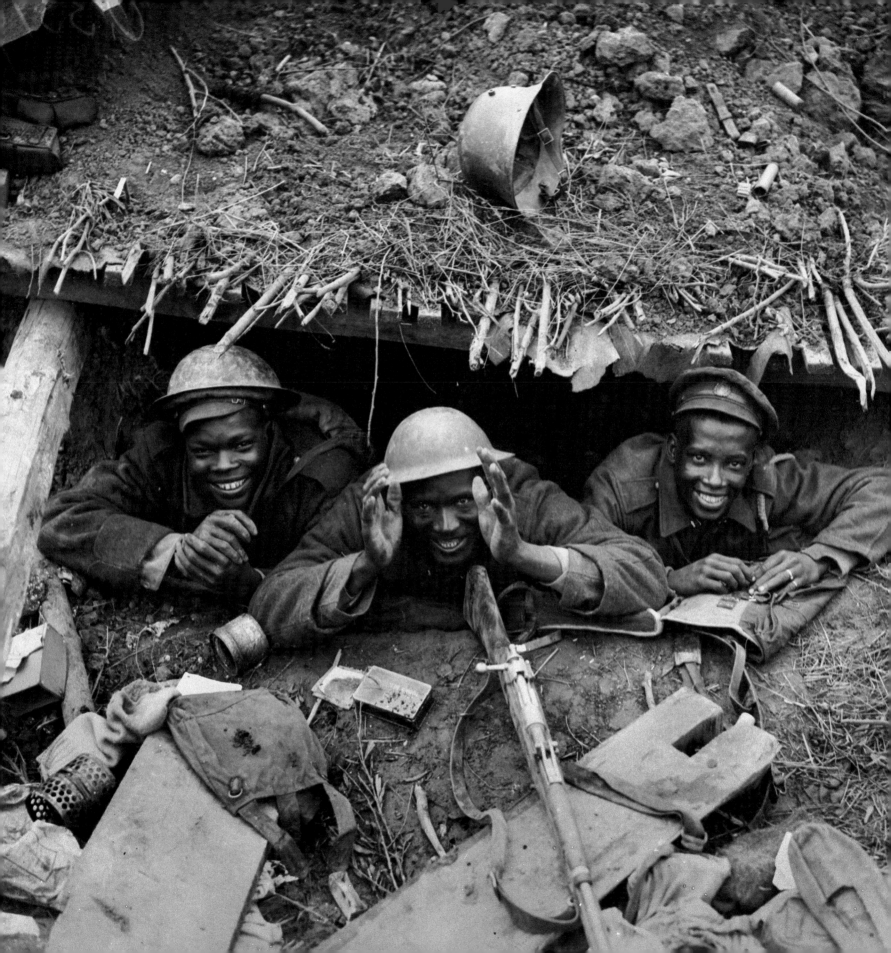

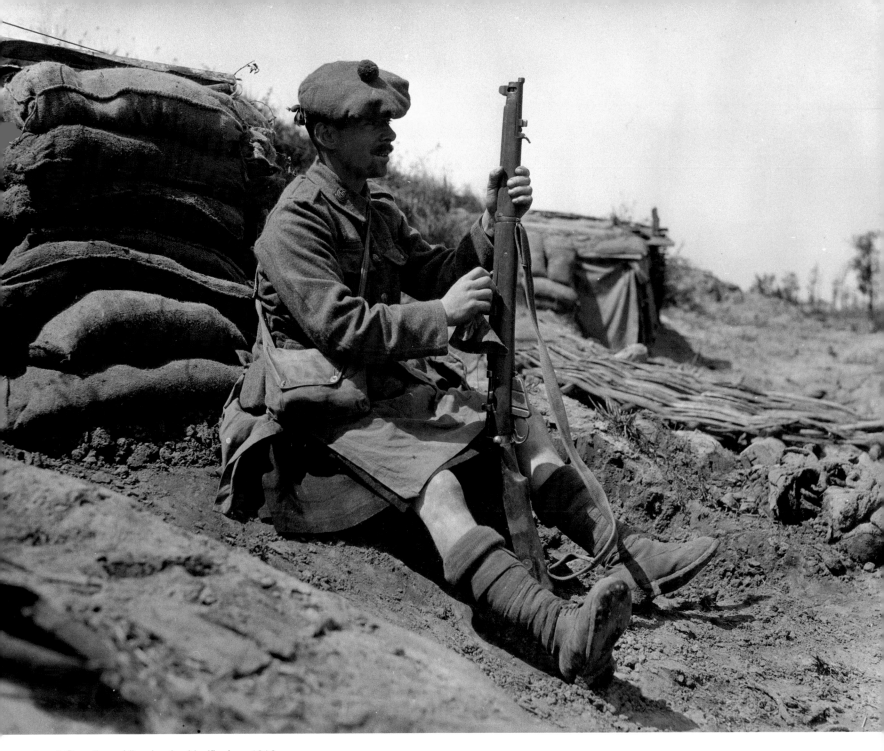

⌃ A Canadian soldier cleaning his rifle, June 1916.

Soldat canadien nettoyant son fusil, juin 1916.

◄ Three Black Canadian soldiers in a captured German dugout, near Arras.

Trois soldats noirs canadiens dans un abri allemand capturé près d'Arras.

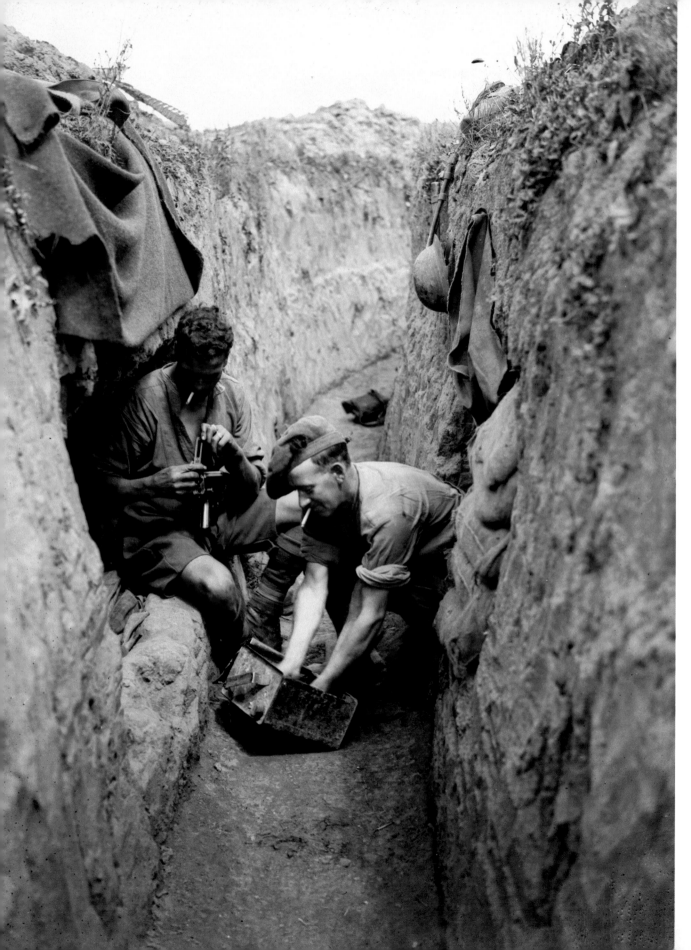

◄ Members of the 13th
Battalion (Royal Highlanders
of Canada) cleaning a Lewis
gun in a trench.

Des soldats du 13e
Bataillon (Royal
Highlanders of Canada)
nettoyant une mitrailleuse
Lewis dans une tranchée.

➤ Two officers with a map
during the Battle of the
Somme, October 1916.

Deux officiers étudiant une
carte lors de la bataille de
la Somme, octobre 1916.

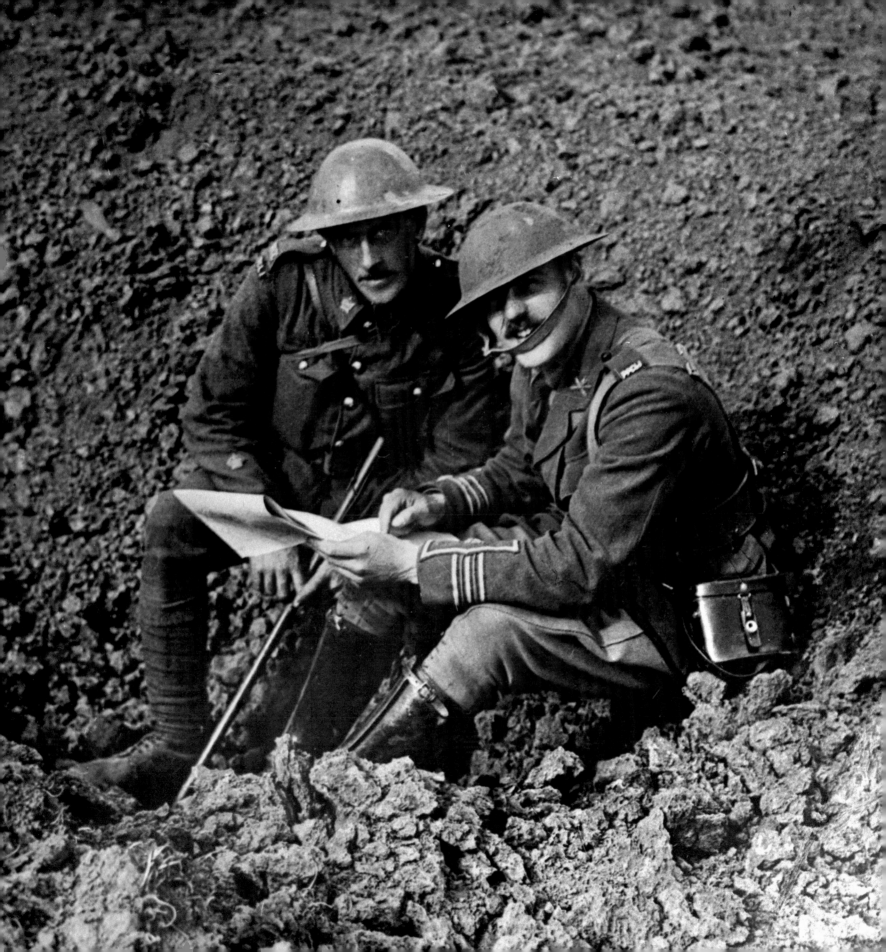

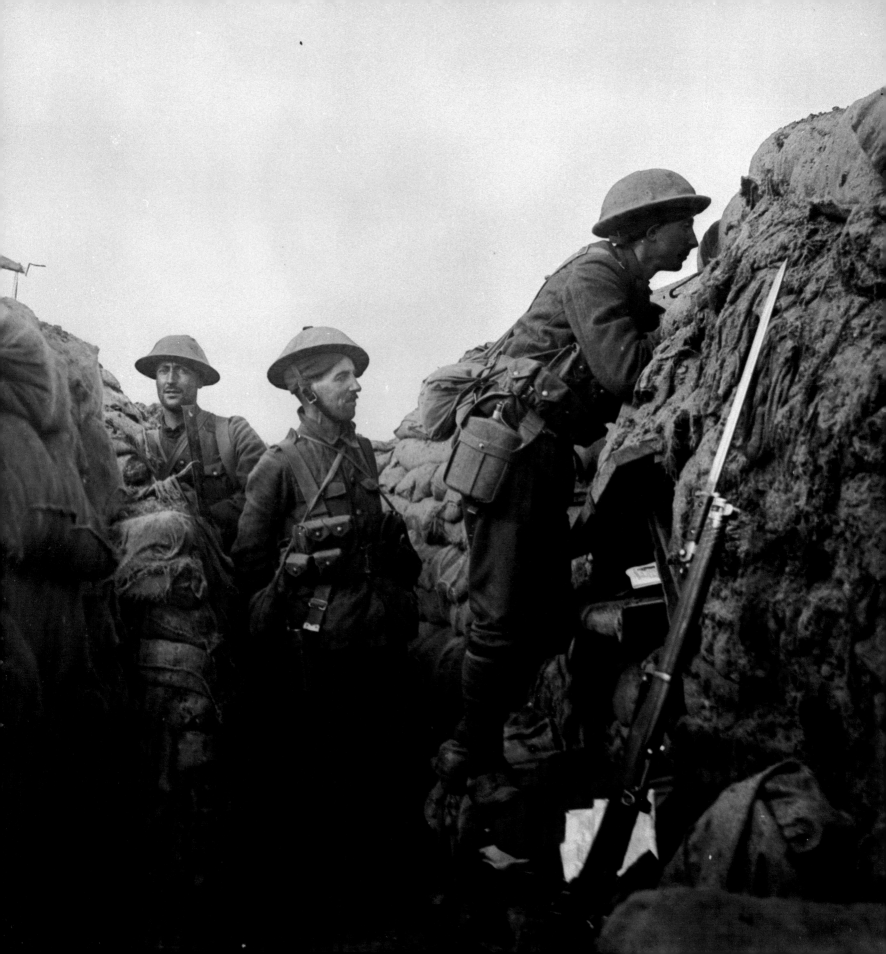

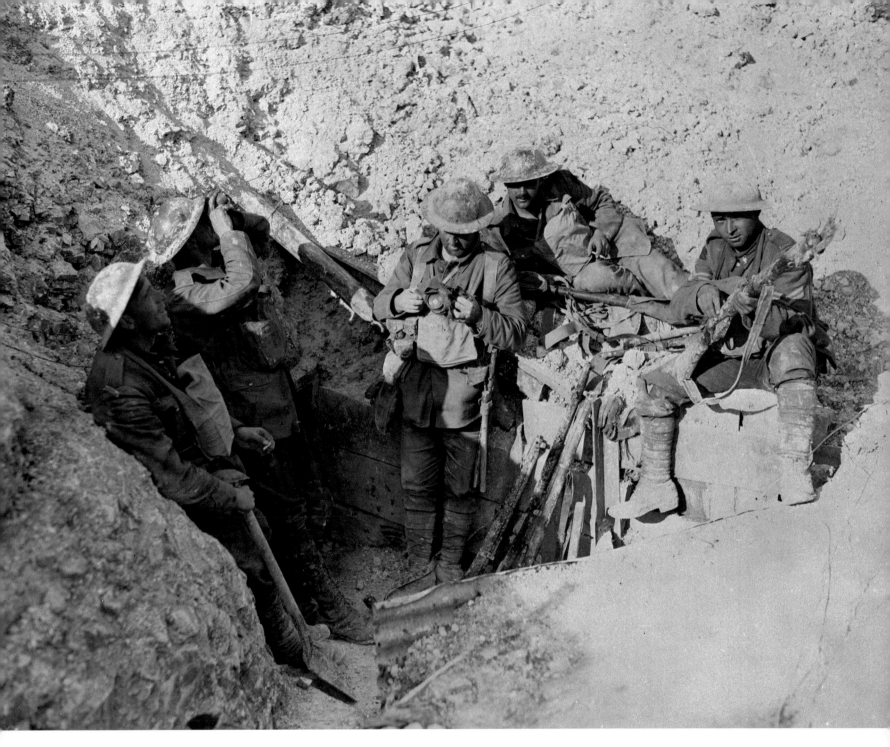

▲ Canadian soldiers in a captured German trench at Hill 70, August 1917.

Des soldats canadiens dans une tranchée allemande capturée à la Colline 70, août 1917.

◄ A sentry on duty in a front-line trench, September 1916.

Sentinelle en faction dans une tranchée de la première ligne de front, septembre 1916.

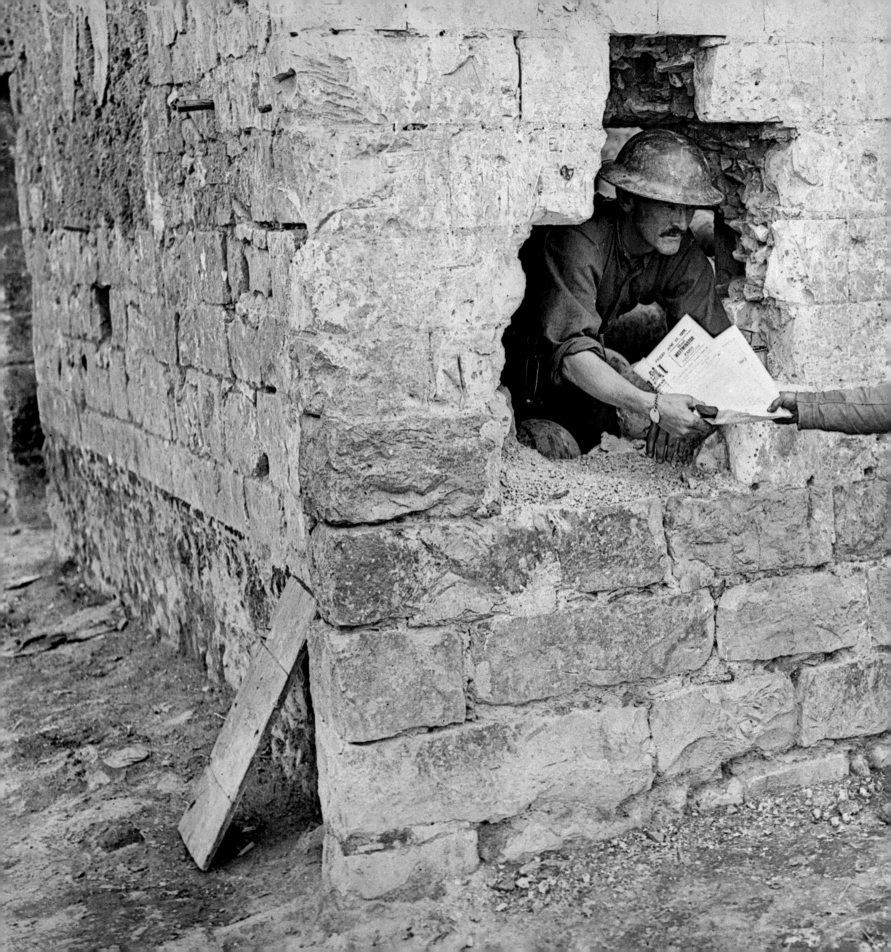

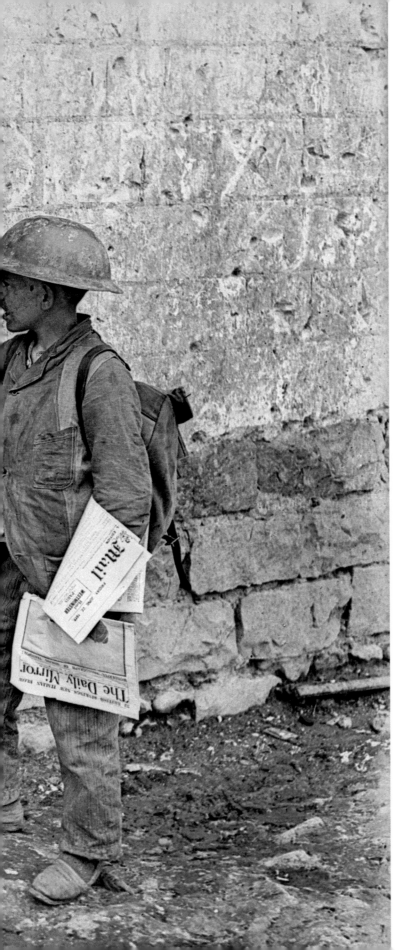

5

COMMUNICATIONS
LES COMMUNICATIONS

Rick Hansen

A French boy selling newspapers in the Canadian
lines, June 1917.

Petit marchand de journaux français dans les lignes
canadiennes, juin 1917.

One hundred years ago, in northern France, Canadian soldiers arrived on a ridge pockmarked by craters and awash in mud. This would be the unlikely ground where Canada, a young nation, would come together in an international capacity.

Vimy Ridge had been held by German forces for years, and these newly arrived troops faced a task that many had abandoned before them. It became the sole objective of these Canadian troops to forge ahead together, oust the German forces, and gain the field advantage by taking the Ridge. The success of our Canadian forces would be based on sheer determination, and on the adaptive communication methods that had begun to be used in the fighting.

This truly was a time when technology and communications were caught between the use of ancient tactics and the development of modern technology, many of which we take for granted now. Going into this battle, horse and bike battalions were common communication carriers. Having to rely on these techniques had some obvious drawbacks, especially considering the rough and often inaccessible ground, riven with craters caused by mortar shells and slick with mud and deep puddles due to heavy rains and flooding.

Communications and supply lines to the battlefront were incredibly challenging and often hindered by wet and freezing weather. Trucks bringing key tactical messages and orders, along with food and medical supplies, to the front lines required fuel and parts to continue operating, and passable roads to travel on. Those were in short supply and delivery was unreliable. Navigating this terrain was often nearly impossible, so they looked to the air.

Visual communications based on traditional use of signal flags, a method that had been used on battlefields for hundreds of years, were effective but limited. Kites and balloons carrying cameras high above the battlefield would take photos of enemy troop placement and movement to report back. While cutting edge at the time, photo development at the front had real and very limiting challenges too. Some kites were later outfitted with wireless radio technology and were floated over No Man's Land, using sounds from German gunfire to determine their locations for key offensive strategies.

Bugles and messenger pigeons were used regularly, with His Majesty's Royal Pigeon Service deploying trucks and bicycles carrying bird coops through the maze that was the French countryside. Canadian troops used hundreds of messenger birds daily, and hunting these pigeons for food was a punishable crime, reducing the number of birds lost on route.

The flat and sloping areas around the Ridge were riddled with narrow trenches, and a warren of communications tunnels had been carved into the chalk and soggy clay. This allowed the soldiers to live, work, and even sleep in the often water- and mud-filled maze. This way, the soldiers were able to keep their heads below the level of the field and out of the firing line, even just yards away from the enemy. These tunnels and trenches were main communication routes through what would otherwise be impassable territory.

The telephone became a primary source of field communications. And when inventions like the Fullerphone were put to use on the battlefield, bringing Morse code into essential operations, the communications battlefield adapted again. This was the birthplace of electronic warfare, with the invention of call signs and code names, developed to outsmart the enemy. Radio broadcast, as we know it now, came from this very time and was adapted for use in planes, which flew over the fields sending crucial tactical coordinates to commanding posts below.

When I think of communications during the First World War, I think of the challenges those soldiers faced, and I am in awe that they managed to carry on undaunted. These were, after all, mostly young Canadians who had never been away from home before. Some who signed up even lied about their ages so they could go to war. They headed off, selflessly making the ultimate sacrifice of their precious lives, with perhaps a photo or two of their loved ones folded carefully in their pockets. They didn't have to be there, but they went to make a difference, to do the right thing in a terrible time, with very little hope of coming home.

The supply lines that brought essentials, such as food and medical supplies, also brought whispers of home.

Letters that made it to the front and that travelled from the front back home were rare treasures. These communications provided tenuous ties to faraway places and a society untouched by the horrors of war. These letters were reminders of all they strived to protect and very likely provided the kind of fortitude that each soldier needed to carry on in the face of such massive adversity.

The human spirit is stronger than many of us realize, and necessity truly is the mother of invention. Adaptations had to be made. New methods were created, innovations that would change the way wars were fought and, also, how we live today. So often it is the struggle to develop our full potential and succeed at our goals that pushes us forward, bringing innovation to new levels and expanding abilities.

While the Battle of Vimy Ridge lasted only four days, it claimed the lives of 3,598 Canadian soldiers and has had an indelible impact on our country for the past hundred years. This battle is a legacy for all Canadians and was a unifying force for our young country. It is because of the selflessness of individuals who gave their own lives for a greater cause that we are all here today. It is proof that together we are stronger, and through this unity we can build a better future.

Il y a un siècle de cela, dans le nord de la France, les soldats canadiens prirent pied sur une crête marquée de cratères d'obus et dont le sol n'était que fange. C'est en ce lieu, contre toute attente, que le jeune pays qu'était le Canada prit sa place dans le concert des nations.

La crête de Vimy était aux mains des Allemands depuis des années, et ces troupes canadiennes fraîches se trouvaient devant une mission qui en avait fait reculer bien d'autres auparavant. Les soldats canadiens eurent dès lors comme objectifs de frayer leur chemin côte à côte, de bouter dehors les forces allemandes et de gagner l'avantage du terrain en prenant la crête. La réussite des forces canadiennes serait fondée sur leur stricte détermination ainsi que sur les méthodes de communication innovantes qu'on avait commencé à déployer dans les combats.

C'était en vérité une époque où la technologie et les communications étaient tiraillées entre le recours aux tactiques anciennes et le développement de techniques modernes, dont bon nombre sont tenues pour acquises de nos jours. Lors de cette bataille, on vit des bataillons à cheval aussi bien qu'à bicyclette assurer les communications. Ces moyens de locomotion présentaient des désavantages patents, surtout étant donné le terrain accidenté et souvent inaccessible, dévasté par des cratères ouverts par des obus de mortier et couvert de boue et de mares profondes à cause de pluies abondantes et d'inondations.

Les communications et les lignes de ravitaillement menant au front présentaient des difficultés immenses, compliquées par le temps humide et glacial. Les camions transportant vers le front les messages tactiques et les ordres essentiels, ainsi que les subsistances et le matériel médical, avaient besoin de carburant et de pièces de rechange pour rester mobiles; il leur fallait aussi des routes praticables. Ces voies étaient rares et les livraisons problématiques. Naviguer sur ce terrain était souvent presque impossible, d'où la nécessité de se tourner vers le ciel.

Les communications visuelles, qui étaient fondées sur l'usage traditionnel de drapeaux de signalisation, méthode qui avait fait ses preuves sur les champs de bataille depuis des siècles, étaient efficaces mais limitées. On se mit alors à employer des cerfs-volants et des ballons chargés d'appareils photo qui s'élevaient au-dessus des champs de bataille et captaient des images des positions et des déplacements des troupes ennemies. Même s'il s'agissait d'une technique évoluée pour l'époque, le traitement des photographies au front posait aussi des difficultés réelles et incapacitantes. On équipa plus tard des cerfs-volants de radios sans fil qu'on faisait flotter au-dessus du no man's land pour repérer les points de départ des stratégies offensives de l'adversaire à partir des bruits émis par l'artillerie allemande.

Le clairon et le pigeon voyageur étaient encore fort utilisés à l'époque. His Majesty's Royal Pigeon Service des forces britanniques déployait d'ailleurs des camions et des bicyclettes transportant des cages d'oiseaux dans le labyrinthe routier de la campagne française. Les troupes canadiennes utilisaient des centaines de pigeons voyageurs tous les jours, et il fut décrété que c'était contrevenir au Code criminel que d'abattre ces pigeons pour les manger, ce qui eut pour effet de réduire le nombre d'oiseaux tués en mission.

Le terrain à la fois plat et pentu entourant la crête était truffé de tranchées étroites, et l'on avait taillé dans la craie et l'argile humide tout un dédale de tunnels de communication. Ce qui permettait aux soldats

de vivre, de travailler et même de dormir dans ce labyrinthe souvent plein de boue et d'eau. Ainsi, les soldats pouvaient garder la tête sous le niveau du sol, hors d'atteinte des balles ennemies, même si seulement quelques mètres séparaient les belligérants. Ces tunnels et tranchées constituaient les principales voies de communication dans ce qui aurait été autrement un territoire impraticable.

Le téléphone devint le moyen de communication par excellence en campagne. Et lorsqu'on s'est mis à employer le Fullerphone sur le champ de bataille, ce qui a eu pour effet d'intégrer le code Morse dans les opérations essentielles, les communications de guerre se sont adaptées de nouveau. L'invention des indicatifs radio et des noms de code visant à déjouer l'ennemi marqua alors la naissance de la guerre électronique. La radiodiffusion, telle que nous la connaissons aujourd'hui, doit son origine à cette même époque dans la mesure où elle fut adaptée à bord de ces avions qui survolaient les champs de bataille et transmettaient les coordonnées tactiques cruciales aux postes de commandement au sol.

Quand je songe aux communications au temps de la Première Guerre mondiale, je ne vois que trop bien les difficultés avec lesquelles les soldats étaient aux prises, et je n'en reviens pas de voir comment ils ont pu durer sans se décourager. Après tout, il s'agissait pour la plupart de jeunes Canadiens qui n'étaient jamais sortis de chez eux. Certains d'entre eux avaient même menti sur leur âge afin de sauter dans la mêlée. Ils étaient partis, faisant le sacrifice de leur précieuse existence, avec peut-être une photo ou deux de leurs êtres chers pliés soigneusement dans leur portefeuille. Ils n'étaient nullement obligés d'y aller, mais ils s'étaient engagés pour influencer à leur manière sur le cours des choses, pour faire leur devoir en cette époque terrible, ayant très peu d'espoir de revoir un jour leurs foyers.

Les lignes de ravitaillement qui fournissaient l'essentiel, notamment les subsistances et le matériel médical, véhiculaient aussi des murmures de la patrie. Les lettres qui parvenaient au front et en repartaient valaient leur pesant d'or. Ces communications assuraient un lien ténu entre des contrées lointaines et une société que les horreurs de la guerre effleuraient à peine. Ces lettres rappelaient aux combattants tout ce qui leur tenait à cœur de protéger et procuraient sans aucun doute à chaque soldat la force d'âme qu'il fallait pour tenir le coup devant une adversité qui défiait l'entendement.

L'esprit humain est bien plus fort qu'on pense, et la nécessité est en effet mère de l'invention. Il fallait s'adapter. L'on vit ainsi naître de nouvelles méthodes et des innovations qui allaient changer la manière de faire la guerre, et aussi, notre manière de vivre actuelle. C'est souvent la lutte qu'il faut mener pour optimiser notre potentiel et atteindre nos buts qui nous propulse vers l'avant, et fait en sorte que l'innovation gagne de nouveaux sommets et que nos capacités se développent sans cesse.

La bataille de Vimy ne dura que quatre jours, mais 3 598 Canadiens y perdirent la vie, et cent ans après, son empreinte sur notre pays demeure indélébile. Cette bataille est un lieu de mémoire pour tous les Canadiens et a unifié notre jeune pays. C'est grâce à ces individus altruistes qui ont donné leur vie pour une cause supérieure que nous sommes tous ici aujourd'hui. C'est la preuve que nous sommes plus forts quand nous sommes unis, et que nous pouvons alors bâtir un avenir meilleur. ⚏

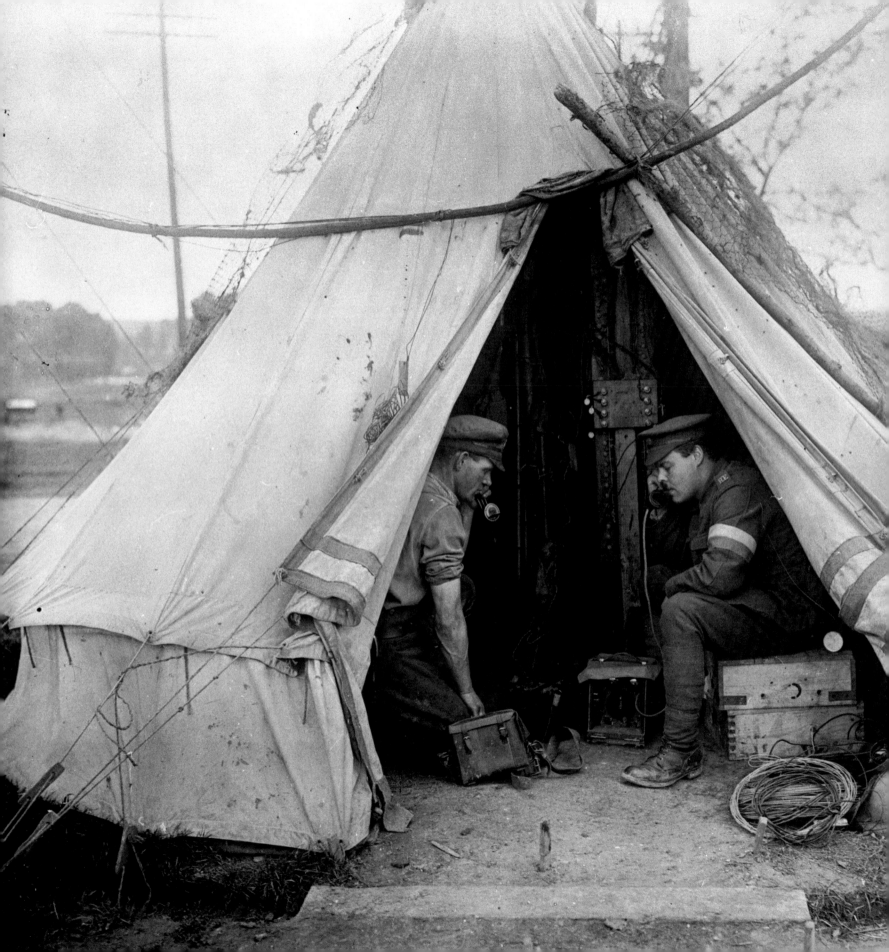

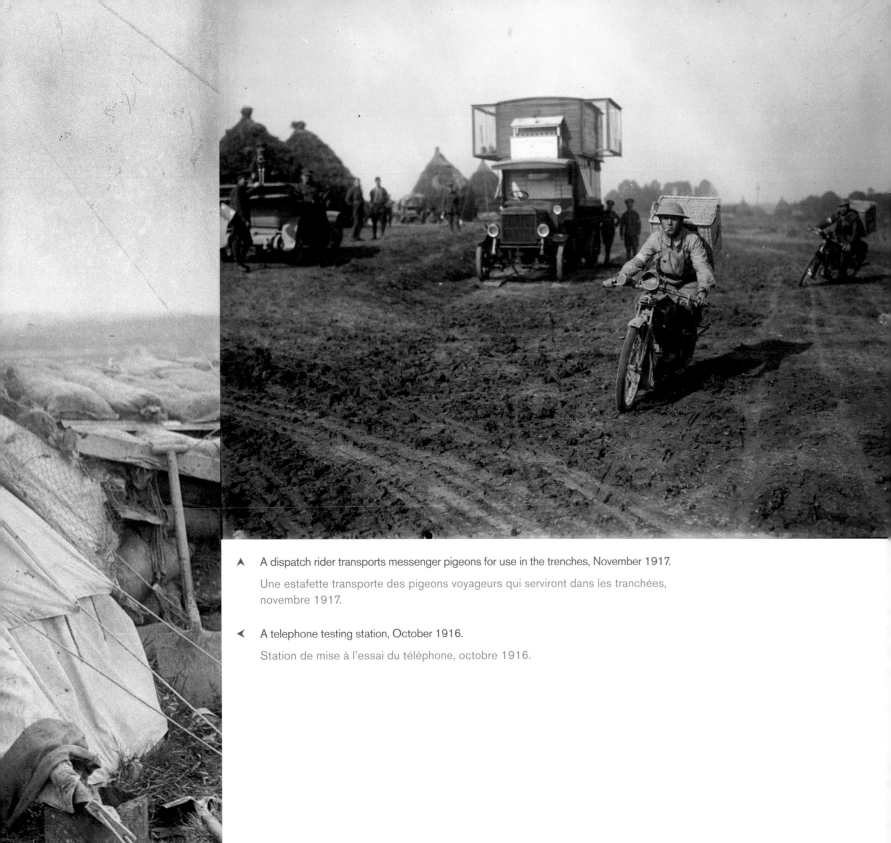

▲ A dispatch rider transports messenger pigeons for use in the trenches, November 1917.

Une estafette transporte des pigeons voyageurs qui serviront dans les tranchées, novembre 1917.

◄ A telephone testing station, October 1916.

Station de mise à l'essai du téléphone, octobre 1916.

127

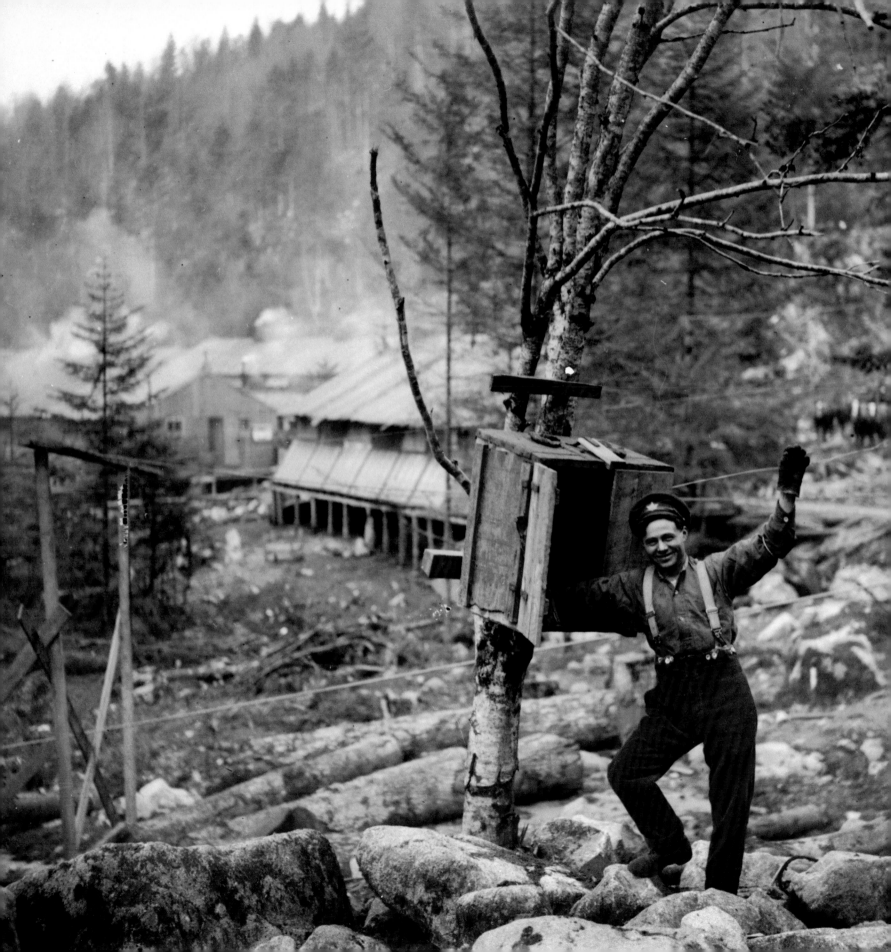

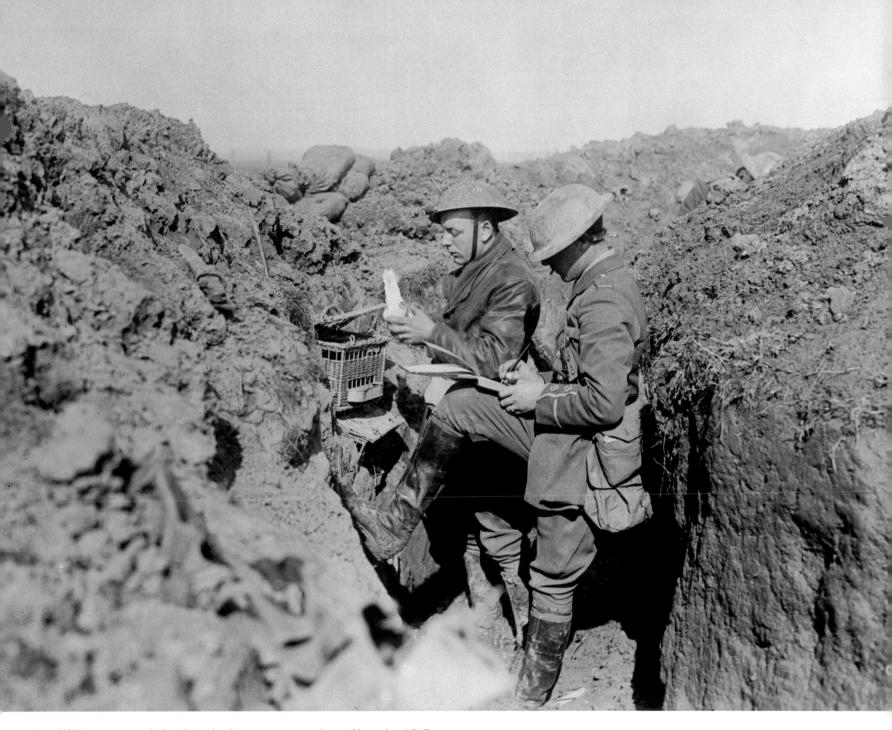

▲ Writing a message before fastening it to a messenger pigeon, November 1917.

On écrit le message avant de le fixer au pigeon voyageur, novembre 1917.

◄ A signaller waves from beside a telephone control box at the Canadian Forestry Corps camp at Gérardmer, France.

Un signaleur envoie des signaux à côté d'un boîtier de contrôle téléphonique au camp du Corps forestier canadien de Gérardmer, en France.

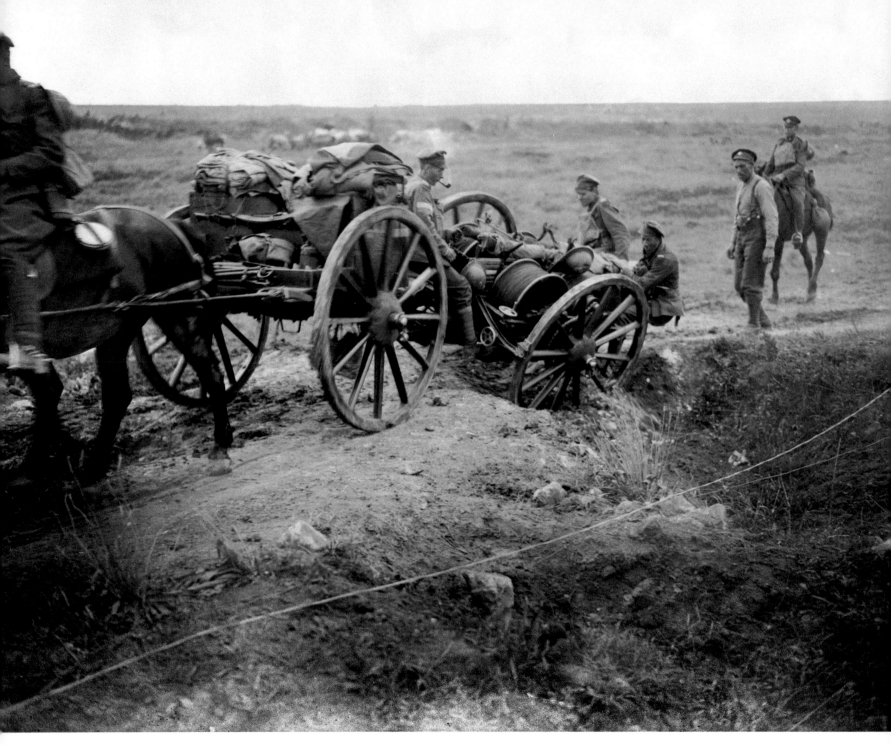

Members of the Canadian Signals Section laying telephone cable near Arras, September 1918.

Des membres de la Section des transmissions du Canada posent des câbles téléphoniques près d'Arras, septembre 1918.

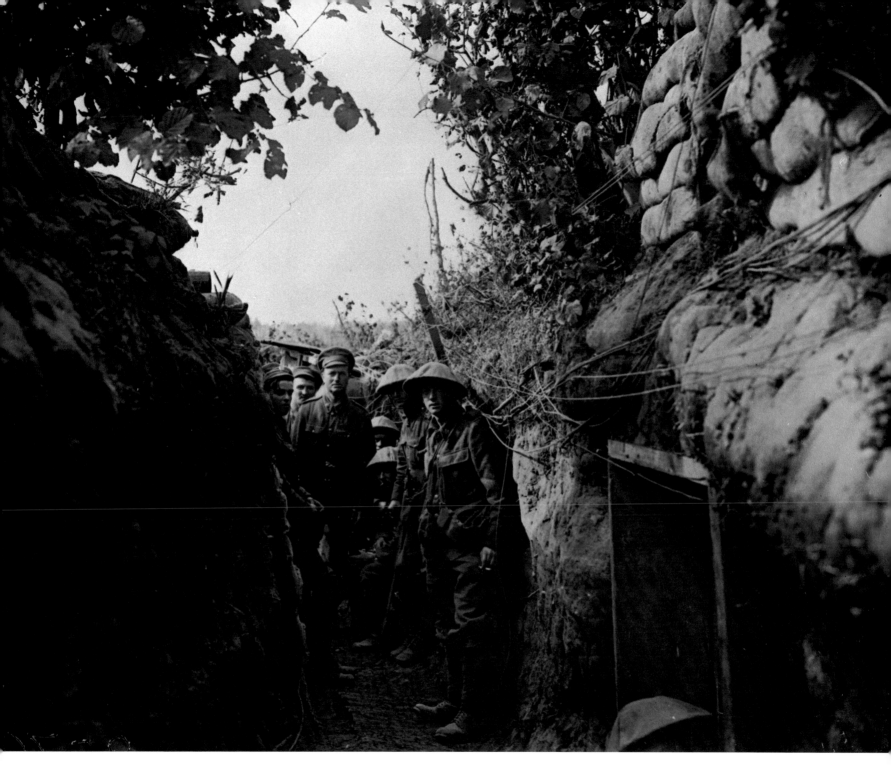

A communication trench with telephone cable, September 1916.

Tranchée de communication avec câble téléphonique, septembre 1916.

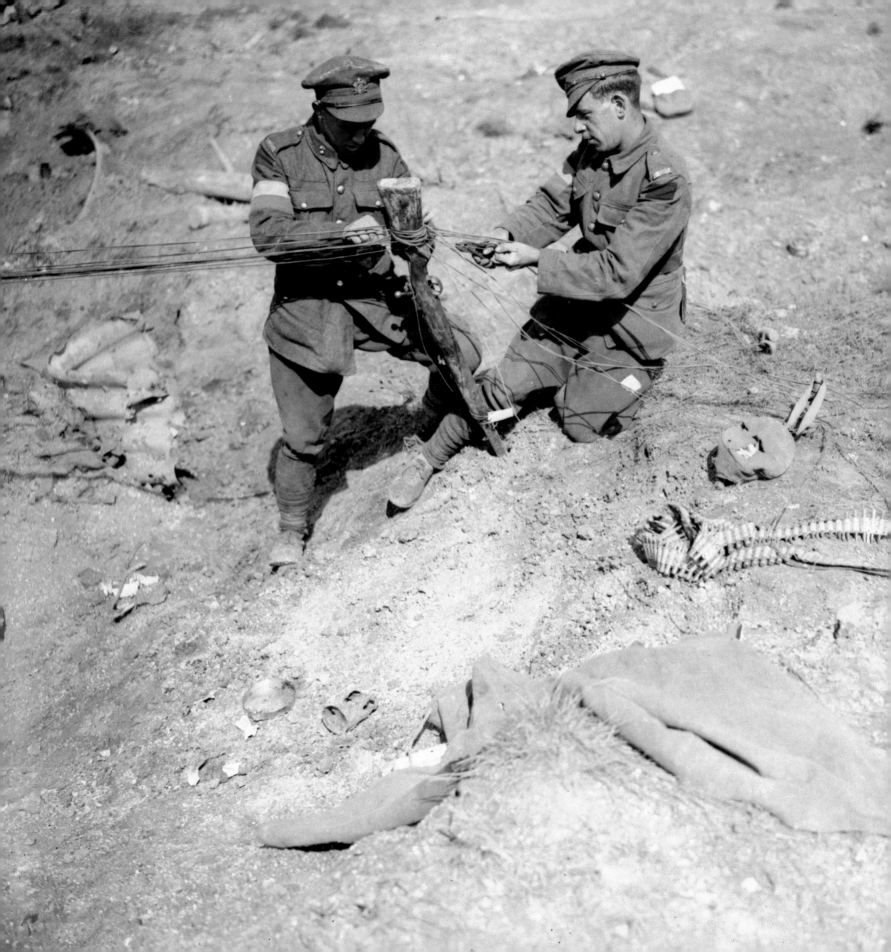

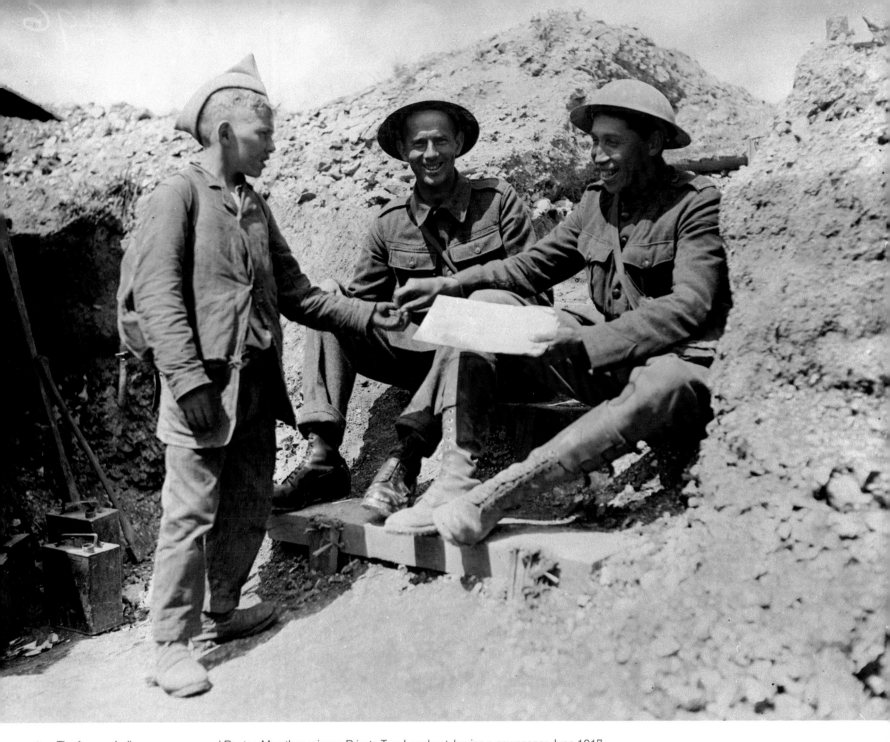

▲ The famous Indigenous runner and Boston Marathon winner, Private Tom Longboat, buying a newspaper, June 1917.

Le célèbre coureur autochtone et gagnant du marathon de Boston, le simple soldat Tom Longboat, achetant un journal, juin 1917.

◄ Canadian signallers using a German rifle as an improvised telephone pole near Arras, September 1918.

Des signaleurs canadiens convertissent un fusil allemand en poteau de téléphone près d'Arras, septembre 1918.

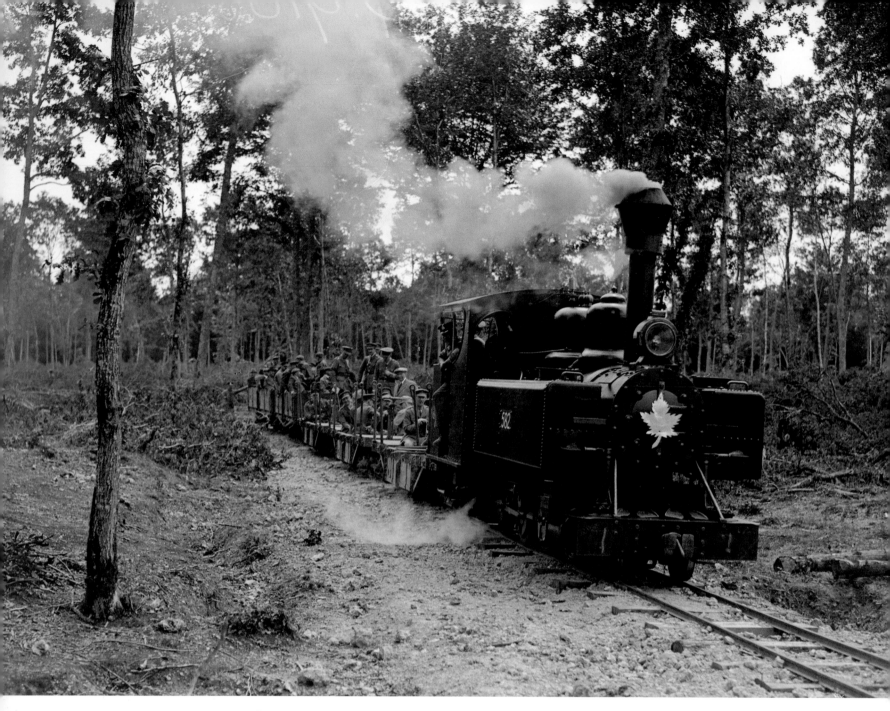

▲ Canadian journalists travelling through the forest of Conches by train during their visit to the Canadian Forestry Corps, July 22, 1918.

Des journalistes canadiens traversant la forêt de Conches en train lors de leur visite au Corps forestier canadien, 22 juillet 1918.

➤ Soldiers read the *Canadian Daily Record* in the trenches near Lens, February 1918.

Soldats canadiens lisant le *Canadian Daily Record* dans les tranchées, près de Lens, février 1918.

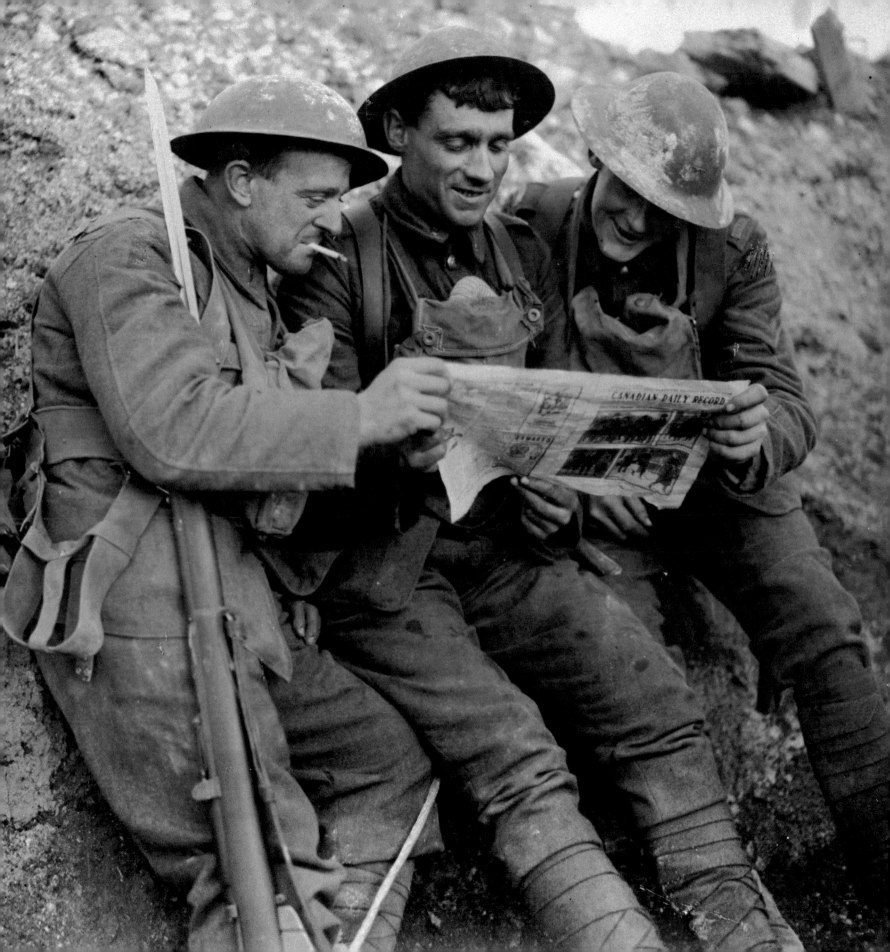

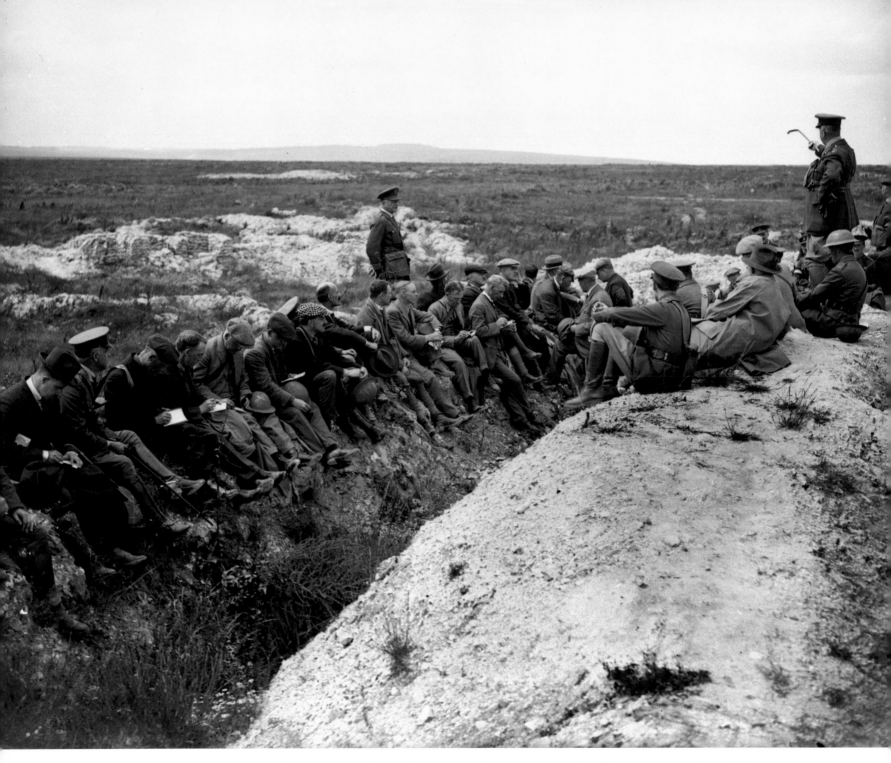

Lieutenant General Sir Arthur Currie addresses journalists to explain how Vimy Ridge was captured, July 1918.

Le lieutenant-général Currie explique aux journalistes comment la crête de Vimy a été prise, juillet 1918.

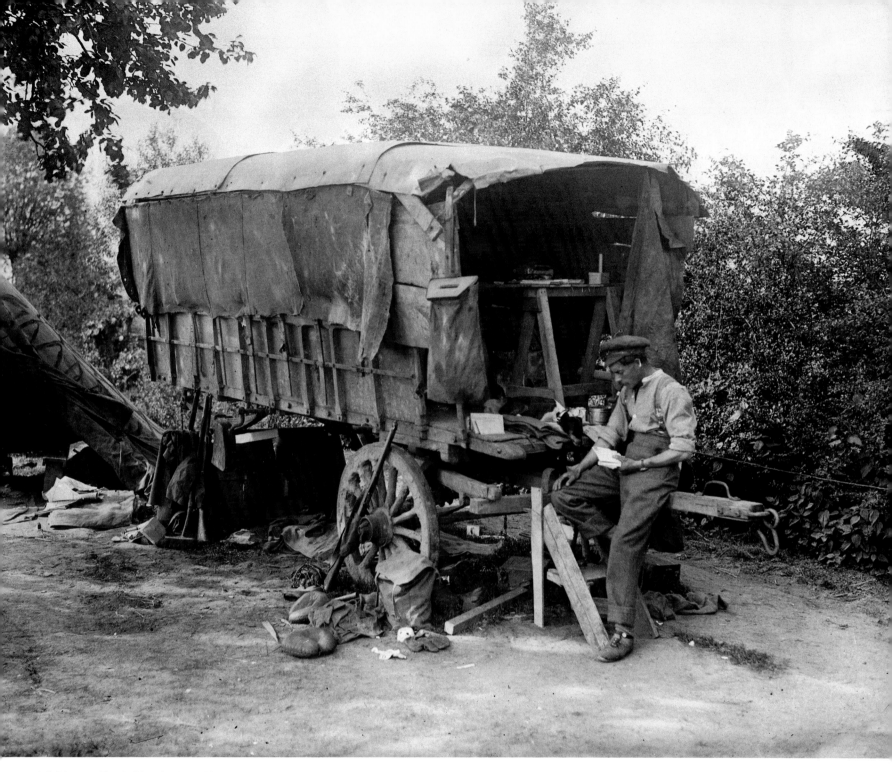

A field post office behind the lines, May 1916.

Bureau de poste militaire derrière les lignes, mai 1916.

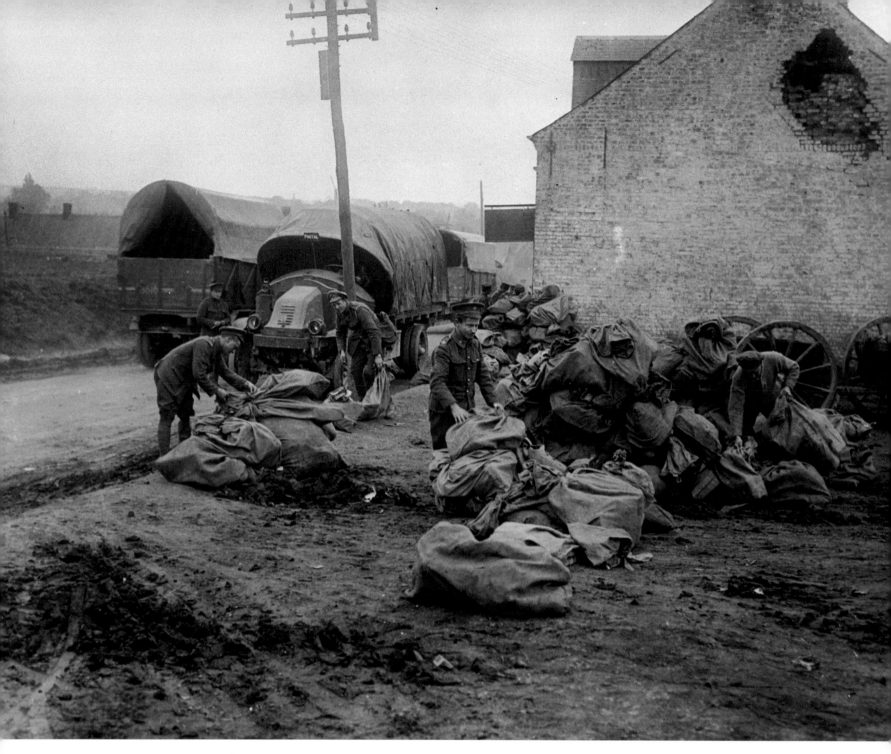

Processing mail arrived from Canada at a front-line depot, October 1916.

On trie le courrier arrivé du Canada à un dépôt de la ligne de front, octobre 1916.

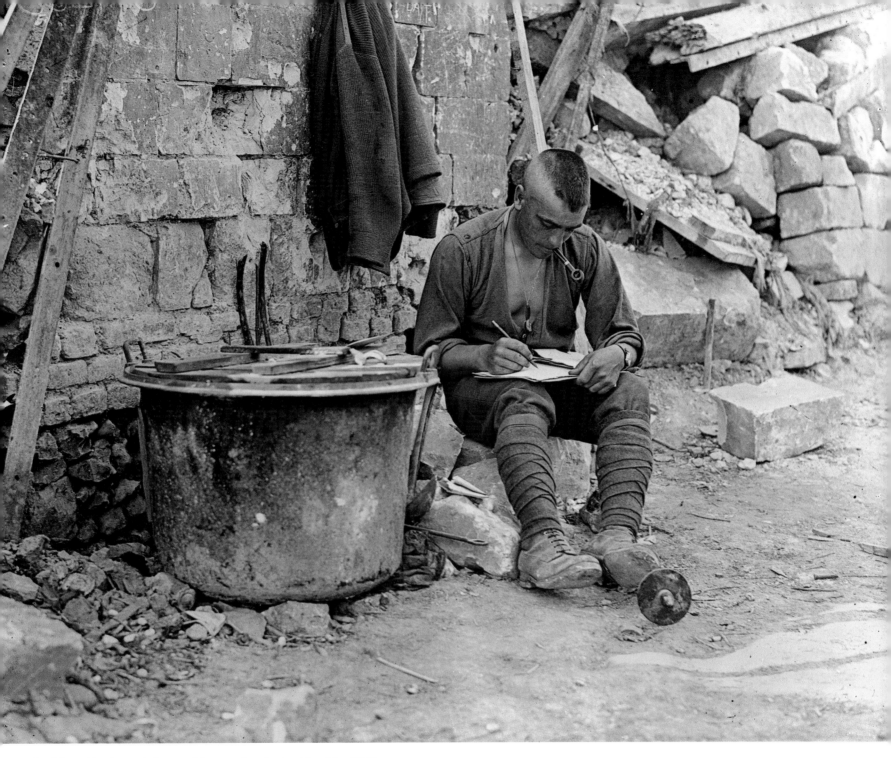

A soldier writing home during a quiet moment on the front line, May 1917.

Un soldat écrit aux siens lors d'un moment de tranquillité sur la ligne de front, mai 1917.

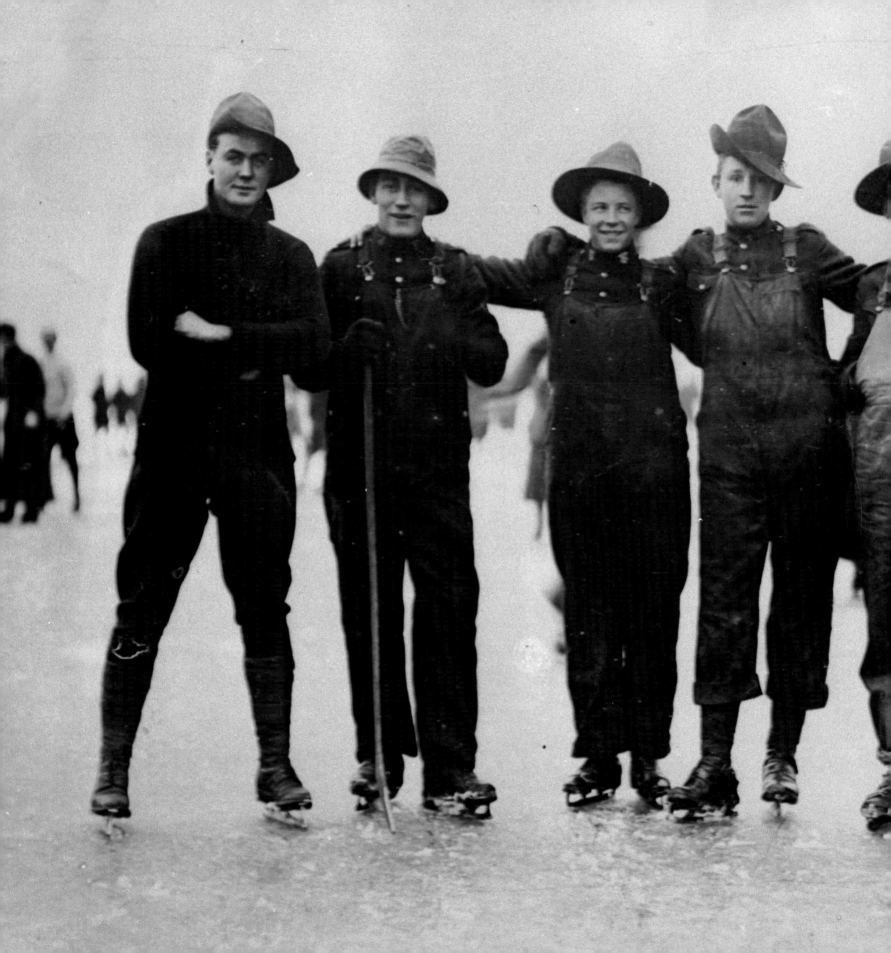

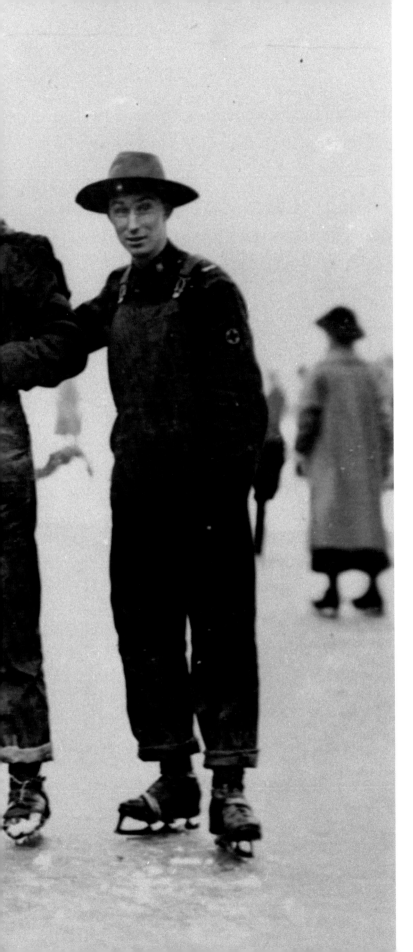

6

SPORTS AND ENTERTAINMENT

SPORTS ET DIVERTISSEMENTS

Stephen Brunt

Soldiers from the Canadian Forestry Corps skating.

Des soldats du Corps forestier canadien sur patins.

Art and sport are part of what defines us as human, even when faced with inhuman conditions. During the First World War, on the front lines and anywhere else where troops were assembled, trained, or taken to heal, games and entertainment emerged organically in the most dire circumstances imaginable. We want to play; we want to sing and dance and be entertained; we want to laugh and cry and cheer and interact as an audience. That's true even near the battlefield.

Of course, there was also a practical, military rationale for encouraging troops to participate in sport. It helped keep the men fit and ready for combat during long, boring stretches of inactivity, and it provided an easy boost in morale, as did the presence of many of Canada's greatest athletes among the ranks. Some of the sports themselves even mimicked skills that were useful in fighting a war — fencing with bayonets and boxing, for instance, both of which were staples.

But more often the men (and the women behind the lines) recreated their favourite games from home as best they could. The British and those in their cultural orbit sought out patches of level ground where they could set up a pitch, stumps, and wickets and play a makeshift game of cricket; or found an open field that wasn't too pockmarked for a rough-and-tumble rugby match.

The number one sport, though, on both sides of the lines, was soccer — football, to most — because of its simplicity. All that was required was a ball, an open space, and something to stand in for goalposts (actual posts, a crossbar, and netting were very much optional). Among those serving in the war were some of the finest players in the world at the time, so the calibre of play could be quite high. Initially, the matches were informal, ad hoc pick-up affairs, but as the war dragged on, battalion teams were organized, scores kept, results recorded, and the spirit of healthy competition prevailed.

The Canadians and the Newfoundlanders were certainly familiar with those British games, but they also brought with them sports that were distinctly North American — baseball, whenever someone could round up a ball and bat and gloves, and in wintertime, if there was ice, if there were skates, a game of shinny would inevitably break out, providing both some much-needed fun and a reminder of home.

There were also plenty of other, less vigorous ways to pass the time. Card games of every sort were the most common and could be organized even during a short lull in battle.

Some of Canada's most celebrated athletes of the era joined the war effort, including six who had represented the country in the Olympic Games.

Cogwagee — Tom Longboat — was one of the great sports stars of the early twentieth century (see page 133). An Onondaga from southern Ontario, Longboat won the Boston Marathon in 1907. He was one of several favourites who collapsed before finishing the race at the 1908 Olympics in London, but he won a rematch staged at Madison Square Garden in New York, then turned pro and was crowned the Professional

Champion of the World. Longboat was a messenger in the army, where his great distance-running skills served him well. He was wounded twice, but made it home, retired from competition, and died in 1949.

Percival Molson was a terrific all-around athlete, a member of the Stanley Cup–winning Montreal Victorias in 1897, the world record holder in the long jump for a time, and a member of Canada's Olympic team in 1904, running the four hundred metres. Molson was badly wounded in the Battle of Mont Sorrel in June 1916, but recovered and returned to the front, where he was killed a little over a year later in Avion, near Vimy Ridge. He left money in his will to help fund the construction of a stadium on the McGill University campus. It stands there still, named in his honour, the home of both the university's football team and the Montreal Alouettes.

"One Eyed" Frank McGee was one of the most electrifying hockey players of his day despite standing only five foot six and being blind in one eye as the result of an accident. He was the star of the famous Ottawa Silver Seven that won four straight Stanley Cups from 1903–1906. In 1915 he enlisted in the 43rd Regiment (Duke of Cornwall's Own Rifles). After suffering a knee injury, McGee was offered a post behind the lines but insisted on returning to the front. In September 1916 he was killed near Courcelette, France, during the Battle of the Somme. His body was never recovered.

More remembered as a builder of sports than an athlete, Conn Smythe was a veteran of both World Wars. He was awarded the Military Cross for valour on the battlefield while serving with the artillery, then he transferred to the Royal Flying Corps, where he was shot down while working as an aerial observer, and he spent the last fourteen months of the war in a German prisoner-of-war camp.

After the war Smythe returned to Toronto, where he eventually bought his own hockey team, the Toronto St. Pats. Smythe changed the team's name to the Maple Leafs, built them a magnificent new arena on Carlton Street during the depths of the Depression, and the rest is history.

Music was also an important diversion for troops during the war. In addition to the formal military bands, if a soldier could play an instrument or was blessed with a fine singing voice, his comrades would call out for a tune. As with athletes, some of the best professional musicians were in uniform during the war, and their talents were particularly sought out.

Eventually, more elaborate entertainments evolved, at first as makeshift shows, troops entertaining their fellow troops, and later as organized companies who travelled the battlefields to lift spirits — the precursors of the larger touring shows of future wars. During the First World War, the most distinctive were the "Pierrot shows" — or "concert parties" — an offshoot of a popular art form of the time that had first emerged on the piers of English summer seaside towns like Brighton and Blackpool. The performers dressed in homemade Pierrot costumes — white painted faces, ruffled collars, pointed hats — and sang, danced, juggled, performed skits, and told jokes in the music hall tradition, with

much of the material relating to life in uniform. Often, one or more of the men involved would perform in drag.

During the war a group of soldiers formed one of these concert parties and then went on to be, arguably, the first true international Canadian stars of the entertainment world. In 1917, near Vimy Ridge, ten members of the Canadian Army 3rd Division got together under the direction of Mert Plunkett, who in his civilian life back in Orillia, Ontario, played trombone and piano. When the war began, Plunkett became the YMCA entertainment director attached to the 35th Infantry Battalion, a role in which he organized various entertainments and concert parties from which "The Dumbells" were born. The name came from the 3rd Division's emblem, a red dumbbell symbolizing strength.

They played their first show in August 1917 in Gouy-Servins, France, in the Passchendaele combat sector, and were an immediate hit with Canadian troops, performing such crowd pleasers as "The Wild, Wild Women Are Making a Wild Man of Me," "I Know Where the Flies Go," and their theme song, "The Dumbell Rag." Touring the front lines, what became a

sixteen-person company brought along their own curtains, costumes, and even an upright piano.

The Dumbells would prove to be more than merely a battlefront phenomenon. In 1918 the troupe played a four-week engagement at the Coliseum theatre in London, England. The day after the Armistice, they produced their own production of HMS *Pinafore* in Mons, Belgium, that ran for more than a month and was performed for King Albert of Belgium. The Dumbells continued to entertain troops during the months of demobilization in Europe, and then Plunkett and company decided to take their chances as professional entertainers back home in Canada. Following rehearsals in Plunkett's hometown of Orillia, the Dumbells' revue *Biff, Bing, Bang* opened at the Grand Opera House in London, Ontario, on October 1, 1919, which was followed by a sixteen-week run at the Grand Theatre in Toronto. They toured the Canadian vaudeville circuit twelve times in the next thirteen years and, in 1921, made their debut on Broadway — the first Canadian musical revue to perform on the Great White Way — playing to audiences filled with war vets.

L'art et le sport révèlent notre humanité profonde à nous tous, même dans les conditions les plus inhumaines qui soient. Au cours de la Première Guerre mondiale, sur les lignes de front et partout où des troupes étaient assemblées, formées ou soignées, les jeux et les divertissements émergeaient organiquement dans les circonstances les plus atroces qu'on puisse imaginer. Nous sommes ainsi faits : nous aimons jouer, chanter et danser et être divertis; nous aimons rire et pleurer, applaudir et interagir collectivement. C'est encore plus vrai dans la proximité du champ de bataille.

Bien sûr, il y avait des raisons pratiques à la logique militaire pour encourager les troupes à s'adonner au sport. On faisait ainsi en sorte que les hommes demeurent en bonne condition physique et aptes au combat dans les longues périodes d'inactivité taraudées par l'ennui, et tout ce mouvement ravivait le moral à peu de frais. En outre, la présence de nombre de grands athlètes canadiens dans les rangs arrangeait les choses. Certains sports eux-mêmes faisaient intervenir des aptitudes utiles à la guerre, par exemple l'exercice à la baïonnette et la boxe, activités dont la pratique était généralisée.

Mais le plus souvent, les hommes (ainsi que les femmes derrière les lignes) reproduisaient du mieux qu'ils pouvaient les jeux aimés du pays natal. Les Britanniques et les peuples qui vivaient dans leur orbite culturelle n'étaient jamais longs à repérer un espace de terrain plat où ils pouvaient sortir battes, balles et guichets pour jouer un match de cricket improvisé. S'ils trouvaient un terrain qui n'était pas trop abîmé, ils se livraient à un match de rugby viril.

Mais le sport le plus prisé, des deux côtés du front, était le soccer — appelé football presque partout — du fait de sa simplicité. Il suffisait d'un ballon, d'un espace ouvert et de quelque chose pour tenir lieu de poteaux de but (les vrais poteaux, la barre horizontale et le filet étaient le plus souvent facultatifs). Parmi ceux qui combattirent en Europe, l'on retrouvait des athlètes qui comptaient parmi les plus accomplis de l'époque, à tel point que le calibre du jeu était parfois très élevé. Au début, les matchs n'étaient guère structurés, s'agissant surtout d'affrontements ponctuels et spontanés, mais avec le prolongement de la guerre, des équipes s'organisèrent dans les bataillons, on notait les scores, on enregistrait les résultats, et un esprit de compétition sain s'imposa.

Les Canadiens et les Terre-Neuviens connaissaient sûrement ces jeux britanniques, mais ils emportèrent dans leurs bagages des sports qui étaient distinctement nord-américains : le baseball, chaque fois qu'on arrivait à trouver une balle, un bâton et des gants; et l'hiver, si l'on trouvait une surface glacée et des patins, un match de hockey ne tardait pas à se mettre en branle, procurant aux soldats une détente dont ils avaient grand besoin ainsi qu'un rappel du pays.

Il existait aussi bien d'autres moyens moins fatigants de passer le temps. Les jeux de cartes de toutes sortes formaient l'amusement le plus courant, et on pouvait s'y prêter même lors d'une brève accalmie dans les combats.

Certains athlètes canadiens les plus connus de leur époque revêtirent l'uniforme, dont six qui avaient représenté le pays aux Jeux olympiques.

145

Cogwagee — ou Tom Longboat — était l'une des grandes étoiles du sport à l'orée du 20e siècle (voir page 133). Longboat, un Onondaga du sud de l'Ontario, avait remporté le marathon de Boston en 1907. Il était l'un des quelques favoris qui s'étaient effondrés avant de finir la course aux Jeux de Londres en 1908, mais il avait eu sa revanche plus tard au Madison Square Garden de New York. Après quoi, il était devenu un sportif professionnel et avait été couronné champion coureur du monde. Longboat était messager dans l'armée, où son talent pour la course de fond s'avéra très utile. Il fut blessé deux fois, mais parvint à rentrer chez lui, se retira de la compétition et décéda en 1949.

Percival Molson était un athlète complet et redoutable : il avait remporté la Coupe Stanley avec les Victorias de Montréal en 1897, avait été recordman mondial au saut en longueur et avait couru le quatre cents mètres aux Jeux de 1904 à titre de membre de l'équipe canadienne. Molson fut grièvement blessé lors de la bataille de Mont Sorrel en juin 1916 et, une fois rétabli, retourna au front où il fut tué un peu plus d'un an plus tard à Avion, près de la crête de Vimy. Il avait prévu dans son testament une somme pour la construction d'un stade sur le campus de l'Université McGill. Son stade éponyme y est toujours, et c'est là que jouent l'équipe universitaire de McGill et les Alouettes de Montréal.

Frank McGee, «le Borgne», était l'un des joueurs de hockey les plus électrisants de son temps, même s'il ne faisait que cinq pieds six pouces et qu'il avait perdu un œil dans un accident. Il avait brillé avec les célèbres Ottawa Silver Seven qui avaient remporté la Coupe Stanley quatre fois de suite de 1903 à 1906. En 1915, il s'engagea dans le 43e Régiment (Duke of Cornwall's Own Rifles). Après qu'il fut blessé au genou, on lui offrit un poste derrière les lignes, mais il insista pour retourner au front. Il fut tué en septembre 1916 près de Courcelette, lors de la bataille de la Somme. Son corps ne fut jamais retrouvé.

Si l'on se souvient de lui davantage comme bâtisseur que comme athlète, Conn Smythe participa aux deux guerres mondiales. Pendant la Grande Guerre, on lui décerna la Croix militaire pour bravoure sur le champ de bataille alors qu'il servait dans l'artillerie, après quoi il passa au Royal Flying Corps. Son avion ayant été abattu au moment où il était affecté à l'observation aérienne, il passa les quatorze derniers mois de la guerre dans un camp de prisonniers de guerre allemand.

Après l'Armistice, Smythe rentra à Toronto où il finit par acheter une équipe de hockey, les St. Pats de Toronto. Smythe rebaptisa sa formation les Maple Leafs, lui fit construire un amphithéâtre magnifique rue Carlton au plus creux de la Dépression, et le reste appartient à l'histoire.

La musique jouait également un rôle important dans le divertissement des troupes. En marge des fanfares militaires établies, si un soldat pouvait jouer d'un instrument ou avait une belle voix, ses camarades pouvaient toujours lui demander de jouer ou de chanter quelque chose. À l'instar des athlètes, certains des plus grands musiciens professionnels du temps revêtirent l'uniforme, et leurs talents étaient particulièrement recherchés.

Des divertissements plus aboutis finirent par émerger, d'abord sous forme de spectacles d'amateurs où des soldats amusaient leurs camarades. L'on vit apparaître plus tard des compagnies organisées qui parcouraient les champs de bataille pour remonter le moral des troupes, préfigurant les grandes tournées de spectacles des guerres futures. Au cours de la Première Guerre mondiale, les «spectacles de Pierrot» ou «concerts populaires» avaient la cote : il s'agissait d'une variante d'un art populaire né dans les stations balnéaires comme Brighton et Blackpool. Les acteurs revêtaient des costumes de Pierrot artisanaux — le visage peint en blanc, une fraise autour du cou et un chapeau pointu — et chantaient, dansaient, jonglaient, jouaient des sketchs et racontaient des blagues dans la tradition du music-hall, le gros de leurs sujets ayant trait à la vie sous l'uniforme. Souvent, un des hommes ou plusieurs d'entre eux se déguisaient en femmes pour leur numéro.

Pendant la guerre, un groupe de soldats monta l'un de ces spectacles populaires et à partir de là, peut-on dire, ses membres devinrent les premières vraies étoiles canadiennes du monde du spectacle international. En 1917, près de la crête de Vimy, dix membres de la 3e Division de l'Armée canadienne se réunirent sous la direction de Mert Plunkett qui, dans le civil avant la guerre, à Orillia, en Ontario, avait joué du trombone et du piano. Au début de la guerre, Plunkett était le directeur du divertissement du YMCA affecté au 35e Bataillon d'infanterie, fonction où il organisait divers amusements et concerts populaires et d'où naquit sa troupe, les Dumbells. Le mot signifie

haltère en français, et le nom venait de l'emblème de la 3e Division, un haltère rouge symbolisant la force.

Les Dumbells donnèrent leur premier spectacle en août 1917 à Gouy-Servins, dans le secteur de Passchendaele. Ils plurent immédiatement aux soldats canadiens, qui adoraient ces grands succès qu'étaient «The Wild, Wild Women Are Making a Wild Man of Me», «I Know Where the Flies Go» et la chanson fétiche de l'ensemble, «The Dumbell Rag». Dans sa tournée du front, la compagnie, qui passa à seize membres, emportaient ses propres rideaux, costumes et même un piano droit.

Les Dumbells furent beaucoup plus qu'un phénomène issu du champ de bataille. En 1918, la troupe se produisit pendant quatre semaines au Colisée de Londres. Au lendemain de l'Armistice, elle monta sa propre version du HMS *Pinafore* qui tint l'affiche pendant plus d'un mois et eut pour spectateur vedette Albert le roi des Belges. Les Dumbells restèrent au service des troupes pendant les mois que dura la démobilisation en Europe, après quoi Plunkett et les siens décidèrent de faire carrière dans le milieu professionnel à leur retour au Canada. Après avoir répété à Orillia, la ville natale de Plunkett, la revue des Dumbells *Biff, Bing, Bang* fit ses débuts au Grand Opera House de London, en Ontario, le 1er octobre 1919, après quoi suivit un engagement de seize semaines au Grand Theatre de Toronto. La compagnie fit seize fois le circuit du vaudeville canadien dans les treize années qui suivirent et, en 1921, s'imposa sur Broadway — la première revue musicale du Canada sur la Grande voie blanche — devant des auditoires largement composés d'anciens combattants. ⫼

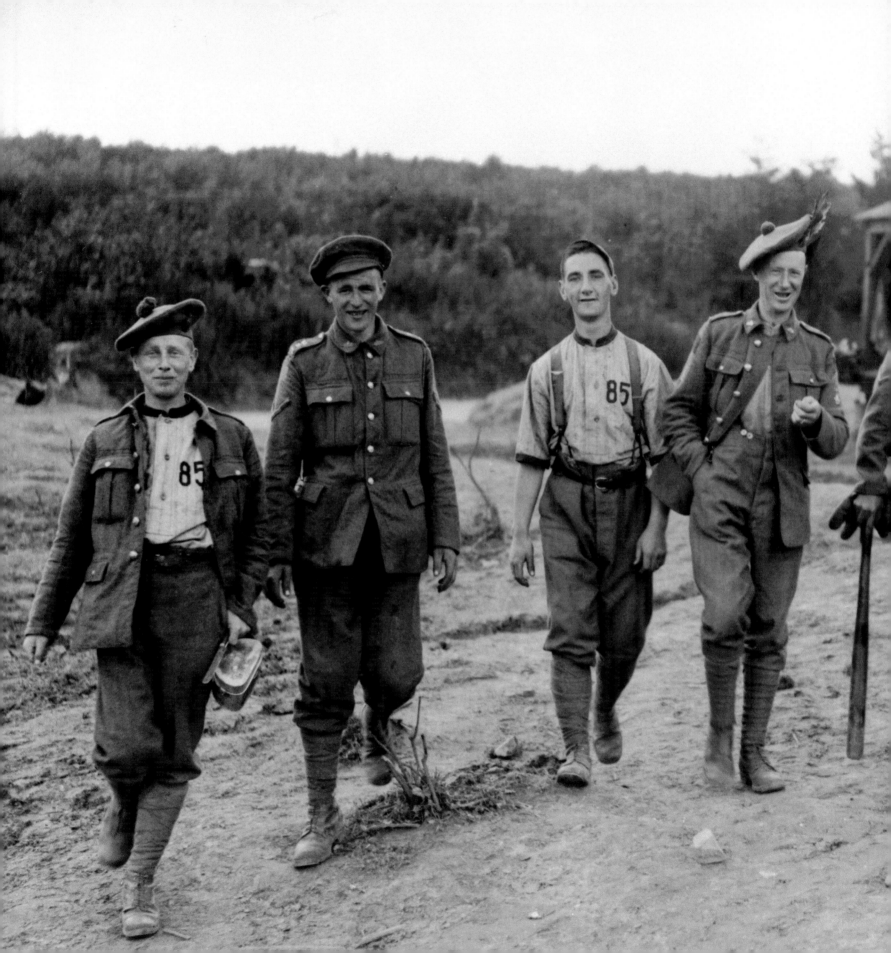

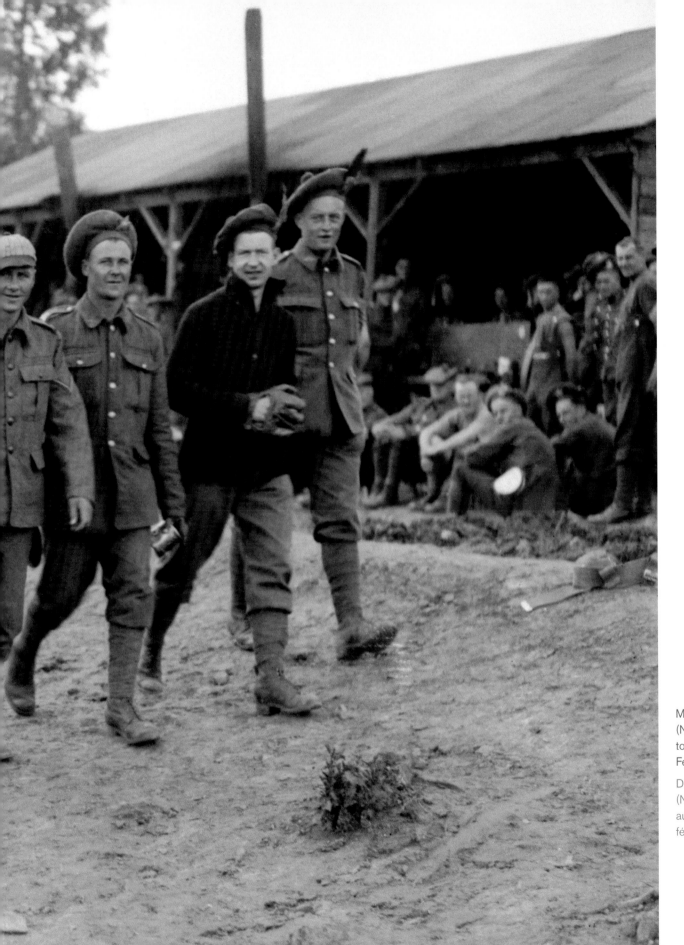

Members of the 85th Battalion
(Nova Scotia Highlanders) returning
to camp after a baseball game,
February 1918.

Des membres du 85e Bataillon
(Nova Scotia Highlanders) rentrent
au camp après un match de baseball,
février 1918.

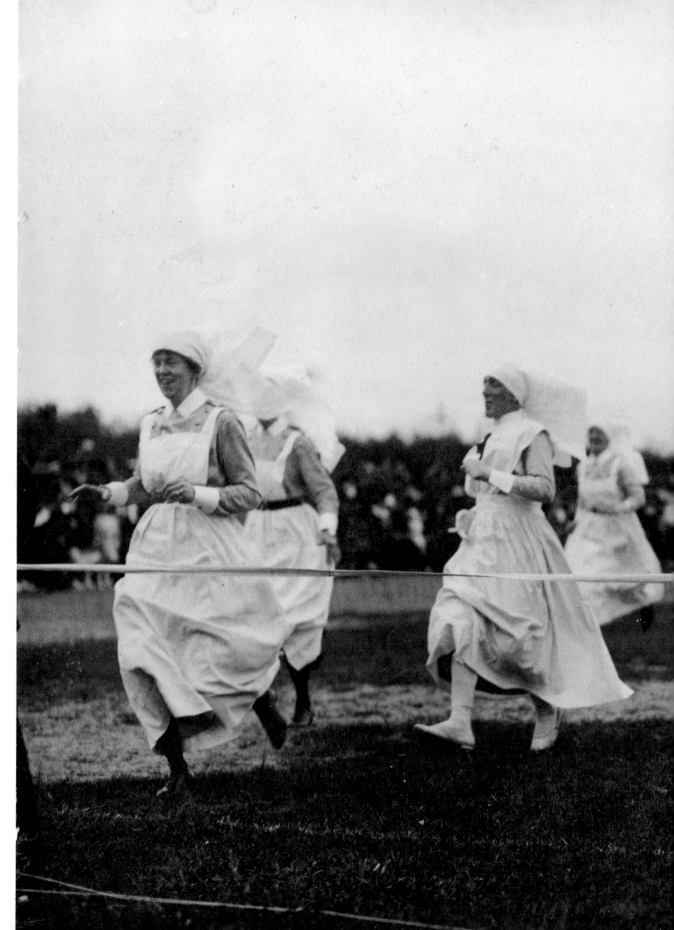

Nursing Sisters competing in a race on Sports Day at the Manitoba Military Hospital in Tuxedo, Manitoba.

Des infirmières militaires prennent part à une course lors de la Journée sportive à l'Hôpital militaire de Tuxedo, au Manitoba.

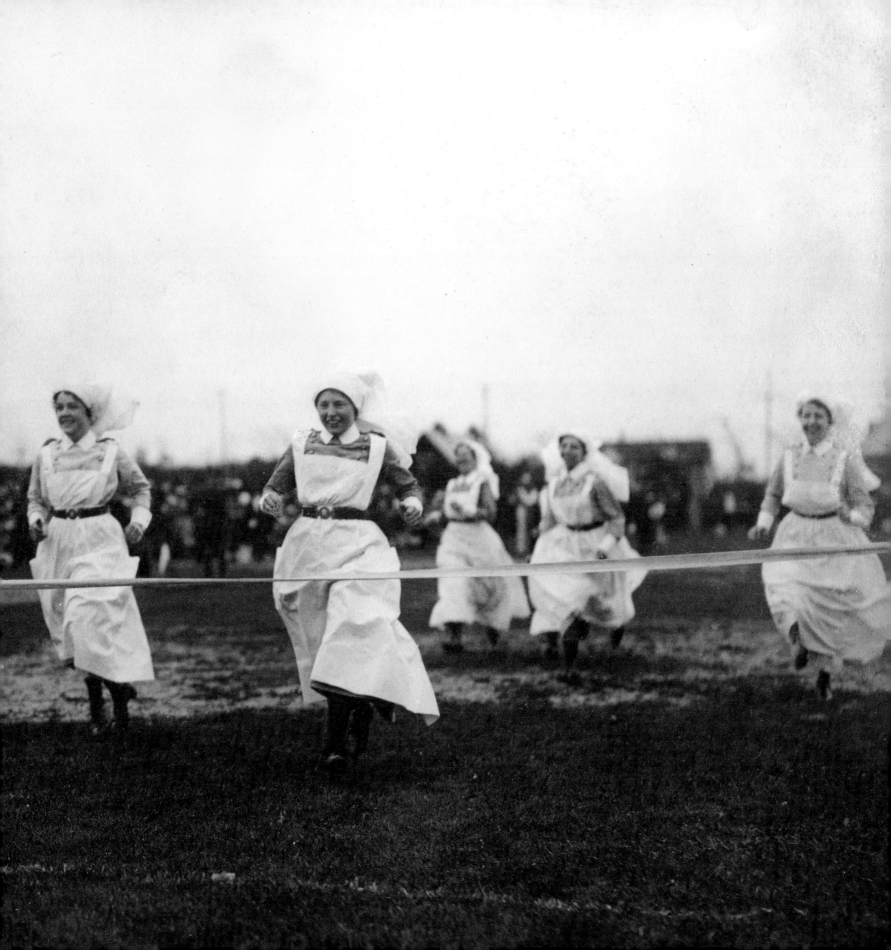

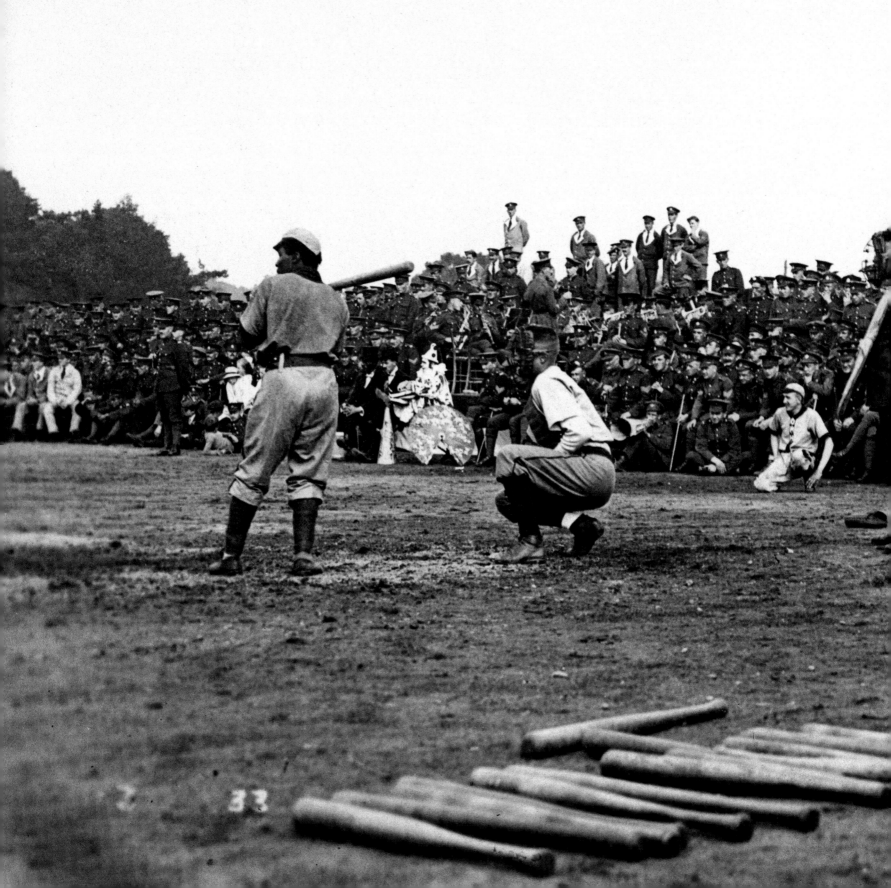

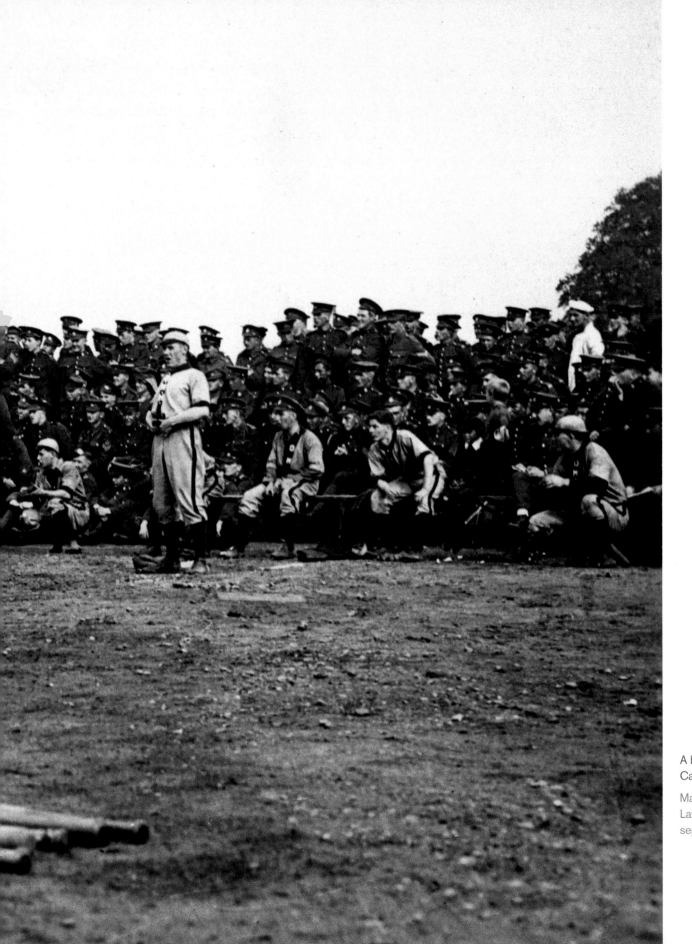

A baseball game at Smith's Lawn Camp, England, September 1, 1917.

Match de baseball au Smith's Lawn Camp, en Angleterre, le 1er septembre 1917.

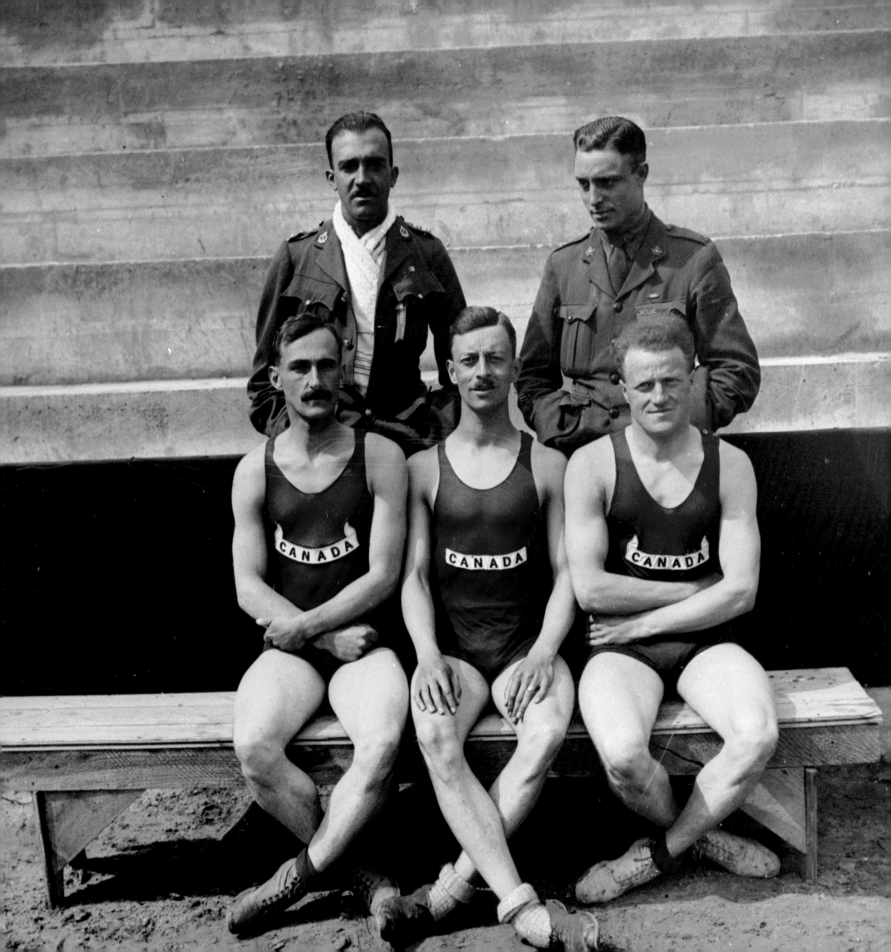

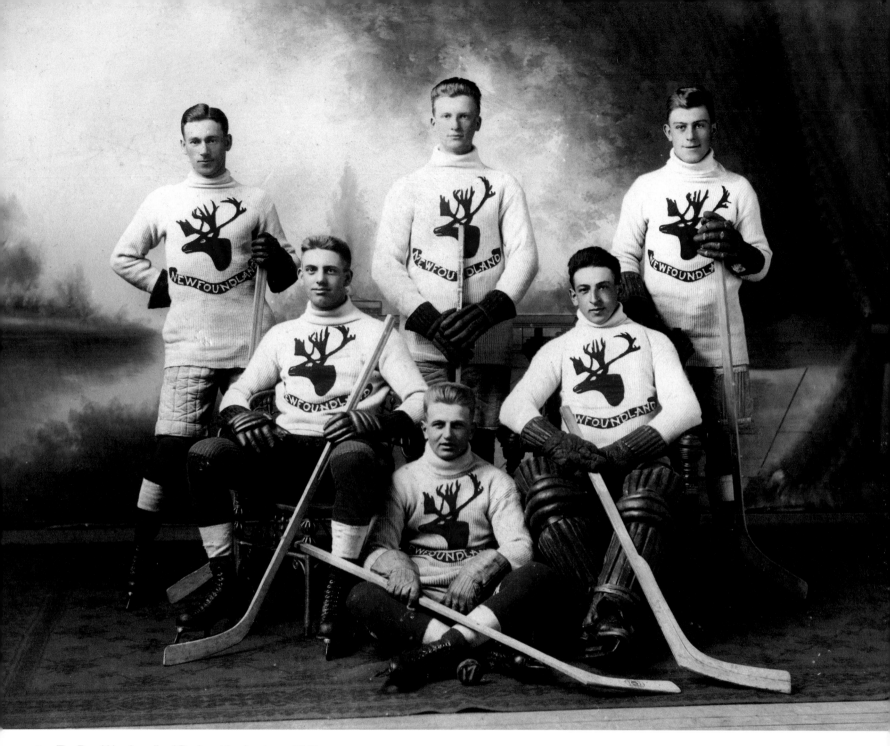

▲ The Royal Newfoundland Regiment hockey team, 1917.

L'équipe de hockey du Régiment royal de Terre-Neuve, 1917.

◄ Members of the Canadian swimming team at the Inter-Allied Games, held at Pershing Stadium in Paris, July 1919.

Des membres de l'équipe canadienne de natation aux Jeux interalliés au Stade Pershing de Paris, juillet 1919.

155

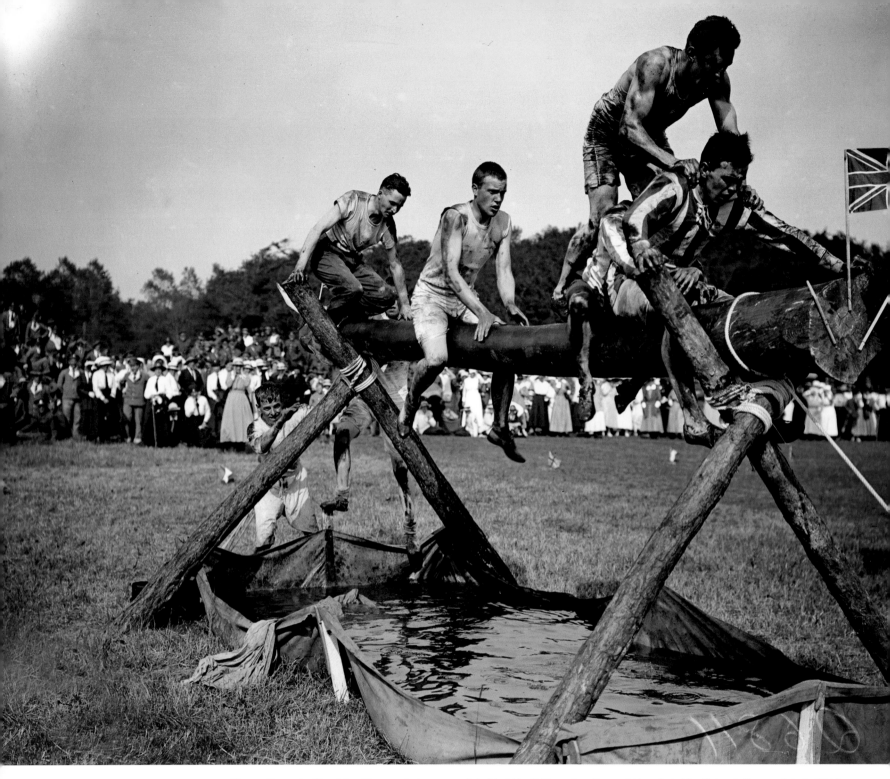

Competitors at a Dominion Day sports tournament, held at No. 2 Canadian General Hospital at Le Tréport, France, July 1, 1918.

Athlètes prenant part au tournoi sportif de la fête du Dominion à l'Hôpital général canadien no 2, Le Tréport, en France, le 1er juillet 1918.

156

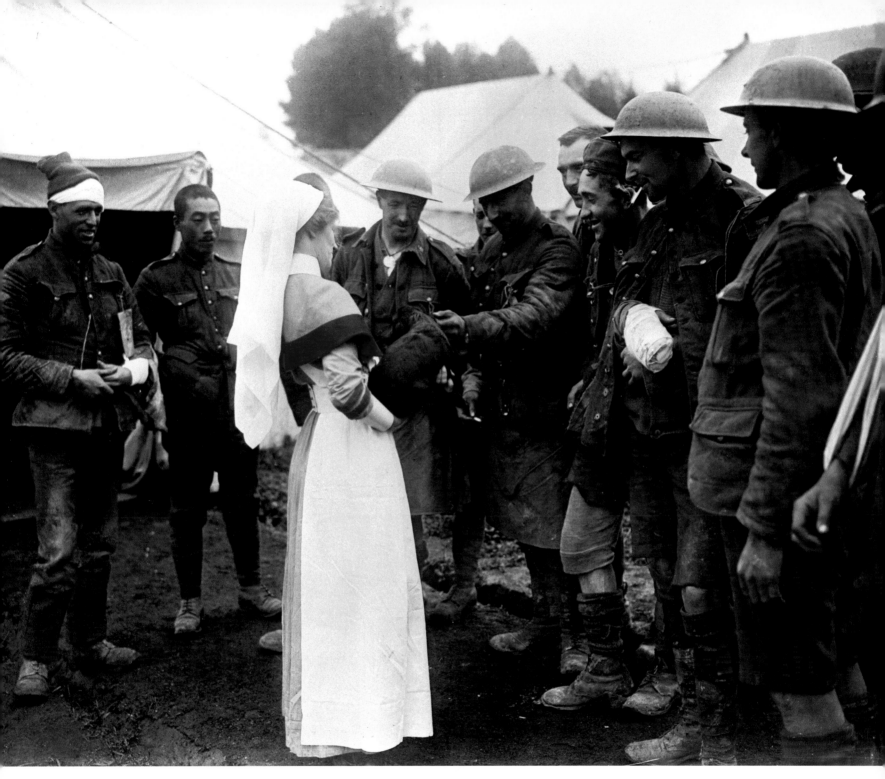

Wounded Canadian soldiers showing a nurse a dog they brought with them from the trenches, October 1916.

Des soldats canadiens blessés montrent à une infirmière un chien qu'ils ont rapporté avec eux des tranchées, octobre 1916.

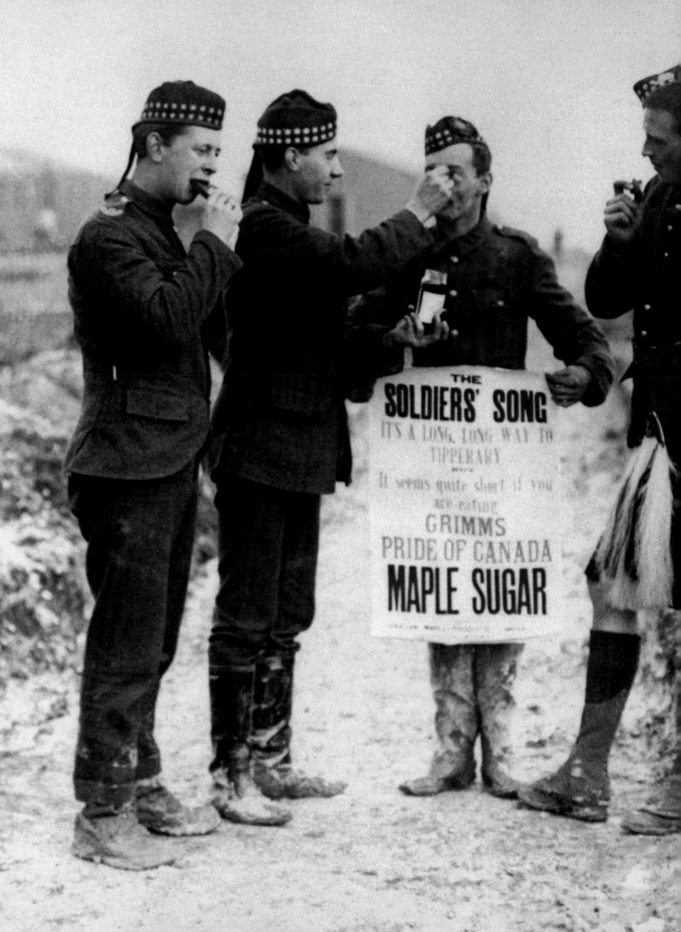

THE
SOLDIERS' SONG
IT'S A LONG, LONG WAY TO
TIPPERARY
BUT
It seems quite short if you
are eating
GRIMMS
PRIDE OF CANADA
MAPLE SUGAR

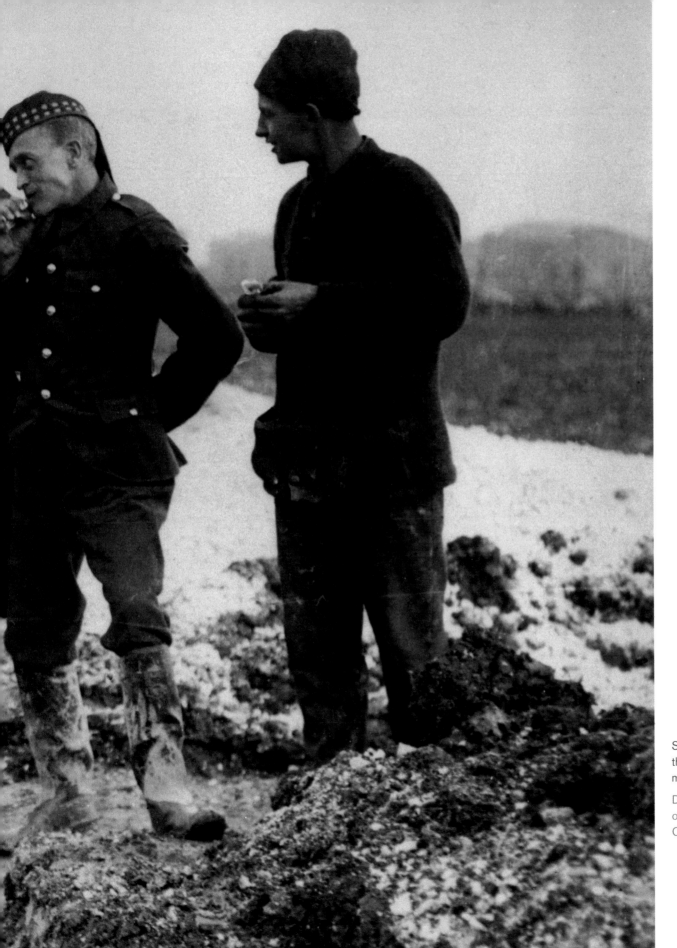

Soldiers receive an official gift from the Duchess of Connaught – maple sugar.

Des soldats reçoivent un cadeau officiel de la duchesse de Connaught : du sucre d'érable.

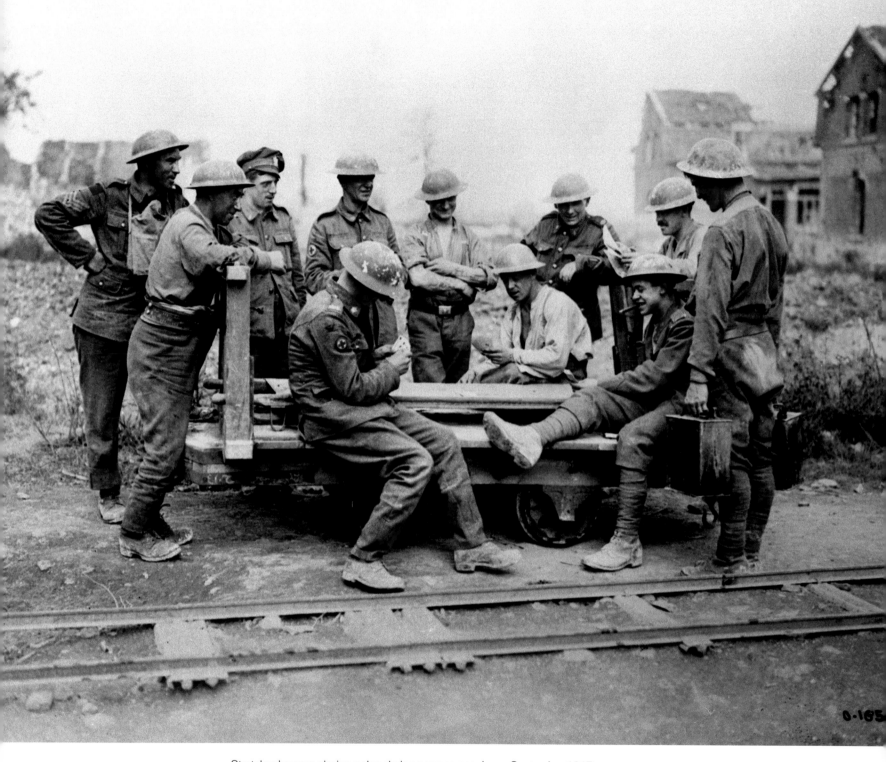

Stretcher-bearers playing poker during a pause near Lens, September 1917.

Brancardiers jouant au poker lors d'une accalmie près de Lens, septembre 1917.

160

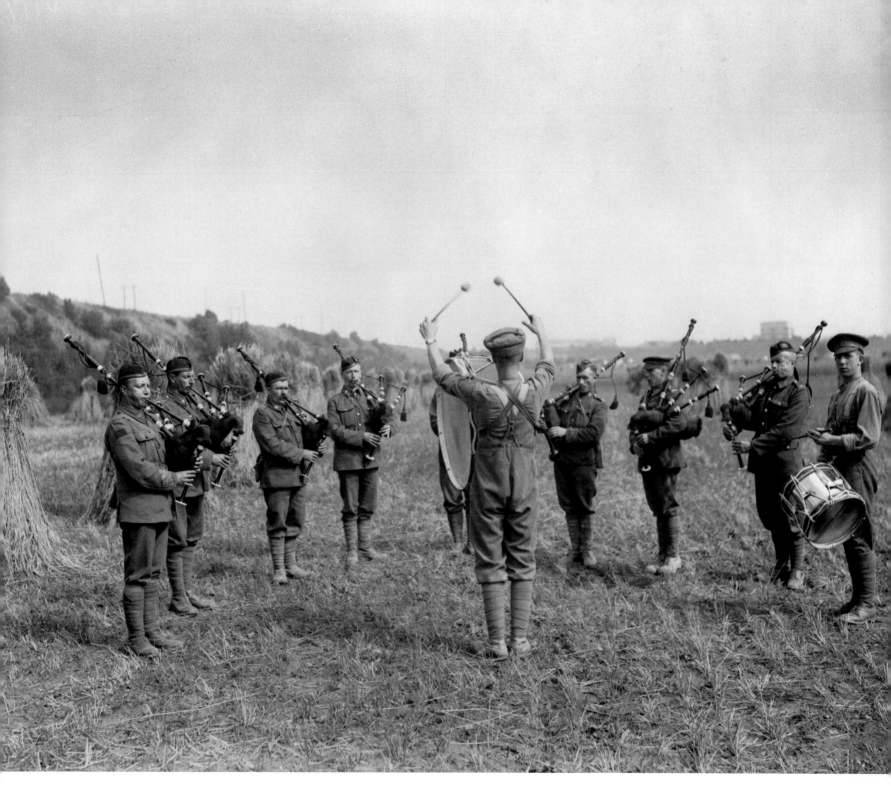

A Canadian bagpipe band practising in a field, August 1917.

Cornemuseurs canadiens répétant dans un champ, août 1917.

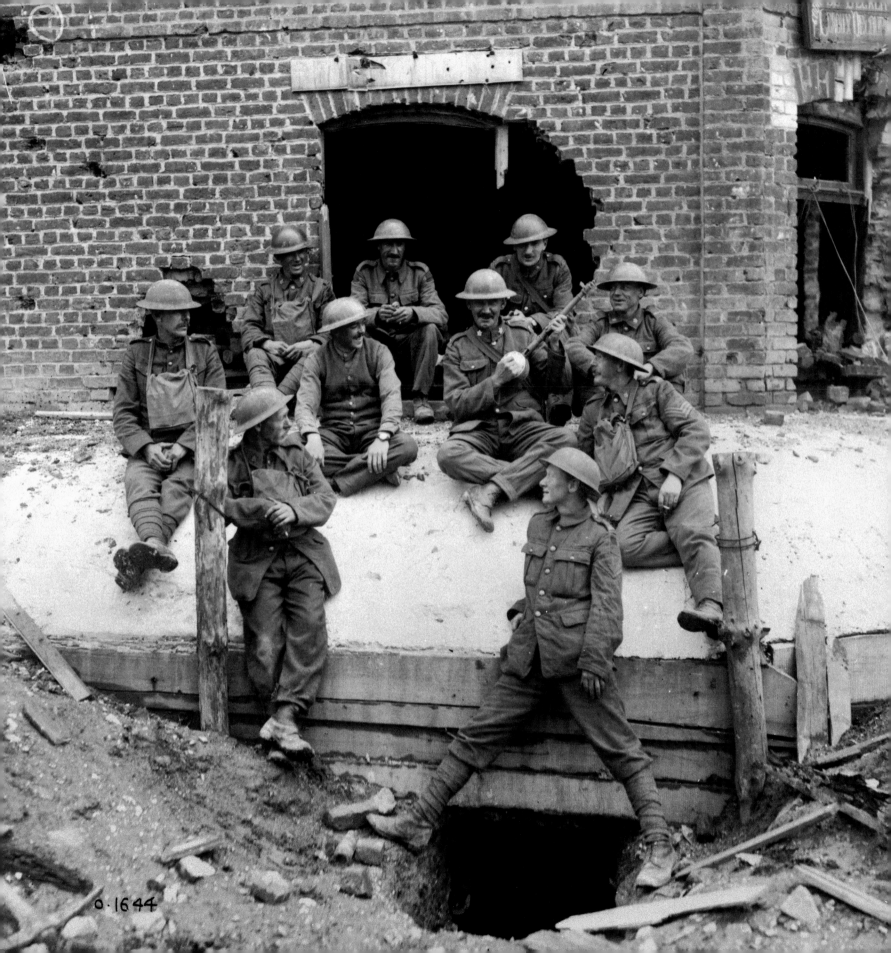

O·1644

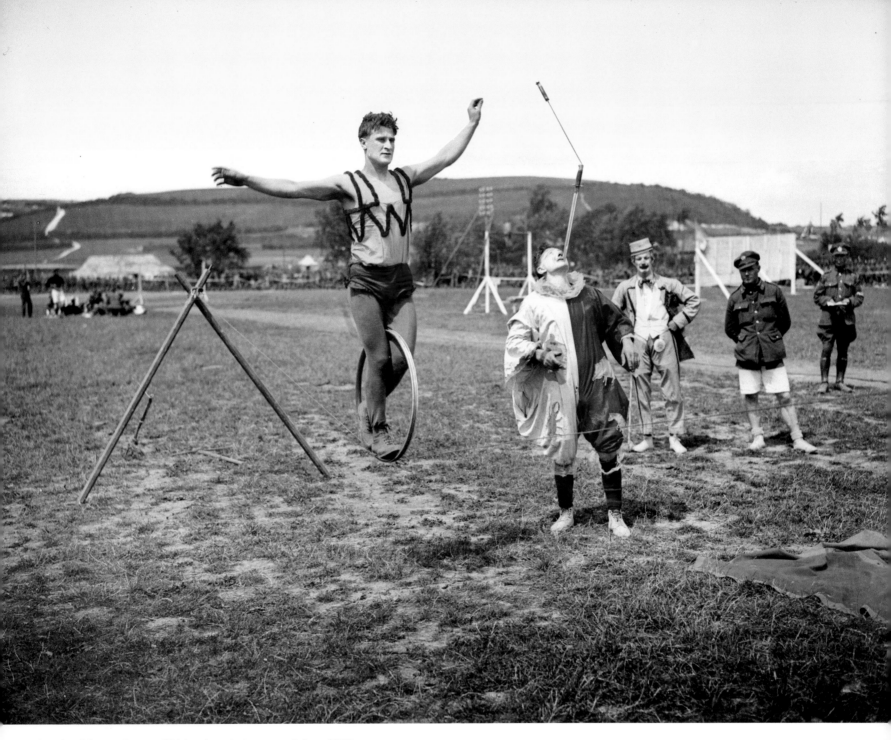

▲ A soldier acrobat at a Divisional sports tournament, June 1918.

Soldat acrobate au tournoi sportif de la Division, juin 1918.

◄ An impromptu musical performance on a handmade guitar, July 1917.

Spectacle musical impromptu avec guitare artisanale, juillet 1917.

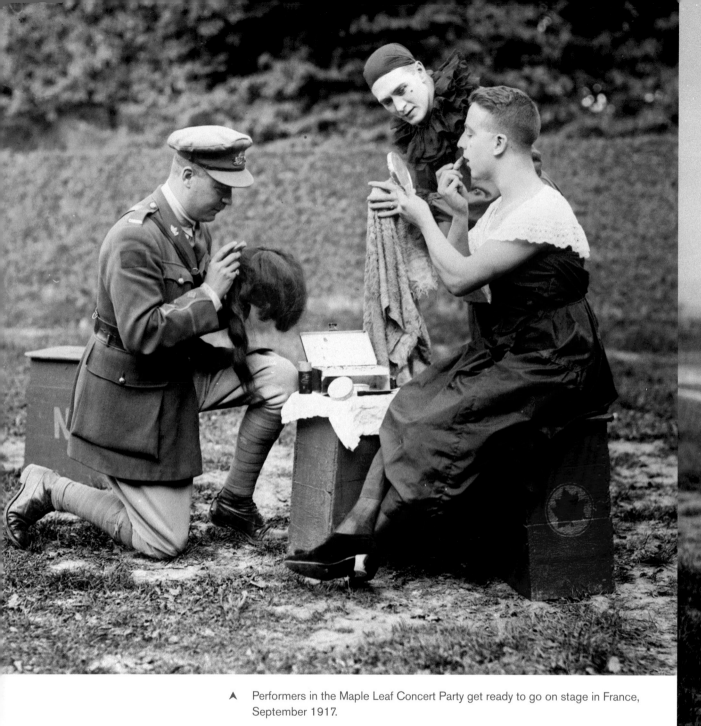

▲ Performers in the Maple Leaf Concert Party get ready to go on stage in France,
September 1917.

Artistes du Concert populaire Maple Leaf s'apprêtant à monter sur scène en
France, septembre 1917.

➤ The ringmaster dressed for a performance behind the lines with the Canadian
Circus, May 1918.

Le maître de piste du Cirque canadien vêtu pour le spectacle derrière les lignes,
mai 1918.

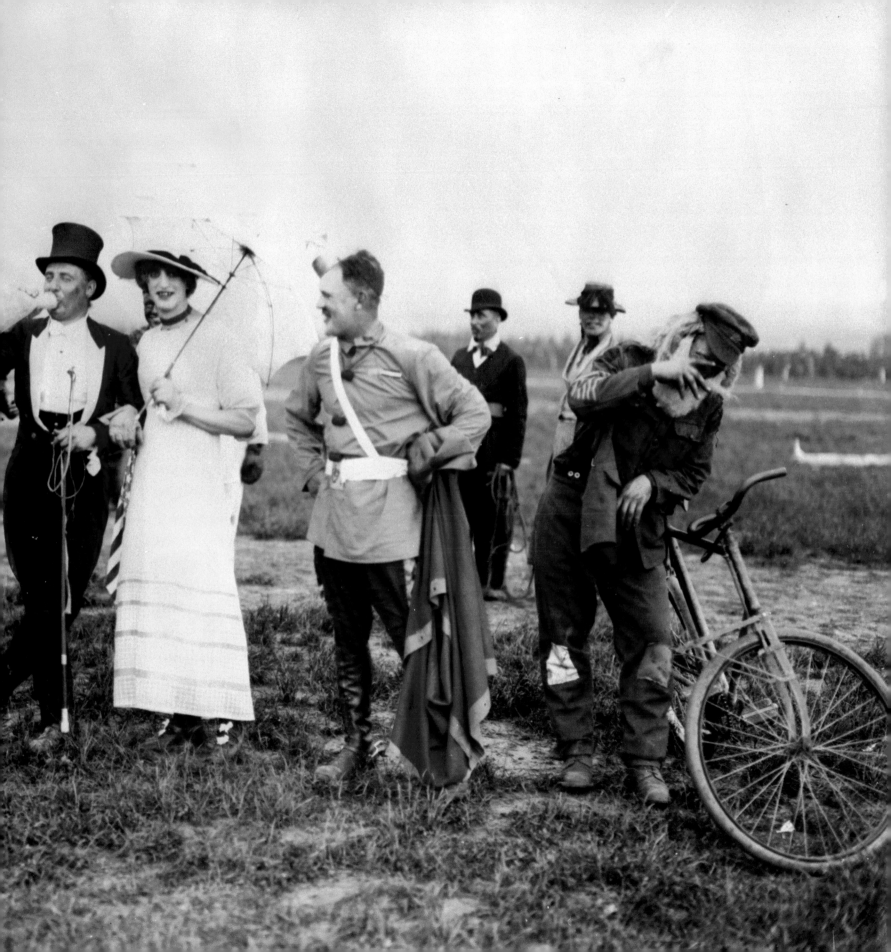

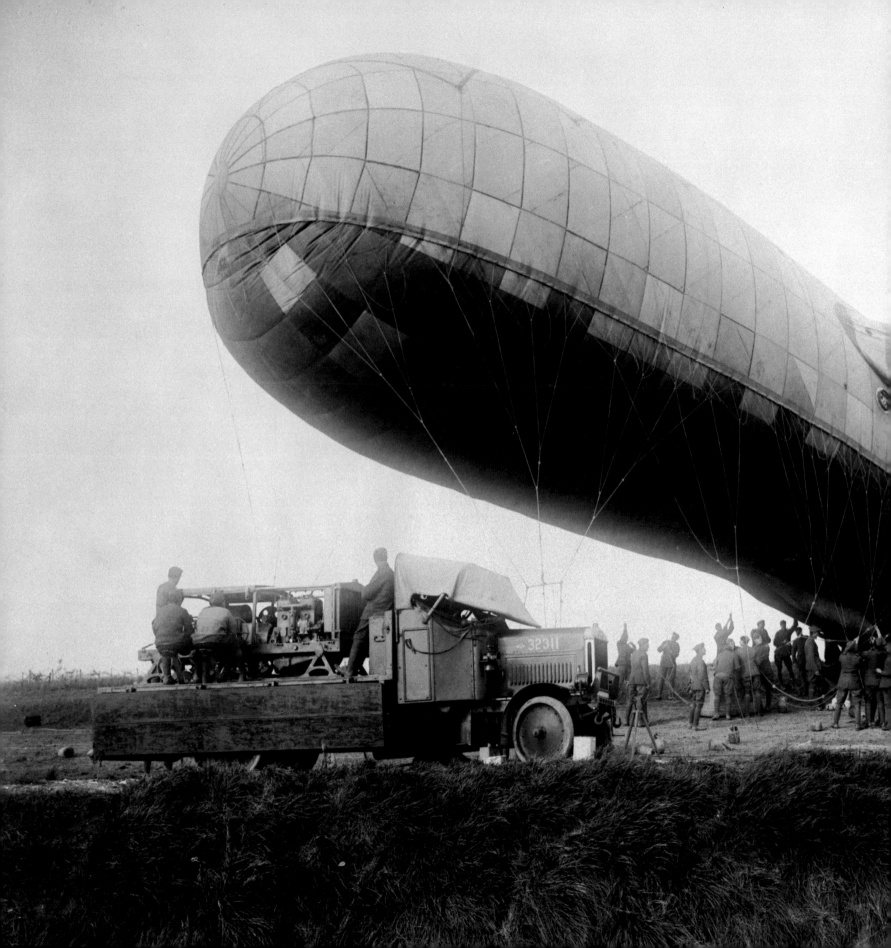

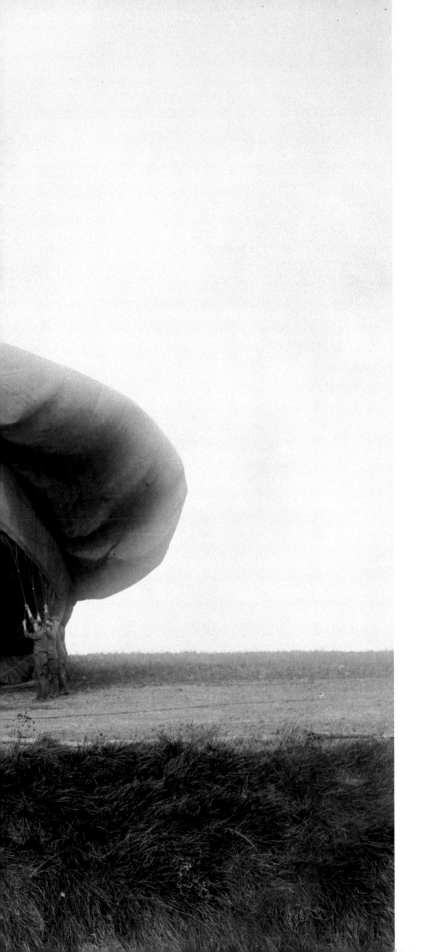

7

TECHNOLOGY AND INNOVATION

TECHNOLOGIE ET INNOVATION

Lee Windsor

The ascent of an observer kite balloon on the Western Front, October 1916.

L'ascension d'un ballon cerf-volant d'observation sur le front de l'Ouest, octobre 1916.

The First World War stands among the most transformational periods of technological and industrial innovation in global history. From motor vehicles and airplanes to telephones and steel production, Canada took a larger leap into the modern world from 1914 to 1918 than during any comparable time before it. Around the world the human effort, resources, and money invested in technological and industrial innovation surged during the First World War. The war stimulated a renewed wave of ideas made possible by the Industrial Revolution that began a century earlier. Many new inventions including radio wave communications, internal combustion engines, and powered flight, as well as all-weather cartridged ammunition, explosive propellants, and hydraulic shock absorbers integral to Great War weapons systems, already existed in the summer of 1914 when hostilities broke out. But once the fighting began, mass-production demands for updated, combat-tested versions of pre-war designs accelerated development and made smoke belch from new factory stacks on both sides of the Atlantic Ocean.

The greatest problem for all sides to solve was that advances in metallurgy, chemistry, and manufacturing made 1914 rifles, machine guns, and artillery more lethal and accurate at greater ranges than the world had ever known. Twentieth century firepower gave the defender, whether lying prone on the earth, crouched in a house, or dug into the earth, a decisive advantage over his opponent manoeuvering in the open. In the first months of the war, German and Austro-Hungarian forces proved that massed long-range, heavy artillery firepower was the only means of blasting a path across the battlefield, by neutralizing French and British cannon and machine guns.

From 1914 on, French, British, and Dominion forces, including Canada, raced to develop their own heavy artillery to outmatch Germany's array of heavy guns. That race took time and did not fully turn Allied favour until 1917. A massive hardened steel breach for loading shells and propellant and the mounting for heavy siege howitzers are depicted on pages 183 and 184. Canadian Corps heavy siege gunners came largely from port towns of Saint John, Charlottetown, Esquimalt, Halifax, and Montreal, where long-established coast defence militia units possessed officers and men well-experienced with long-range guns, large-calibre shells and the practice of firing on targets well beyond the sight of the gun itself.

The struggle to dominate the Western Front with artillery drove innovation in many other areas. Medium and heavy guns fired shells ten kilometres or more, landing them deep behind front-line infantry positions. Delivering shells accurately depended on getting observers high enough into the air in balloons or airplanes to see the distant fall of bursting shells and communicate fire correction data to artillery officers on the gun line. Accurate fire also depended on air photography of the opponent's front-line positions and rear base areas to identify targets and to draw precision maps. The necessity of controlling the sky for observation and mapping missions drove all sides to

employ fighter airplanes to protect their own balloons and observer aircraft, and to try to deny the sky to enemy observers. The war in the air, interwoven with the grand artillery duel along the front, produced leaps forward in airframe and engine design, leading among other things to a made-in-Canada aircraft industry captured in the Curtiss JN-4 "Canuck," (see page 186). The air threat necessitated anti-aircraft protection of all kinds as troops on the ground became vulnerable to attack from enemy fighters and bombers.

Passing information, on what became the largest battlefield the world had ever known, required all kinds of ways to send messages. Runners on foot connected to systems of dispatch riders using bicycles, motorcycles, and cars to speed the flow of information to headquarters staff and commanders directing the fight. The need for rapid information flow, including from air observers to the ground, sparked improvements to wireless communications so that by 1916 pilots and air observers could "talk" over the radio waves to receivers on the ground. Improvements in cable telephones also made themselves felt as artillery officers on both sides struggled to get ever more precise fire-direction information to their gun lines faster than their opponents. Allied proficiency in this area became central to their victories at Arras, Vimy, and Hill 70 in 1917, and during the Hundred Days of 1918.

Artillery fire inflicted most of the death and wounds on the Western Front. The vast majority of those came from raw blast power, shrapnel, and shell fragments, not to mention burial by massive explosions. The

human catastrophe resulting from such effective destruction meant millions of wounded soldiers needed more advanced medical treatment and care systems. Casualty care and evacuation systems came to employ thousands of motor-ambulances, many of them driven by women serving with Canadian Voluntary Aid Detachments (VADs).

Many of the wounded men they transported back from the front suffered terrible lung and skin damage inflicted by gas or chemical warfare. The German Army opened a dark new chapter in the history of warfare in 1915 when they infamously released chlorine gas on French, Canadian, and British troops near Ypres. Not long after that artillery shells became the prime gas warfare delivery system used by all sides. The threat of gas clouds of every size settling low into trenches, dugouts, and shell holes drove the need for improved protective air-filtering masks for soldiers and for the millions of horses that formed the mainstay of the supply transport systems used behind the front.

Tanks first appeared on Canadian battlefields on the Somme at Courcelette in 1916. By the Hundred Days campaign in 1918 they were present for nearly every major Canadian action. But tanks never won battles alone. They formed part of the combined arms team that effectively integrated light machine gun–armed infantry with accurate artillery, tanks, and combat engineers to breach barbed wire and build roads through German defences. This system of systems carried the final offensive to liberate German-occupied France and Belgium. In the end, no one new technology

or innovation determined the outcome of the Great War. However, Allied determination to win by effectively employing a vast array of new technologies, coupled with ramping up their industrial capacity to new heights, enabled the Allies to soundly defeat the Germany Army on the battlefield.

Dans l'histoire de l'humanité, la Première Guerre mondiale marque l'une des périodes les plus fécondes sur le plan de l'inventivité technologique et industrielle. Qu'il s'agisse du véhicule motorisé, de l'avion, du téléphone ou de la sidérurgie, le Canada fit, de 1914 à 1918, un bond dans la modernité sans équivalent auparavant. Partout dans le monde, l'effort humain, les ressources et les capitaux investis dans l'innovation technologique et industrielle explosèrent au cours de la Première Guerre mondiale. La guerre stimula une nouvelle vague d'idées que la révolution industrielle d'un siècle plus tôt avait rendues possibles. Maintes inventions, notamment les communications radios, le moteur à combustion interne, le vol motorisé, aussi bien que les munitions encartouchées tous temps, les explosifs propulsifs et les amortisseurs hydrauliques essentiels aux systèmes d'armement de la Grande Guerre, existaient déjà lorsque les hostilités furent déclenchées à l'été 1914. Mais une fois que les combats eurent commencé, la production de masse des conceptions améliorées et éprouvées de ces inventions d'avant-guerre accéléra le développement et fit pousser comme champignons des cheminées d'usine des deux côtés de l'Atlantique.

Pour tous les belligérants, le problème prioritaire à régler tenait au fait que les avancées en métallurgie, en chimie et en fabrication conféraient aux fusils, aux mitrailleuses et à l'artillerie une action plus meurtrière ainsi qu'une précision et une portée alors inusitées. La puissance de feu du 20e siècle donnait à l'attaqué, qui était couché sur le sol, caché dans une maison ou dissimulé derrière un rempart de terre, un avantage décisif

sur son opposant manœuvrant à découvert. Dans les premiers mois de la guerre, les forces allemandes et austro-hongroises prouvèrent que le feu de l'artillerie lourde, massé et de longue portée, était le seul moyen d'ouvrir une brèche sur le champ de bataille étant donné qu'il neutralisait les canons et mitrailleuses des Britanniques et des Français.

À compter de 1914, les forces françaises, anglaises et celles des dominions, dont le Canada, s'empressèrent de développer leur propre artillerie lourde afin de contrer la puissance des canons allemands, course qui prit du temps et ne tourna à l'avantage des Alliés qu'en 1917. On voit aux pages 183 et 184 une culasse d'acier massive et renforcée qui permet de charger des obus et des propulsifs ainsi que le montage d'obusiers lourds pour les sièges. Les canonniers du Corps expéditionnaire canadien provenaient largement des villes portuaires de Saint-Jean, Charlottetown, Esquimalt, Halifax et Montréal, où les unités de milice affectées depuis longtemps à la défense côtière étaient dotées d'officiers et de servants fort bien versés dans le maniement des canons de longue portée et des obus de gros calibre, et dans la pratique consistant à tirer sur des cibles éloignées de la ligne de mire des canons.

La recherche de la suprématie sur le front de l'Ouest en matière d'artillerie tonifia l'innovation dans maints autres secteurs. Les canons de calibre moyen et lourd projetaient des obus à dix kilomètres ou plus, les projectiles atterrissant loin derrière les positions de l'infanterie en première ligne. Pour que les obus fassent mouche, il fallait envoyer dans les airs des observateurs au moyen de

ballons ou d'aéroplanes, et ceux-ci pouvaient alors voir les obus qui explosaient au loin et communiquer des données permettant de corriger le tir aux officiers d'artillerie sur la ligne de feu. L'exactitude des tirs dépendait aussi des photographies aériennes des positions de l'ennemi sur le front et dans ses bases arrière, et l'on pouvait ainsi identifier des cibles et dresser des cartes précises. La nécessité de contrôler le ciel pour les missions d'observation et de cartographie incita toutes les nations combattantes à se doter d'avions de combat pour protéger leurs ballons et leurs aéronefs d'observation, également, pour bloquer la voie des airs aux observateurs ennemis. La guerre aérienne, qui venait s'ajouter aux duels d'artillerie le long du front, impulsa des innovations dans la conception des fuselages et des moteurs, et il en résulta entre autres la naissance d'une industrie aéronautique canadienne qui produisit le Curtiss JN-4, ou « Canuck » (voir page 186). La menace venue du ciel nécessita aussi une protection antiaérienne tous azimuts étant donné que les troupes au sol étaient vulnérables au feu des pilotes et des artilleurs ennemis.

La transmission de l'information sur ce qui devint le plus grand champ de bataille de tous les temps multiplia les moyens de communication. Des coureurs à pied allaient à la rencontre d'estafettes équipées de bicyclettes, de motos ou de voitures pour accélérer la transmission de renseignements au quartier général et aux stratèges. La nécessité d'accélérer la transmission d'informations, notamment entre observateurs aériens et combattants au sol, encouragea des améliorations dans les communications sans fil, tant et si bien que, dès 1916, pilotes et observateurs pouvaient « parler » sur les ondes radio avec les récepteurs au sol. Des améliorations dans le câblage téléphonique s'imposèrent également étant donné qu'il fallait aux officiers d'artillerie des deux côtés des informations supérieures en précision et en rapidité sur l'orientation des tirs d'en face. La compétence des Alliés dans ce domaine joua un rôle névralgique dans leurs victoires d'Arras, de Vimy et de la Colline 70 en 1917, et lors des cent jours du Canada en 1918.

Le feu de l'artillerie infligea le plus grand nombre de pertes, de blessés et de tués, sur le front de l'Ouest. La puissance brute des explosions et les éclats d'obus faisaient les plus grands ravages, sans parler des soldats qui se trouvaient ensevelis à la suite d'explosions massives. Cette efficacité destructrice fit en sorte que des millions de soldats blessés eurent besoin de traitements médicaux et de soins plus avancés. Les soins aux blessés et les systèmes d'évacuation en vinrent à employer des milliers d'ambulances motorisées, dont bon nombre, dans le camp allié, étaient conduites par des femmes servant dans le Détachement des auxiliaires canadiennes.

Nombre de blessés que celles-ci ramenaient du front souffraient de lésions terribles aux poumons et à la peau causées par les gaz ou les armes chimiques. L'armée allemande ouvrit un chapitre sinistre dans l'histoire de la guerre en 1915 lorsqu'elle fit envoyer du gaz chloré sur les troupes françaises, canadiennes et britanniques près d'Ypres. Peu après, les obus d'artillerie devinrent les principaux vecteurs de gaz des deux côtés. La menace que faisaient peser des nuages de gaz de toutes tailles qui se posaient jusqu'au fond des tranchées, des abris

et des cratères d'obus, était telle qu'on dut améliorer les masques filtrants pour les soldats ainsi que les millions de chevaux qui assuraient l'essentiel des systèmes de transport en usage derrière le front.

Les premiers chars canadiens furent utilisés pour la première fois à Courcelette, lors de la bataille de la Somme en 1916. Pendant la campagne des cent jours de 1918, ils étaient présents dans presque toutes les grandes opérations canadiennes. Mais les chars n'arrivaient pas à gagner la bataille à eux seuls; ils faisaient partie intégrante d'un arsenal combiné qui intégrait efficacement l'infanterie équipée de mitrailleuses à une artillerie plus exacte, à des chars et à un génie de combat capables d'écarter les barbelés et d'effectuer des percées dans les lignes de défense allemandes. Ce système abouti soutint l'offensive finale visant à libérer les régions de France et de Belgique occupées par les Allemands. Au bout du compte, aucune technologie nouvelle ou innovation ne parvint à renverser le cours de la Grande Guerre. Cependant, la détermination des Alliés à l'emporter en recourant intelligemment à une vaste gamme de technologies neuves, conjuguée avec une capacité industrielle accrue, permit à ceux-ci de défaire sans conteste l'armée allemande sur le champ de bataille.

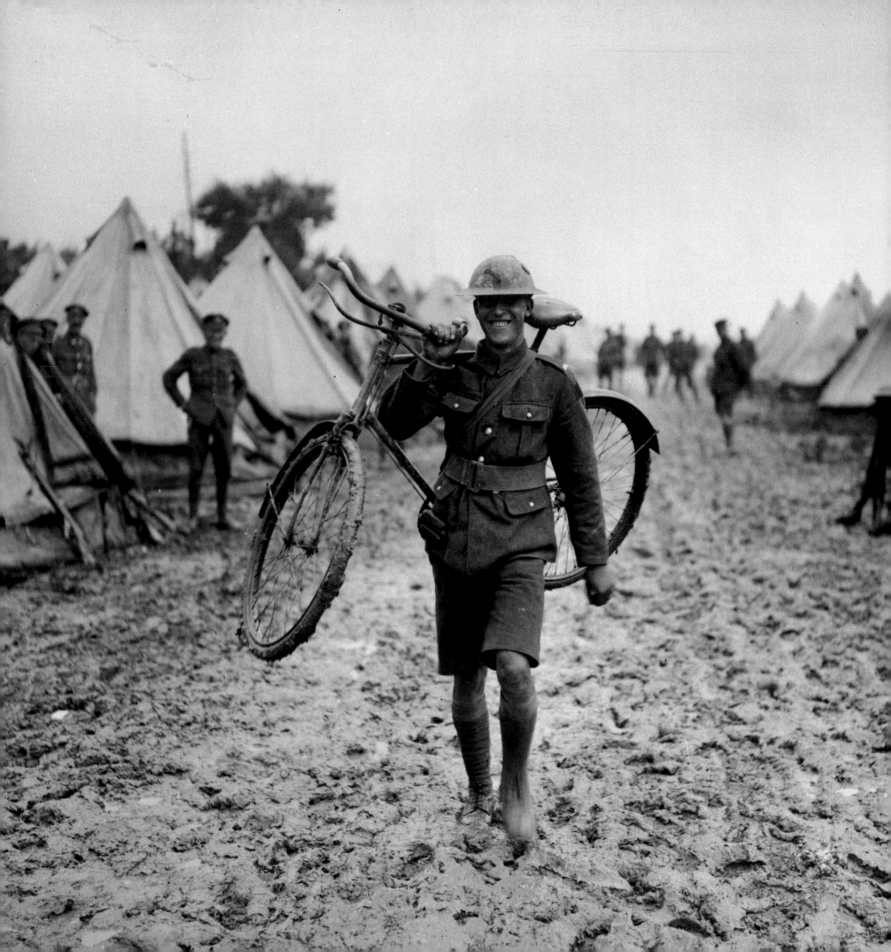

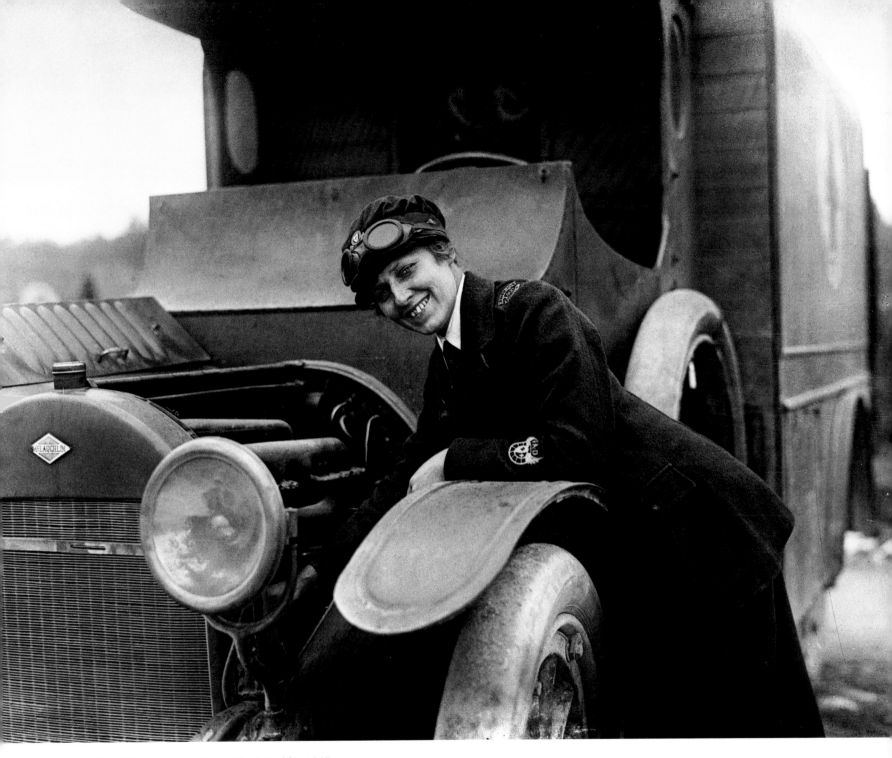

▲ A Canadian VAD ambulance driver at the front, May 1917.

Ambulancière du Détachement d'auxiliaires canadiennes au front, mai 1917.

◄ A Canadian bicycle messenger carries his bicycle through the mud, August 1917.

Estafette cycliste canadienne transportant son vélo dans la boue, août 1917.

175

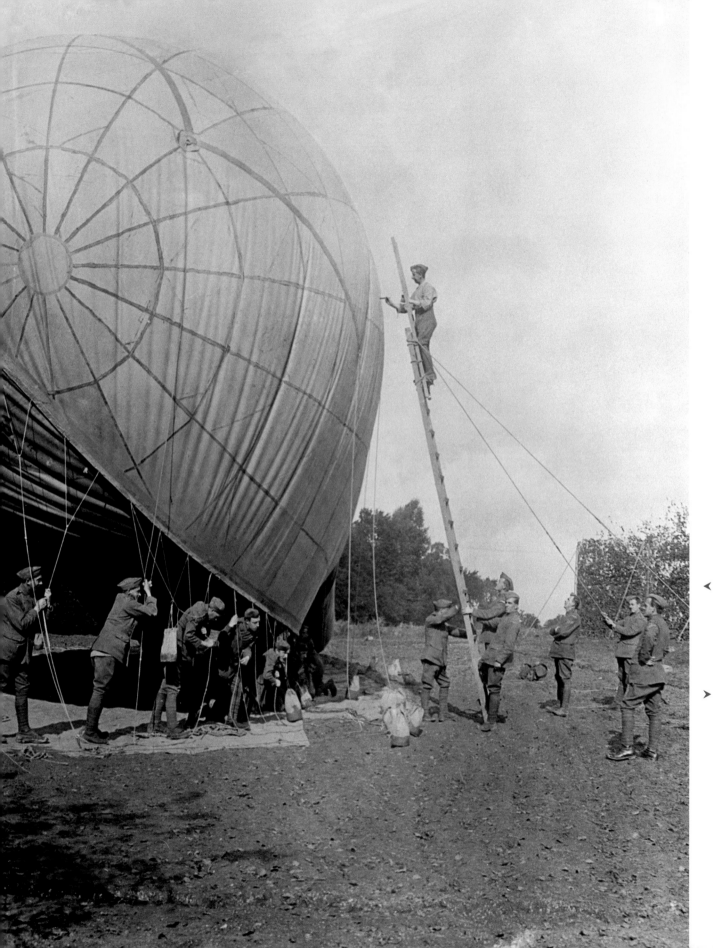

◄ Repairing a wind-damaged
kite balloon, October 1916.

On répare un ballon cerf-
volant abîmé par le vent,
octobre 1916.

➤ The official Canadian
cinematographer prepares
to ascend in the basket of a
kite balloon, May 1917.

Un cinéaste du Bureau
canadien des archives de
guerre s'apprête à monter
dans la nacelle d'un ballon
cerf-volant, mai 1917.

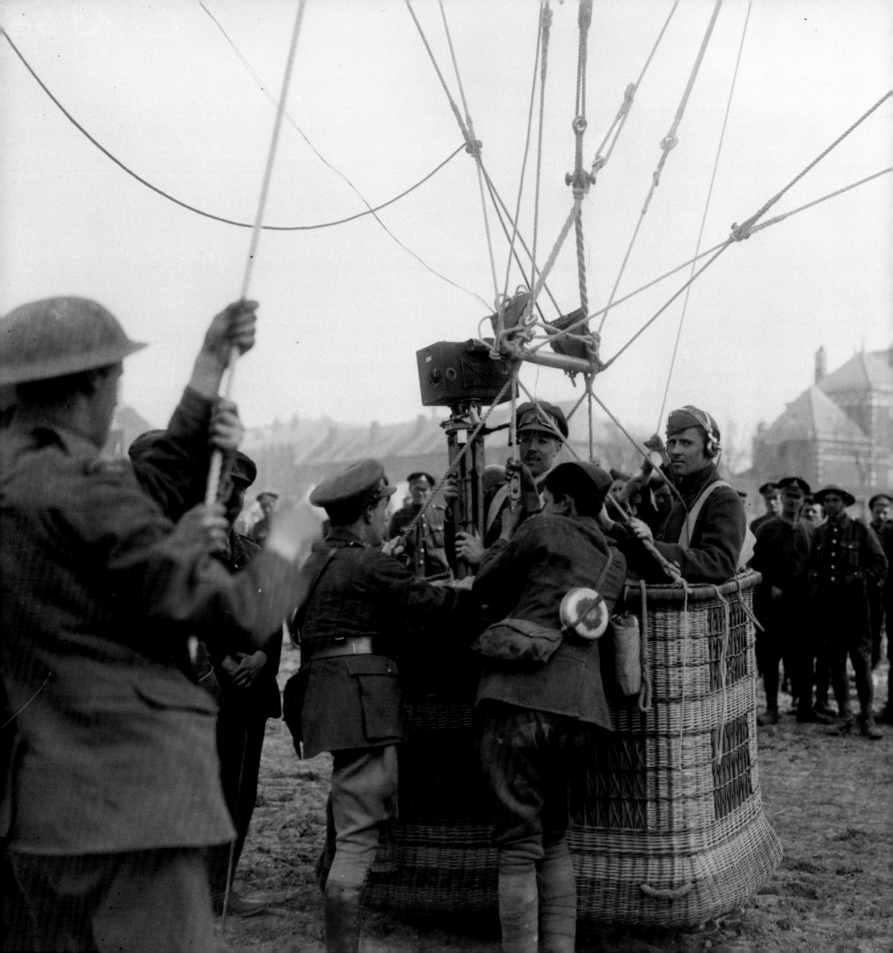

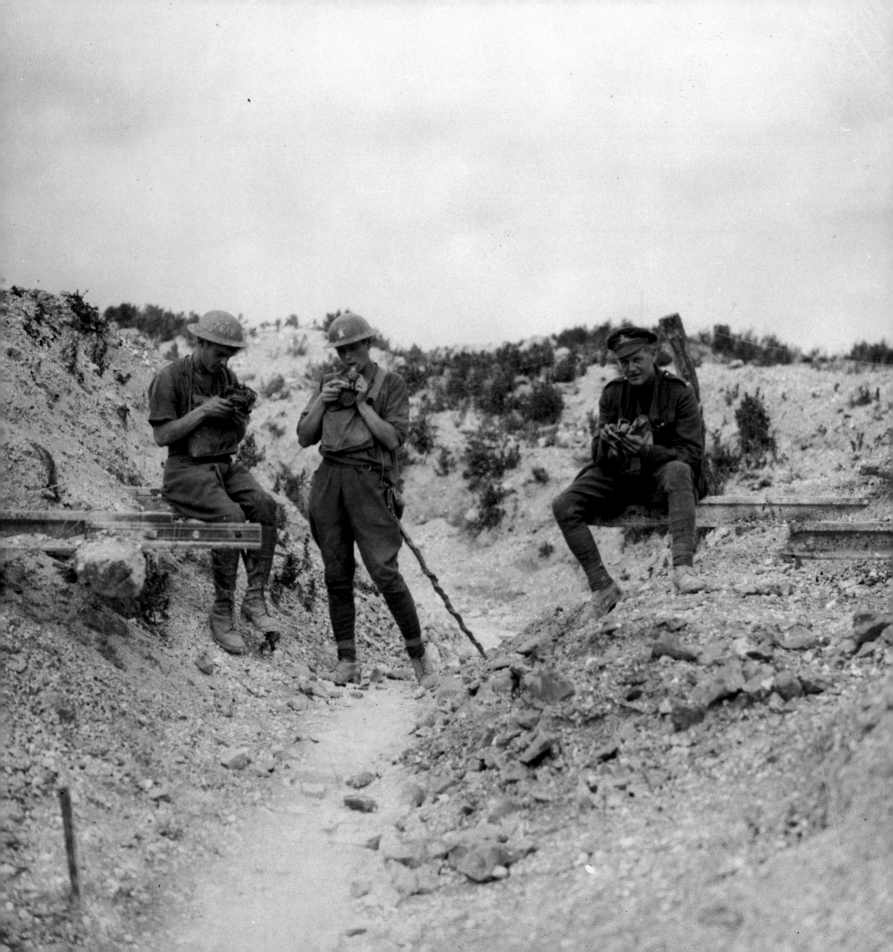

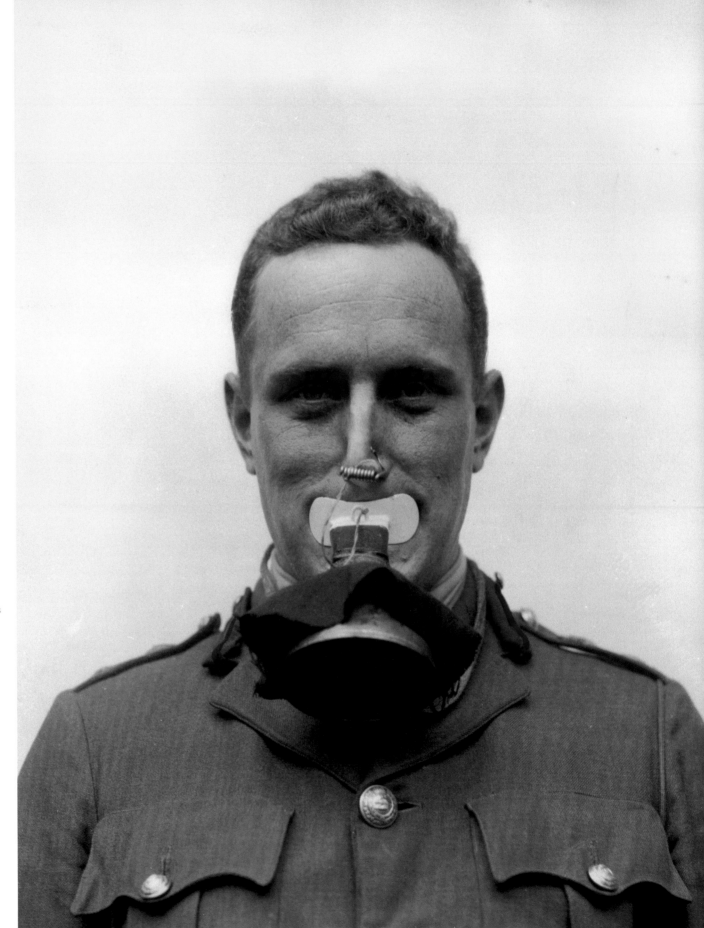

◄ Canadians testing their gas masks after use in the front-line trenches, September 1917.

Des Canadiens testent leurs masques à gaz après les avoir utilisés dans les tranchées de première ligne, septembre 1917.

➤ A deconstructed German gas mask demonstrated by a Canadian at Lens, September 1917.

Un Canadien explique le fonctionnement d'un masque à gaz allemand démonté, à Lens, septembre 1917.

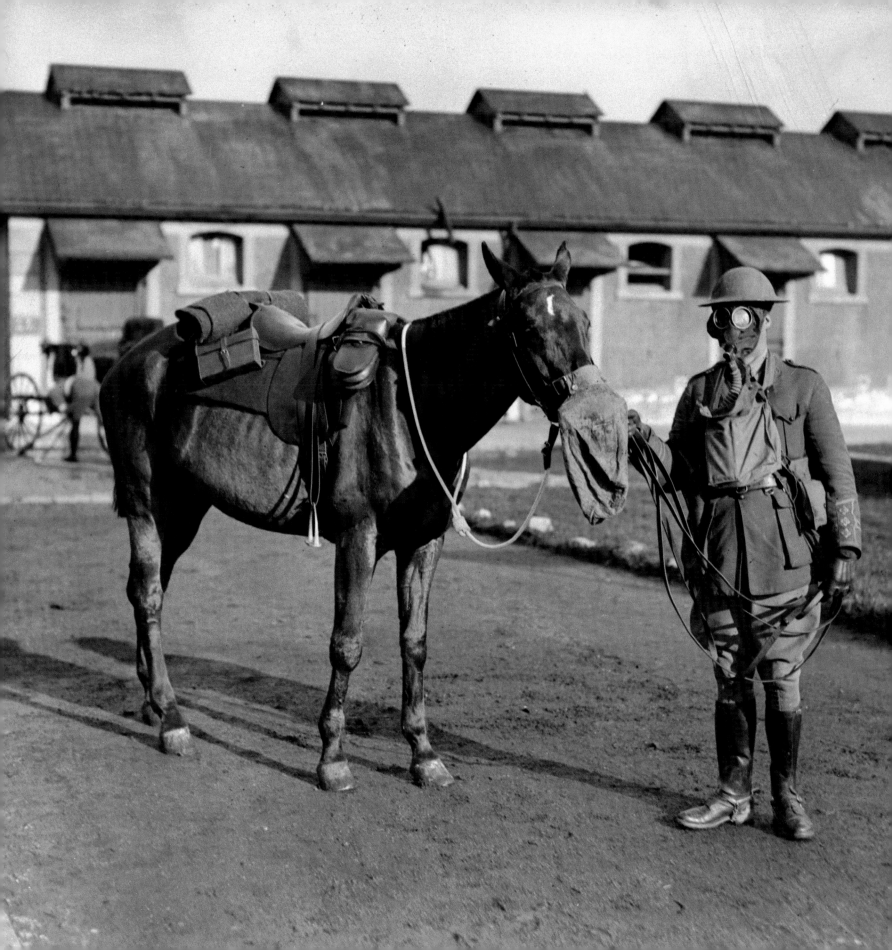

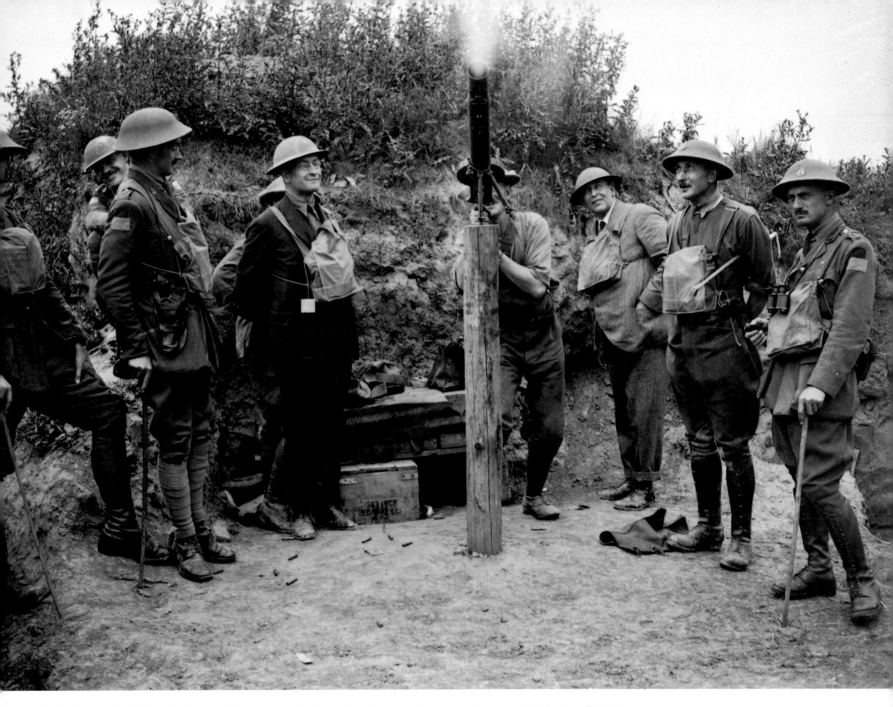

▲ During their official visit to the front lines, Canadian journalists observe a Lewis gun being used to shoot at German airplanes, July 1918.

Des journalistes canadiens en visite officielle au front observant une mitrailleuse Lewis dont le tir est dirigé vers les avions allemands, juillet 1918.

◀ A horse undergoing gas mask training at the Canadian Army Veterinary Corps headquarters in Shorncliffe, England.

On dresse un cheval au port du masque à gaz au quartier général du Corps vétérinaire de l'armée canadienne à Shorncliffe, Angleterre.

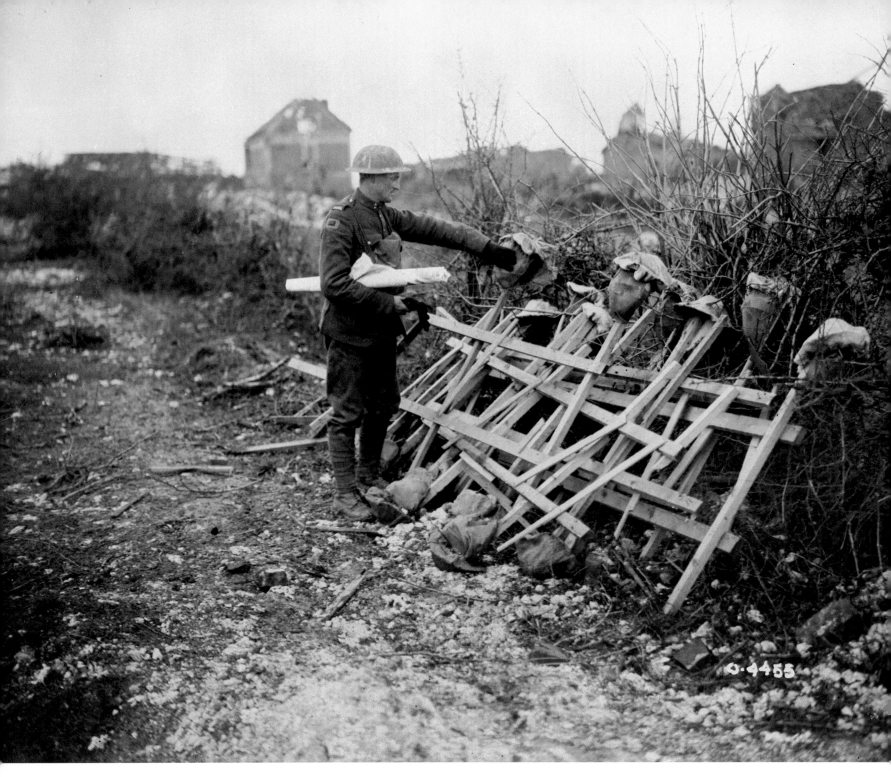

A soldier examines dummy heads, used to draw sniper fire, July 1918.

Un soldat examine des têtes de mannequin dont on se sert pour déjouer les tireurs d'élite, juillet 1918.

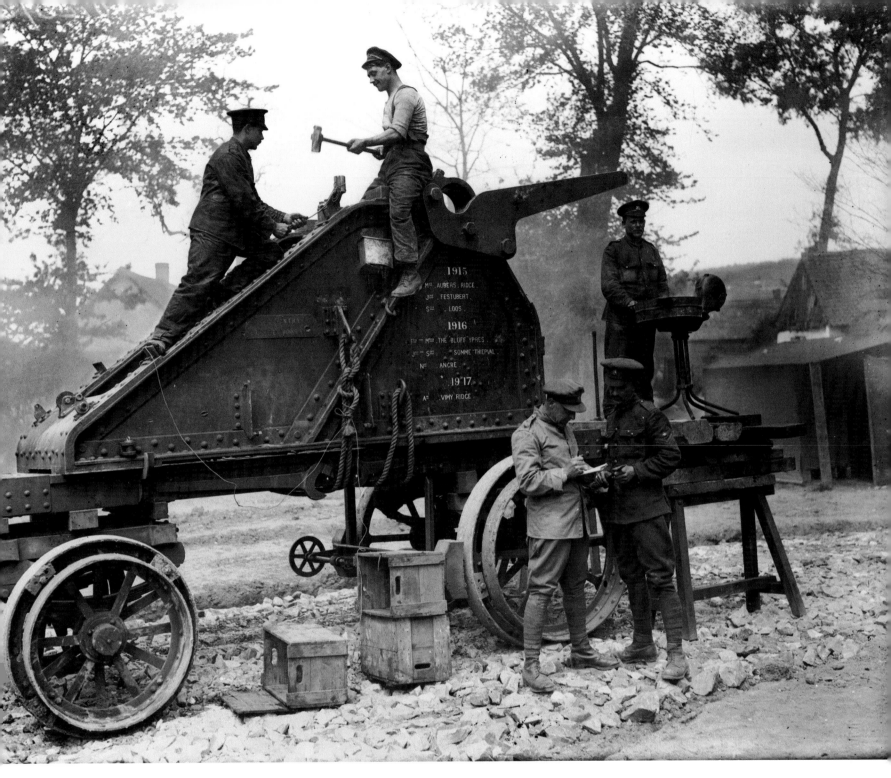

Repairing the base of a fifteen-inch field gun, October 1917.

On répare l'affût d'un canon de campagne de quinze pouces, octobre 1917.

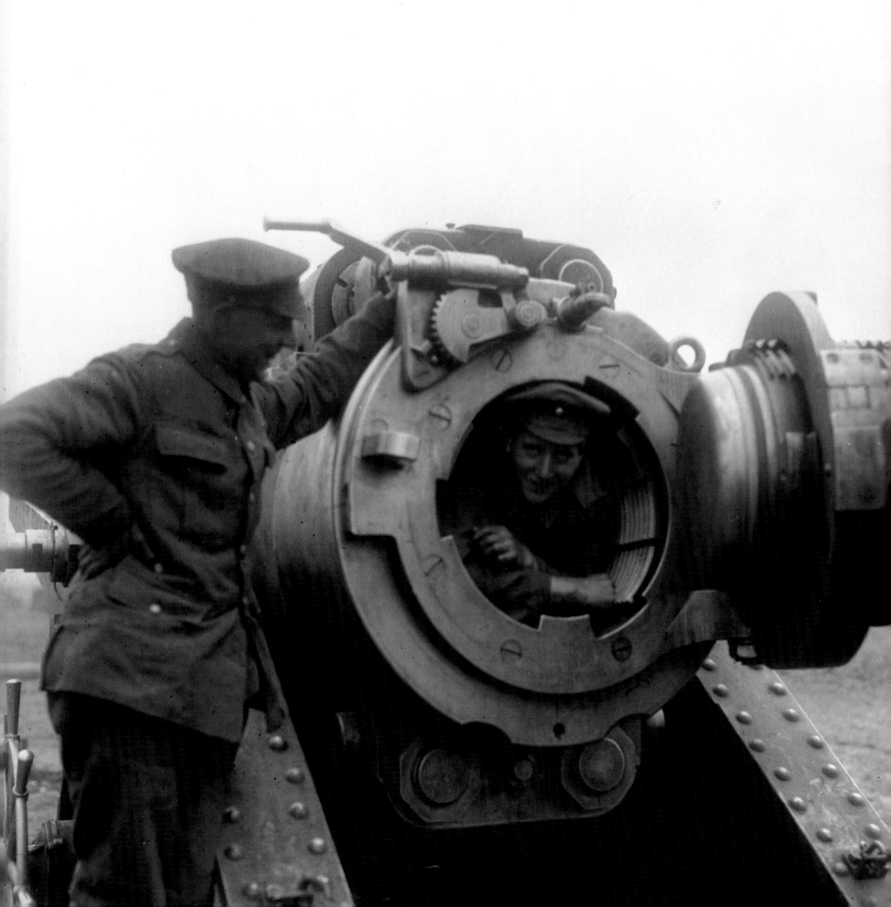

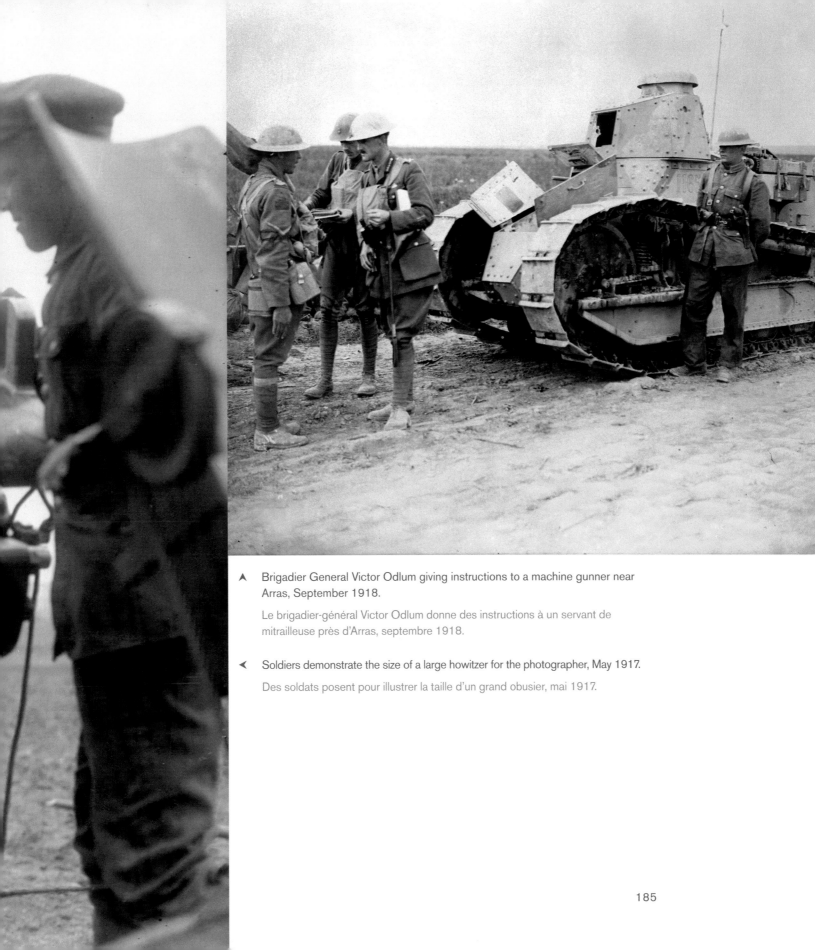

▲ Brigadier General Victor Odlum giving instructions to a machine gunner near Arras, September 1918.

Le brigadier-général Victor Odlum donne des instructions à un servant de mitrailleuse près d'Arras, septembre 1918.

◀ Soldiers demonstrate the size of a large howitzer for the photographer, May 1917.

Des soldats posent pour illustrer la taille d'un grand obusier, mai 1917.

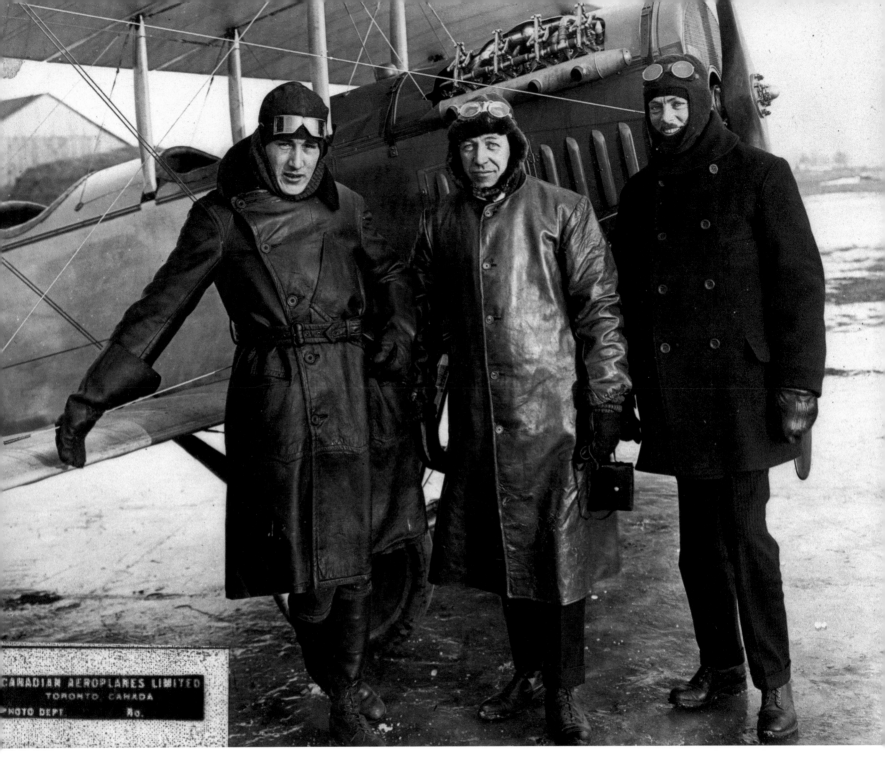

Pilot Ascoti, Chief Engineer F.G. Ericson, and Pilot Webster have their photograph taken before the test of the first JN-4 model biplane manufactured by Canadian Aeroplanes Limited in Toronto, 1917.

Le pilote Ascoti, le chef mécanicien F. G. Ericson et le pilote Webster se font prendre en photo avant l'essai du premier biplan JN-4 fabriqué par la Canadian Aeroplanes Limited à Toronto, 1917.

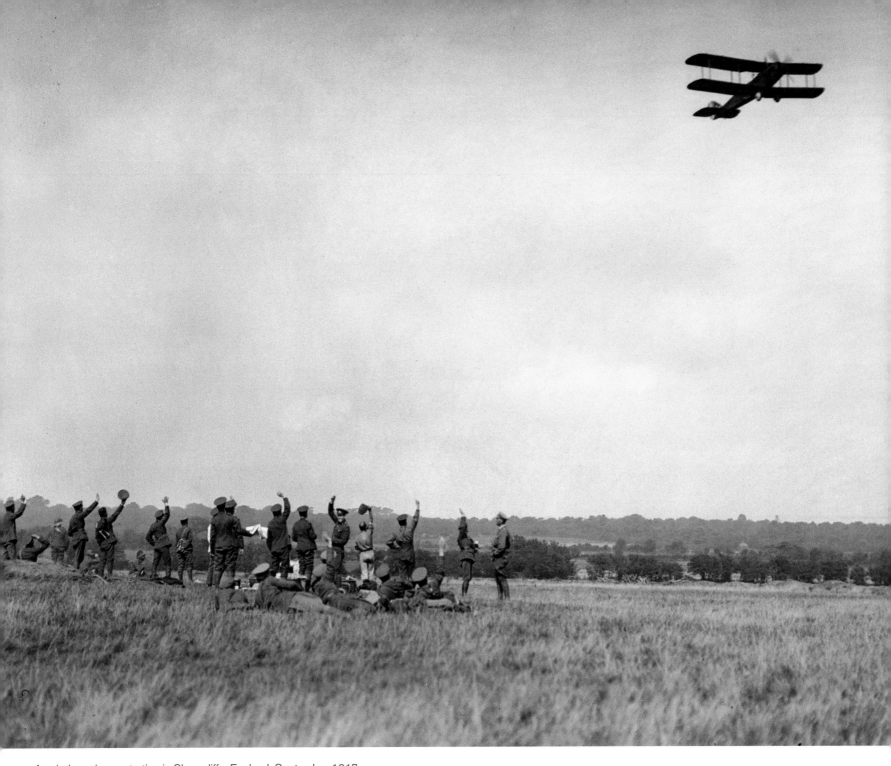

An airplane demonstration in Shorncliffe, England, September 1917.

Démonstration aéronautique à Shorncliffe, Angleterre, septembre 1917.

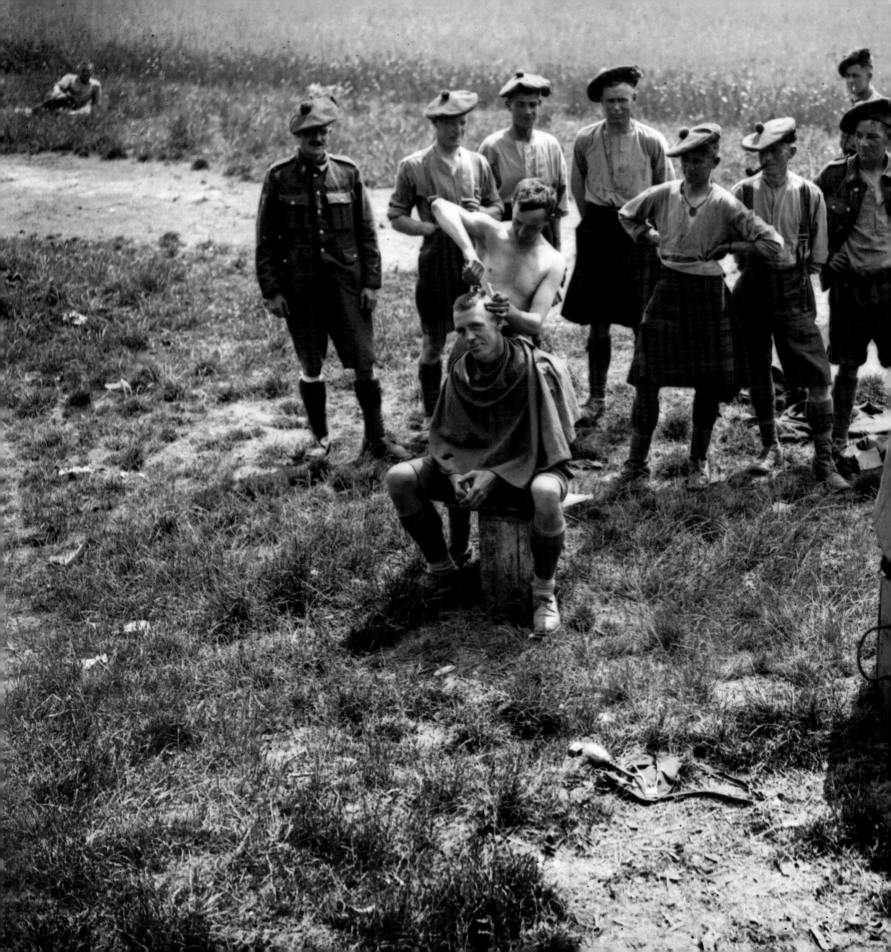

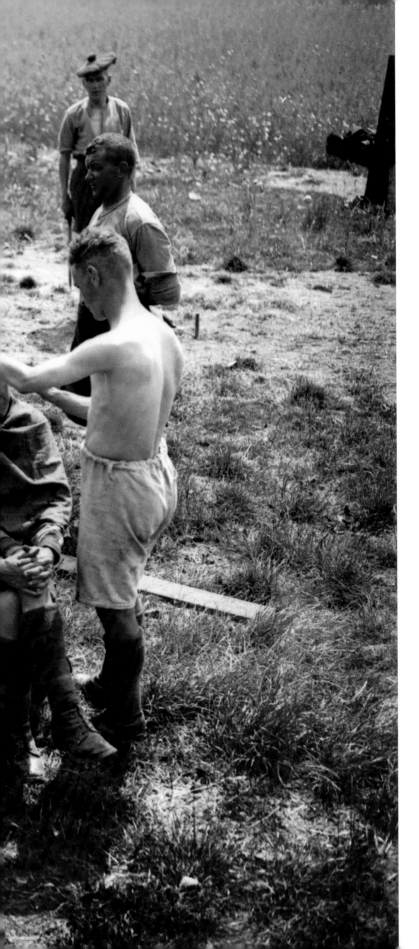

8

LIFE BEHIND THE LINES
LA VIE DERRIÈRE LES LIGNES

Hugh Brewster

Barbers from the 13th Battalion (Royal Highlanders of Canada) cut hair, July 1918.

Coiffeurs du 13e Bataillon (Royal Highlanders of Canada) au travail, juillet 1918.

"How could they bear it?" we ask a century on. How did the soldiers of the Great War endure the mud, the rats, the lice, the trench foot, the trench mouth, the trench fever while death rained down from exploding shells, snipers, and poison gas?

For the most part they endured because it wasn't always so. The horrors of trench warfare were very real, but the old war adage "days of tedium, punctuated by moments of terror" is an apt description of daily life on the Western Front. Due to a system of troop rotation, most soldiers in the British forces spent only about a week of every month in the front lines. "Six days in reserve near the light artillery, six days in the front trenches — and then out to rest. Endlessly in and out,"[1] is how it is described by Charles Yale Harrison in *Generals Die in Bed*, a gritty novella about his experiences in the Canadian Corps.

Troop transfers were made under cover of darkness and were perilous since even a glowing cigarette butt or an oath following a stumble might bring on enemy gunfire. Once behind the lines, however, soldiers could look forward to more comfortable conditions than were found in the muddy "funkholes" and dugouts of the trenches. Some encampments had army huts with wooden cots while others were located in villages where ordinary soldiers bedded down in barns or warehouses while officers were billeted with local families. On the first morning out of the line, most officers would let their men sleep late, and a breakfast with bacon or sausages was a welcome reprieve from the trench fare of tinned bully beef, bread, and tea.

Getting clean was the next priority even if it meant lining up outside a corrugated-iron bath hut — often in freezing weather — for a brief, lukewarm shower. Sometimes the huts had laundry facilities where Belgian refugee women washed socks and underwear. Yet body lice were tenacious. "We have learned who our enemies are," states the narrator of *Generals Die in Bed*. "The lice, some of our officers, and Death."[2] He then describes a soldier in his platoon arriving at their billet with a flatiron, which he heats on a makeshift stove. As he runs the hot iron down the seams of his tunic, there are satisfying pops and spurts of blood as the lice are exterminated. The other men follow suit though they know their relief will be temporary.

Handing in pay books and receiving them back filled with French francs was another welcome routine. Flush with cash, many soldiers headed for the nearest *estaminets*, small restaurants that served fried eggs and chips that could be washed down with watery beer or vin ordinaire. "They know the Canadians have lots of money, so up go the prices," wrote Private Roy Macfie to his sister at the family farm near Parry Sound. "Every house is turned into a kind of restaurant and beer shop and they pull in the money with both hands." The women working in the *estaminets* learned to fend off soldiers' advances — or not.[3] Roy Macfie had a romance with the daughter of an *estaminet* proprietor while stationed near Ypres and wrote to his sister about bringing her to Canada after the war, though the relationship dwindled after he was transferred.

Soldiers with more urgent needs sought out brothels. The Canadians having "lots of money" is thought to be why they had among the highest rates of venereal disease in the British Forces. The commanders turned a blind eye to the brothels, and some even frequented the higher-class "blue light" establishments, leaving the "red light" houses to their men. Lieutenant Colonel Agar Adamson joked in a letter to his wife of officers needing to "get their hair cut," by which he meant "visit a brothel."[4] Officers and men merely had different entrances to a house of ill repute in Béthune, France, as described in *Generals Die in Bed*. Outside it stretched a long queue of "avid men who stare hungrily at the brightly lit door as it opens now and then and emits a khaki-clad figure. The line moves up one pace...."[5]

More wholesome pastimes were found at the canteens sponsored by the YMCA and the Salvation Army. Roy Macfie described "a great big tent" operated by the YMCA, "where you can get almost anything you want in the way of eatables and they have concerts and a cinema show almost every night."[6] Singsongs were also popular, and a surviving YMCA song sheet contains lyrics for favourites like "Mademoiselle from Armentières" and "Tipperary" — minus the bawdy verses that were improvised endlessly by soldiers. The "Sally Ann," as it was known, won affection by ladling out generous portions of food with minimal sermonizing. Catholic and Protestant chaplains served in uniform and conducted weekly church services and the all-too-frequent burials in military cemeteries.

During rest periods officers made sure that their men were kept busy with training exercises, kit inspections, and work such as building roads and loading ammunition. Only periods of leave gave full relief from army routine, and for regular soldiers these amounted to two weeks per year. Officers were granted more time off, and some of them visited wives and family who had moved to England for the duration of the war. With good train and Channel ferry connections, a soldier could arrive in London within hours of leaving the front, often with the mud of the trenches still on his boots. A young, single officer with the right social skills could find himself at endless parties and dances. "We danced every night," recalled one society beauty. "It was only when someone you knew well or with whom you were in love was killed, that you minded really dreadfully."[7] But the pleasures of civilian life made a return to the killing zone even harder. Roy Macfie spent a week in London with a well-off uncle who treated him to the theatre and some sightseeing. "It's enough to break a fellow's heart coming back here," he wrote afterward. "Am living in a barn now with pigs and cows. I wonder how many months I have ahead of me...."[8]

Roy would survive the war, but for too many young Canadians, their times on leave or moments of camaraderie behind the lines were the lone bright spots in the twilight of tragically foreshortened lives.

Notes

1. Charles Yale Harrison, *Generals Die in Bed* (Toronto: Annick Press, 2002), 41.
2. Ibid., 36.
3. John Macfie, *Letters Home* (Meaford: Oliver Graphics, 1990).
4. As quoted in Sandra Gwyn, *Tapestry of War* (Toronto: Harper Perennial Canada, 1992), 317.
5. Harrison, *Generals Die in Bed*, 97.
6. Macfie, *Letters Home*, 58.
7. C.S. Peel, *How We Lived Then* (London: John Lane, 1929), as quoted in Gwyn, *Tapestry of War*, 90.
8. Macfie, *Letters Home*, 99.

« Comment ont-ils fait? », se demande-t-on un siècle après. Comment les soldats de la Grande Guerre ont-ils pu supporter la boue, les rats, les poux, le pied de tranchée, la bouche de tranchée, la fièvre de tranchée alors que la mort leur pleuvait dessus sous la forme d'obus explosifs, du feu des tireurs embusqués et des gaz toxiques?

Ils ont tenu le coup pour la plupart parce que ce n'était pas toujours comme ça. Les horreurs de la guerre des tranchées n'étaient que trop réelles, mais le vieil axiome guerrier «des jours d'ennui ponctués de moments de terreur» décrit bien la vie quotidienne sur le front de l'Ouest. Grâce au système de rotation des troupes, la plupart des soldats des forces britanniques ne passaient qu'une semaine sur quatre sur les lignes du front. «Six jours en réserve près de l'artillerie légère, six jours dans les tranchées à l'avant, puis repos. C'est le va-et-vient constant[1]», telle est la description qu'en donne Charles Yale Harrison dans son livre *Generals Die in Bed*, petit récit caustique sur son vécu dans le Corps expéditionnaire canadien.

Les transferts de troupes se faisaient dans l'obscurité et étaient périlleux, car il suffisait de la lueur d'une cigarette ou d'un juron échappé par quelque soldat ayant trébuché pour attirer le feu ennemi. Une fois derrière les lignes, cependant, les soldats trouvaient des conditions de vie plus confortables que celles qui les attendaient dans les fosses boueuses et les abris des tranchées. Certains camps avaient des baraquements équipés de lits de camp en bois, et d'autres soldats du rang dormaient dans des granges ou des entrepôts alors que les officiers étaient logés par les familles du lieu. Mais le premier matin de repos, la plupart des officiers laissaient leurs hommes faire la grasse matinée, et on leur servait un petit-déjeuner composé de lard ou de saucisses, repas qui était le bienvenu après l'ordinaire des tranchées où l'on devait se contenter de corned-beef en conserve, de pain et de thé.

Faire toilette était la priorité suivante, même si cela vous obligeait à faire la queue devant une cabine de bains — souvent par temps glacial — pour une brève douche tiède. Parfois, les cabines étaient doublées d'un lavoir où des réfugiées belges lavaient chaussettes et sous-vêtements. Mais les poux restaient tenaces. «Nous savons désormais qui est l'ennemi, raconte le narrateur de *Generals Die in Bed*. Les poux, certains de nos officiers, et la mort[2].» Il décrit ensuite un soldat de son peloton qui arrive à son cantonnement équipé d'un fer à repasser qu'il fait chauffer sur un poêle de fortune. Lorsqu'il passe le fer brûlant sur les coutures de sa tunique, on entend les claquements rassurants des poux exterminés dont le sang gicle. Ses camarades suivent son exemple, même s'ils savent que le répit ne sera que temporaire.

Tendre son livre de solde pour le reprendre ensuite bourré de francs français comptait parmi les autres rites qui étaient les bienvenus. Les poches pleines d'argent liquide, nombre de soldats prenaient d'assaut les estaminets les plus proches où l'on servait des œufs frits et des pommes frites avec de la mauvaise bière ou du vin ordinaire. «Les paysans savent que les Canadiens ont beaucoup d'argent, alors les prix s'emballent, écrivait le soldat Roy

Macfie à sa sœur restée sur la ferme familiale près de Parry Sound. Chaque maison se transforme en une sorte de restaurant avec bar à bière, et ils font de l'argent comme de l'eau.» Les femmes qui travaillaient dans ces estaminets devaient parfois repousser les avances des soldats, mais toutes n'étaient pas vertueuses[3]. Roy Macfie eut ainsi une aventure avec la fille du propriétaire d'un estaminet alors qu'il était en poste près d'Ypres, et il écrivit à sa sœur qu'il songeait à l'emmener au Canada après la guerre, mais cette histoire mourut de sa belle mort après qu'il fut muté.

Les soldats ayant des besoins plus pressants allaient au bordel. On pense que c'était parce que les Canadiens avaient «beaucoup d'argent» qu'ils présentaient les taux les plus élevés de maladies vénériennes au sein des forces britanniques. Les chefs fermaient les yeux, et certains d'entre eux allaient jusqu'à fréquenter eux-mêmes les établissements de meilleure tenue à «lanterne bleue», laissant les maisons moins bien à «lanterne rouge» aux hommes du rang. Le lieutenant-colonel Agar Adamson racontait à la blague dans une lettre à sa femme que certains officiers avaient besoin d'une «coupe de cheveux», c'est-à-dire d'une «visite au bordel»[4]. Dans une maison de tolérance (euphémisme désignant alors les maisons de prostitution) de Béthune, en France, écrit l'auteur de *Generals Die in Bed*, la seule différence entre officiers et soldats tenait au fait que les uns et les autres n'entraient pas par la même porte. À l'extérieur, il y avait une longue queue «d'hommes avides qui dévorent des yeux la porte bien éclairée lorsqu'elle s'ouvre et laisse sortir une silhouette en uniforme kaki. La ligne avance d'un pas…[5]»

L'on trouvait des distractions d'un genre meilleur dans les cantines administrées par le YMCA et l'Armée du Salut. Roy Macfie décrit une «grande tente» gérée par la YMCA, «où l'on peut trouver toutes sortes de choses à manger, et il y a des concerts et une séance de cinéma presque tous les soirs[6].» Le chant en groupe était également populaire, et il subsiste une feuille de chant du YMCA où l'on trouve les paroles de chansons prisées comme «Mademoiselle d'Armentières» et «Tipperary», moins les couplets salaces que les soldats improvisaient à profusion. L'Armée du Salut se gagna l'affection des soldats à force de les gaver généreusement sans trop les sermonner. Les aumôniers catholiques et protestants portaient l'uniforme et présidaient à l'office hebdomadaire ainsi qu'aux enterrements, trop fréquents hélas, dans les cimetières militaires.

En période de repos, les officiers s'efforçaient d'occuper leurs hommes au moyen des exercices d'entraînement, des inspections du matériel et de travaux comme la construction de routes et le chargement des munitions. Seules les permissions permettaient d'oublier complètement la routine militaire, mais elles n'étaient que de deux semaines par année pour les hommes du rang. Les officiers étaient plus gâtés, et certains d'entre eux rentraient auprès de leurs familles quand celles-ci étaient installées en Angleterre pour la durée de la guerre. Si les liaisons entre le train et le traversier étaient favorables, un militaire pouvait gagner Londres quelques heures à peine après avoir quitté le front, souvent avec de la boue des tranchées à ses semelles. Un jeune officier célibataire aux bonnes

manières pouvait profiter d'une ronde incessante de fêtes et de danses. «Nous dansions tous les soirs, se rappela une jolie mondaine. C'est seulement quand on apprenait que quelqu'un qu'on connaissait ou dont on était tombée amoureuse avait été tué qu'on saisissait tout le tragique de la situation[7].» Mais les agréments de la vie civile rendaient le retour aux tranchées meurtrières encore plus pénible. Roy Macfie passa une semaine à Londres chez un oncle nanti qui le régala au théâtre et lui fit visiter la ville. «C'est à vous briser le cœur, écrivit-il plus tard. Je vis maintenant dans une grange entourée de cochons et de vaches. Je me demande combien de mois il me reste encore…[8]»

Roy allait revenir de la guerre sain et sauf, mais pour un trop grand nombre de Canadiens, le souvenir des permissions et des moments de fraternisation derrière les lignes était la seule lueur de réconfort dans le crépuscule de ces vies tragiquement écourtées. ⅃⅂

Références

1. Charles Yale Harrison, *Generals Die in Bed*, Toronto, Annick Press, 2002, 41.

2. Ibid., 36.

3. John Macfie, *Letters Home*, Meaford, Oliver Graphics, 1990.

4. Cité par Sandra Gwyn, *Tapestry of War*, Toronto, Harper Perennial Canada, 1992, 317.

5. Harrison, *Generals Die in Bed*, 97.

6. Macfie, *Letters Home*, 58.

7. C.S. Peel, *How We Lived Then*, Londres, John Lane, 1929, citée par Gwyn, *Tapestry of War*, 90.

8. Macfie, *Letters Home*, 99.

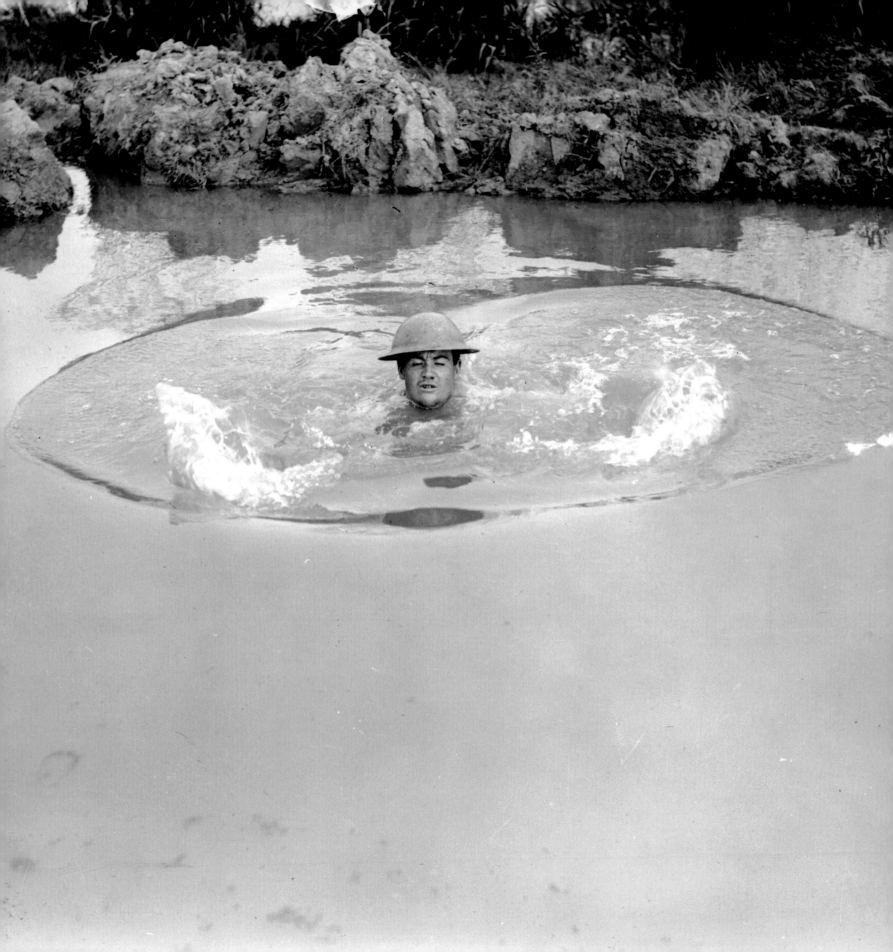

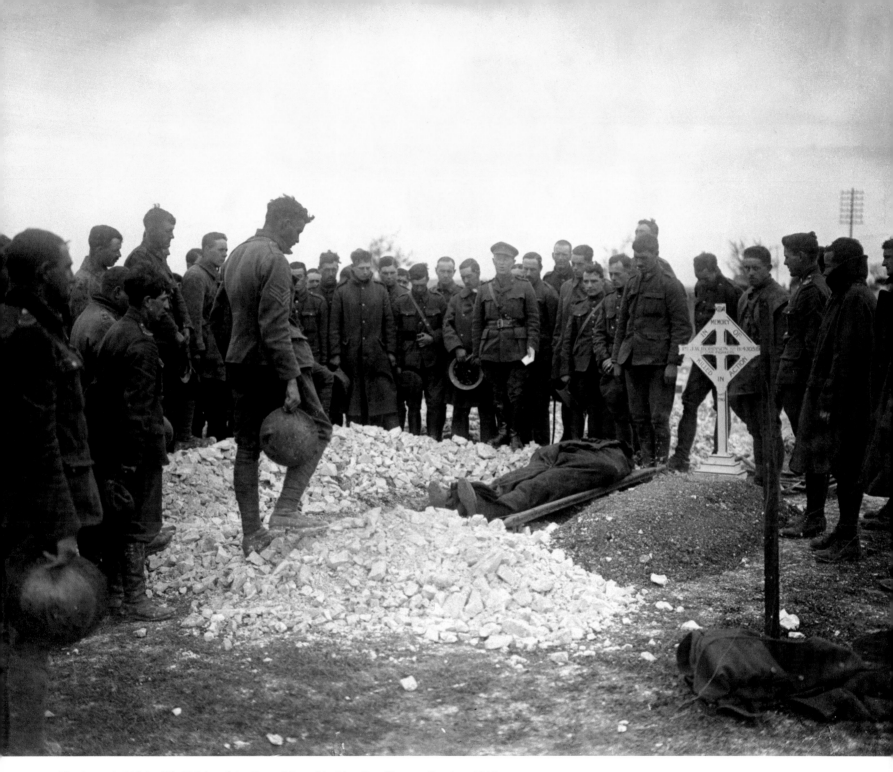

⋀ The funeral of Major E.L. Knight, of the Eaton Motor Machine Gun Battery, October 1916.

Obsèques du major E.L. Knight de la Eaton Motor Machine Gun Battery, octobre 1916.

⋖ A soldier swims in a shell hole behind the Canadian front line, June 1917.

Un soldat se baigne dans un cratère d'obus derrière la ligne de front canadienne, juin 1917.

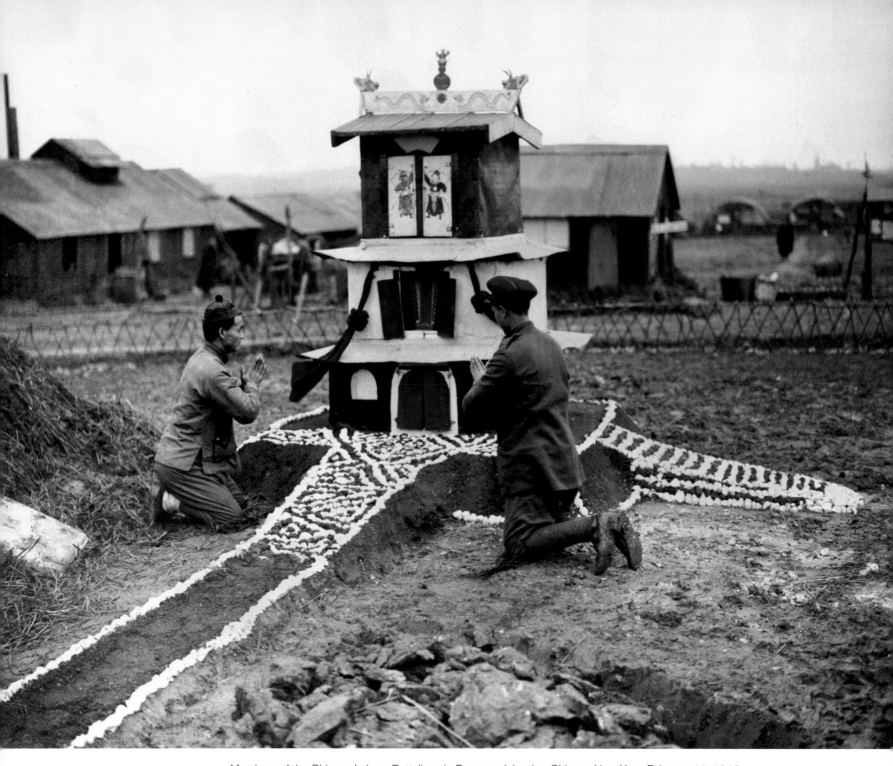

Members of the Chinese Labour Battalions in France celebrating Chinese New Year, February 11, 1918.

Bataillons de manœuvres chinois célébrant le Nouvel An chinois en France, 11 février 1918.

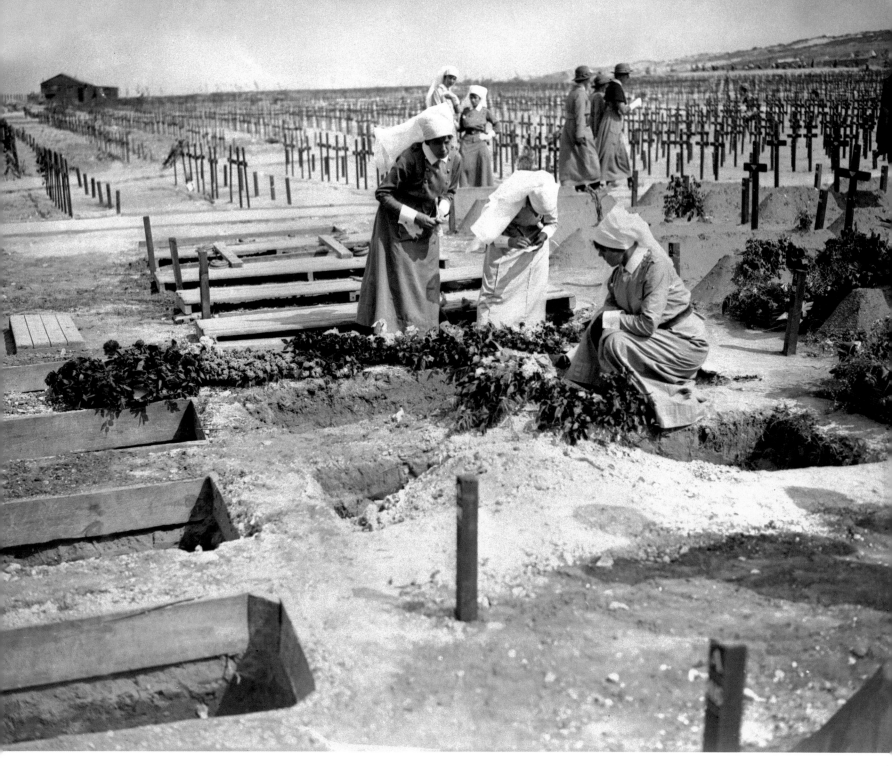

Funeral of Nursing Sister Gladys Wake, thirty-four years old, from Esquimalt, British Columbia, who died of wounds sustained during a German air raid on May 21, 1918.

Obsèques de l'infirmière militaire Gladys Wake, trente-quatre ans, d'Esquimalt en Colombie-Britannique, morte des blessures qu'elle avait subies lors d'un raid aérien allemand le 21 mai 1918.

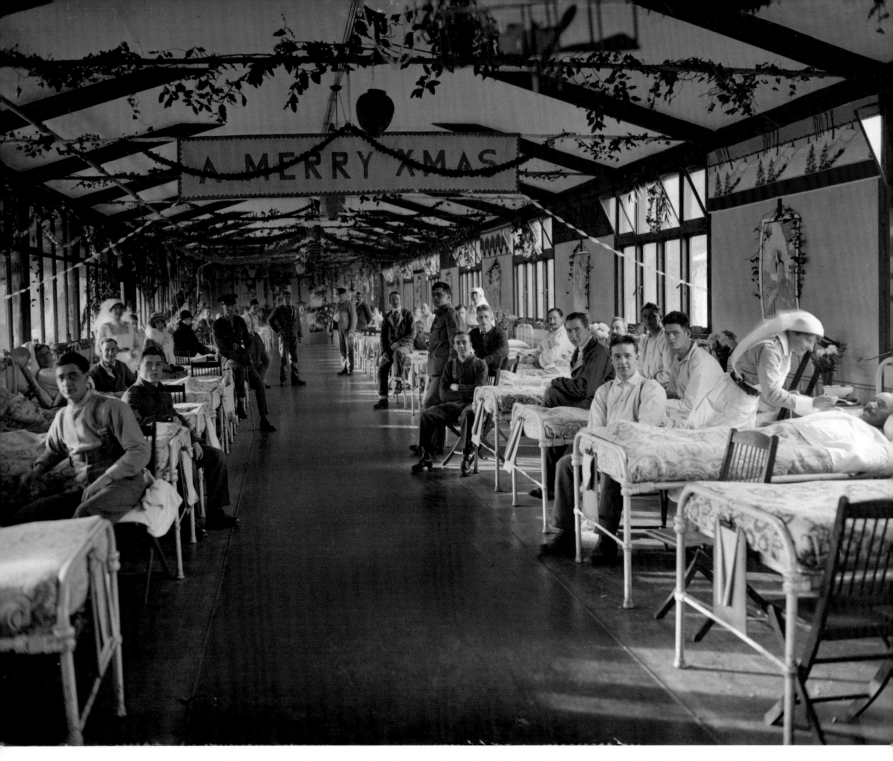

View of the wards decorated for Christmas Day, at the Duchess of Connaught Red Cross Hospital, Taplow, England, 1917.

Prises de vues des pavillons décorés pour Noël à l'Hôpital de la Croix-Rouge de la duchesse de Connaught, Taplow, Angleterre, 1917.

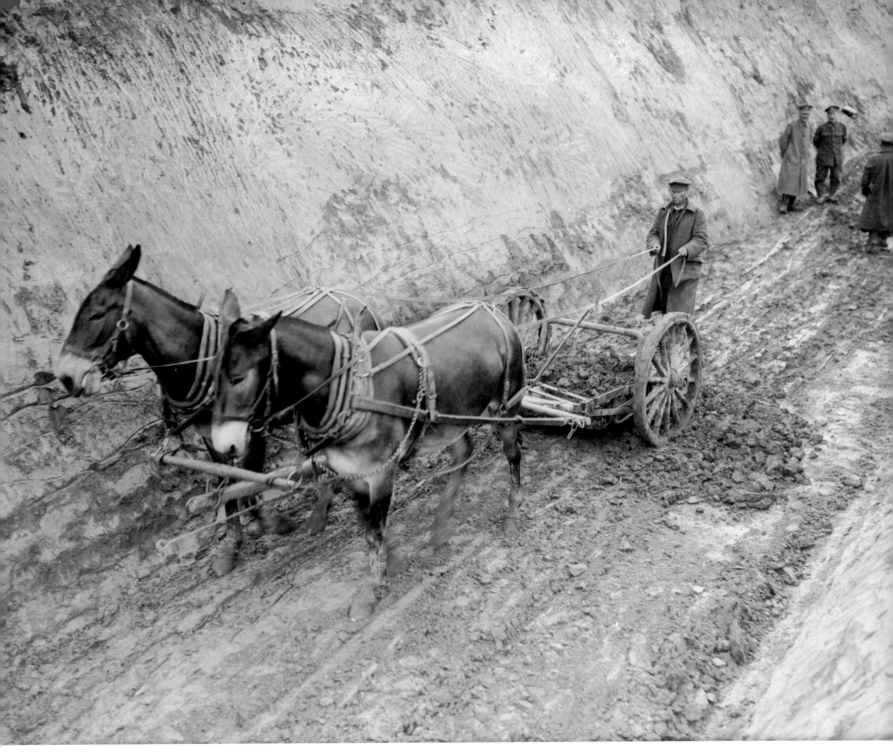

Members of the Canadian Railway Troops grading a section of track for light railway construction, July 1917.

Troupes ferroviaires canadiennes nivelant le sol en vue de la construction d'un chemin de fer à voie étroite, juillet 1917.

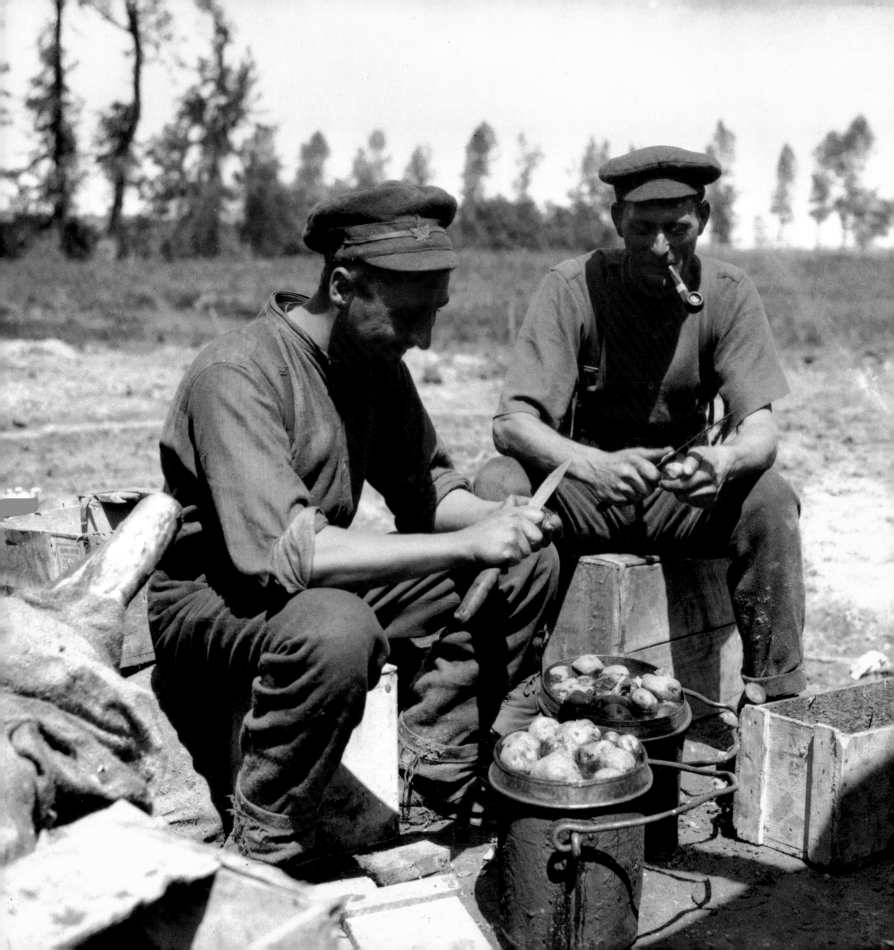

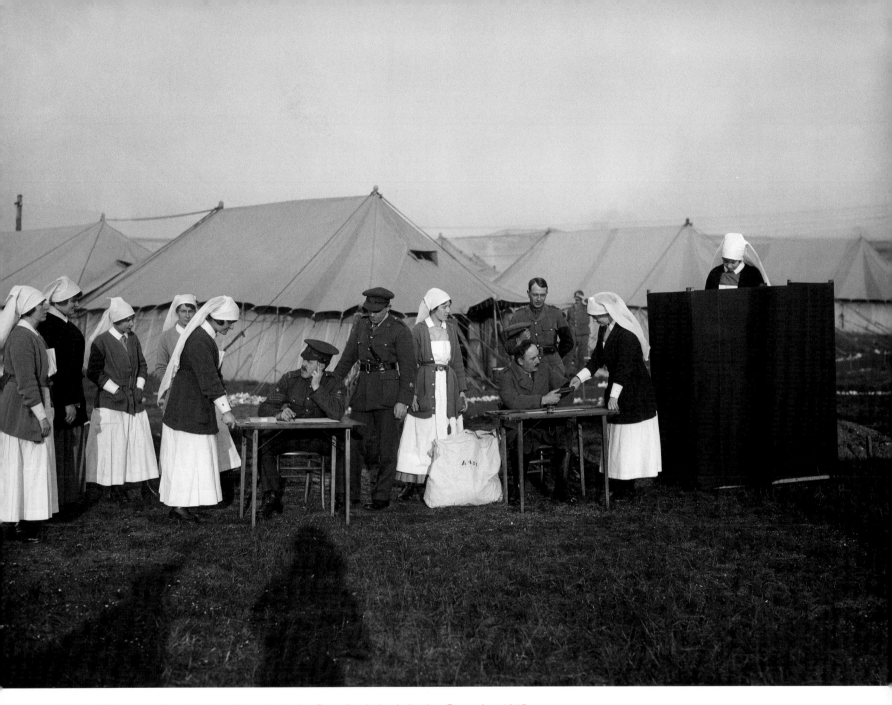

⋀ Nursing Sisters at a Canadian hospital voting in the Canadian federal election, December 1917.

Des infirmières militaires votant aux élections fédérales dans un hôpital canadien, décembre 1917.

⋖ Two soldiers peel potatoes behind the lines, June 1916.

Deux soldats pelant des pommes de terre derrière les lignes, juin 1916.

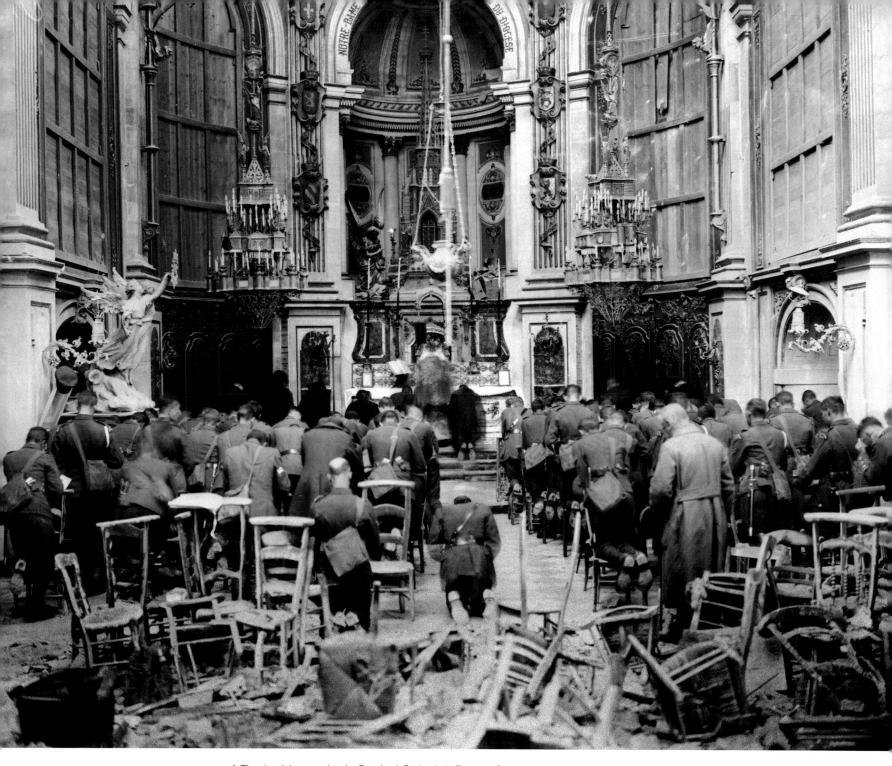

A Thanksgiving service in Cambrai Cathedral, France, October 1918.

Service de l'Action de grâce à la cathédrale de Cambrai, octobre 1918.

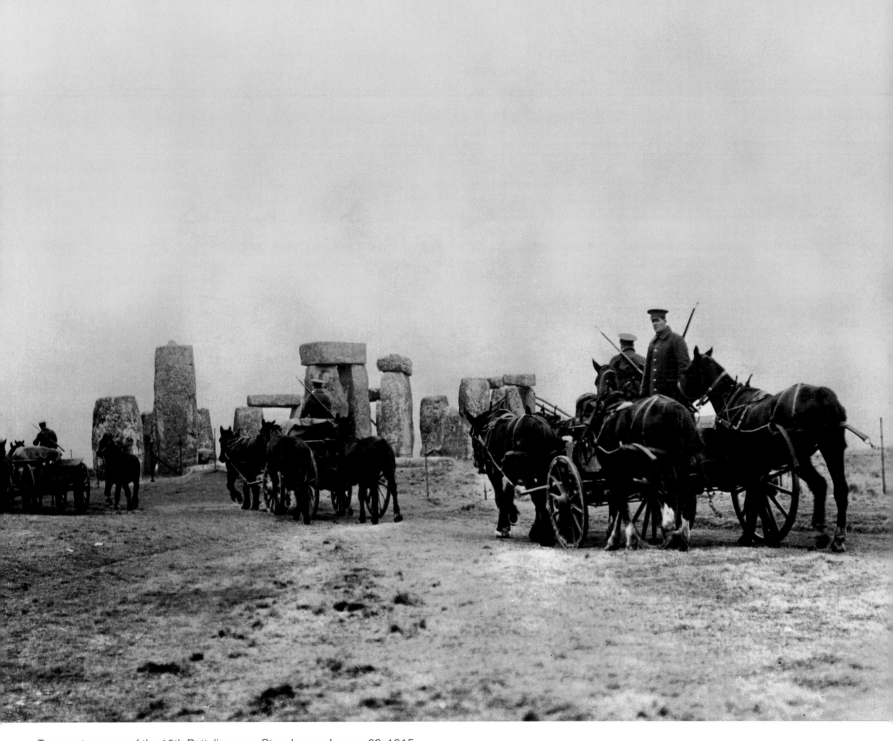

Transport wagons of the 10th Battalion pass Stonehenge, January 28, 1915.

Wagons de transport du 10e Bataillon longeant Stonehenge, 28 janvier 1915.

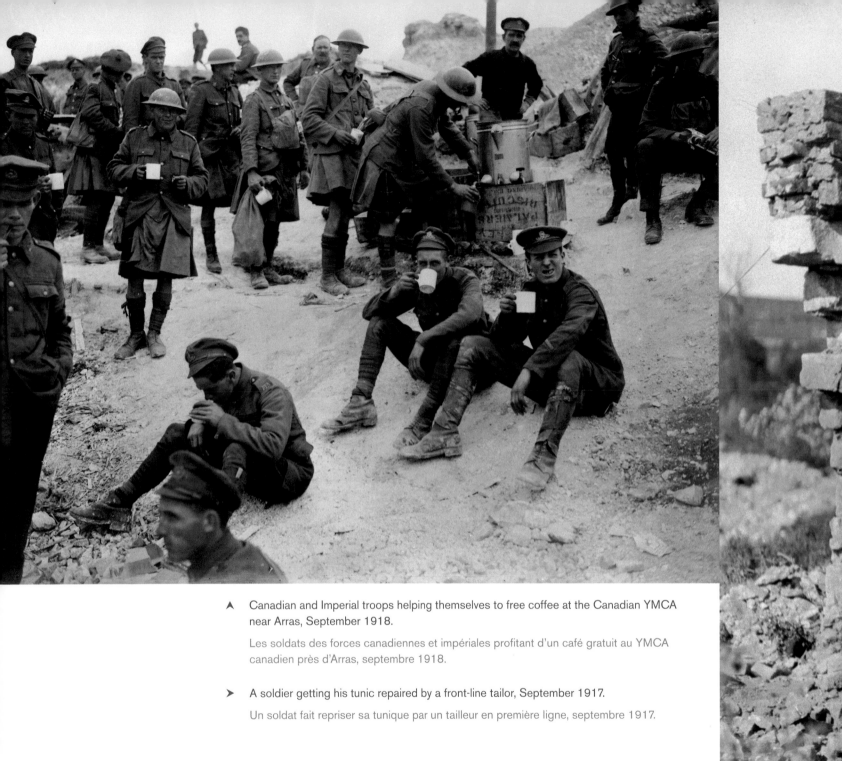

▲ Canadian and Imperial troops helping themselves to free coffee at the Canadian YMCA near Arras, September 1918.

Les soldats des forces canadiennes et impériales profitant d'un café gratuit au YMCA canadien près d'Arras, septembre 1918.

➤ A soldier getting his tunic repaired by a front-line tailor, September 1917.

Un soldat fait repriser sa tunique par un tailleur en première ligne, septembre 1917.

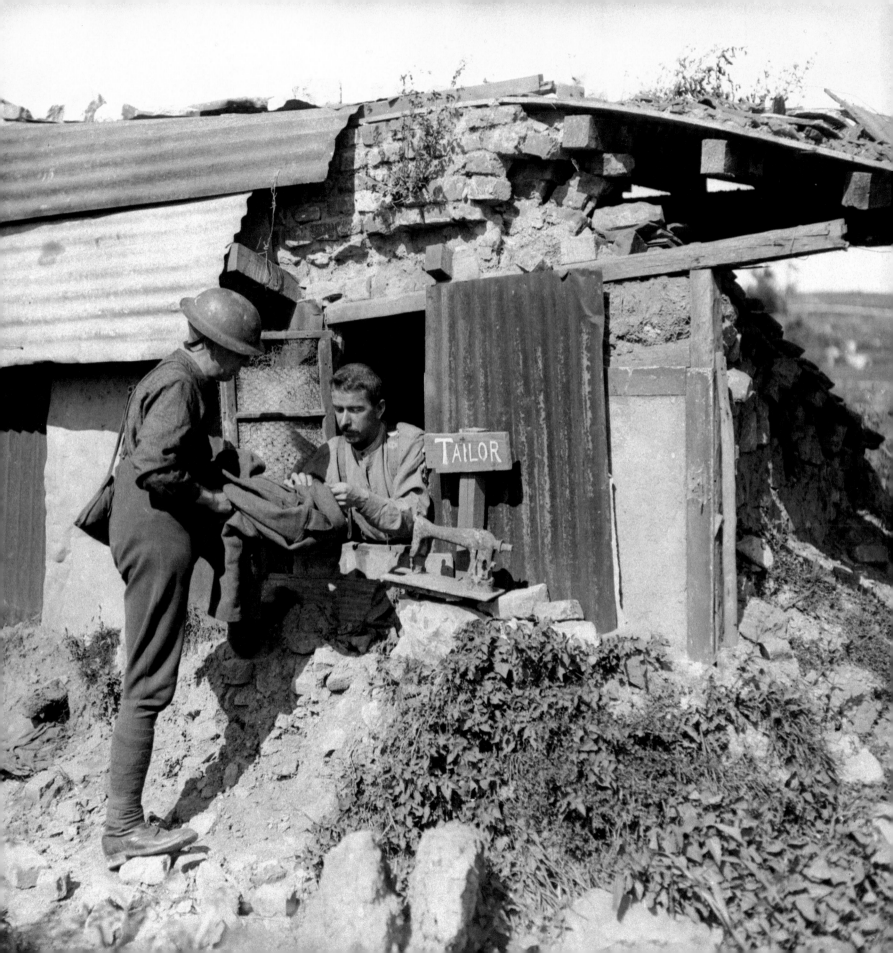

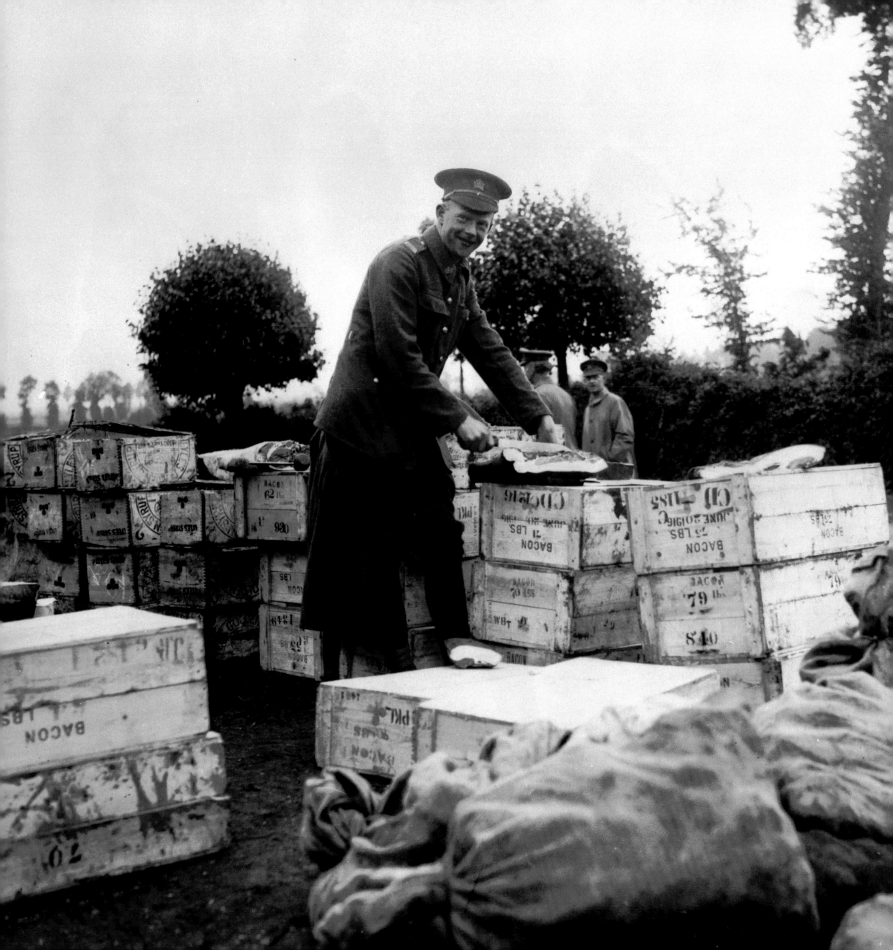

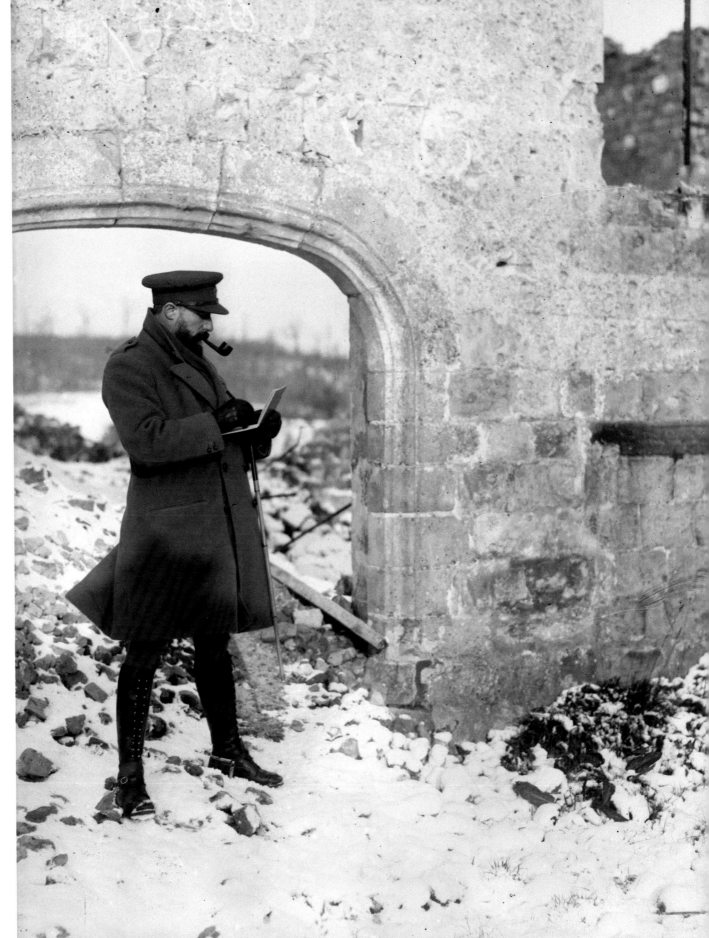

◄ A member of the 1st Divisional Train (Canadian Army Service Corps) unpacking boxes of bacon, July 1916.

Un militaire du 1er Train divisionnaire (Corps d'intendance de l'armée canadienne) déballe des boîtes de lard, juillet 1916.

► Official Canadian War Artist Augustus John drawing while on the Canadian front lines, December 1917.

Le peintre de guerre Augustus John dessinant sur les lignes de front canadiennes, décembre 1917.

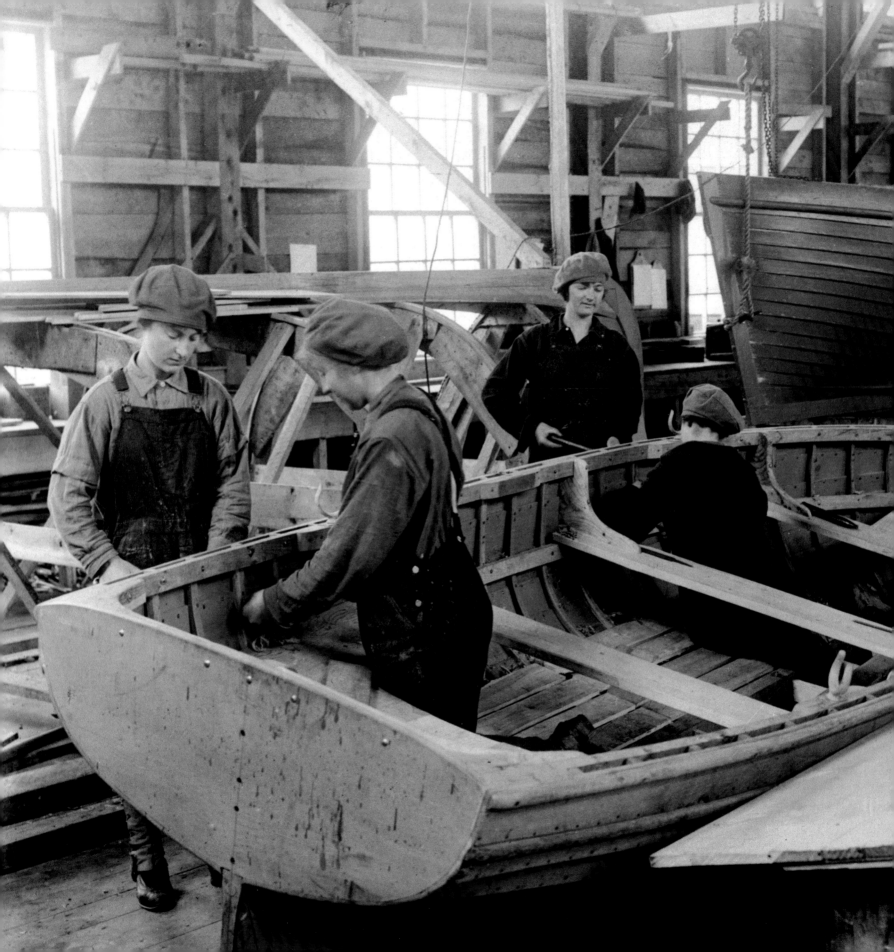

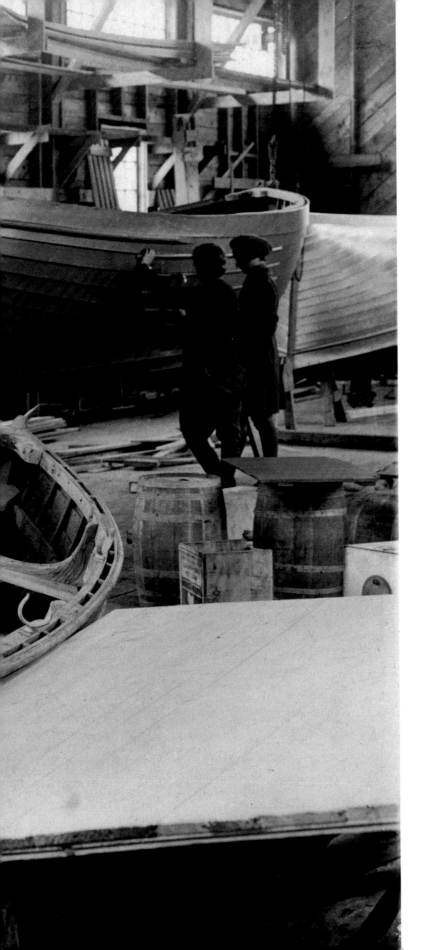

9

THE HOME FRONT

LE FRONT INTÉRIEUR

Margaret Atwood

Women workers at Dr. Alexander Graham Bell's Laboratory, Beinn Bhreagh, Nova Scotia.

Travailleuses du laboratoire du docteur Alexander Graham Bell, Beinn Bhreagh, Nouvelle-Écosse.

You can't be my age in Canada and have escaped the impact of the Great War. I was born in 1939 — only twenty-odd years after that war ended — which means I am old enough to have known people who were actually in that war. Almost every Canadian family then had a relative — an uncle, a grandfather, an older cousin of some kind — who had fought in it and who might even have been killed or wounded in it. One of my boyfriends had a father who'd worked with the "war horses," still used then to haul heavy equipment. I didn't talk to him about it much at the time; now I wish I had.

In the 1940s and early 1950s — when I was in public school and then in high school — Remembrance Day was a solemn occasion. We all wore poppies and memorized "In Flanders Fields." We listened to the wreath-laying ceremonies on the radio — they were broadcast over the school PA system, once this technology appeared. We heard the cannon salute, the recitations, the sounding of the trumpet: first, the Last Post, the call to sleep, which signified death; and then, at the end, Reveille, the call to awaken, which signified the Resurrection. We heard the lines from Laurence Binyon's poem, "For the Fallen," with its pledge to remember.

But remember what? World War II, definitely — we'd spent our earlier childhoods in that wartime — but World War I? What had happened, exactly? And why? Nobody told us, exactly. My own take on it was vague, apart from the larks still bravely singing, scarce heard amid the guns below. It was a terrible thing; that

much was clear. Whatever its causes, it marked the end of an era, the era of the once-dominant British Empire; though, when we were singing "Rule, Britannia!" in our late-1940s classrooms, we didn't know that yet.

In 1997 or so I set out to write a novel set in twentieth-century Canada. It was to begin just before the Great War, in that Edwardian age that, looking back, seems to have been so hopeful, so golden. There was a "before the war," there was an "after the war," and the two worlds were very different. I wanted to try to grasp those changes: in my novel, the Great War would shatter lives and families, as it did in real life; its baneful effects would persist for long afterwards, as they did in real life. My novel was not to be a war novel as such — no trenches, no gas attacks — but rather a story about the lived impacts of that war on those "back home."

This book was to be based on the memories of my mother, and also those of my grandmother, transmitted through my mother and my aunts — my extended family went in for a lot of oral history, not that they used this term — but all of these people were too nice to feature in any novel by me. However, throughout my childhood their stories had provided me with many anecdotes.

"In the Halifax explosion Uncle Fred was blown right out of the second-storey window and landed on the street. He was still in his bed."

"But Aunt Rose fell down through two floors, into the cellar."

"She lost the baby, though."

"They were lucky! Thousands were killed."

What did ordinary people do in the war if they weren't anywhere near the battlefields? They wrote letters to loved ones overseas and waited anxiously for answers. They dreaded bad news: Who had been killed in action? How many? Sometimes towns would lose all of their young men in a single day: the catastrophe would be in the papers even before the official telegrams began to arrive.

Many people had war-connected jobs. Women stepped into jobs that would have been done by men if there had been enough men remaining to do them. Women ran farms, worked in factories making shells and other military equipment, and sewed uniforms and war gear, including the trench coats that became such an important garment for those living in the cold wet mud-tunnels of the front.

Women also tended gardens, ran canning clubs to preserve food, sold Victory Bonds, and helped with recruitment drives. They joined war committees, raising money to send care packages to the troops, or to train nurses to serve not only overseas but — increasingly — back home, tending the soldiers who were too mangled to be patched up and sent back to the trenches.

My grandmother was a member of a ladies' knitting circle: its members knitted washcloths, then graduated to scarves, and if they were very good knitters, they could proceed to balaclavas and socks. (My grandmother, being a fine bridge player but a terrible knitter, never made it past washcloths.)

It was from her that the phrase "Remember the starving Armenians" made it into the family vocabulary, to be used for decades on children such as myself who didn't want to eat their bread crusts or their cooked carrots. I later learned that it was a widespread saying in the First World War: news of the slaughter and starvation of Armenians at the hands of the Ottoman Empire had made it to Canada. Some Armenian orphans were even rescued and shipped across the Atlantic, and settled in Canada. My high school year contained several of their descendants; one was my friend. She was a smiling, happy girl, or so she appeared, but it became clear to me, years later, that the suffering caused by this catastrophe was not confined to one generation.

My grandfather was a country doctor in the Annapolis Valley of Nova Scotia. He had been an officer in the Medical Corps for the Nova Scotia militia's fall training camps, but when the war broke out, he joined the regular army and was promoted to Captain. During the war he did two jobs: his Medical Corps job at Camp Aldershot, and, in his off hours, his private medical practice. He was sent to Halifax on the first relief train to treat the victims of the Halifax explosion, but his own closest brush with death was during the Spanish influenza epidemic of 1918–1919. This flu was said to be particularly lethal because of the weakness of the many war-wounded. The doctor's whole family got the 'flu — five children and both parents — all at the same time.

"Who took care of you?" I asked my mother.

"I suppose it was Father."

"Even though he was sick, too?"

"Well, somebody must have because none of us died."

On November 11, 1918, after four punishing years,

the Great War was suddenly over. Although nothing in Canada had been shelled or destroyed, everything had changed. Newspapers greeted the news with headlines in huge type: GREAT WAR ENDS. My mother was born in 1909, so she was old enough to remember what the end of the war felt like in her own small Nova Scotia village. The church bells began to ring all over Canada, even in my mother's small village. To the end of her life, this ringing of bells — so strange for a weekday — remained one of her clearest memories.

The bell-ringing made it into my novel, as did the ladies' knitting circle. So did a family blighted by death and war trauma, and a mangled soldier. And so did the puzzle of commemoration: How to explain and portray such a devastating event? It's a conversation we are still having.

On ne peut pas avoir l'âge que j'ai au Canada et tout ignorer de la Grande Guerre. Je suis née en 1939, une vingtaine d'années à peine après la fin du conflit, ce qui signifie que j'ai l'âge d'avoir connu des gens qui avaient été à la guerre. Presque chaque famille canadienne de l'époque avait un parent — un oncle, un grand-père, un cousin plus âgé quelconque — qui avait combattu ou même qui y avait été tué ou blessé. Le père d'un de mes petits amis avait travaillé avec les «chevaux de guerre» qu'on employait alors pour transporter le matériel lourd. Nous n'en avons presque jamais parlé dans le temps : je le regrette aujourd'hui.

Dans les années 40 et au début des années 50 — quand j'étais au primaire, puis au secondaire —, le jour du Souvenir était chose très sérieuse. Nous portions tous des coquelicots et connaissions par cœur le poème «Au champ d'honneur.» Nous écoutions les cérémonies de dépôt de couronnes à la radio qui étaient rediffusées sur le système de sonorisation de l'école lorsque cette technologie fit son apparition. Nous entendions les salves d'honneur, les récitations, la complainte de la trompette : d'abord la Dernière sonnerie, l'appel au coucher qui symbolisait la mort, puis, à la fin, le Réveil, la marque de la résurrection. Nous écoutions les vers du poème de Laurence Binyon «For the Fallen» qui s'achevait par la promesse du souvenir.

Mais se souvenir de quoi? De la Seconde Guerre mondiale, sûrement — notre petite enfance avait été marquée par ce conflit-là — mais de la Première Guerre? Qu'en savions-nous? Et pourquoi? Personne ne nous disait de quoi il s'agissait au juste. L'idée que j'en avais était vague, à part ces alouettes qui chantaient courageusement, à peine audibles dans le feu des canons au sol. Un événement horrible, cette guerre, oui, ça, on comprenait. Peu importe ses causes, elle annonçait la fin d'une époque, de la suprématie de l'Empire britannique, mais lorsque nous entonnions «Rule, Britannia!» en classe vers la fin des années 40, nous l'ignorions encore.

En 1997, ou quelque part par là, je me suis attelée à la composition d'un roman situé dans le Canada du 20e siècle. L'action devait débuter juste avant la Grande Guerre, à l'époque édouardienne qui, en rétrospective, avait dû paraître si chargée d'espérances, si dorée. Il y avait un «avant la guerre» et un «après la guerre», et ces deux périodes contrastaient. Je voulais capter l'essence de ces changements. Dans mon roman, la Grande Guerre allait détruire des vies et des familles, comme cela avait été le cas dans la vraie vie; ses effets funestes allaient se faire sentir encore longtemps après l'événement, comme cela avait d'ailleurs été le cas. Mon roman n'allait pas être un récit guerrier — pas de tranchées ou d'attaques au gaz toxique —, mais plutôt l'histoire de vies impactées par cette guerre chez ceux et celles qui étaient restés au «pays natal».

Ce livre allait s'inspirer des souvenirs de ma mère, de ceux de ma grand-mère aussi, tels qu'ils avaient été transmis par ma mère et mes tantes (ma famille élargie était très dans l'oralité, non pas qu'on y employait ce terme). Or, tous ces gens étaient bien trop sympathique pour paraître dans un roman écrit par moi. Cependant, leurs récits, que j'avais entendus dans mon enfance,

m'avaient fourni de nombreuses anecdotes.

– Lors de l'explosion d'Halifax, l'oncle Fred a été projeté par la fenêtre du deuxième étage et a atterri dans la rue. Il était encore dans son lit.

– Mais la tante Rose, elle, est tombée de deux étages et s'est retrouvée dans la cave.

– Oui, mais elle a perdu son bébé.

– Ils ont été chanceux! Des milliers de gens sont morts.

Que faisaient les gens ordinaires pendant la guerre, eux qui étaient si loin des combats? Ils écrivaient à leurs êtres chers outre-mer et attendaient anxieusement des réponses. Ils redoutaient les mauvaises nouvelles. Qui avait été tué au front? Combien manquaient à l'appel? Il y avait parfois des villages qui y perdaient la fleur de leur jeunesse en une seule journée. La catastrophe paraissait dans le journal avant même que les télégrammes officiels n'aient le temps de parvenir à leurs destinataires.

Nombreux étaient ceux qui avaient un travail relié à la guerre. Des femmes acceptaient des emplois qui auraient été confiés à des hommes si ceux-ci avaient été en nombre suffisant pour les occuper. Les femmes travaillaient la terre, elles étaient employées dans des usines qui fabriquaient des obus et autre matériel de guerre, elles cousaient des uniformes et autres accoutrements, notamment le trench-coat (littéralement le « manteau de tranchée ») si essentiel pour ceux qui vivaient dans les tunnels de boue froide du front.

Les femmes jardinaient aussi et organisaient des cercles de mise en conserve pour la préservation des denrées. Elles vendaient des obligations de la Victoire et prenaient part aux campagnes de recrutement. Elles s'engageaient dans des comités de guerre, elles récoltaient des fonds pour envoyer des colis aux soldats ou former des infirmières qui, non seulement allaient servir outre-mer, mais aussi chez nous, soignant des soldats trop mutilés pour être renvoyés dans les tranchées.

Ma grand-mère était membre d'un cercle de tricotage. Au début, ces dames tricotaient des débarbouillettes, et passaient ensuite aux écharpes. Après quoi, celles qui étaient vraiment douées étaient promues aux passe-montagnes et aux chaussettes. (Ma grand-mère était championne de bridge, mais elle était nulle dans les travaux à l'aiguille, si bien qu'elle est restée à l'étape de la débarbouillette.)

C'est grâce à elle si l'expression « rappelez-vous les petits Arméniens qui meurent de faim » est entrée dans le vocabulaire de la famille, qu'on allait répéter pendant des décennies aux enfants qui, comme moi, dédaignaient leurs croûtes de pain ou leurs carottes cuites. J'ai appris plus tard que cette injonction était très répandue pendant la Première Guerre : la nouvelle du massacre et de la famine qui frappaient les Arméniens de l'Empire ottoman était parvenue au Canada. Certains orphelins arméniens rescapés et envoyés outre-Atlantique avaient même élu domicile chez nous. Il y avait plusieurs de leurs descendants à mon école secondaire; l'un d'eux était mon amie. C'était une jeune fille gaie et souriante, ou du moins elle en avait l'air, mais j'ai fini par comprendre, des années après, que la souffrance générée par cette catastrophe ne se confinait pas à une seule génération.

Mon grand-père était médecin de campagne dans la vallée de l'Annapolis en Nouvelle-Écosse. Il avait été

officier du corps médical dans les camps d'entraînement d'automne en Nouvelle-Écosse, et lorsque la guerre avait éclaté, il s'était enrôlé et avait été promu capitaine. Pendant la guerre, il avait deux emplois : il était médecin militaire au camp d'Aldershot, et dans son temps libre, il avait sa pratique privée. Il fut dépêché à Halifax avec le premier train chargé de porter secours aux victimes de la grande déflagration, mais, surtout, il vit la mort de près lors de l'épidémie de grippe espagnole de 1918-1919. On disait que cette affection était particulièrement mortelle du fait que les nombreux blessés de guerre étaient dans un état de faiblesse avancée. Toute sa famille avait contracté la grippe — les cinq enfants et les deux parents — tous en même temps.

– Qui vous a soignés? ai-je demandé à ma mère un jour.

– Mon père, j'imagine.

– Même s'il était malade lui aussi?

– En tout cas, quelqu'un s'est occupé de nous, car nous en avons tous réchappé.

Le 11 novembre 1918, après quatre années atroces, la Grande Guerre prit fin tout à coup. Même si le Canada n'avait jamais été bombardé ni attaqué, tout avait changé. Les journaux accueillirent la nouvelle avec des manchettes en gros caractères : LA GRANDE GUERRE EST FINIE. Ma mère était née en 1909, donc elle était assez vieille pour se souvenir de l'effet que l'annonce avait eu dans son petit village de Nouvelle-Écosse. Les cloches des églises avaient sonné partout au Canada, même dans son coin. Jusqu'à son dernier souffle, le bruit des cloches — chose inusitée un jour de semaine — allait rester un de ses souvenirs les plus vifs.

Le chant des cloches a trouvé sa place dans mon roman, au même titre que le cercle des tricoteuses. Ce fut aussi le cas d'une famille frappée par la mort et le traumatisme de la guerre, et d'un soldat mutilé. Je n'ai pas manqué d'inclure aussi le mystère de la commémoration : comment expliquer et décrire un événement aussi dévastateur? Nous en parlons encore. ⚏

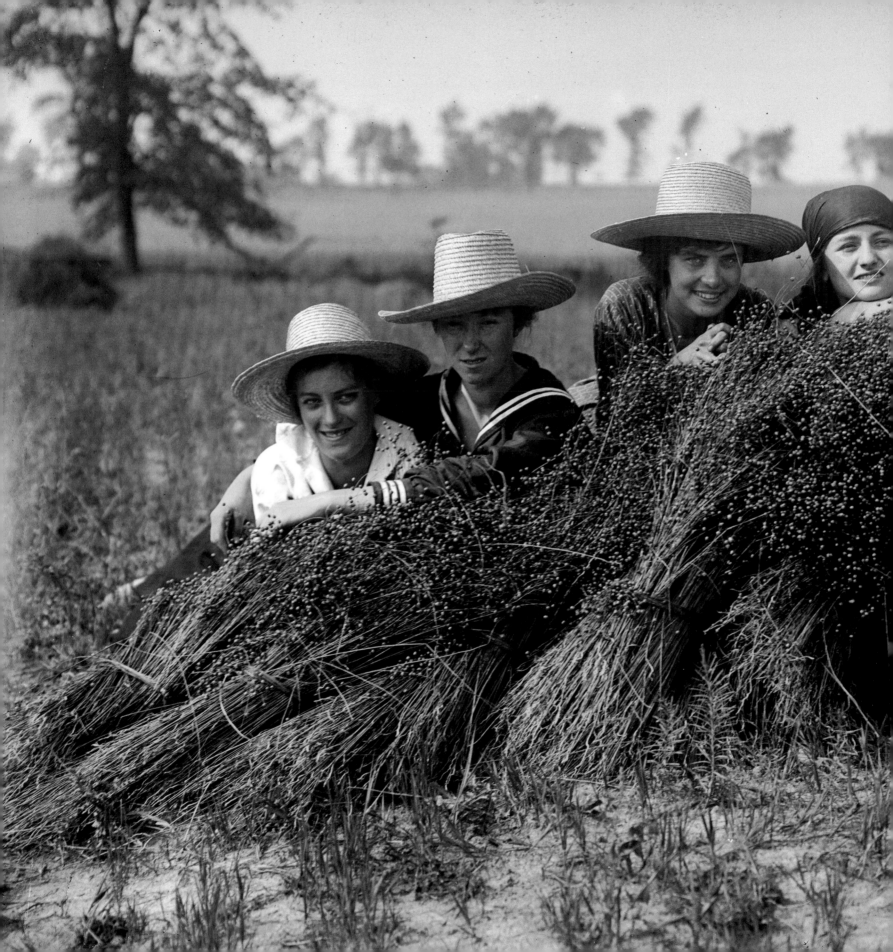

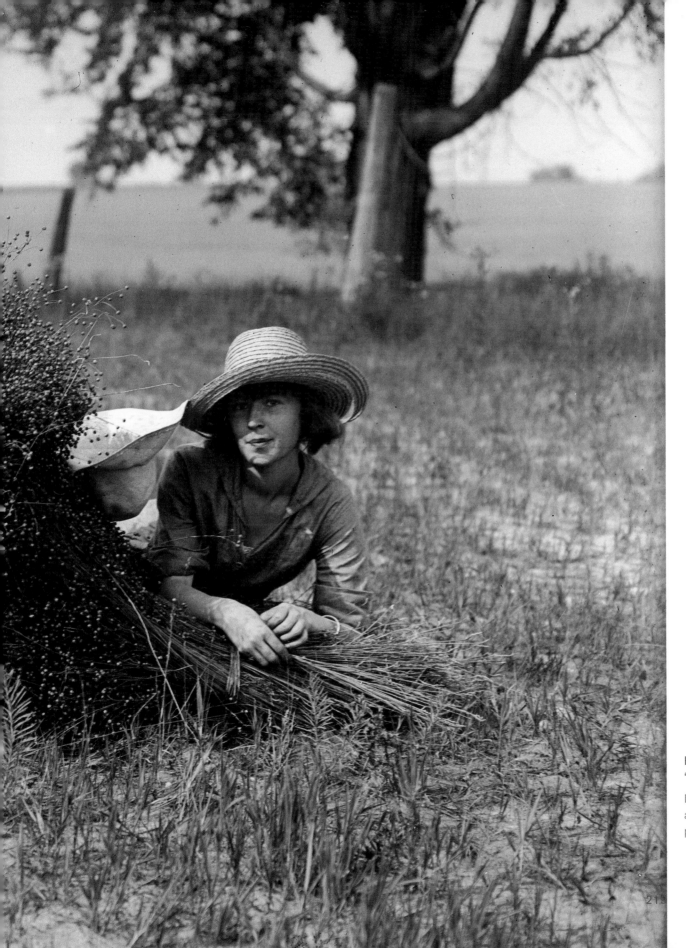

Female farm workers, called "farmerettes," pose in a field.

Des travailleuses agricoles, appelées «farmerettes» en anglais, posent dans un champ.

221

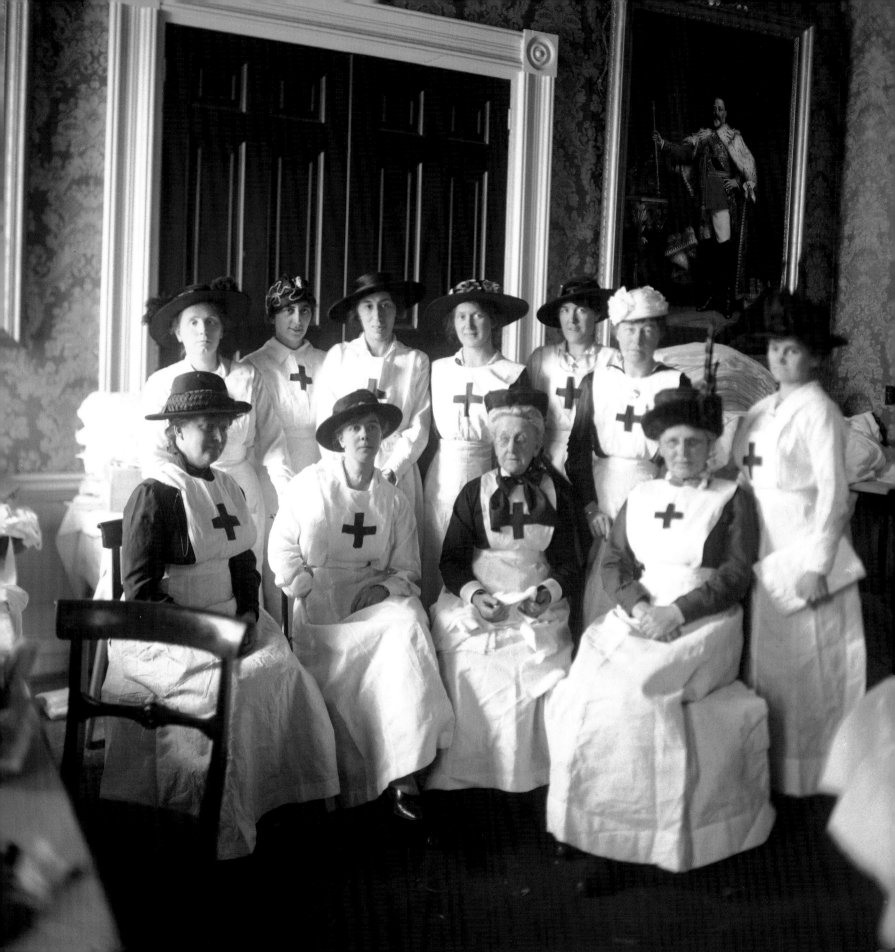

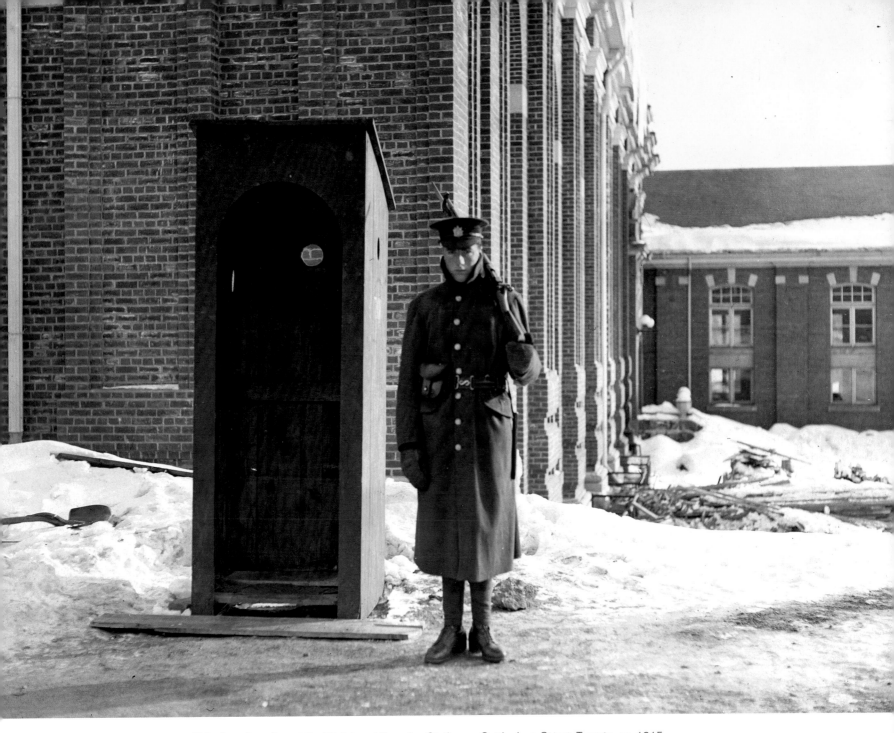

▲ A member of the Toronto Civic Guard on duty at the High Level Pumping Station on Cottingham Street, Toronto, ca. 1915.

Un factionnaire de la Garde civique de Toronto pendant son tour de garde à la Station de pompage de haut niveau rue Collingham, Toronto, vers 1915.

◄ Red Cross volunteers at Government House, St. John's, Newfoundland.

Des bénévoles de la Croix-Rouge à la résidence du lieutenant-gouverneur de Saint-Jean, Terre-Neuve.

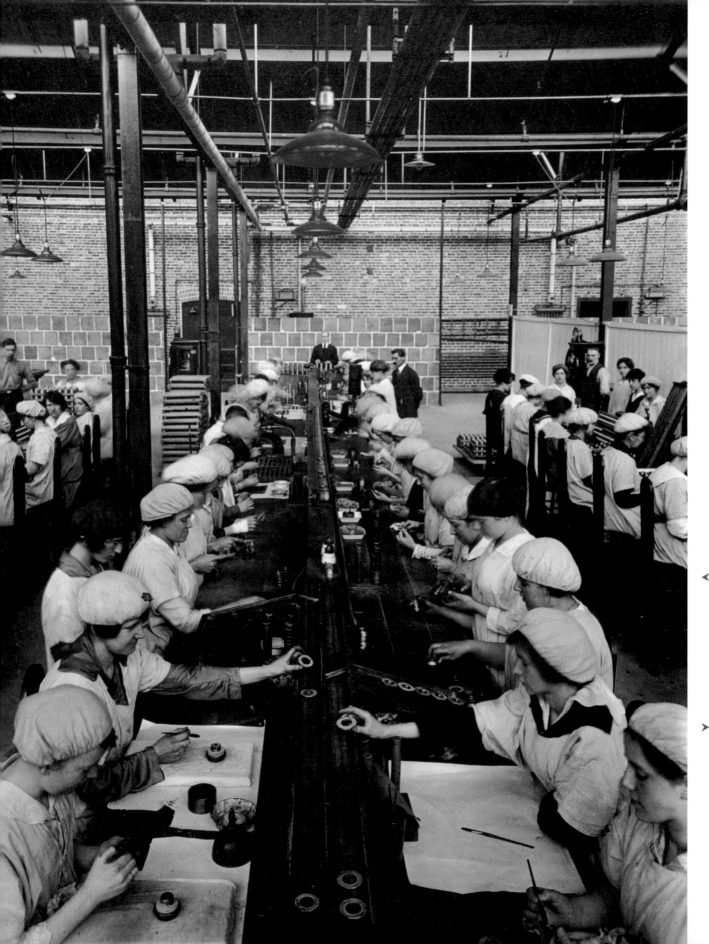

◄ The Assembly Department at the British Munitions Supply Company in Verdun, Quebec.

Le service d'assemblage de la British Munitions Supply Company de Verdun, au Québec.

➤ Women hold a bazaar to raise money for war aid.

Des dames organisent une vente de charité pour récolter des fonds destinés à l'effort de guerre.

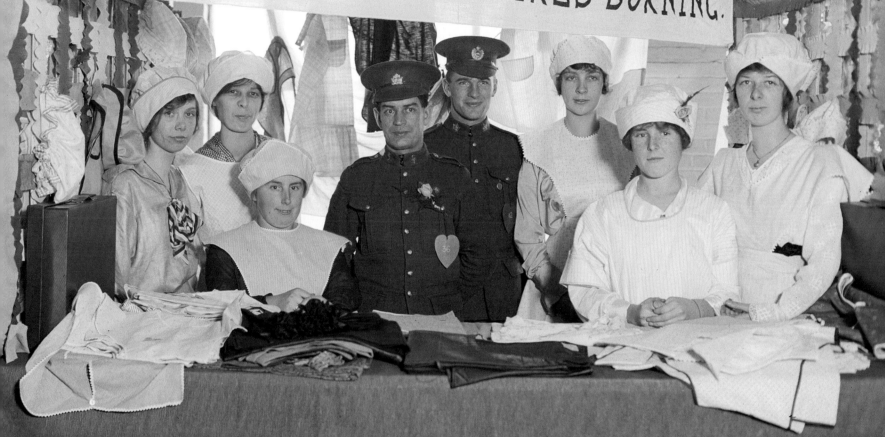

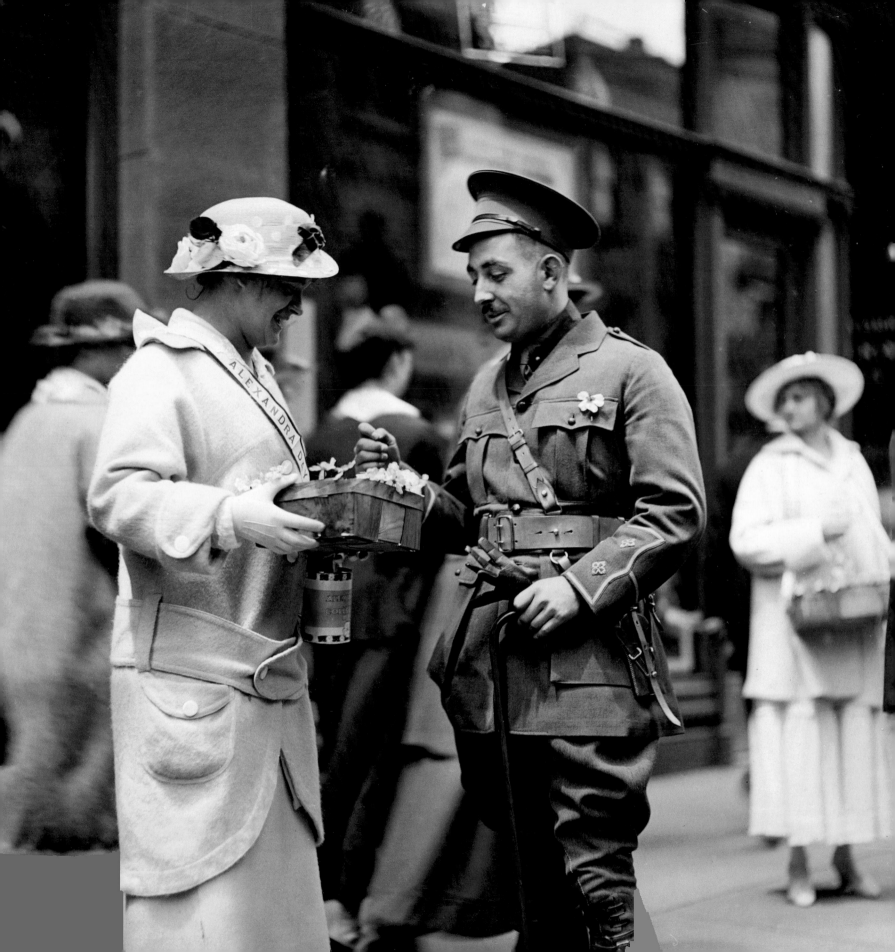

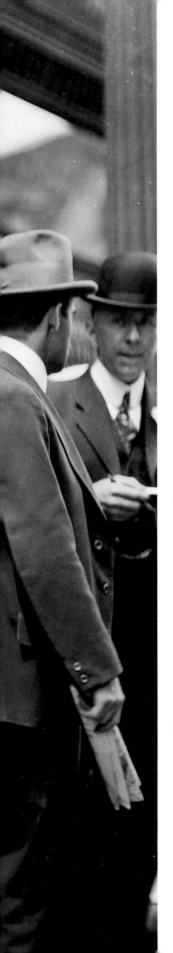

◄ A woman pins a silk rose on a Canadian officer for the country's first Rose Day, held to raise funds for the Alexandra Rose Charities.

Une femme épingle une rose de soie sur la tunique d'un officier canadien le premier Rose Day, événement visant à récolter des fonds pour les Alexandra Rose Charities.

➤ A Victory Loan Campaign display in front of the Château Laurier, Ottawa.

Affiche de la Campagne pour l'emprunt de la Victoire devant le Château Laurier, Ottawa.

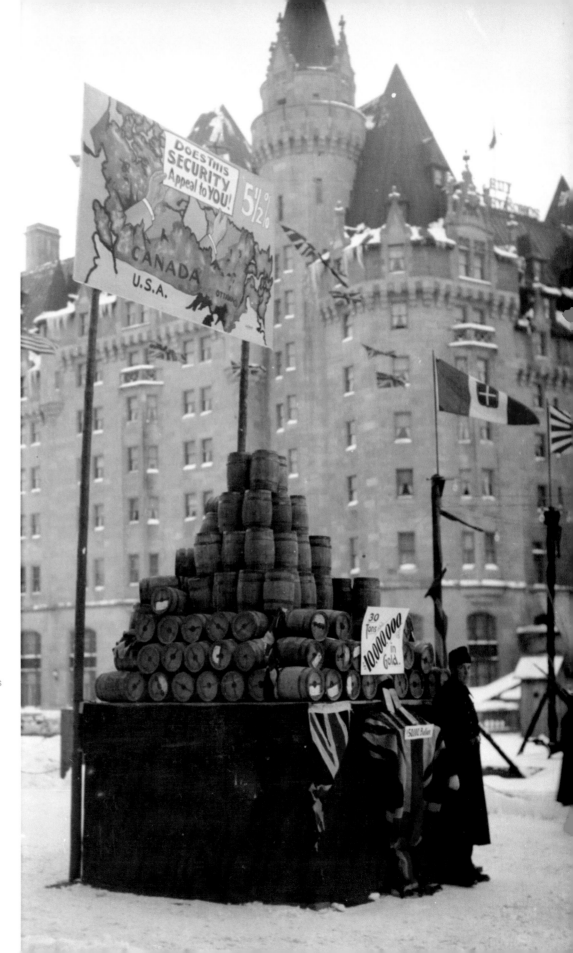

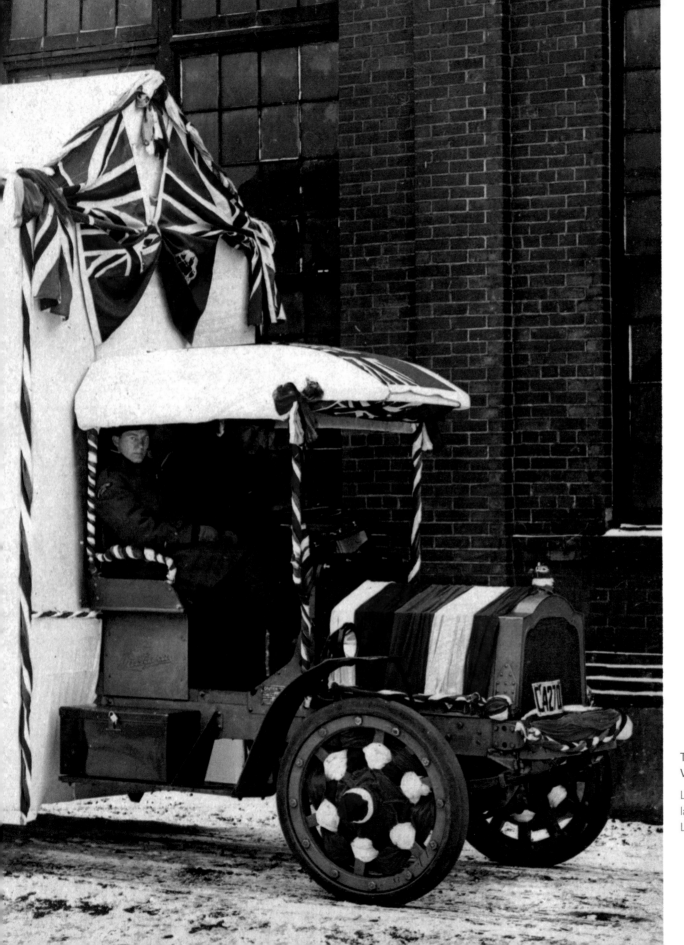

The Canadian Aeroplanes Limited
Victory Loan float, ca. 1917.

Le char allégorique de l'emprunt de
la Victoire de la Canadian Aeroplanes
Limited, vers 1917.

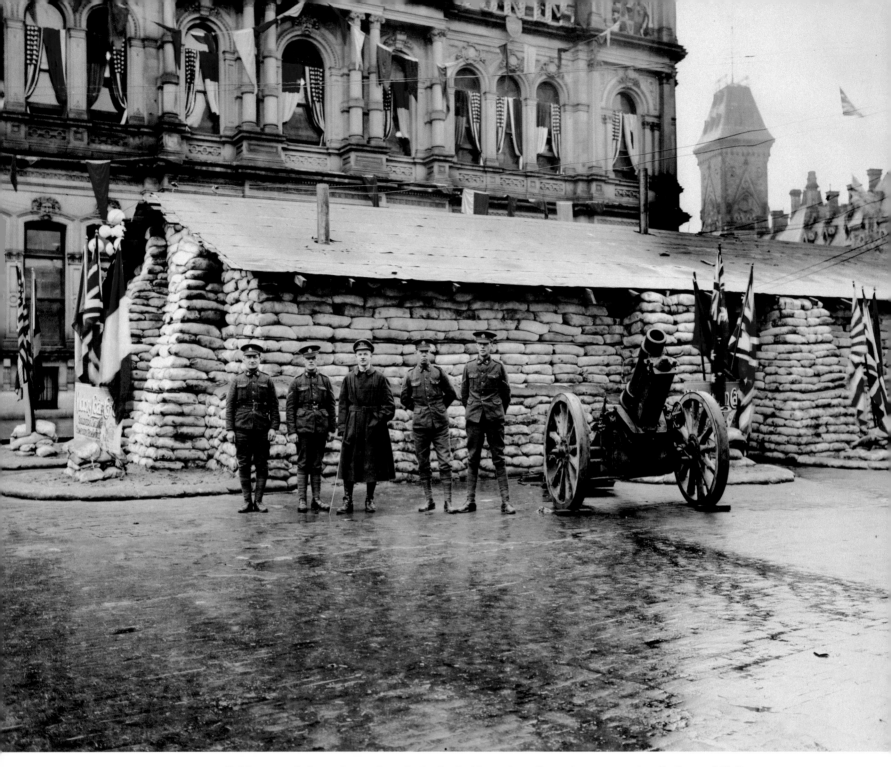

Soldiers pose in front of a sandbag display for the Victory Loan Campaign, presented on Parliament Hill, Ottawa.

Des soldats posent devant un étalage de sacs de sable pour la Campagne de l'emprunt de la Victoire sur la Colline du Parlement, Ottawa.

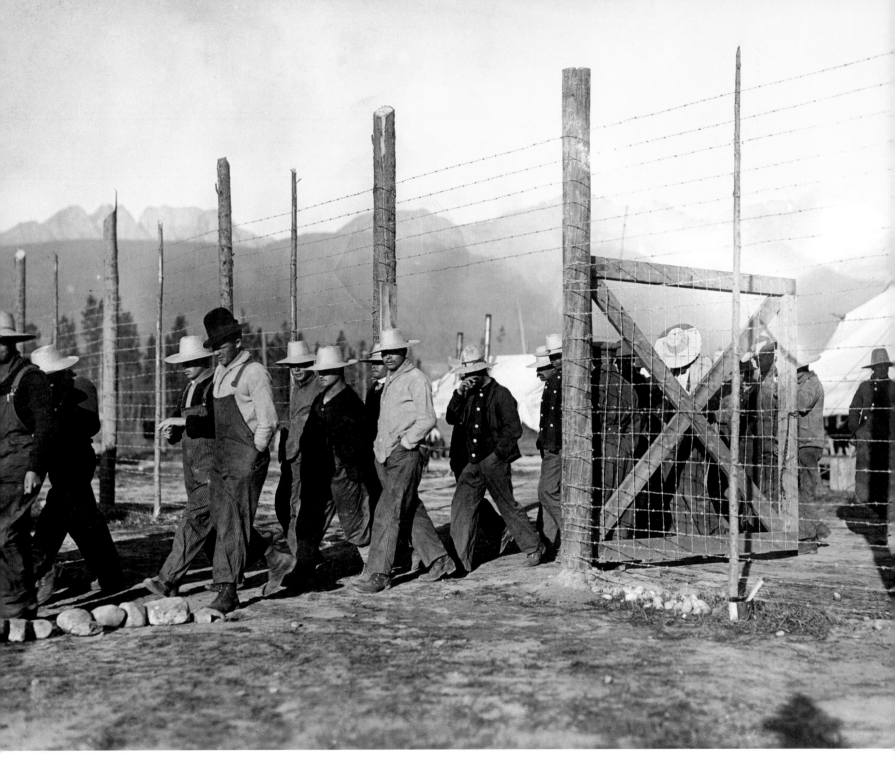

Detainees at the Castle Mountain Internment Camp, Castle Mountain, Alberta, the largest internment camp in the Rocky Mountains.

Détenus au camp d'internement de Castle Mountain, en Alberta, le plus grand camp du genre dans les Rocheuses.

AIRCRAFT EMPLOYEES

ENTRANCE

...US
...DON'T
...BUY ...NDS.

No BACKBONE
SPINE LIKE A FISH
WONT BUY BONDS

Kill the Kaiser
Beat the Boche
Harry the Hun
Fight Fritz
Bonds, Bonds
Bonds.

YOU HAVE GOT
TO GO SOME TO
BEAT THE A.I.D.

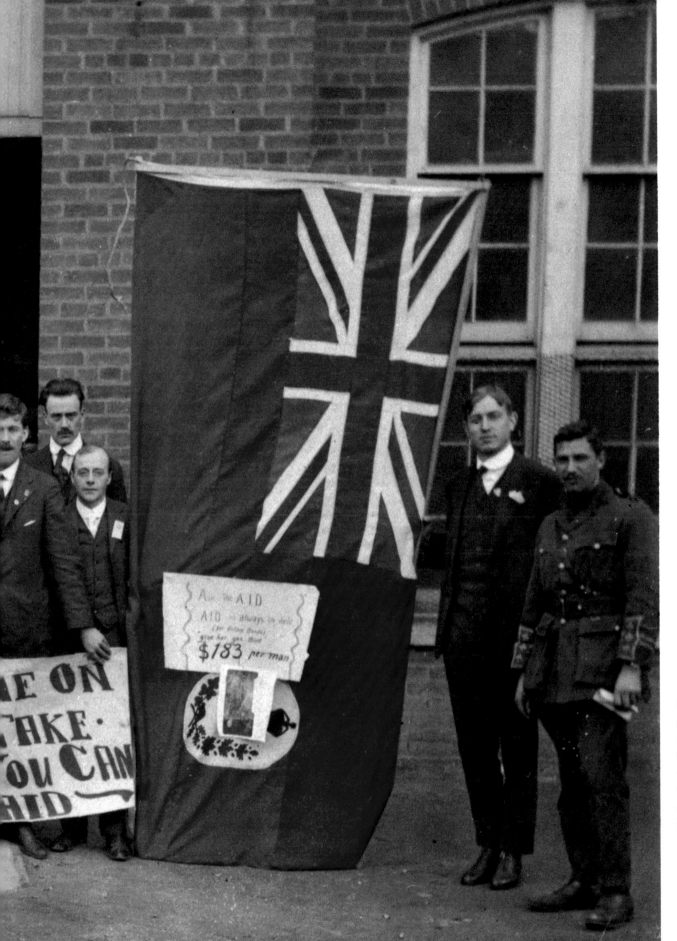

Workers at the Overland factory of the Willis-Overland Company raise money for the Victory Loan Campaign.

Travailleurs de l'usine Overland de la Willis-Overland Company récoltant des fonds pour la Campagne de l'emprunt de la Victoire.

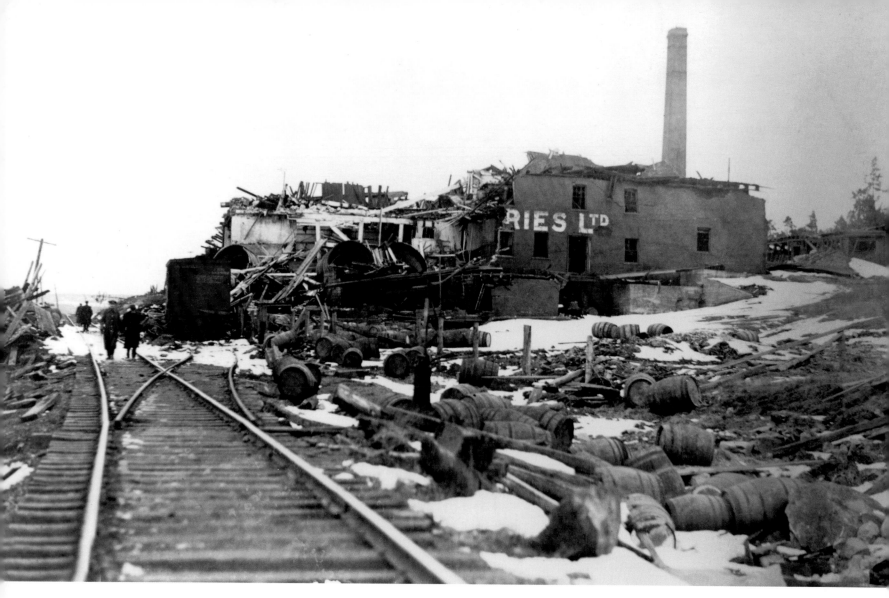

▲ Ruins of the Halifax Breweries Limited Army and Navy Brewery in Dartmouth after the Halifax Explosion.

Les ruines de la Army and Navy Brewery de la Halifax Breweries Limited après l'explosion d'Halifax.

➤ Civilians in Alberta wearing masks during the Spanish influenza epidemic, 1918.

Civils de l'Alberta portant des masques lors de l'épidémie de grippe espagnole de 1918.

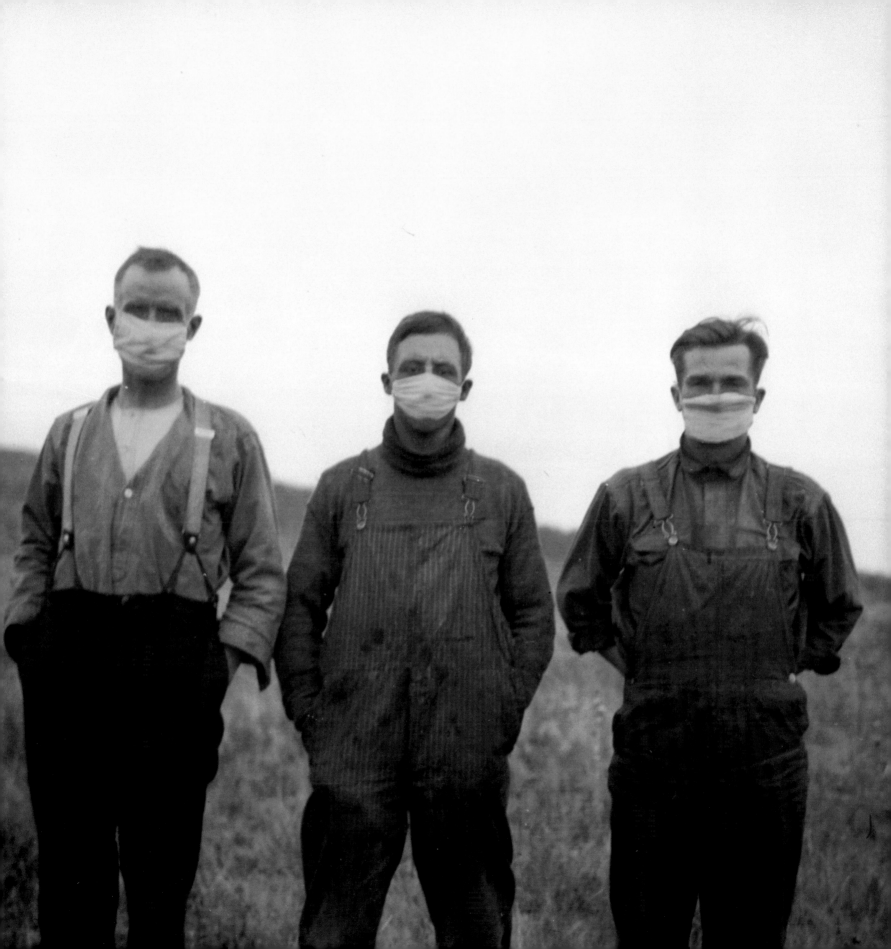

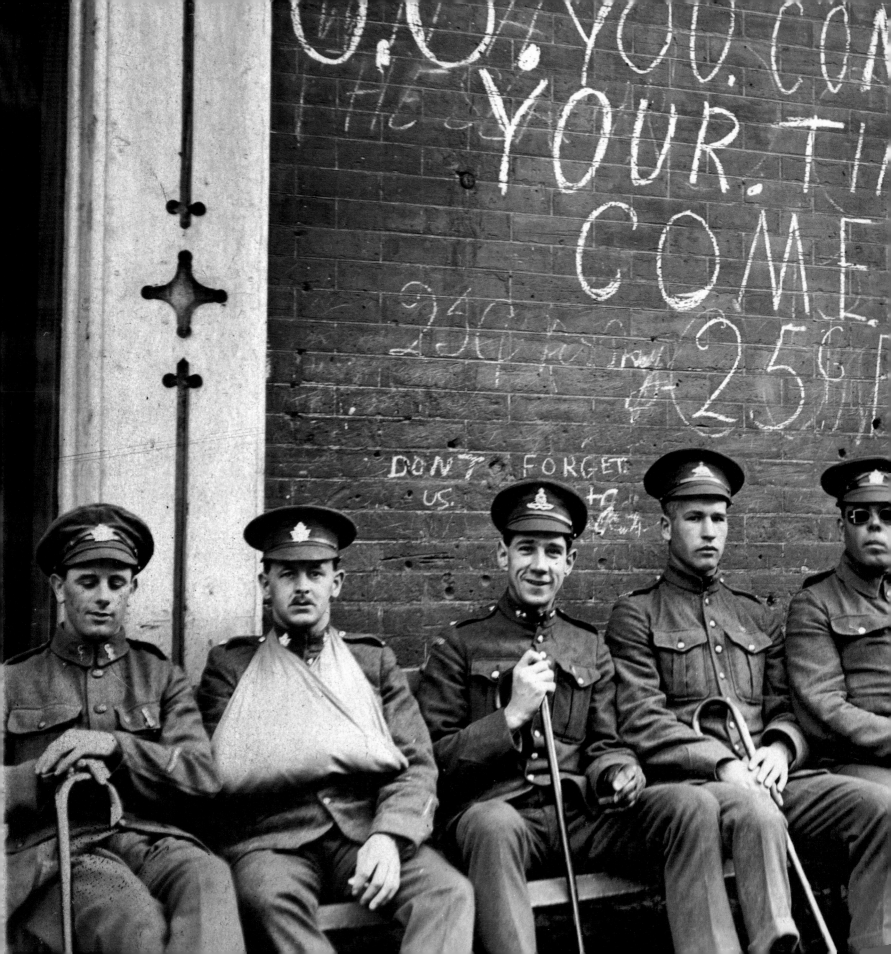

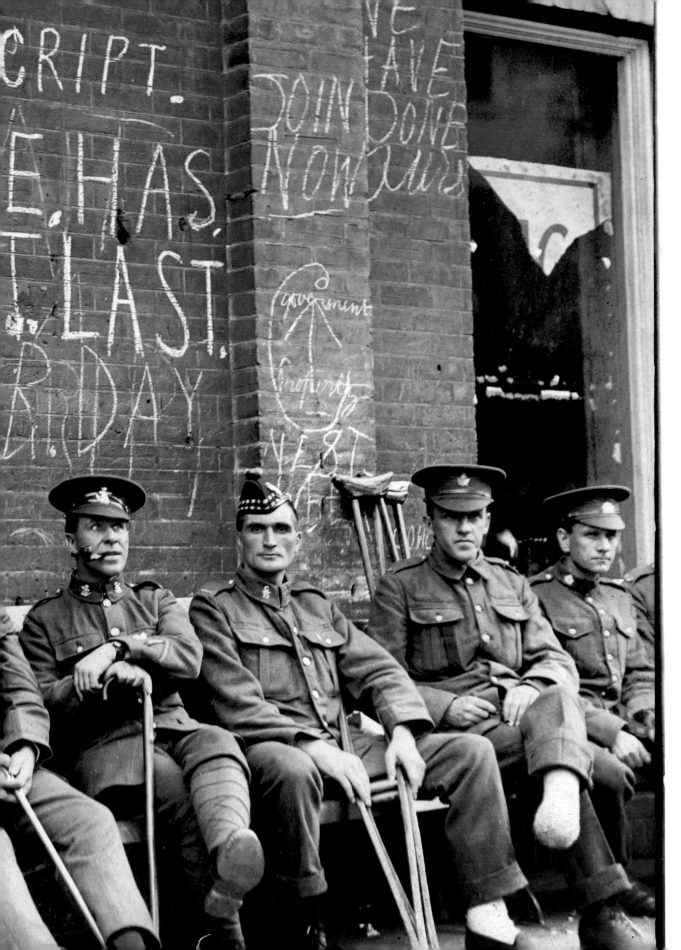

Wounded Canadian soldiers sitting against a graffiti-covered wall in Toronto.

Soldats canadiens blessés assis contre un mur couvert de graffitis à Toronto.

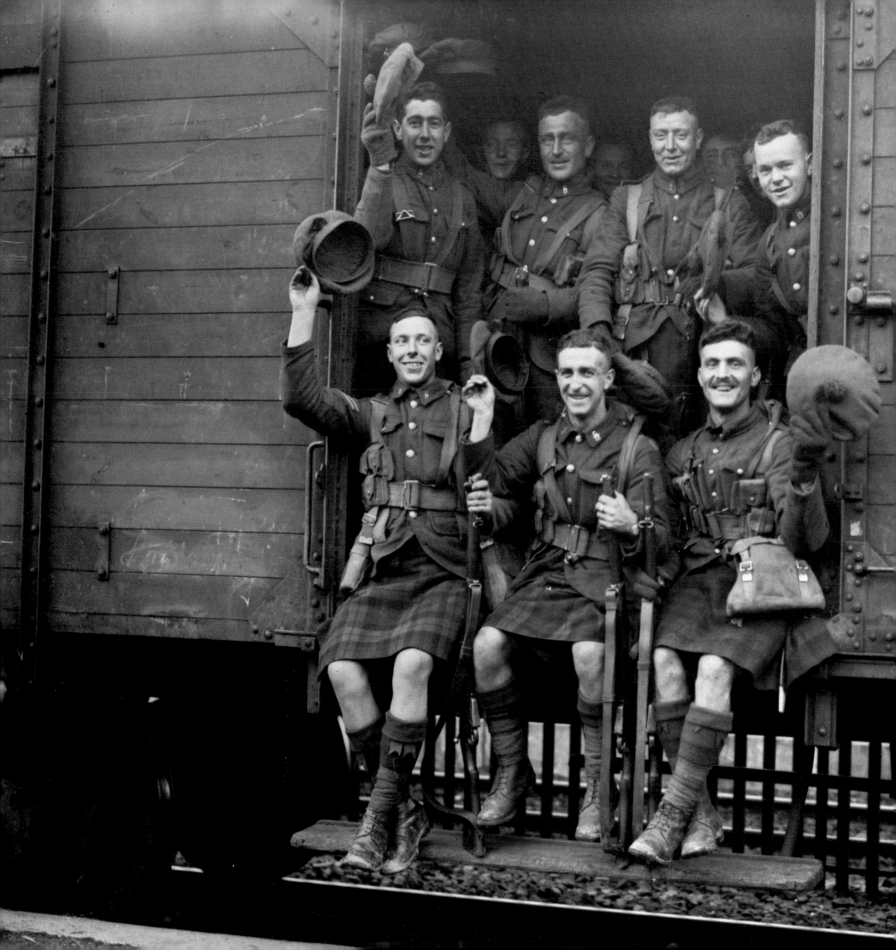

10

COMING HOME

LE RETOUR AU PAYS

R.H. Thomson

Soldiers of the 13th Battalion (Royal Highlanders of Canada) departing from Germany, January 1919.

Soldats du 13e Bataillon (Royal Highlanders of Canada) quittant l'Allemagne, janvier 1919.

Winning wars lets countries tidy up some national stories, but losing wars often worsens domestic divisions. Winning certainly makes history appear neater: in the First World War Canadians fought against tyranny for democracy and freedom — or so the story goes. But after a defeat, a nation can descend into social and political turmoil — that was Germany after the Great War. Soldiers returning from wars, both lost and won, unpack agendas, and it is often a challenge for a country to absorb hundreds of thousands of veterans for whom violence was their professional language.

Germany in the 1920s was plagued by hyperinflation, threat of revolution, and veterans who felt betrayed by the surrender. Fascists fed the unrest, seized power, and brought on the Second World War. But in Canada, was the return of four hundred thousand First World War veterans that different? Of course it was, but at the same time it wasn't.

Canadian veterans returned home victorious. They were saluted in parades as crowds cheered and Union Jacks flew, and then they returned to their families carrying with them the legacies of war. Few knew how to treat what we now call PTSD. We cannot know how many First World War veterans committed suicide, but we can estimate. Recently the Canadian Forces lost 158 men and women in Afghanistan, and since returning home seventy others have taken their lives — a heart-stopping number that will probably continue to climb, one casket at a time. If we take that ratio as our tragic guide, then perhaps more than 850 veterans took

their lives in the decades after the Great War. Surely this cannot be true, especially since we assume that men were tougher back then — which is a groundless assumption. If it is true, does that not make you rebel that this story is not told? Conducting interviews for a project on Vimy veterans, I spoke with some of their children. One described it this way: "My dad fought the war every night of his life. Two or three times a week, my brother and I had to go into his room and jump on his chest to wake him up."

Did Canada care for those who returned? Of course it did — but not for all. Given the prudish streak in Canadian morality, how was a veteran to explain to his wife or girlfriend that he had returned with venereal disease? At a time before effective antibiotics, Canadian soldiers had a higher rate of STDs than any other army in Europe — sixty-seven thousand cases over the course of the war. Pressure from prudes about soldiers' moral health prevented the army from issuing condoms. But what else would you expect from thousands of (mostly) young men who spent years in a war zone? Unlike European soldiers, Canadians never reached home while on leave, and their pay was higher than soldiers in other armies, so the temptation to have sex was all the more. On returning home, what was a man to reveal about his sexual stigma? How many hid it, turned to addictions, were ostracized, or chose to end it all? In *Matrons and Madams*, Sharon Johnston writes about her grandmother's experience as a nurse in Lethbridge trying to counter the ignorance levelled at veterans who had risked their lives in war only to be rejected at home.[1]

Veterans also returned to a nation of divisions. In 1914 Canada was defining itself, and tensions surrounded the definition. A Chinese head tax was in place. In 1914 Sikhs aboard the *Komagata Maru* in Vancouver harbour were turned away for racist reasons. There were multiple First World War Canadas — British, French, non-British immigrants, and First Nations. As Brock Millman points out in *Polarity, Patriotism, and Dissent in Great War Canada*, it was primarily the British Canadians who supported the war, and their sons were the majority of the volunteers for the army.

If we are going to save Canada for the Anglo-Saxon race, now is the time to begin doing it …
— H.S. Clement 1917[2]

Non-British Canadians — many referred to as Polaks and Bohunks — often took the jobs of Anglo-Saxon Canadians who were dying on the battlefields. Pro-British sentiments intensified among those determined that Canada would be an Anglo-Saxon nation. The casualty lists grew each year, and after the unimaginable losses at the Somme in 1916, the number of volunteers dropped significantly. With the war expected to last until 1919 or 1920, where was the army to get new recruits? A heated debate arose about whether or not to impose conscription. The resulting crisis drove a wedge between French and English Canada and heightened racial resentments. Ukrainians, Poles, Austrians, Germans, and others were called enemy aliens, and war patriotism turned toxic when aimed at those who opposed conscription.

The only objectors will be the slackers, who will now be forced to do what their small-souled patriotism failed to teach them.…
— *Brantford Courier*, 1917[3]

Many British Canadians felt betrayed because the aliens and French Canadians hadn't sent as many of their sons. Defeat was a real possibility and the Great War Veterans Association, an angry advocacy group of those already returned home, made itself felt politically.

The messy bits of our history were that anti-conscription riots broke out in Quebec in 1918, and people were killed. In light of the rebellion in Ireland in 1916 and the Russian Revolution in 1917, the Canadian government was determined to suppress dissenters. In the charged atmosphere of *are you a patriot or are you an alien* debates, intolerance was a means of showing your loyalty to Imperial Britain. In 1917 as part of the War Elections Act and to strengthen the Anglo-Saxon brand, the right to vote was taken from everyone who had immigrated after 1902, except for those who served and their families. It was even proposed that some alien Canadians should lose their land after the war. All of this played out against a possible German victory and the dilemma of managing the unrest that four hundred thousand embittered Canadian veterans might bring home with them.

Instead, victory arrived and the untidy stories retreated. Yet they existed. Members of First Nations and Japanese Canadians did not get the vote until decades after the war, even though many had fought and died. Wong Tan Louie, a Chinese Canadian veteran, was

refused a licence, for racist reasons, to open a radio store in Orillia in 1934. Only after sending his uniform and medals in protest to Prime Minister Mackenzie King was a licence granted.

I remember the old First World War men in my town. At six, I was curious about the empty pant legs or the strange motion of sleeves that held no arms. My father took me to a hospital's veterans' ward, and I remember the ancients, many with clouded eyes like those of our old dog. I leave it to the Great War soldier-poet Wilfred Owen to give voice to the thousands who lived in a post-war world of wheeled chairs and absent limbs and dreams.

Notes

1. Sharon Johnston, *Matrons and Madams* (Toronto: Dundurn Press, 2015).
2. Brock Millman, *Polarity, Patriotism, and Dissent in Great War Canada* (Toronto: University of Toronto Press, 2016), 183.
3. Ibid., 163.

DISABLED

Some cheered him home, but not as crowds
 cheered Goal
Only a solemn man who brought him fruits,
Thanked him; and then enquired about his soul.
Now, he will spend a few sick years in Institutes,
And do what things the rules consider wise,
And take whatever pity they may dole.
Tonight he noticed how the women's eyes
Passed from him to the strong men that were
 whole.
How cold and late it is! Why don't they come
And put him into bed? Why don't they come?
 — Wilfred Owen

Un pays qui gagne une guerre a le loisir de récrire à son avantage son roman national. Mais un pays perdant voit souvent ses dissensions internes s'accentuer. Chose certaine, la victoire donne à l'histoire une apparence de pureté : ainsi, lors de la Première Guerre mondiale, les Canadiens combattirent contre la tyrannie et pour la démocratie, la liberté… Du moins, c'est ce qu'on a écrit. Mais une nation défaite risque de plonger dans la tourmente sociale et politique : ce fut le cas de l'Allemagne après la Grande Guerre. Les soldats rentrés du front, gagnants ou perdants, demandent leur dû, et il est souvent difficile pour un pays d'absorber des centaines de milliers de vétérans qui ne parlent plus que le langage des armes.

L'Allemagne des années 20 était plombée par l'hyperinflation, la menace de révolution et le ressentiment des anciens combattants qui se sentaient trahis par la reddition. Les fascistes soufflèrent sur les flammes du mécontentement, prirent le pouvoir et provoquèrent la Seconde Guerre mondiale. Mais le retour au Canada de quatre cent mille vétérans de la Grande Guerre fut-il bien différent ? Bien sûr que oui, mais à certains égards, non.

Les anciens combattants canadiens étaient rentrés chez eux en vainqueurs. Ils défilèrent sous les acclamations des foules et le Union Jack battant au vent, après quoi ils réintégrèrent leurs foyers avec leurs souvenirs. On ne savait pas alors comment traiter ce qu'on appelle de nos jours le « syndrome post-traumatique du combattant ». On ne peut pas savoir aujourd'hui combien de vétérans de la Première Guerre se sont suicidés, mais on en a une idée. Récemment, les Forces canadiennes ont perdu 158 hommes et femmes en Afghanistan. Et depuis leur retour

au pays, soixante-dix autres se sont enlevé la vie, proportion inquiétante qui va probablement continuer de croître, un cercueil à la fois. Si nous nous basons sur ce ratio tragique, on peut estimer que plus de 850 vétérans se sont donnés la mort dans les décennies qui sont suivies la Grande Guerre. Mais l'on se dit que ça ne se peut pas, surtout quand on pense que les hommes étaient plus coriaces dans le temps; hypothèse gratuite. Or, si c'est vrai, n'est-on pas en droit de se fâcher à l'idée qu'on n'en nous ait rien dit? Ayant mené des entrevues dans le cadre d'un projet sur les anciens de Vimy, j'ai parlé à certains de leurs enfants. L'un d'eux m'a dit : « Mon papa a fait la guerre toutes les nuits de sa vie. Deux ou trois fois par semaine, mon frère et moi devions nous introduire dans sa chambre et lui sauter sur la poitrine pour le réveiller. »

Le Canada a-t-il pris soin de ses vétérans d'alors? Évidemment que oui, mais pas toujours. Avec la pruderie qui pesait alors très lourd sur les mœurs canadiennes, comment un vétéran allait-il expliquer à sa femme ou sa petite amie qu'il était rentré affligé d'une maladie vénérienne? À une époque où les antibiotiques n'existaient pas, les soldats canadiens présentaient un taux de MTS plus élevé que toute autre armée active en Europe : soixante-sept mille cas pendant la durée de la guerre. L'armée refusait de distribuer des préservatifs de crainte d'offenser les gardiens de la vertu si soucieux de la santé morale des soldats. Mais à quoi pouvait-on s'attendre de ces milliers de jeunes gens qui passaient des années dans une zone de guerre? Contrairement aux soldats européens, les Canadiens n'avaient jamais de permission suffisante pour rentrer chez eux, et leur solde étant supérieure à celle de leurs homologues des

autres armées, tous les éléments étaient réunis pour favoriser l'épidémie vénérienne. Un soldat qui rentrait chez lui allait-il révéler qu'il était porteur de ce stigmate sexuel? Combien cherchèrent à le cacher, se livrèrent à l'addiction, furent ostracisés, ou décidèrent d'en finir avec tout ça? Dans *Matrons and Madams*, Sharon Johnston raconte comment sa grand-mère, infirmière à Lethbridge, dut contrer les préjugés dont étaient victimes les vétérans qui avaient risqué leur vie pour leur pays pour finir ensuite rejetés de leurs concitoyens.[1]

Les anciens combattants rentraient également dans un pays clivé à maints égards. En 1914, le Canada en était encore à se définir, d'où les multiples tensions qui régnaient. La taxe freinant l'immigration chinoise était encore en vigueur. En 1914, les sikhs à bord du Komagata Maru dans le port de Vancouver furent refoulés pour des motifs racistes. Le Canada de la Première Guerre mondiale était pluriel : Britanniques, Français, immigrants de souches diverses et Premières nations. Comme le démontre Brock Millman dans *Polarity, Patriotism, and Dissent in Great War Canada*, ce sont surtout les Canadiens d'origine britannique qui étaient favorables à la participation à la guerre, et leurs fils formaient la majorité des engagés volontaires.

S'il faut sauver le Canada pour le bien de la race anglo-saxonne, l'heure est venue de s'y mettre…
— H.S. Clement, 1917[2]

Les Canadiens qui n'étaient pas d'origine britannique — qu'on appelait « polaks » ou « bohunks » — prenaient souvent les emplois des Canadiens qui mouraient sur les champs de bataille. Le sentiment probritannique s'intensifia chez ceux qui tenaient à ce que le Canada demeure une nation anglo-saxonne. La liste des pertes s'allongeait chaque année, et après la tuerie inimaginable de la Somme en 1916, le nombre de volontaires diminua de beaucoup. Comme l'on croyait que la guerre allait durer jusqu'en 1919 ou 1920, où l'armée allait-elle trouver ses nouvelles recrues? L'idée d'imposer ou non la conscription suscita un vif débat. La crise qui en résulta enfonça un coin entre le Canada anglais et le Canada français et chauffa à blanc la haine raciale. Les Ukrainiens, les Polonais, les Autrichiens et les Allemands étaient qualifiés d'étrangers ennemis, et le patriotisme guerrier prit un accent toxique lorsqu'on se mit à s'en prendre aux opposants à la conscription.

Les objecteurs ne sont que des lâches, qui seront dorénavant forcés de faire ce que leur patriotisme anémique n'a pas su leur enseigner…
— Brantford Courier, 1917[3]

De nombreux Canadiens d'origine britannique se sentaient trahis parce que les étrangers et les Canadiens français n'avaient pas envoyé autant de leurs fils au combat. La défaite était une éventualité réelle, et l'Association des vétérans de la Grande Guerre, un groupe de défense réunissant ceux qui étaient déjà rentrés, fit sentir sa colère dans son action politique.

Vérité désagréable de notre histoire : des émeutes anticonscription éclatèrent au Québec en 1918, et il y eut des morts. Au vu de la rébellion en Irlande de 1916 et de la révolution russe de 1917, le gouvernement canadien était résolu à supprimer toute dissidence. Dans l'air chargé des débats où l'on était sommé de choisir entre patriote

ou étranger, l'intolérance devint une marque de loyauté envers l'Empire britannique. En 1917, pour favoriser l'élément anglo-saxon, l'on adopta la Loi sur les élections en temps de guerre qui avait pour effet de retirer le droit de vote à quiconque avait immigré depuis 1902, sauf à ceux qui portaient l'uniforme et leurs familles. On proposa même de dépouiller de leurs terres certains Canadiens d'origine étrangère après la guerre. Tout cela se jouait dans un climat où une victoire allemande était possible et devant la difficulté qu'il y aurait à contrôler quatre cent mille combattants rentrant du front aigris.

Cependant, nos armes furent favorisées, et les mauvais sentiments battirent en retraite. Mais ils subsistèrent. Les gens des Premières nations et les Canadiens de souche japonaise durent attendre des décennies pour obtenir le droit de vote, même si nombre d'entre eux avaient combattu et péri. Wong Tan Louie, un vétéran sino-canadien, s'était vu refuser la permission d'ouvrir un magasin où il comptait vendre des récepteurs radios à Orillia, en Ontario, en 1934, et ce, uniquement par racisme. Ce ne fut qu'après avoir renvoyé son uniforme et ses médailles au premier ministre Mackenzie King en guise de protestation qu'on lui accorda son permis.

Je me souviens des anciens de la Première Guerre dans ma ville natale. Moi qui avais six ans, j'étais intrigué par la vue de ces pantalons auxquels il manquait une jambe ou le mouvement étrange de ces manches de chemises sans bras. Mon père m'avait emmené dans un hôpital pour anciens combattants, et je me rappelle avoir vu ces vieillards, dont bon nombre avaient les yeux embrumés comme ceux de notre vieux chien. Écoutons le soldat-poète de la Grande Guerre, Wilfred Owen prêter sa voix à ces milliers d'hommes qui vivaient dans un après-guerre de fauteuils roulants, de membres amputés et de rêves brisés.

Invalide

Certains l'ont acclamé chez lui, mais pas comme ces foules qui crient « But! »
Il n'y eut qu'un homme grave pour lui apporter des fruits,
Qui le remercia aussi, puis qui s'enquit de l'état de son âme.
Il va maintenant passer quelques années, mal en point, dans des instituts.
Il va faire ce que le règlement estime sage,
Et se contenter des miettes de pitié qu'on lui jettera.
Ce soir il a remarqué comment les yeux des femmes
Glissaient sur lui pour se poser sur les hommes forts et intacts.
Il fait froid, et il se fait tard! Pourquoi ne sont-ils pas venus
Le mettre au lit? Qu'est-ce qu'ils font?

— Wilfred Owen

Références

1. Sharon Johnston, *Matrons and Madams*, Toronto, Dundurn Press, 2015.

2. Brock Millman, *Polarity, Patriotism and Dissent in Great War Canada*, Toronto, University of Toronto Press, 2016, 183.

3. Ibid., 163.

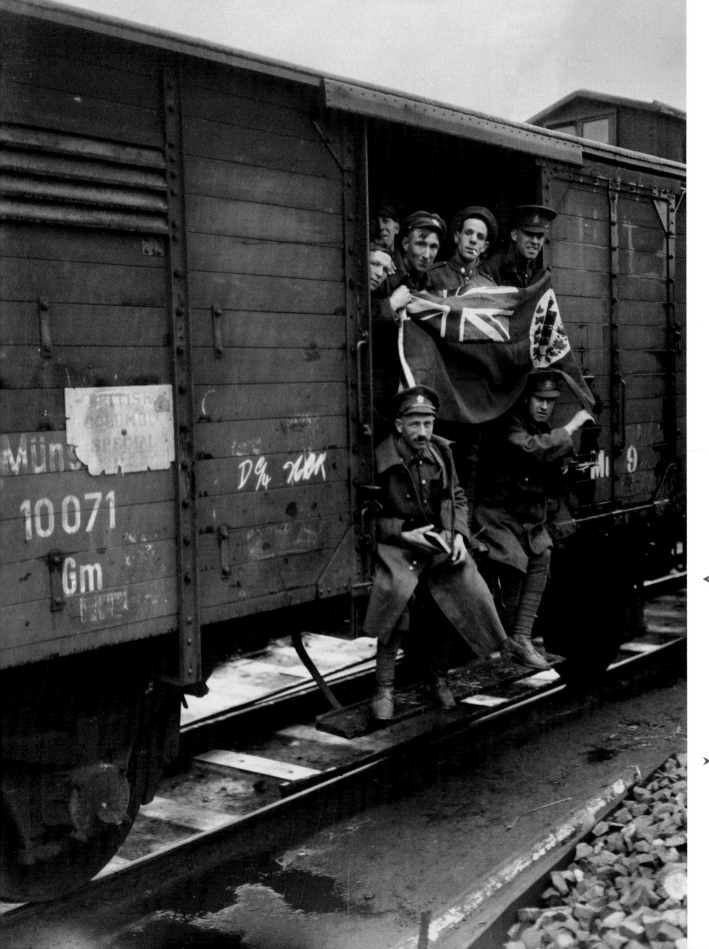

◄ Members of the 1st Battalion flying the Red Ensign as their train leaves Huy, Belgium, November 1919.

Des militaires du 1er Bataillon hissent le Red Ensign au moment où leur train quitte Huy, en Belgique, novembre 1919.

➤ Soldiers saying goodbye before returning to Canada.

Soldats disant au revoir avant de rentrer au Canada.

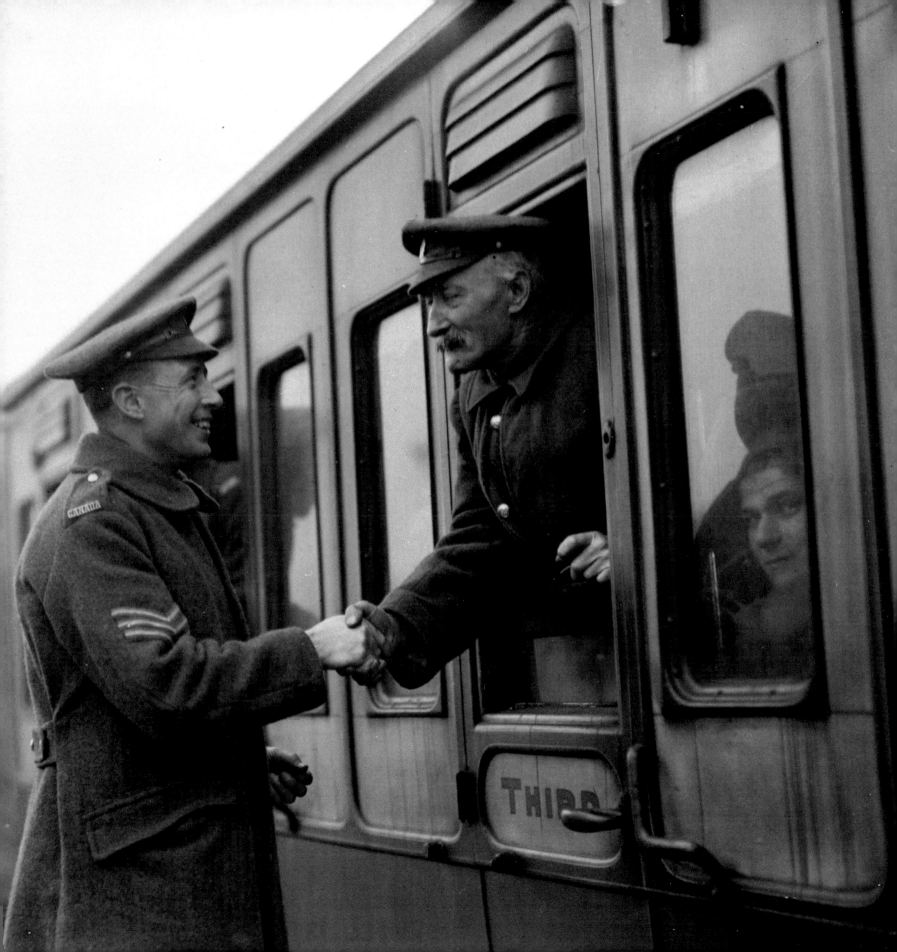

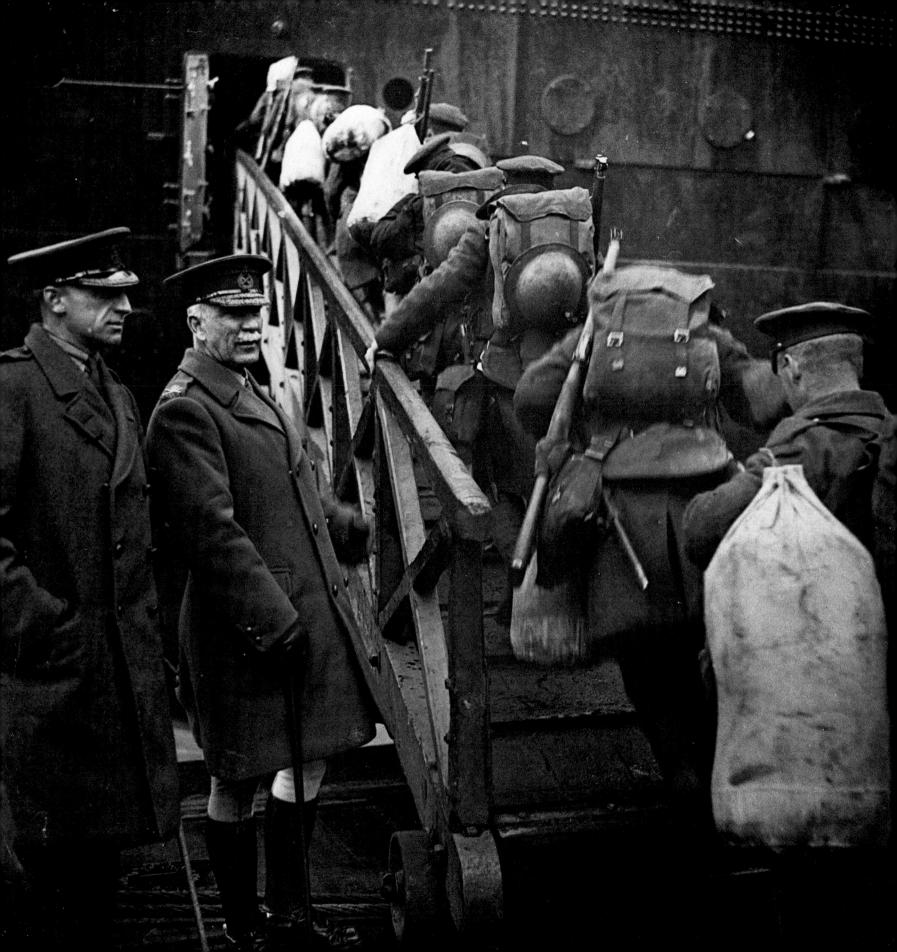

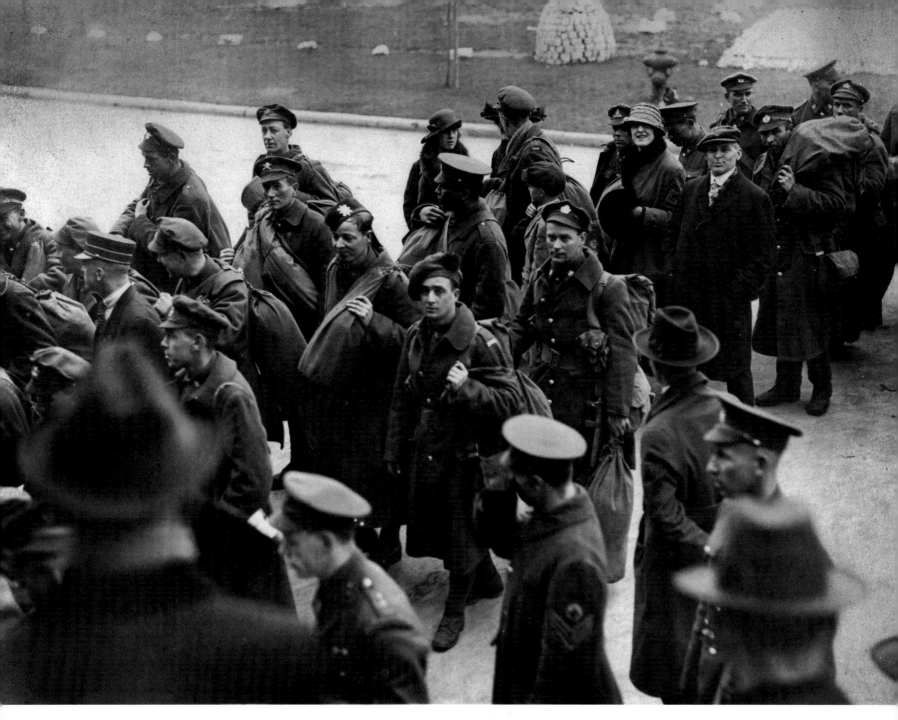

▲ Demobilized soldiers gathered at Dispersal Station "I" at Exhibition Camp, Toronto, 1919.

Soldats démobilisés à la Station de dispersion «I» au camp de l'Exposition de Toronto, 1919.

◄ Demobilized soldiers boarding the SS *Olympic* for transport home to Canada, April 16, 1919.

Des soldats démobilisés montent à bord du bateau à vapeur SS *Olympic* pour rentrer au Canada, 16 avril 1919.

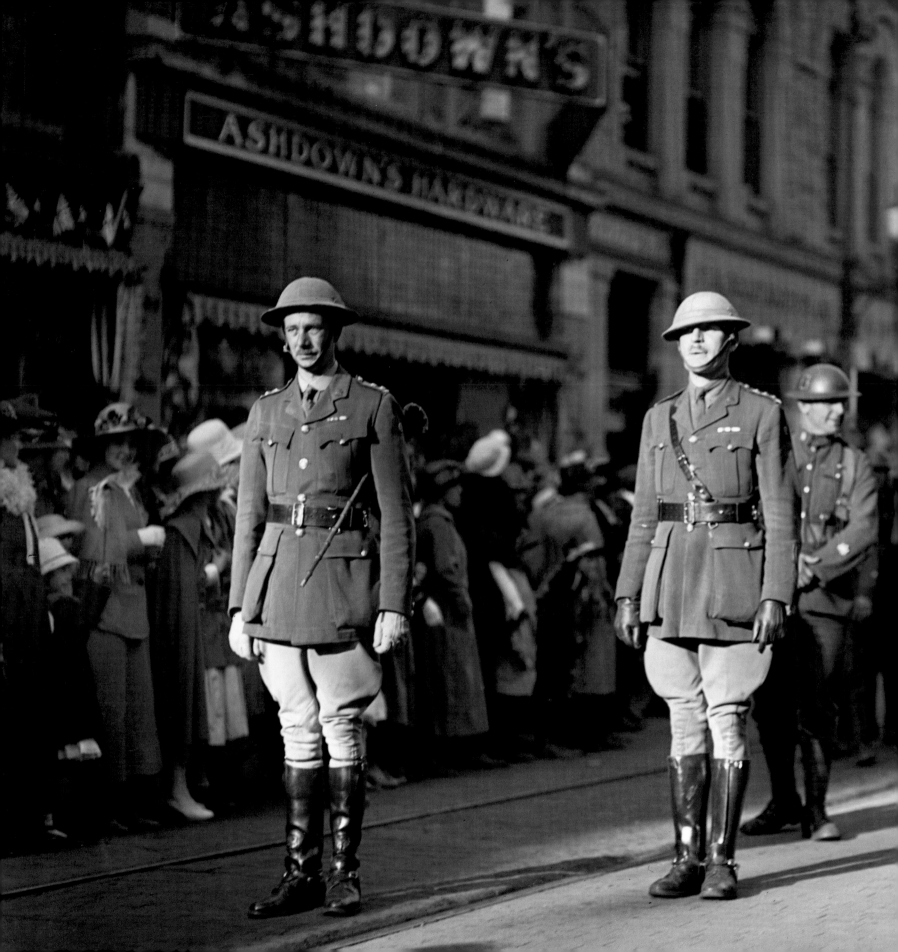

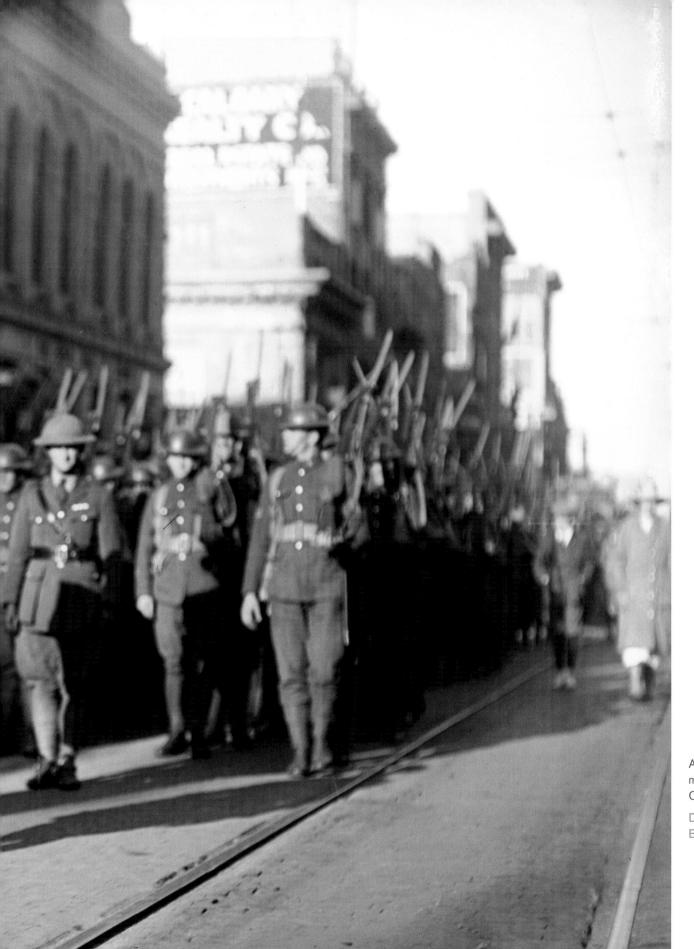

A parade to welcome home members of the 31st Battalion, Calgary.

Défilé marquant le retour du 31e Bataillon à Calgary.

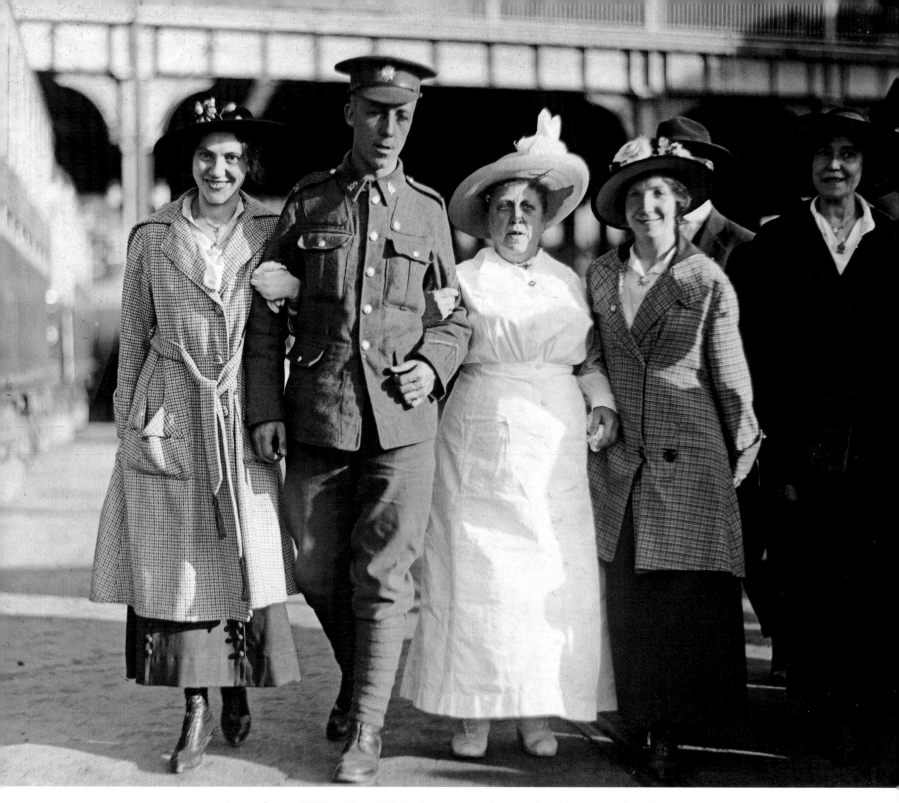

Lance Corporal William Nix and his family pose for a photograph on his return to Canada.

Le caporal suppléant William Nix et sa famille font une photo à son retour au Canada.

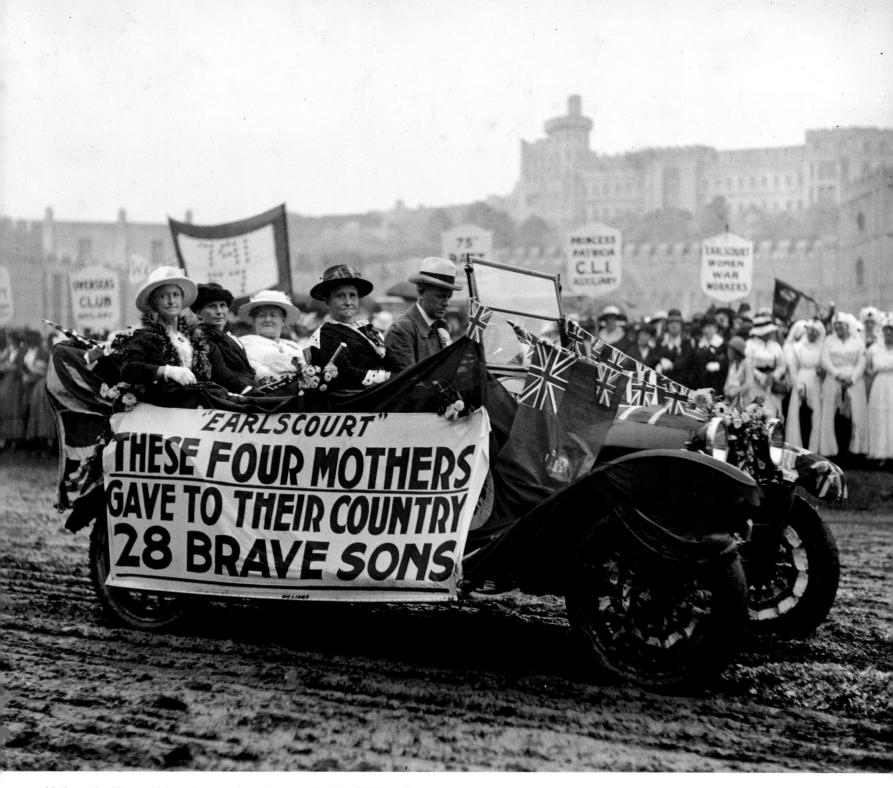

Mothers of soldiers participate in a parade on the grounds of the Exhibition, Toronto.

Mères de soldats défilant sur les terrains de l'Exposition de Toronto.

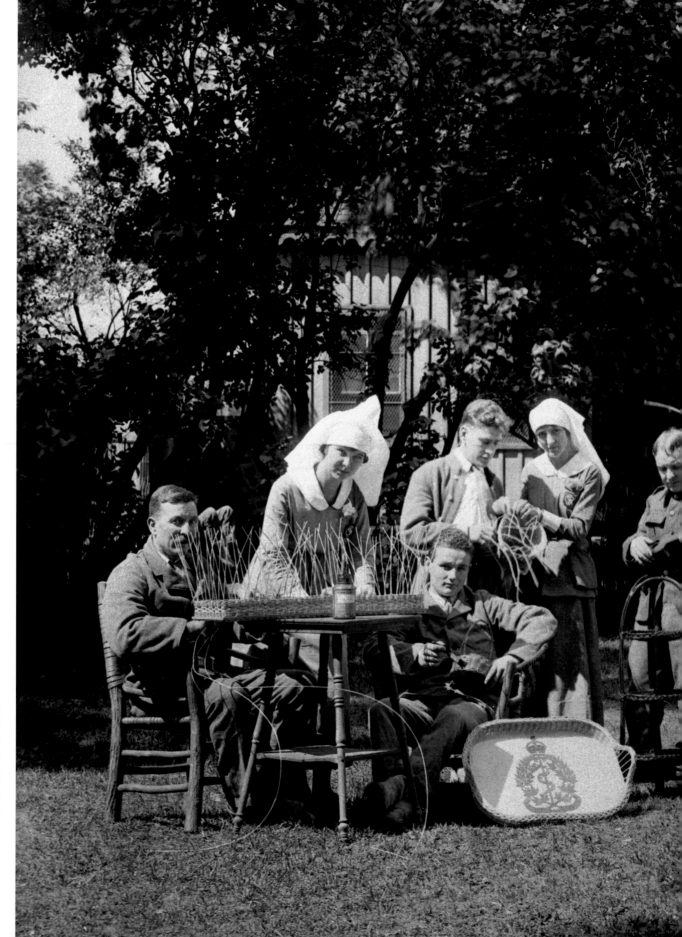

Veterans learning handicrafts as part of a Department of Soldiers' Civil Re-establishment program, ca. 1918–1919.

Vétérans s'initiant aux métiers d'art dans le cadre d'un programme de réinsertion civile des soldats vers 1918-1919.

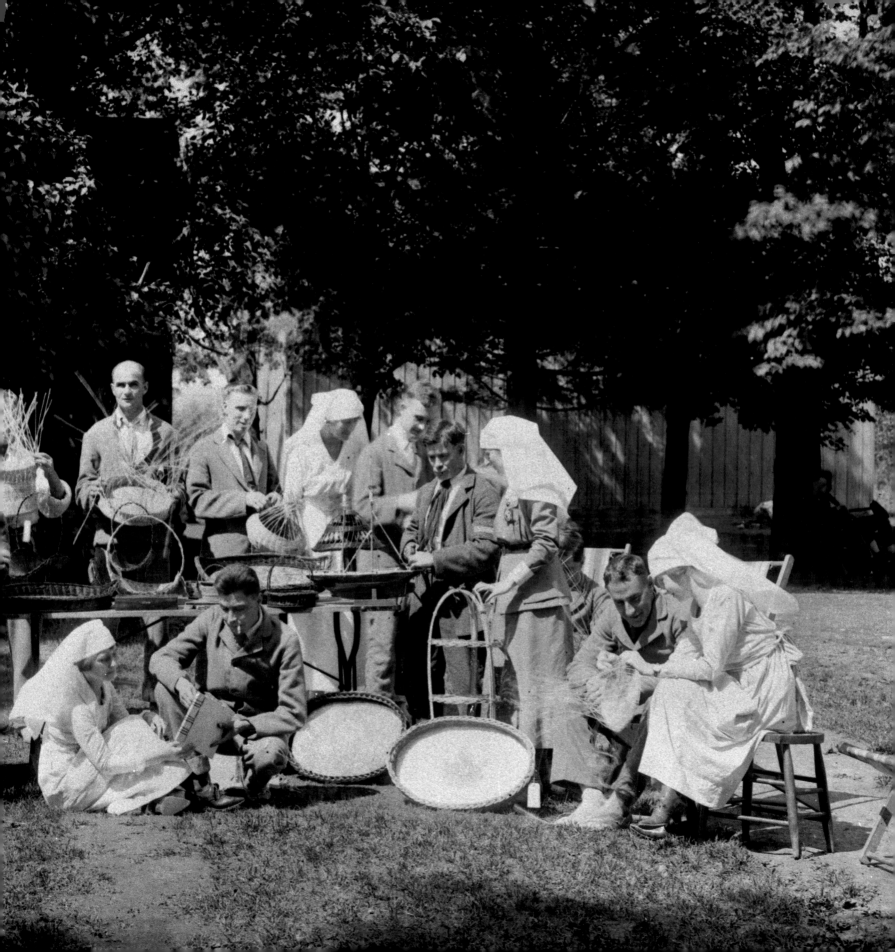

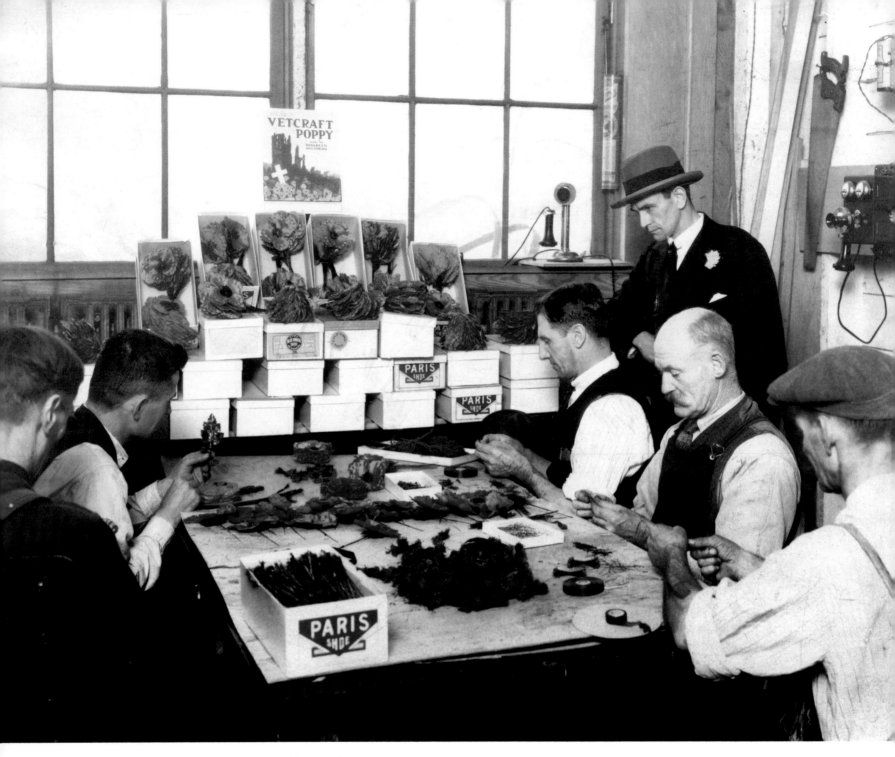

Veterans making poppies.

Vétérans fabriquant des coquelicots.

254

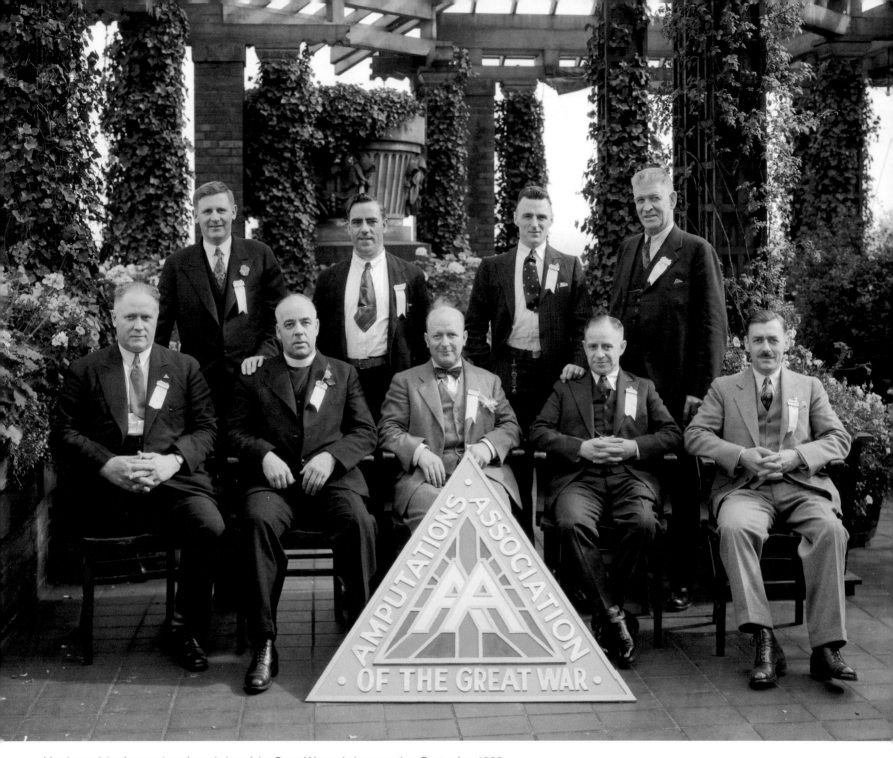

Members of the Amputations Association of the Great War at their convention, September 1932.

Congrès de l'Association des amputés de la Grande Guerre, septembre 1932.

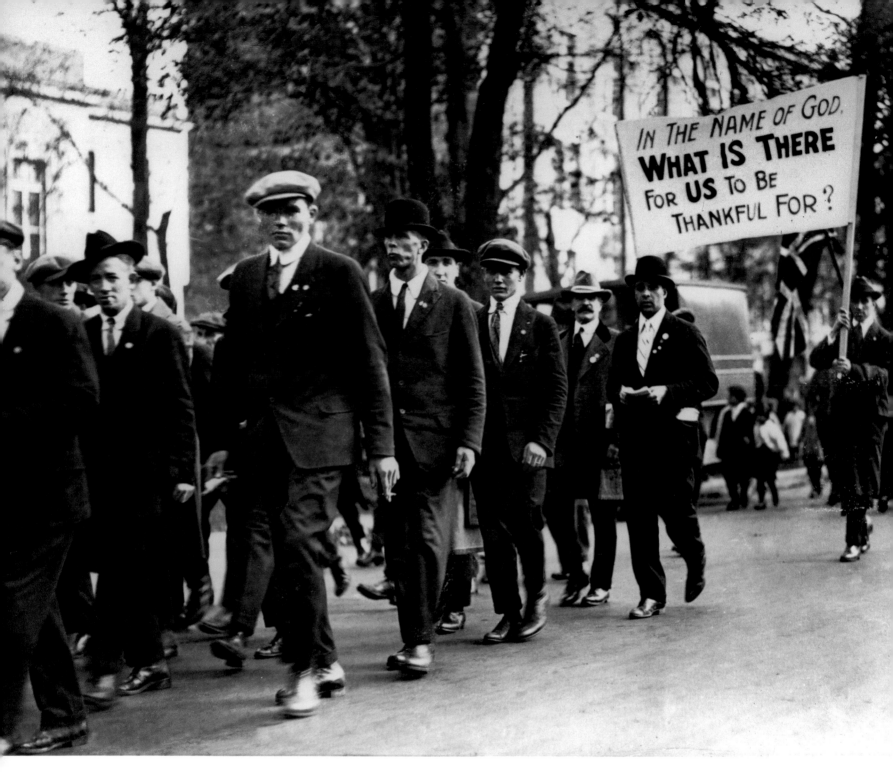

The sign in the photograph reads:

IN THE NAME OF GOD, WHAT IS THERE FOR US TO BE THANKFUL FOR?

War veterans in Toronto protesting the lack of work after the war.

Vétérans protestant à Toronto contre le manque de travail après la guerre.

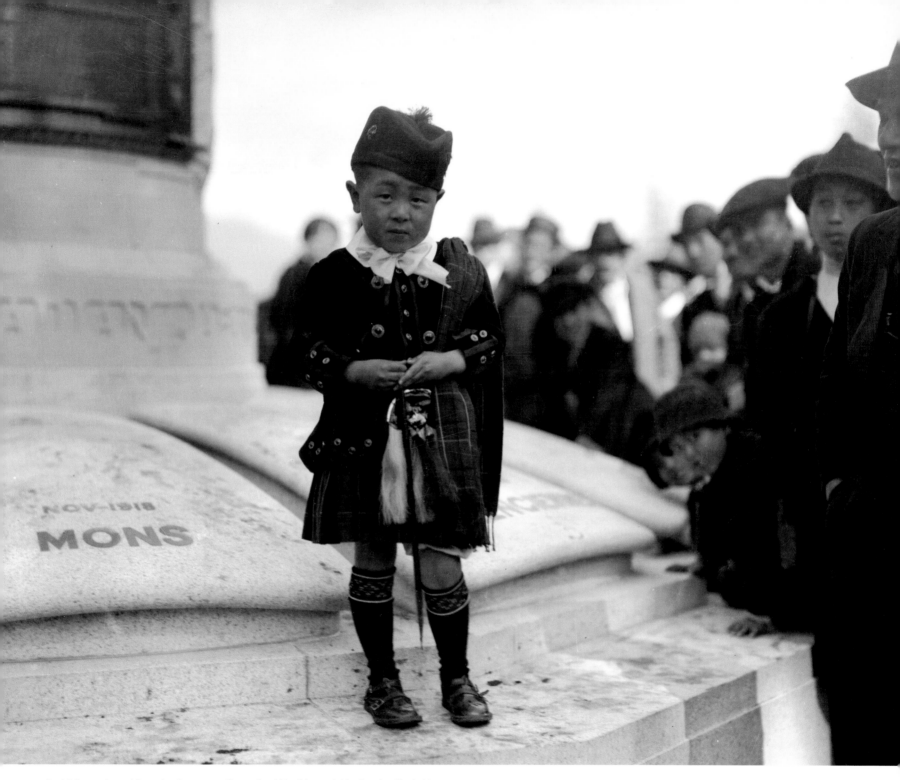

A child wearing a kilt at the Japanese Canadian War Memorial in Stanley Park, Vancouver, ca. 1920.

Enfant revêtu du kilt devant le Monument de guerre des Canadiens d'origine japonais, à Stanley Park, Vancouver, vers 1920.

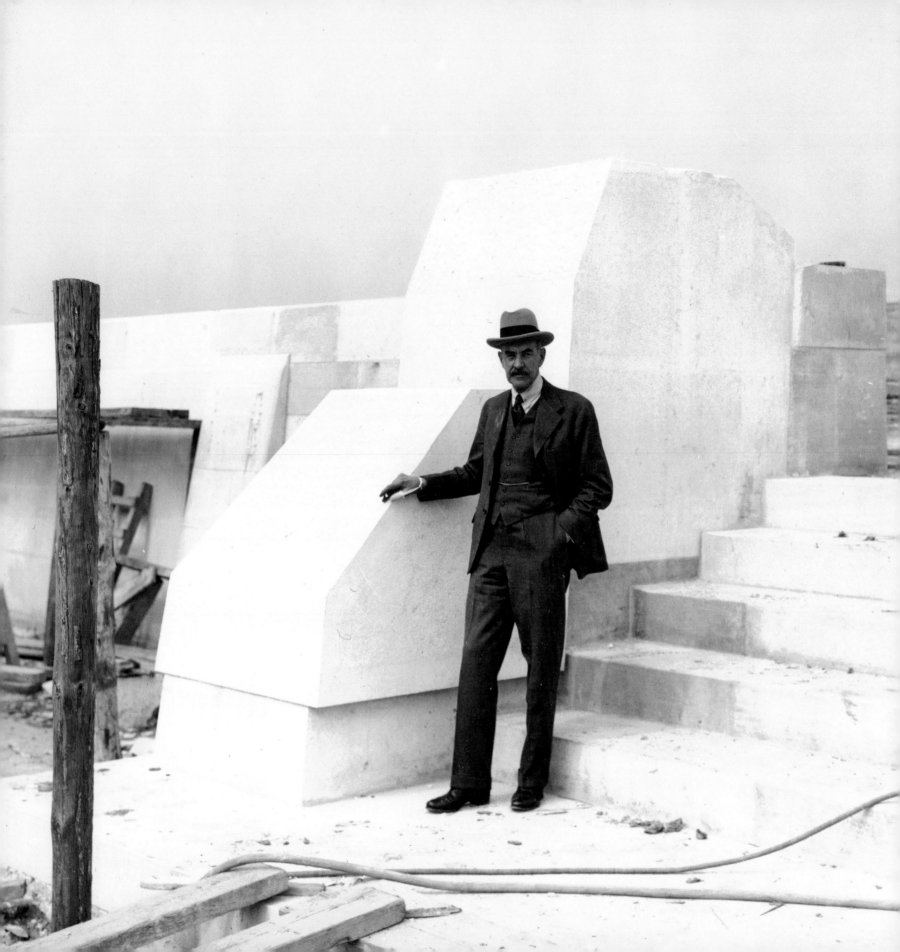

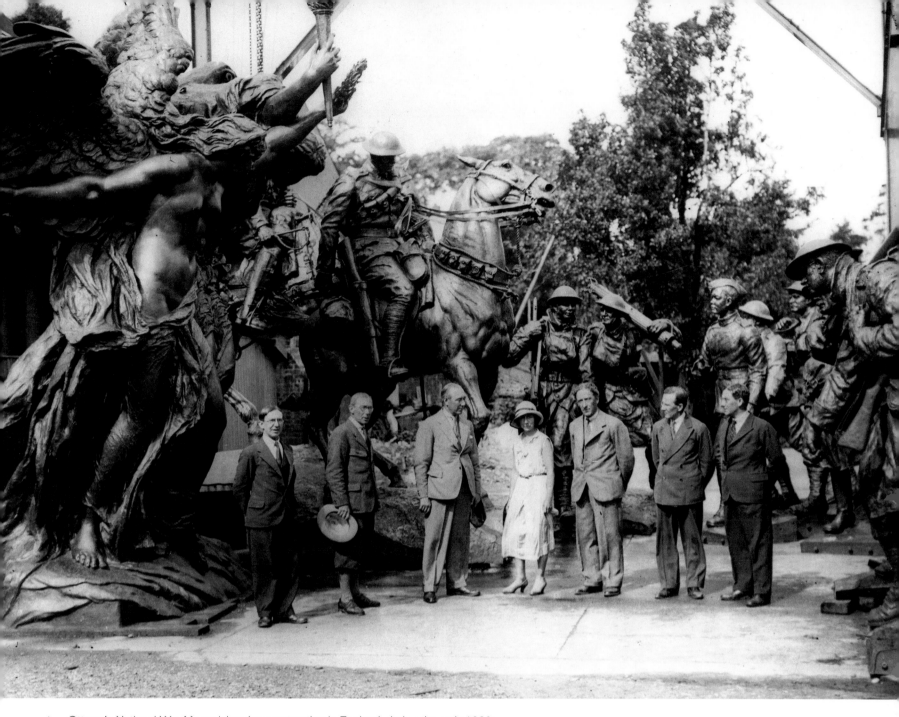

▲ Ottawa's National War Memorial under construction in England, during the early 1920s.

Le Monument commémoratif de guerre d'Ottawa en construction en Angleterre au début des années 20.

◄ Sculptor Walter Allward stands next to blocks of Seget limestone used for sculpting one of the female figures on the Canadian National Vimy Memorial, France.

Le sculpteur Walter Allward debout à côté de blocs de pierre calcaire de Seget ayant servi à sculpter une des figures féminines du Monument de Vimy.

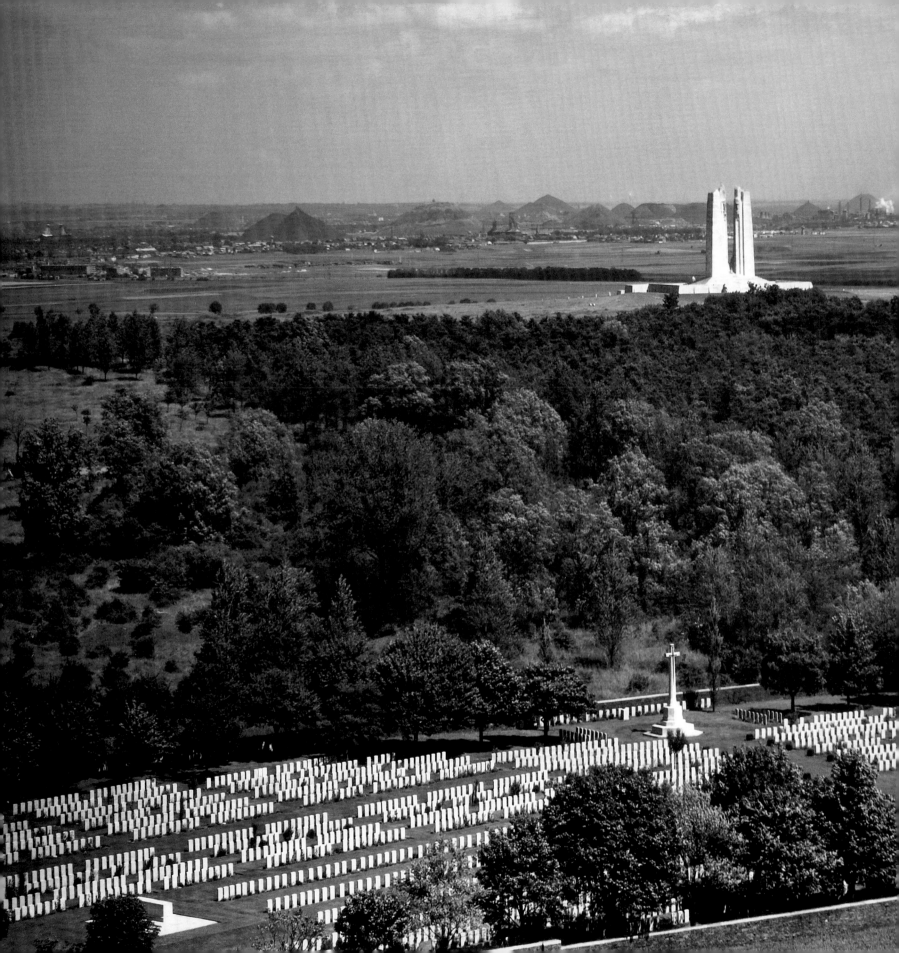

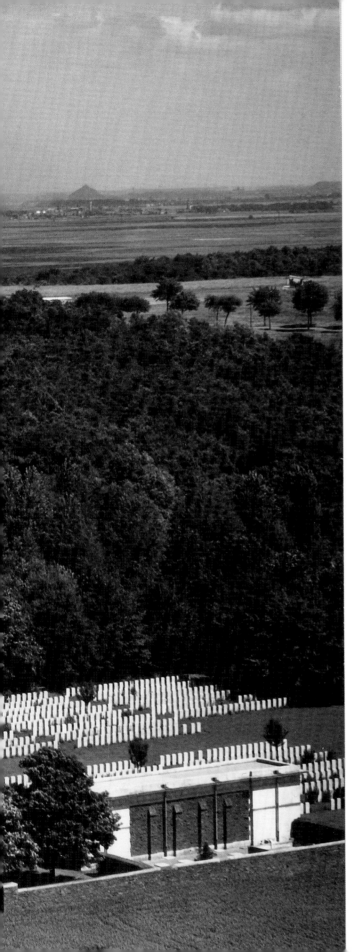

AFTERWORD
LE MOT DE LA FIN

Peter Mansbridge

Colour is a powerful thing. What the pages of this book have shown is the vividness, the detail, and the reality of what was a very brutal war. Many of us have seen the black and white originals before, but adding colour really does seem to bring those historic moments closer to us. Closer in time. The colour makes the troops, the trenches, the battlefields look more like yesterday than a hundred years ago. But one thing doesn't change, whether in black and white or colour. Look at the eyes. Look into the eyes of those who lived the First World War. Look deep. They've seen things no one should ever see.

Walking between the rows of gravestones in the Canadian cemetery at Vimy Ridge in northern France puts you face to face with a stark reality. In the eerie stillness of a spring morning, it's very quiet. Only the chirping of birds breaks the silence. Each footstep you take seems to echo its own weight.

A view of Canadian Cemetery No. 2 with Walter Allward's Canadian National Vimy Memorial in the background.

Vue du Cimetière canadien n° 2 avec le Monument commémoratif de Walter Allward à l'arrière.

The names etched into the stone stare back at you, now a century later. And the two thousand or so stories they tell make you realize just how young these men were. Very young, some of them. Some of those who left Canada to fight lied about their ages so they could enlist; many of them would never see Canada again. Boys not men. From prairie towns, coastal villages, big city neighbourhoods. Farmers, fishermen, teachers, lawyers. English, French, Indigenous, Acadian, Westerners, Easterners. Today the dead lie in the ground beneath a carved maple leaf, the individual secrets of their last moments lost forever to history. Heroes, all of them. But their deaths were ghastly. Blown up, gassed, run over, bayonetted. They left their homes for glory. Instead they witnessed hell. And died in it.

Just down the road, the final resting place for their foe. The cemetery for the young Germans who lined up against them. No glory there either. It's massive. More than forty thousand cradled together with their secrets, now lying beneath the well-groomed soil.

History can be so very deceptive when you are mesmerized by the accounts of military strategy and the remarkable stories of true valour. War can seem so very righteous then. Until, of course, you start to think about the staggering numbers lost on both sides — millions in total, millions, of which about sixty-six thousand were Canadian. And for what? An eventual peace carved out of revenge, one that led to another brutal war just a generation later, where millions more died.

So why did they do it? Why did all those young Canadians head off to war?

Some did it because they believed the jingoistic slogans of the day. "For King and Country" was the favourite, especially for those newly arrived from Britain who had just started a new home on our side of the Atlantic. Others did it because they needed a job — and this one paid relatively well, plus there was the promise of "room and board." Still others did it because their pals were doing it. They all did it because when the call went out in August 1914, everyone believed the war would be wrapped up and won by Christmas and they'd all be home for the holidays.

But no, that's not what happened.

Instead, they took the train to places like Valcartier in Quebec, learned to carry a rifle and bayonet a dummy, eat canned rations, and trust the officer who told them to "go over the top." Then they were crammed into ships for the overseas voyage to wait in staging areas like Folkestone on England's southeast coast for the final leg across the Channel toward the trenches of Belgium and France.

When they got there, they were each handed a small red booklet called "Trench Orders." Twelve pages long and filled with such handy battlefront information such as how and where to build a latrine in the middle of battle. You can only imagine how many fresh recruits must have started to wonder just how glorious all this was going to be when they read those lines.

But this was the line that must have really made them realize that their lives had changed forever. It was on the last page. Almost the last thing they read: "Gas helmets and respirators should always be carried ready to put on at once in case of a gas attack."

Gas. The horrible legacy of the war to end all wars. It was first used in the spring of 1915, and it was the Canadians who faced it in what was a heroic stand during the first Battle of Ypres. Many gasped their last breath before they had any idea what new "weapon" was blowing in the wind around them. In the months and years ahead it would be used again and again — and not just by one side, but by both. War can suck the humanity out of all sides, and it often does.

As the casualties mounted and it became clear this war was going to last years not months, the home front was left to absorb the losses. Local newspapers across the country would list the dead, often on the front page. Fathers and sons, brothers and cousins. By the thousands. Sometimes in a day.

In Afghanistan, Canadians agonized, as they should, over losing 158 men and women in a decade-long mission. Canada lost four hundred times that many between 1914–1918. How did the country cope? How would we cope?

Each Remembrance Day we unfurl a banner in our minds that reads: "Lest We Forget." Many of us have come to think of those three words as a call, to remember those who gave their lives so we could live the way we do. And, absolutely, those sacrifices should never be forgotten.

But "lest we forget" has another clarion call, too. It's that we should never forget that war is brutal, and we should always look for a better solution to the differences that bring us to the brink of such horror.

Just flip back through these pages and look again at the eyes. Look deep.

La couleur fait de l'effet. Ce que montrent les pages de ce livre, c'est l'ardeur, la netteté et la réalité de ce qui fut une guerre d'une violence extrême. Nombre d'entre nous avions vu les clichés originaux en noir et blanc auparavant, mais l'ajout de la couleur fait en sorte que ces moments historiques nous sont plus proches tout à coup. Plus proches dans le temps aussi. La couleur donne à croire que les troupes, les tranchées, les champs de bataille ont plus un air d'hier que d'il y a un siècle. Mais il y a une chose qui ne change pas, que ce soit en noir et blanc ou en couleur. Surtout les yeux. Regardez les yeux de ceux qui ont vécu la Première Guerre mondiale. Regardez bien. Ces yeux ont vu des choses qu'il vaut mieux n'avoir jamais vues.

Quand on se déplace entre les rangées de pierres tombales du cimetière canadien de la crête de Vimy dans le nord de la France, on se retrouve face à face avec une réalité cruelle. Dans le silence troublant d'un matin de printemps, pas un bruit, sauf le gazouillis des oiseaux. Chaque pas que l'on fait semble rendre l'écho de son poids.

Les noms gravés dans la pierre vous regardent, un siècle plus tard. Et les deux et quelque mille histoires qu'ils racontent révèlent à quel point ces hommes étaient jeunes. Très jeunes, dans certains cas. Certains avaient menti sur leur âge afin de s'engager; nombre d'entre eux ne reverraient jamais le Canada. Des garçons, et non des hommes. Venus des bourgades des Prairies, des villages côtiers, des quartiers des grandes villes… Agriculteurs, pêcheurs, enseignants, avocats.

Anglais, Québécois, Autochtones, Acadiens, gens de l'Ouest, gens de l'Est. Aujourd'hui les morts gisent sous la terre, surmontés d'une pierre en forme de feuille d'érable, et les secrets de leurs derniers moments sont perdus à jamais pour l'histoire. Des héros, tous. Mais qui ont connu une mort horrible. Pulvérisés, gazés, piétinés, tués d'un coup de baïonnette. Eux qui avaient quitté leurs foyers pour la gloire. À la place, ils y ont trouvé l'enfer. Et ils y ont laissé leur vie.

Tout juste au bout de l'allée, le lieu du dernier repos de leurs ennemis. Le cimetière des jeunes Allemands qui les avaient affrontés. La gloire n'est point au rendez-vous là non plus. Les proportions défient l'entendement. Plus de quarante mille hommes reposent là, côte à côte, avec leurs secrets, gisant désormais sous le sol manucuré.

L'histoire peut être fort trompeuse quand on en a que pour les comptes rendus de la stratégie militaire et les récits d'authentiques faits d'armes. La guerre peut alors prendre une allure de justice absolue. Jusqu'au moment où l'on se met à réfléchir aux pertes terrifiantes des deux côtés : des millions au total, des millions, dont soixante-six mille étaient Canadiens. Et pour quoi? Une paix hasardeuse conclue dans un esprit de revanche, qui a conduit à une autre guerre atroce à peine une génération plus tard, où ils ont été des millions de plus à mourir.

Alors pourquoi ce sacrifice? Pourquoi ces jeunes Canadiens sont-ils partis à la guerre?

Certains y sont allés parce qu'ils tenaient pour vrais les slogans chauvins du jour. « Pour le roi et le pays »

était le plus populaire, surtout pour ceux qui étaient nouvellement arrivés de Grande-Bretagne et qui venaient de fonder un nouveau foyer de notre côté de l'Atlantique. D'autres étaient partis parce qu'ils avaient besoin d'un travail. Celui-là payait assez bien, et en plus, ils seraient «logés et nourris gratis». D'autres encore y allaient parce que leurs copains y allaient. Ils sont partis quand l'appel a été lancé en août 1914, et tous croyaient que la guerre serait finie avant Noël et qu'ils seraient tous rentrés pour les Fêtes.

Mais non, ça ne s'est pas passé comme ça.

À la place, ils ont pris le train pour Valcartier, au Québec, où ils ont appris à manier un fusil, à transpercer un mannequin d'un coup de baïonnette et à faire confiance à l'officier qui leur ordonnerait d'aller «à l'assaut». Puis ils se sont entassés dans des navires pour faire le voyage outre-mer où ils attendraient dans des centres d'entraînement comme Folkestone sur la côte sud-est de l'Angleterre avant de traverser enfin la Manche pour gagner les tranchées de la Belgique et de la France.

Une fois parvenus à destination, on leur remit à chacun un livret rouge intitulé «Consignes de tranchées.» Douze pages d'informations pratiques, par exemple, sur la manière de creuser une latrine — et à quel endroit — pendant une bataille. On se demande combien de ces vertes recrues ont dû repenser l'idée qu'ils se faisaient de la gloire des combats en lisant le livret.

Mais il y avait une phrase qui dut leur faire comprendre que leur vie ne serait plus jamais la même. Elle se trouvait à la dernière page. L'une des dernières consignes disait ceci : «Il faut toujours avoir sur soi son casque à gaz et son respirateur afin de pouvoir les mettre sans attendre en cas d'attaque au gaz.»

Le gaz. Horrible souvenir de la der des ders. On s'en est servi la première fois au printemps 1915, et ce furent les Canadiens qui écopèrent dans ce qui fut le combat héroïque de la première bataille d'Ypres. Ils furent nombreux à rendre leur dernier souffle sans avoir la moindre idée qu'une nouvelle «arme» était portée par le vent qui les balayait. Dans les mois et années à venir, on s'en servirait maintes et maintes fois, et ce, des deux côtés. Il arrive que les belligérants perdent tout semblant d'humanité, même que ça arrive souvent.

Le nombre de tués et de blessés allant en grossissant, il devint évident que cette guerre-là allait durer, non pas des mois, mais des années, et le front intérieur dut alors absorber ces pertes. Les journaux de tout le pays nommaient les morts, souvent en première page. Les noms de pères de famille, de fils, de frères, de cousins. Par milliers. Parfois le même jour.

En Afghanistan, les Canadiens eurent la douleur de perdre 158 femmes et hommes dans cette mission qui dura dix ans. Le Canada en a perdu quatre cents fois plus en 1914-1918. Comment le pays a-t-il pu supporter cela? Comment supporterions-nous une chose pareille aujourd'hui?

Le jour du Souvenir, chaque année, nous déployons dans notre tête une bannière qui dit : «Souvenons-nous.» Nombre d'entre nous en sont venus à penser que ces deux mots nous invitent à nous rappeler ceux qui ont

265

donné leur vie pour que nous puissions vivre comme nous le faisons aujourd'hui. Et, oui, en vérité, il ne faut jamais oublier ces sacrifices.

Mais ces mots, «souvenons-nous», renferment une autre injonction. À savoir que nous ne devons jamais oublier que la guerre est cruelle et que nous devons toujours nous mettre en quête d'une solution meilleure lorsque nos divergences nous conduisent à de telles horreurs.

Revenez un peu en arrière, et regardez leurs yeux. Regardez bien.

ACKNOWLEDGEMENTS
REMERCIEMENTS

The Vimy Foundation would like to thank the R. Howard Webster Foundation, the Department of Canadian Heritage (Commemorations Canada), and Postmedia Network, whose support made this unique publication possible.

We are also thankful for the financial support we receive from ordinary Canadians across the country, which allows us to continue our work to promote and preserve Canada's First World War history.

The Vimy Foundation would also like to thank:

- Colourist Mark Truelove for his hard work and dedication. Mark is a talented artist, technician, and researcher. His expert colourizations are the heart of this book.
- Caitlin Bailey from the Canadian Centre for the Great War, who was instrumental in the creation of this publication.
- The team at Dundurn Press Ltd., who helped turn concept into reality.

- The many archives and museums who provided photos for this publication, including the Imperial War Museum, the Canadian War Museum, the City of Toronto Archives, the City of Vancouver Archives, the Glenbow Archives and Museum, the Nova Scotia Archives, and the Rooms Museum in St. John's.
- Library and Archives Canada, especially Jean Matheson, who patiently accepted our many photo requests.
- The historians, writers, and journalists who contributed chapters for this book. We are lucky to have so many influential and accomplished Canadian voices presented in this publication.

Lastly, we would also like to thank the dedicated staff and Board of Directors of the Vimy Foundation particularly Christopher Sweeney, Jeremy Diamond, Jennifer Blake, and Stephanie Brousseau for their vision and dedication to this project.

La Fondation Vimy tient à exprimer sa gratitude à la Fondation R. Howard Webster, au ministère du Patrimoine canadien (Commémorations Canada) et à Postmedia Network sans qui cette publication unique n'aurait jamais vu le jour.

Nous disons aussi notre reconnaissance à tous ces simples citoyens des quatre coins du Canada dont le concours financier nous permet de poursuivre notre action : soit de préserver et de faire connaître le legs historique de la Première Guerre mondiale au Canada.

La Fondation Vimy veut également remercier :

- Le coloriste Mark Truelove pour son labeur acharné et son dévouement. Mark est un artiste talentueux, un technicien et un chercheur. Ses colorisations expertes forment l'essentiel de ce livre.
- Caitlin Bailey du Centre canadien pour la Grande Guerre qui a joué un rôle névralgique dans l'avènement de cette publication.
- L'équipe de Dundurn Press Ltd. qui est partie d'une idée pour en faire une réalité.

- Les nombreux centres d'archives et musées qui ont fourni les photos nécessaires à cette publication, notamment l'Imperial War Museum, le Musée canadien de la guerre, les Archives de la ville de Toronto, les Archives de la ville de Vancouver, les Archives et Musée Glenbow, les Archives de Nouvelle-Écosse et le Rooms Museum de St. John's.
- Bibliothèque et Archives Canada, tout particulièrement Jean Matheson, qui a traité patiemment nos nombreuses demandes de photos.
- Les historiens, écrivains et journalistes qui ont composé les divers chapitres de ce livre. Nous nous estimons heureux d'avoir pu faire entendre la voix de tant de Canadiens aussi éminents.

Enfin, nous tenons à saluer le personnel et le conseil d'administration de la Fondation Vimy, entre autres, Christopher Sweeney, Jeremy Diamond, Jennifer Blake et Stephanie Brousseau, dont la vision et l'ardeur ont animé ce projet.

CONTRIBUTORS
COLLABORATEURS

Margaret Atwood, C.C., is the author of more than fifty books of fiction, poetry, and critical essays. *The Blind Assassin,* in which the First World War disrupts the lives of the main characters, won the Man Booker Prize in 2000.

Margaret Atwood, C.C., est l'auteur de plus de cinquante livres de fiction, de poésie et d'essais. Son roman, *Le Tueur aveugle,* où la Première Guerre perturbe la vie des principaux personnages, lui a valu le Prix Man Booker en 2000.

Hugh Brewster is the author of fourteen books for adults and young readers on historical themes. He has written two books about the First World War, *At Vimy Ridge* and *From Vimy to Victory,* and his play about the 1928 Arthur Currie libel trial, *Last Day, Last Hour: Canada's Great War on Trial* will be presented in fall 2018.

Hugh Brewster est l'auteur de quatorze livres à caractère historique pour lecteurs jeunes et adultes.

Il en a écrit deux qui portent sur la Première Guerre mondiale, *At Vimy Ridge* et *From Vimy to Victory,* et sa pièce mettant en scène le procès pour diffamation d'Arthur Currie, *Last Day, Last Hour: Canada's Great War on Trial,* sera jouée en 2018.

Stephen Brunt is a columnist and broadcaster with Rogers Sportsnet, and the author of ten books. He writes here in honour of his great uncles, Arthur and Harold Switzer of Binbrook, Ontario, who died in the Battle of the Somme.

Stephen Brunt est chroniqueur et commentateur chez Rogers Sportsnet ainsi que l'auteur de dix livres. Il a voulu honorer ici ses deux grands-oncles, Arthur et Harold Switzer de Binbrook, Ontario, qui ont péri à la bataille de la Somme.

Tim Cook, Ph.D., C.M., is a historian at the Canadian War Museum, where he curated the

museum's First World War permanent gallery and numerous temporary, travelling, and digital exhibitions. He has authored eleven books, including *Vimy: The Battle and the Legend* (2017). He is a Member of the Order of Canada.

Tim Cook, Ph.D., C.M., est historien au Musée canadien de la guerre, où il était le conservateur de la galerie permanente de la Première Guerre mondiale et de nombreuses expositions temporaires, itinérantes et numériques. Il est l'auteur de onze livres, notamment *Vimy: The Battle and the Legend* (2017). Il est membre de l'Ordre du Canada.

Charlotte Gray, C.M., is the author of ten award-winning bestsellers about Canadian history. Her latest book is *The Promise of Canada: 150 Years — People and Ideas That Have Shaped Our Country.* She lives in Ottawa.

Charlotte Gray, C.M., est l'auteur de dix succès de librairie primés sur l'histoire canadienne. Son dernier livre a pour titre *The Promise of Canada: 150 Years — People and Ideas That Have Shaped Our Country.* Elle vit à Ottawa.

Paul Gross, O.C., is an award-winning actor, writer, and director whose films include *Passchendaele* and the Afghanistan-based *Hyena Road.* The son of a soldier, Gross was born in Calgary and has lived across Canada.

Paul Gross, O.C., est un acteur, scénariste et metteur en scène maintes fois primé qui a tourné entre autres *Passchendaele* et *Hyena Road* sur l'Afghanistan. Fils de militaire, Paul est né à Calgary et a vécu partout au Canada.

Rick Hansen, C.C., three-time Paralympic gold medallist, is a Canadian icon best known as the "Man in Motion" for undertaking an epic two-year forty-thousand-kilometre journey around the world in his wheelchair. He is the founder and CEO of the Rick Hansen Foundation, an organization committed to creating a world without barriers for people with disabilities.

Rick Hansen, C.C., trois fois médaillé d'or aux Jeux paralympiques, est une icône nationale mieux connue sous le nom de « l'homme en mouvement », lui qui a réalisé un voyage épique de quarante mille kilomètres autour du monde en fauteuil roulant. Il est le fondateur et PDG de la Fondation Rick-Hansen, organisation qui vise à créer un monde sans obstacle pour les personnes ayant un handicap.

The Honourable Serge Joyal, P.C., is a jurist and a former federal Cabinet minister. He is the author and editor of several articles and books on parliamentary and constitutional law; he has also published historical essays, the most recent being *Le Canada et la France dans la Grande Guerre, 1914–1918* (2016). He is an Officer of the Order of Canada, *l'Ordre national du Québec,* and *la Légion d'honneur* in France.

L'honorable Serge Joyal, c.p., juriste et ancien ministre fédéral, est l'auteur et l'éditeur de plusieurs articles sur le droit parlementaire et constitutionnel. Il a également publié des ouvrages historiques, son plus récent étant *Le Canada et la France dans la Grande Guerre, 1914–1918* (2016). Il est officier de l'Ordre du Canada, de l'Ordre national du Québec et chevalier de la Légion d'honneur.

Peter Mansbridge, O.C., recently stepped down from a thirty-year stint anchoring CBC's *The National.* He is the Chancellor of Mount Allison University, and former Chief Correspondent of CBC News. An officer of the Order of Canada, Peter was born in London, England, and now lives in Stratford, Ontario.

Peter Mansbridge, O.C., a récemment pris sa retraite après avoir été chef d'antenne de l'émission *The National* de la CBC pendant trente ans. Il est chancelier de l'Université Mount Allison et ancien correspondant en chef de CBC News. Officier de l'Ordre du Canada, Peter est né à Londres et vit aujourd'hui à Stratford, en Ontario.

R.H. Thomson, C.M., acclaimed Canadian stage and screen actor, won the prestigious Governor General's Performing Arts Award for Lifetime Artistic Achievement and received the 2014 ACTRA Award of Excellence. He was made a Member of the Order of Canada in 2010 and awarded an Honorary Doctorate from the University of Toronto, Trinity College. He played Matthew Cuthbert in the CBC/Netflix series *Anne* and is producing the Canadian and international First World War commemoration project, *The World Remembers/Le Monde se souvient.*

R.H. Thomson, C.M., le grand acteur de la scène et de l'écran, a reçu en 2015 le Prix du Gouverneur général pour les arts de la scène et le Prix d'excellence de l'ACTRA en 2014. Il a été fait membre de l'Ordre du Canada en 2010 et a reçu un doctorat honorifique de l'Université de Toronto, Trinity College. Il incarne en ce moment Matthew Cuthbert dans la série CBC/Netflix *Anne* et monte le projet commémoratif canadien et international de la Première Guerre mondiale *The World Remembers/Le monde se souvient.*

Mark Truelove is a digital colourist based in British Columbia, and has been colourizing black and white photographs for over five years. His work has been featured by numerous national and provincial news outlets; a showcase of his colourized photographs can be seen at www.canadiancolour.ca.

Coloriseur numérique établi en Colombie-Britannique, **Mark Truelove** pratique ce métier depuis plus de cinq ans. Son travail a paru dans maints médias nationaux et provinciaux; on peut voir ses photographies colorisées à www.canadiancolour.ca.

Lee Windsor, Ph.D., teaches history at the University of New Brunswick, where he holds the Fredrik Eaton Chair in Canadian Army Studies and

serves as the Deputy Director of the Gregg Centre for the Study of War and Society.

Lee Windsor, Ph.D., est professeur d'histoire à l'Université du Nouveau-Brunswick où il occupe la chaire Fredrik-Eaton en histoire militaire canadienne. Il est également le directeur adjoint du Centre Gregg pour l'étude de la guerre et de la société.

Timothy C. Winegard, Ph.D., received his doctorate from the University of Oxford and served nine years as an officer in the Canadian and British Forces. He is internationally published in the fields of military history and Indigenous studies, including four books and over thirty additional scholarly publications. Tim teaches history and political science at Colorado Mesa University. A true Canadian, he is also the head coach of the university hockey team.

Timothy C. Winegard, Ph.D., a fait son doctorat à Oxford et a été pendant neuf ans officier dans les Forces canadiennes et britanniques. Il a publié au Canada et à l'étranger des ouvrages traitant d'histoire militaire et de questions autochtones, dont quatre livres et plus de trente articles savants. Il enseigne l'histoire et les sciences politiques à l'Université Colorado Mesa, où, en bon Canadien qu'il est, il dirige aussi l'équipe de hockey universitaire.

ORIGINAL CAPTIONS AND IMAGE CREDITS
LÉGENDES DES PHOTOS ET CRÉDITS IMAGES

The Vimy Foundation would like to sincerely thank the following institutions for their generous photograph contributions: Library and Archives Canada, the Canadian War Museum, the Imperial War Museum, the City of Toronto Archives, the Rooms, the Glenbow Museum, the Nova Scotia Archives, and the City of Vancouver Archives.

La Fondation Vimy tient à remercier les institutions que voici pour leurs généreuses contributions photographiques : Bibliothèque et Archives Canada, le Musée canadien de la guerre, l'Imperial War Museum, les Archives de la Ville de Toronto, le Rooms, le Musée Glenbow, les Archives de la Nouvelle-Écosse et les Archives de la Ville de Vancouver.

Foreword
Avant-propos

14 Soldiers are seen off as they leave for war, City of Toronto Archives, Fonds 1244, Item 824.
Un dernier au revoir aux soldats qui partent pour la guerre, Archives de la ville de Toronto, Fonds 1244, article 824.

1. **Training and Preparation**
 Entraînement et préparation

20 Mayor of Toronto welcoming 53rd Battery C.F.A. after their training at Kingston. Canada. Dept. of National Defence / Library and Archives Canada / PA-004917 (modified from the original).
Le maire de Toronto accueille la 53e Batterie de l'A.C.C. après sa formation à Kingston. Canada, Ministère de la Défense nationale/Bibliothèque et Archives Canada/PA-004917 (modification de l'image originale).

26 Soldiers getting out of their trenches in Exhibition grounds, Toronto ON. 11 Sept. 1915. John Boyd / Library and Archives Canada / PA-071661 (modified from the original).
Soldats quittant leurs tranchées sur le terrain de l'Exposition, Toronto, 11 septembre 1915. John Boyd/Bibliothèque et Archives Canada/PA-071661 (modification de l'image originale).

28 Physical drill at the Niagara Camp. 28 June,1916. Niagara Falls, ON. John Boyd / Library and Archives Canada / PA-069843 (modified from the original).
Entraînement physique au camp de Niagara, 28 juin 1916,

Niagara Falls. John Boyd/Bibliothèque et Archives Canada/ PA-069843 (modification de l'image originale).

30 Signallers of the 83rd Battalion sending semaphore letters in Riverdale Park. 11 Mar. 1916. Toronto ON. John Boyd / Library and Archives Canada / PA-072499 (modified from the original).
Signaleurs du 83e Bataillon envoyant des signaux en sémaphore au parc Riverdale, 11 mars 1916, Toronto. John Boyd/Bibliothèque et Archives Canada/PA-072499 (modification de l'image originale).

32 In the trenches at Camp Borden, [Ont.], 26 Sept., 1916. W.I. Castle / Canada. Dept. of National Defence / Library and Archives Canada / PA-069963 (modified from the original).
Dans les tranchées au camp Borden, Ontario, 26 septembre 1916. W.I. Castle/Canada, Ministère de la Défense nationale/ Bibliothèque et Archives Canada/PA-069963 (modification de l'image originale).

34 Artillery spotting class in a training facility in Canada. When an officer on the ground presses a button, it produces a flash on the board which men on the platform are supposed to spot and take coordinates of. © IWM (HU 94501).
Cours de repérage d'artillerie dans un centre de formation au Canada. Quand un officier au sol appuie sur un bouton, un rayon lumineux apparaît sur le tableau que les hommes sur la plateforme doivent repérer pour en saisir les coordonnées. © IWM (HU 94501).

35 Class on construction using Curtiss J.N.-4 fuselage, No. 4 School of Aeronautics, University of Toronto. Canada. Dept. of National Defence / Library and Archives Canada / PA-022942 (modified from the original).
Cours de construction à l'aide du fuselage du Curtiss J.N.-4. École d'aéronautique no 4, Université de Toronto. Canada, Ministère de la Défense nationale/Bibliothèque et Archives Canada/PA-022942 (modification de l'image originale).

36 Training the Canadian Engineers to build bridges in England. Seaford. Canada. Dept. of National Defence / Library and Archives Canada / PA-005727 (modified from the original).
Formation du Génie canadien à la construction de ponts, Seaford. Canada, Ministère de la Défense nationale/ Bibliothèque et Archives Canada/PA-005727 (modification de l'image originale).

37 Type of dummy used in Canadian Forces for instructing troops in Bayonet fighting, designed and constructed by Q.M.S. E. Drake 4th Reserve Battalion. Lt.-Col. H.G. Mayes Canadian Army Gymnastic Staff. Canada. Dept. of National Defence / Library and Archives Canada / PA-004782. (modified from the original).
Type de mannequin utilisé dans les Forces armées canadiennes pour la formation au combat à la baïonnette, conçu et monté par le sergent quartier-maître E. Drake du 4e Bataillon de réserve. Lieutenant-colonel H. G. Mayes, Service de gymnastique de l'Armée canadienne. Canada, Ministère de la Défense nationale/Bibliothèque et Archives Canada/PA-0044782 (modification de l'image originale).

38 (Cdn Military Demonstration, Shorncliffe Sept. 1917) Wiring Practice. Canada. Dept. of National Defence / Library and Archives Canada / PA-004764 (modified from the original).
Démonstration militaire canadienne, Shorncliffe, septembre 1917. Formation avec fils barbelés. Canada, Ministère de la Défense nationale/Bibliothèque et Archives Canada/PA-004764 (modification de l'image originale).

39 Sniping instruction. June, 1916. Henry Edward Knobel / Library and Archives Canada / PA-000039 (modified from the original).
Formation au tir d'élite, juin 1916. Henry Edward Knobel/ Bibliothèque et Archives Canada/PA-000039 (modification de l'image originale).

40 Troops of 3rd Brigade proceeding by bus from Plymouth to Salisbury Plain. Canada. Dept. of National Defence / Library and Archives Canada / PA-004919 (modified from the original).
Effectifs de la 3e Brigade à Plymouth se rendent en autobus à la plaine de Salisbury. Canada, Ministère de la Défense nationale/Bibliothèque et Archives Canada/PA-004919 (modification de l'image originale).

41 Canadian Military Demonstration- Rifle Grenade Practice. Canada. Dept. of National Defence / Library and Archives Canada / PA-004745 (modified from the original).
Démonstration militaire canadienne; exercice au grenade à fusil. Canada. Ministère de la Défense nationale/ Bibliothèque et Archives Canada/PA-004745 (modification de l'image originale).

42 Sir Robert Borden reviewing Canadians at Bramshott, [England] April, 1917. Canada. Dept. of National Defence / Library and Archives Canada / PA-022650 (modified from the original).
Sir Robert Borden inspecte les troupes canadiennes à Bramshott, en Angleterre, avril 1917. Canada, Ministère de la Défense nationale/Bibliothèque et Archives Canada/PA-022650 (modification de l'image originale).

44 Canadians mudlarking on Salisbury Plain, 1914. Canada.
 Dept. of National Defence / Library and Archives Canada /
 PA-022705 (modified from the original).
 Soldats canadiens pataugeant dans la boue sur la plaine de
 Salisbury, 1914. Canada, Ministère de la Défense nationale/
 Bibliothèque et Archives Canada/PA-022705 (modification
 de l'image originale).

**2. The Battlefield
 Le champ de bataille**

46 Canadian and German wounded help one another through
 the mud during the capture of Passchendaele. Nov., 1917.
 Canada. Dept. of National Defence / Library and Archives
 Canada / PA-003737 (modified from the original).
 Canadiens et Allemands avançant ensemble dans la boue
 lors de la capture de Passchendaele, novembre 1917.
 Canada, Ministère de la Défense nationale/ Bibliothèque
 et Archives Canada/PA-003737 (modification de l'image
 originale).

54 [Soldiers] of the 83rd Battalion making bombs. John Boyd /
 Library and Archives Canada / PA-072514 (modified from
 the original).
 Soldats du 83e Bataillon fabriquant des bombes. John Boyd/
 Bibliothèque et Archives Canada/PA-072514 (modification
 de l'image originale).

56 Bolting the rails to the Ties. Canadian Railway Troops in
 France. September, 1917. Canada. Dept. of National Defence
 / Library and Archives Canada / PA-001735 (modified from
 the original).
 On visse les rails sur les traverses. Troupes ferroviaires cana-
 diennes en France, septembre 1917. Canada, Ministère de
 la Défense nationale/Bibliothèque et Archives Canada/PA-
 001735 (modification de l'image originale).

57 Canadian pioneers at work in a wood near Vimy Ridge. August,
 1917. Canada. Dept. of National Defence / Library and
 Archives Canada / PA-001729 (modified from the original).
 Les pionniers canadiens au travail dans un bois près de la
 crête de Vimy, août 1917. Canada, Ministère de la Défense
 nationale/Bibliothèque et Archives Canada/PA-001729 (mo-
 dification de l'image originale).

58 Gen. Sir Sam Hughes and Party looking at ruins in Arras,
 [France] August, 1916. - Visit of Gen. Sir Sam Hughes to the
 Front. Library and Archives Canada / PA-000590 (modified
 from the original).

Le général Sir Sam Hughes et son entourage devant des
ruines à Arras, août 1916. Visite du général Sir Sam Hughes
au Front. Bibliothèque et Archives Canada/PA-000590 (mo-
dification de l'image originale).

60 Canadians on the march near the line during a snow storm.
 Canada. Dept. of National Defence / Library and Archives
 Canada / PA-002305 (modified from the original).
 Les Canadiens en marche près de la ligne pendant une
 tempête de neige. Canada, Ministère de la Défense nationale/
 Bibliothèque et Archives Canada/PA-002305 (modification
 de l'image originale).

62 Pack horses transporting ammunition to the 20th Battery,
 Canadian Field Artillery. Apr.1917. W.I. Castle / Library and
 Archives Canada / PA-001231 (modified from the original).
 Chevaux de bât transportant des munitions destinées à la 20e
 Batterie de l'Artillerie de campagne canadienne, avril 1917.
 W.I. Castle / Bibliothèque et Archives Canada/PA-001231
 (modification de l'image originale).

63 Canadian Cavalry going forward, Arras-Cambrai road.
 Advance East of Arras. Sept. 1918. Canada. Dept. of
 National Defence / Library and Archives Canada / PA-
 003158 (modified from the original).
 La Cavalerie canadienne en marche, route de Cambrai-Arras.
 L'avancée à l'est d'Arras, septembre 1918. Canada, Ministère
 de la Défense nationale/Bibliothèque et Archives Canada/PA-
 003158 (modification de l'image originale).

64 A Tank passing 8th Field Ambulance, Hangard. Battle of Amiens.
 August, 1918. Canada. Dept. of National Defence / Library and
 Archives Canada / PA-002888 (modified from the original).
 Char d'assaut doublant la 8e Ambulance de campagne,
 Hangard. Bataille d'Amiens, août 1918. Canada, Ministère
 de la Défense nationale/Bibliothèque et Archives Canada/PA-
 002888 (modification de l'image originale).

66 Canadian machine gunners dig themselves in, in shell holes
 on Vimy Ridge. Canada. Dept. of National Defence /
 Library and Archives Canada / PA-001017 (modified from
 the original).
 Des mitrailleurs canadiens creusent leur position dans des
 cratères d'obus sur la crête de Vimy. Canada, Ministère de
 la Défense nationale/Bibliothèque et Archives Canada/PA-
 001017 (modification de l'image originale).

67 Repairing Naval gun behind Canadian lines. October,
 1917. Canada. Dept. of National Defence / Library and
 Archives Canada / PA-002016 (modified from the original).

On répare un canon de marine derrière les lignes canadiennes, octobre 1917. Canada, Ministère de la Défense nationale/Bibliothèque et Archives Canada/PA-002016 (modification de l'image originale).

68 Canadian Pioneers carrying trench mats with wounded and prisoners in background during the Battle of Passchendaele. Canada. Dept. of National Defence / Library and Archives Canada / PA-002084 (modified from the original).
Pionniers canadiens transportant des caillebotis avec blessés et prisonniers à l'arrière-plan lors de la bataille de Passchendaele. Canada, Ministère de la Défense nationale/Bibliothèque et Archives Canada/PA-002084 (modification de l'image originale).

70 (Battle of Amiens) Tanks advancing. Prisoners bring in wounded wearing gas masks. August, 1918. Canada. Dept. of National Defence / Library and Archives Canada / PA-002951 (modified from the original).
(Bataille d'Amiens) Avancée des chars. Des prisonniers ramènent des blessés portant des masques à gaz, août 1918. Canada, Ministère de la Défense nationale/ Bibliothèque et Archives Canada/PA-002951 (modification de l'image originale).

72 German prisoners carrying Canadian wounded. Advance east of Arras. August, 1918. Canada. Dept. of National Defence / Library and Archives Canada / PA-003178 (modified from the original).
Prisonniers allemands transportant des blessés canadiens. L'avancée à l'est d'Arras, août 1918. Canada, Ministère de la Défense nationale/Bibliothèque et Archives Canada/PA-003178 (modification de l'image originale).

73 Canadian soldiers returning from Vimy Ridge. Canadian War Museum / George Metcalf Archival Collection 19920085-295.
Soldats canadiens rentrant de la crête de Vimy. Musée canadien de la guerre/Collection d'archives George Metcalf 19920085-295.

3. **War and Medicine**
La guerre et la médecine

74 A Canadian Dentist outside his hut attending to sufferers. July, 1918. Canada. Dept. of National Defence / Library and Archives Canada / PA-002787 (modified from the original).
Dentiste canadien soignant ses patients devant sa loge, juillet 1918. Canada, Ministère de la Défense nationale/

Bibliothèque et Archives Canada/PA-002787 (modification de l'image originale).

83 Views taken at the Headquarters, Canadian Army Veterinary Corps, Shorncliffe. Canada. Dept. of National Defence / Library and Archives Canada / PA-005004 (modified from the original).
Prises de vues du quartier général, Corps vétérinaire de l'armée canadienne, Shorncliffe. Canada, Ministère de la Défense nationale/Bibliothèque et Archives Canada/PA-005004 (modification de l'image originale).

84 Soldier in dispensary, during First World War. The Glenbow Museum and Archives, NA-4534-2.
Soldat au dispensaire lors de la Première Guerre mondiale. Musée Glenbow et Archives, NA-4534-2.

86 Carrying him to the Railway. (5th Battalion) August, 1916. Canada. Dept. of National Defence / Library and Archives Canada / PA-000549 (modified from the original).
On l'emporte au chemin de fer (5e Bataillon), août 1916. Canada, Ministère de la Défense nationale/Bibliothèque et Archives Canada/PA-000549 (modification de l'image originale).

87 Wounded Canadians being carried to Dressing Station by German Prisoners. September, 1916. Canada. Dept. of National Defence / Library and Archives Canada / PA-000688 (modified from the original).
Canadiens blessés transportés vers un poste de secours par des prisonniers allemands, septembre 1916. Canada, Ministère de la Défense nationale/Bibliothèque et Archives Canada/PA-000688 (modification de l'image originale).

88 Dressing wounded in trench during the battle of Courcelette. Sept. 15, 1916. Canada. Dept. of National Defence / Library and Archives Canada / PA-000909 (modified from the original).
Blessés pansés dans une tranchée lors de la bataille de Courcelette, 15 septembre 1916. Canada, Ministère de la Défense nationale/Bibliothèque et Archives Canada/PA-000909 (modification de l'image originale).

89 Wounded Canadians taking cover behind pill-box. Battle of Passchendaele. November, 1917. Canada. Dept. of National Defence / Library and Archives Canada / PA-002139 (modified from the original).
Des blessés canadiens se réfugient derrière une casemate. Bataille de Passchendaele, novembre 1917. Canada, Ministère de la Défense nationale/Bibliothèque et Archives Canada/PA-002139 (modification de l'image originale).

90 Canadian wounded enjoying a cup of tea at Advanced Dressing Station. Advance East of Arras. October, 1918. Library and Archives Canada / PA-003192 (modified from the original).
Blessés canadiens profitant d'une tasse de thé à un poste de secours avancé. L'avancée à l'est d'Arras, octobre 1918. Bibliothèque et Archives Canada/PA-003192 (modification de l'image originale).

91 Canadians who have received "blighty wounds" being placed on Ambulance at Advanced Dressing Station. June, 1917. Canada. Dept. of National Defence / Library and Archives Canada / PA-001404 (modified from the original).
Des Canadiens qui ont pris une « bonne blessure » sont placés dans une ambulance à un poste de secours avancé, juin 1917. Canada, Ministère de la Défense nationale/Bibliothèque et Archives Canada/PA-001404 (modification de l'image originale).

92 Bringing in wounded Canadians on light railway. August, 1917. Canada. Dept. of National Defence / Library and Archives Canada / PA-001702 (modified from the original).
On emmène des blessés canadiens sur un train léger, août 1917. Canada, Ministère de la Défense nationale/Bibliothèque et Archives Canada/PA-001702 (modification de l'image originale).

93 Major McGill and assistants, 5th Canadian Field Ambulance, dressing wounded outdoors, Battle of Amiens. Canada. Dept. of National Defence / Library and Archives Canada / PA-002890 (modified from the original).
Le major McGill et ses collaborateurs, 5e Ambulance de campagne canadienne, pansant des blessés à ciel ouvert, bataille d'Amiens. Canada, Ministère de la Défense nationale/Bibliothèque et Archives Canada/PA-002890 (modification de l'image originale).

94 Battle of Amiens. Canadian medics dressing a wounded soldier at an open-air field dressing station at Le Quesnel, 11 August 1918. © IWM (Q 7298).
Bataille d'Amiens. Des infirmiers canadiens pansent un soldat blessé à un poste de secours à ciel ouvert à Le Quesnel, 11 août 1918. © IWM (Q 7298).

95 Left to right: Nursing Sisters, Mowat, McNichol, and Guilbride. Canada. Dept. of National Defence /Library and Archives Canada / PA-007350 (modified from the original).
Dans l'ordre habituel : les infirmières Mowat, McNicol et Guilbride. Canada, Ministère de la Défense nationale/Bibliothèque et Archives Canada/PA-007350 (modification de l'image originale).

96 Casualty Clearing Station. The Princess Christian Hospital Train at the Front filling up with wounded. October, 1916. Canada. Dept. of National Defence / Library and Archives Canada / PA-000822 (modified from the original).
Poste de tri des blessés. Le train-hôpital Princesse-Christian au front se remplissant de blessés, octobre 1916. Canada, Ministère de la Défense nationale/Bibliothèque et Archives Canada/PA-000822 (modification de l'image originale).

97 Views taken on Christmas Day 1917, at Duchess of Connaught Red Cross Hospital, Taplow. Canada. Dept. of National Defence / Library and Archives Canada / PA-005065 (modified from the original).
Prises de vues le jour de Noël 1917 à l'Hôpital de la Croix-Rouge de la duchesse de Connaught, Taplow. Canada, Ministère de la Défense nationale/Bibliothèque et Archives Canada/PA-005065 (modification de l'image originale).

4. Life in the Trenches
La vie dans les tranchées

98 Draining Trenches. 22nd Infantry Battalion (French Canadian). July,1916 [A researcher has provided information identifying the man on the left as Sapper William Henry Snow of the Canadian Engineers.] Library and Archives Canada / PA-000396 (modified from the original).
Drainage des tranchées. 22e Bataillon d'infanterie (canadien-français), juillet 1916. (Un chercheur nous a fourni des informations nous permettant d'identifier l'homme à gauche comme étant le sapeur William Henry Snow du Génie canadien.) Bibliothèque et Archives Canada/PA-000396 (modification de l'image originale).

106 Canadians voting in the Field for the British Columbia Elections. September, 1916. Canada. Dept. of National Defence / Library and Archives Canada / PA-000581 (modified from the original).
Militaires canadiens votant aux élections de Colombie-Britannique, septembre 1916. Canada, Ministère de la Défense nationale/Bibliothèque et Archives Canada/PA-000581 (modification de l'image originale).

107 [A work party of soldiers cross a frozen canal on the Western Front], Archives of the City of Vancouver, Mil P281.25.

Une équipe de travail traverse un canal gelé sur le Front de l'Ouest. Archives de la Ville de Vancouver, Mil P281.25.

108 French women selling oranges to Canadian troops on their return to camp. June, 1917. Canada. Dept. of National Defence / Library and Archives Canada / PA-001407 (modified from the original).
Françaises vendant des oranges aux militaires canadiens à leur retour au camp, juin 1917. Canada, Ministère de la Défense nationale/Bibliothèque et Archives Canada/PA-001407 (modification de l'image originale).

109 Canadians filling their water bottles, etc. Amiens, August, 1918. Canada. Dept. of National Defence / Library and Archives Canada / PA-002970 (modified from the original).
Canadiens remplissant leurs gourdes, etc., Amiens, août 1918. Canada, Ministère de la Défense nationale/Bibliothèque et Archives Canada/PA-002970 (modification de l'image originale).

110 Canadian cooks taking tea up to the men near the line. September, 1917. Canada. Dept. of National Defence / Library and Archives Canada / PA-001755 (modified from the original).
Cuisiniers canadiens allant porter le thé aux hommes près de la ligne, septembre 1917. Canada, Ministère de la Défense nationale/Bibliothèque et Archives Canada/PA-001755 (modification de l'image originale).

111 1st Siege Battery having their midday meal. April, 1918. Canada. Dept. of National Defence / Library and Archives Canada / PA-002538 (modified from the original).
La 1re Batterie de siège déjeune, avril 1918. Canada, Ministère de la Défense nationale/Bibliothèque et Archives Canada/PA-002538 (modification de l'image originale).

112 Highlanders cleaning their kilts (Royal Highlanders of Canada). June 1916. Canada. Dept. of National Defence / Library and Archives Canada / PA-000159 (modified from the original).
Highlanders nettoyant leurs kilts (Royal Highlanders du Canada), juin 1916. Canada, Ministère de la Défense nationale/Bibliothèque et Archives Canada/PA-000159 (modification de l'image originale).

113 Canadian cook with his helper at work in the cookhouse. November, 1916. Canada. Dept. of National Defence / Library and Archives Canada / PA-000834 (modified from the original).
Cuistot canadien et son aide-cuisinier au travail dans la cantine, novembre 1916. Canada, Ministère de la Défense nationale/Bibliothèque et Archives Canada/PA-000834 (modification de l'image originale).

114 Three coloured soldiers in a German dug-out captured during the Canadian advance east of Arras. Library and Archives Canada / PA-003201 (modified from the original).
Trois soldats noirs dans une casemate allemande capturée lors de l'avancée canadienne à l'est d'Arras. Bibliothèque et Archives Canada/PA-003201 (modification de l'image originale).

115 Highlander cleaning his rifle, June 1916. Canada. Dept. of National Defence / Library and Archives Canada / PA-000163 (modified from the original).
Highlander nettoyant son fusil, juin 1916. Canada, Ministère de la Défense nationale/Bibliothèque et Archives Canada/PA-000163 (modification de l'image originale).

116 13th Battalion Scots outside funk-holes cleaning Lewis gun. Canada. Dept. of National Defence / Library and Archives Canada / PA-003000 (modified from the original).
Membres du 13e Bataillon Scots sortis de leurs abris et nettoyant une mitrailleuse Lewis. Canada, Ministère de la Défense nationale/Bibliothèque et Archives Canada/PA-003000 (modification de l'image originale).

117 Two officers on the battlefields, Oct. 1916 Canada. Dept. of National Defence / Library and Archives Canada / PA-000770 (modified from the original).
Deux officiers sur le champ de bataille, octobre 1916. Canada, Ministère de la Défense nationale/Bibliothèque et Archives Canada/PA-000770 (modification de l'image originale).

118 On sentry duty in a front-line trench. Sept. 1916. Library and Archives Canada / PA-000568 (modified from the original).
Sentinelle de faction dans une tranchée de la ligne du front, septembre 1916. Bibliothèque et Archives Canada/PA-000568 (modification de l'image originale).

119 Canadians in captured trenches on Hill 70. August, 1917. Canada. Dept. of National Defence / Library and Archives Canada / PA-001718 (modified from the original).
Canadiens dans les tranchées capturées de la Colline 70, août 1917. Canada, Ministère de la Défense nationale/

Bibliothèque et Archives Canada/PA-001718 (modification de l'image originale).

5. Communications
Les communications

120 A little French paper boy selling English papers in Canadian line. June, 1917. Canada. Dept. of National Defence / Library and Archives Canada / PA-001436 (modified from the original).
Petit marchand français vendant des journaux de langue anglaise dans les lignes canadiennes, juin 1917. Canada, Ministère de la Défense nationale/Bibliothèque et Archives Canada/PA-001436 (modification de l'image originale).

126 Telephone Testing Station at the Front. Operators at their posts. October, 1916. Canada. Dept. of National Defence / Library and Archives Canada / PA-000740 (modified from the original).
Station de mise à l'essai du téléphone au Front. Opérateurs à leurs postes. Octobre 1916. Canada, Ministère de la Défense nationale/Bibliothèque et Archives Canada/PA-000740 (modification de l'image originale).

127 (His Majesty's Pigeon Service) Despatch Rider leaving with birds for the trenches. November, 1917. Canada. Dept. of National Defence / Library and Archives Canada / PA-002069 (modified from the original).
Le Service des pigeons de Sa Majesté. Messager partant avec ses pigeons pour les tranchées, novembre 1917. Canada, Ministère de la Défense nationale/ Bibliothèque et Archives Canada/PA-002069 (modification de l'image originale).

128 Canadian Forestry Corps at Gerardmer [France]. 'The Happy Signaller at the Control Box'. Canada. Dept. of National Defence / Library and Archives Canada / PA-003992 (modified from the original).
Le Corps forestier canadien à Gérardmer. « Le signaleur heureux à son boîtier de contrôle. » Canada, Ministère de la Défense nationale/Bibliothèque et Archives Canada/PA-003992 (modification de l'image originale).

129 (His Majesty's Pigeon Service) Writing the message previous to fastening on bird. November, 1917. Canada. Dept. of National Defence / Library and Archives Canada / PA-002077 (modified from the original).
Le Service des pigeons de Sa Majesté. On écrit le message avant de le fixer au pigeon voyageur, novembre 1917. Canada, Ministère de la Défense nationale/Bibliothèque et Archives Canada/PA-002077 (modification de l'image originale).

130 Canadian Signal Section laying cable. Advance East of Arras. September, 1918. Canada. Dept. of National Defence / Library and Archives Canada / PA-003080 (modified from the original).
La Section des transmissions du Canada posant un câble. L'avancée à l'est d'Arras, septembre 1918. Canada, Ministère de la Défense nationale/Bibliothèque et Archives Canada/PA-003080 (modification de l'image originale).

131 Communication Trench. September, 1916. Canada. Dept. of National Defence / Library and Archives Canada / PA-000791 (modified from the original).
Tranchée de communication, septembre 1916. Canada, Ministère de la Défense nationale/Bibliothèque et Archives Canada/PA-000791 (modification de l'image originale).

132 Canadian Signallers using German rifle as telephone pole. Advance East of Arras. September, 1918. Canada. Dept. of National Defence / Library and Archives Canada / PA-003100 (modified from the original).
Des signaleurs canadiens convertissent un fusil allemand en poteau de téléphone. L'avancée à l'est d'Arras, septembre 1918. Canada, Ministère de la Défense nationale/ Bibliothèque et Archives Canada/PA-003100 (modification de l'image originale).

133 Pte. Tom Longboat the Indian long distance runner buying a paper from a little French newspaper boy. June, 1917. Canada. Dept. of National Defence / Library and Archives Canada / PA-001479 (modified from the original).
Le simple soldat Tom Longboat, le coureur de fond amérindien, achetant un journal d'un petit marchand français, juin 1917. Canada, Ministère de la Défense nationale/ Bibliothèque et Archives Canada/PA-001479 (modification de l'image originale).

134 The Canadian journalists riding through the forest of Conches on a light railway during their visit to the Canadian Forestry Corps, 22 July 1918. David McLellan, Ministry of Information First World War Collection, © IWM (Q 9105).
Des journalistes canadiens traversant la forêt de Conches en train léger lors de leur visite au Corps forestier canadien, 22 juillet 1918. David McLellan, Collection du Ministère de l'Information de la Première Guerre mondiale, © IWM (Q 9105).

135 Canadians interested in Canadian Daily Record in trenches near Lens. February, 1918. Canada. Dept. of National Defence / Library and Archives Canada / PA-002403 (modified from the original).
Soldats canadiens lisant le *Canadian Daily Record* dans les tranchées, près de Lens, février 1918. Canada, Ministère de

la Défense nationale/Bibliothèque et Archives Canada/PA-002403 (modification de l'image originale).

136 (W.W.I - 1914 - 1918) Gen. Currie telling now Vimy Ridge was taken. Visit of Canadian Journalists to the Front. July, 1918. Library and Archives Canada / PA-002913 (modified from the original).
Première Guerre mondiale - 1914-1918. Le général Currie explique comment la crête de Vimy a été prise. Visite de journalistes canadiens au front, juillet 1918. Bibliothèque et Archives Canada/PA-002913 (modification de l'image originale).

137 A Canadian field post office. May, 1916. Canada. Dept. of National Defence / Library and Archives Canada / PA-000149 (modified from the original).
Bureau de poste militaire derrière les lignes, mai 1916. Canada, Ministère de la Défense nationale/Bibliothèque et Archives Canada/PA-000149 (modification de l'image originale).

138 Mail from home arriving at the Front. October, 1916. Canada. Dept. of National Defence / Library and Archives Canada / PA-000841 (modified from the original).
On trie le courrier arrivé du Canada à un dépôt de la ligne de front, octobre 1916. Canada, Ministère de la Défense nationale/Bibliothèque et Archives Canada/PA-000841 (modification de l'image originale).

139 Canadian writing home from the line. May, 1917. Canada. Dept. of National Defence / Library and Archives Canada / PA-001388 (modified from the original).
Un soldat écrit aux siens lors d'un moment de tranquillité sur la ligne de front, mai 1917. Canada, Ministère de la Défense nationale/Bibliothèque et Archives Canada/PA-001388 (modification de l'image originale).

6. Sports and Entertainment
Sports et divertissements

140 Canadian Forestry men having a skate. 1914-1919. Canada. Dept. of National Defence / Library and Archives Canada / PA-004972 (modified from the original).
Les hommes du Corps forestier canadien sur patins, 1914-1919. Canada, Ministère de la Défense nationale/Bibliothèque et Archives Canada/PA-004972 (modification de l'image originale).

148 Nova Scotians returning to camp after a game of baseball, February, 1918. Canada. Dept. of National Defence /

Library and Archives Canada / PA-002464. (modified from the original).
Des Néo-Écossais rentrent au camp après un match de baseball, février 1918. Canada, Ministère de la Défense nationale/Bibliothèque et Archives Canada/PA-002464 (modification de l'image originale).

150 Nursing sisters running against each other in a race on Sports Day at the Manitoba Military Hospital in Tuxedo, MB. Library and Archives Canada / e002504577 (modified from the original).
Infirmières se disputant une course à pied lors de la journée sportive à l'Hôpital militaire de Tuxedo, Manitoba. Bibliothèque et Archives Canada/e002504577 (modification de l'image originale).

152 Baseball game with bats in foreground and crowd of CEF members in background watching. Bottom right of left hand page. "a game of baseball at our Camp Smiths Lawn Sept 1, 1917. Library and Archives Canada / Box 3849, Access 177-288 photo album 2 / PA-118481 (modified from the original).
Match de baseball avec bâtons à l'avant-plan et foule formée de spectateurs membres du CEC à l'arrière-plan. Dans le coin inférieur droit de la page de gauche : « Match de baseball à notre pelouse du camp Smith, 1er septembre 1917 ». Bibliothèque et Archives Canada/Boîte 3849, accès 177-288, album de photos 2/PA-118481 (modification de l'image originale).

154 (Swimming) Canadian Swimming Team. Inter-Allied Games, Pershing Stadium, Paris, July 1919. Canada. Dept. of National Defence / Library and Archives Canada / PA-006624 (modified from the original).
L'équipe de natation canadienne. Jeux interalliés, Stade Pershing, Paris, juillet 1919. Canada, Ministère de la Défense nationale/Bibliothèque et Archives Canada/PA-006624 (modification de l'image originale).

155 The Rooms Provincial Archives Division, SANL 1.26.01.074, *Royal Newfoundland Regiment Hockey Team 1917* / H.R. Palmer Studio (Windsor, N.S.), Sports Archives of Newfoundland and Labrador photograph collection.
Division des archives du Musée provincial The Rooms, SANL 1.26.01.074, *Équipe de hockey du Régiment royal de Terre-Neuve 1917*/H. R. Palmer Studio (Windsor, N.-É.). Collection photographique des archives sportives de Terre-Neuve-et-Labrador.

156 Sports tournament held on the Dominion Day at No. 2 Canadian General Hospital at Le Treport, 1 July 1918. Lt.

John Warwick Brooke, Ministry of Information First World War Collection, ©IWM (Q 6811).
Tournoi sportif le Jour du Dominion à l'Hôpital général canadien no 2 à Le Tréport, 1er juillet 1918. Lieutenant John Warwick Brooke, Collection du Ministère de l'information de la Première Guerre mondiale, © IWM (Q 6811).

157 Casualty Clearing Station. Some wounded Canadians present a nurse with a dog brought out of the trenches with them. October 1916. Canada. Dept. of National Defence / Library and Archives Canada / PA-000931 (modified from the original).
Poste de tri des blessés. Des blessés canadiens offrent à une infirmière un chien qu'ils ont ramené des tranchées, octobre 1916. Canada, Ministère de la Défense nationale/ Bibliothèque et Archives Canada/PA-000931 (modification de l'image originale).

158 Canadians and the Duchess of Connaught's gift (Maple Sugar). Canada. Dept. of National Defence / Library and Archives Canada / PA-022699 (modified from the original).
Des Canadiens et le cadeau de la duchesse de Connaught (du sucre d'érable). Canada, Ministère de la Défense nationale/ Bibliothèque et Archives Canada/PA-022699 (modification de l'image originale).

160 Canadian stretcher bearers playing a game of poker on Railway truck in Lens. September, 1917. Canada. Dept. of National Defence / Library and Archives Canada / PA-001794 (modified from the original).
Des brancardiers canadiens jouant au poker à bord d'un camion des Troupes ferroviaires à Lens, septembre 1917. Canada, Ministère de la Défense nationale/Bibliothèque et Archives Canada/PA-001794 (modification de l'image originale).

161 A Canadian pipe band practising in a corn field. August 1917. Canada. Dept. of National Defence / Library and Archives Canada / PA-001624 (modified from the original).
Corps de cornemuses canadien répétant dans un champ de maïs, août 1917. Canada, Ministère de la Défense nationale/ Bibliothèque et Archives Canada/PA-001624 (modification de l'image originale).

162 A Canadian giving his comrades some music on his instrument which he has just made. July, 1917. Canada. Dept. of National Defence / Library and Archives Canada / PA-001551 (modified from the original).
Un Canadien régalant ses camarades de la musique produite sur un instrument qu'il vient de fabriquer, juillet 1017. Canada, Ministère de la Défense nationale/Bibliothèque et Archives Canada/PA-001551 (modification de l'image originale).

163 (W.W.I - 1914 - 1918) A Canadian soldier at a Division Sports Meet does balancing fete. June, 1918. Canada. Dept. of National Defence / Library and Archives Canada / PA-002765(modified from the original).
(Première Guerre mondiale – 1914-1918) Un soldat canadien lors d'une rencontre sportive divisionnaire accomplit un exploit de funambule, juin 1918. Canada, Ministère de la Défense nationale/Bibliothèque et Archives Canada/PA-002765 (modification de l'image originale).

164 Maple Leaf Concert Party in France, September 1917. Library and Archives Canada / PA-001950 (modified from the original).
Fête-concert Maple Leaf en France, septembre 1917. Bibliothèque et Archives Canada/PA-001950 (modification de l'image originale).

165 The Ring Master, wearing red coat, silk hat, etc. - Canadian Circus behind the Lines. May, 1918. Canada. Dept. of National Defence / Library and Archives Canada / PA-002697 (modified from the original).
Le maître de piste en redingote rouge, haut-de-forme en soie, etc. Le Cirque canadien derrière les lignes, mai 1918. Canada, Ministère de la Défense nationale/Bibliothèque et Archives Canada/PA-002697 (modification de l'image originale).

7. **Technology and Innovation**
Technologie et innovation

166 The ascent of a Kite Balloon on the Western Front. October, 1916. Canada. Dept. of National Defence / Library and Archives Canada / PA-000958 (modified from the original).
L'ascension d'un ballon cerf-volant d'observation sur le front de l'Ouest, octobre 1916. Canada, Ministère de la Défense nationale/Bibliothèque et Archives Canada/PA-000958 (modification de l'image originale).

174 Unable to ride his cycle through the mud caused by the recent storm. A Canadian messenger carries his "horse". August, 1917. Canada. Dept. of National Defence / Library and Archives Canada / PA-001581 (modified from the original).
Incapable de rouler à bicyclette à cause de la boue créée par une tempête récente, un messager canadien transporte sa « monture », août 1917. Canada, Ministère de la Défense nationale/Bibliothèque et Archives Canada/PA-001581 (modification de l'image originale).

175 A Canadian V.A.D. Ambulance driver at the front. May, 1917. Canada. Dept. of National Defence / Library and

Archives Canada / PA-001305 (modified from the original).
Ambulancière du Détachement d'auxiliaires canadiennes au front, mai 1917. Canada, Ministère de la Défense nationale/ Bibliothèque et Archives Canada/PA-001305 (modification de l'image originale).

176 Repairing a kite balloon which was slightly damaged on a gusty day, Oct 1916. Canada. Dept. of National Defence / Library and Archives Canada / PA-000842 (modified from the original).
On répare un ballon cerf-volant légèrement abîmé par un jour de grand vent, octobre 1916. Canada, Ministère de la Défense nationale/Bibliothèque et Archives Canada/PA-000842 (modification de l'image originale).

177 Canadian Official Kinematographer ready for an ascent on a Kite Balloon. May, 1917. Canada. Dept. of National Defence / Library and Archives Canada / PA-001396 (modified from the original).
Un cinéaste du Bureau canadien des archives de guerre s'apprête à faire une ascension à bord d'un ballon cerf-volant, mai 1917. Canada, Ministère de la Défense nationale/ Bibliothèque et Archives Canada/PA-001396 (modification de l'image originale).

178 Canadians testing their gas masks after heavy work in the trenches. September, 1917. Canada. Dept. of National Defence / Library and Archives Canada / PA-001835 (modified from the original).
Des Canadiens testent leurs masques à gaz après avoir trimé dans les tranchées, septembre 1917. Canada, Ministère de la Défense nationale/Bibliothèque et Archives Canada/PA-001835 (modification de l'image originale).

179 New German gas mask taken by Canadians in Lens. There is no protection to eyes, just a mouthpiece. September, 1917. Canada. Dept. of National Defence / Library and Archives Canada / PA-001773 (modified from the original).
Un masque à gaz neuf pris aux Allemands par les Canadiens à Lens. Aucune protection pour les yeux, juste un embout pour la bouche. Septembre 1917. Canada, Ministère de la Défense nationale/ Bibliothèque et Archives Canada/PA-001773 (modification de l'image originale).

180 Views taken at the Headquarters, Canadian Army Veterinary Corps, Shorncliffe. Canada. Dept. of National Defence / Library and Archives Canada / PA-005007 (modified from the original).
Prises de vues au quartier général, Corps vétérinaire de l'armée canadienne, Shorncliffe. Canada, Ministère de la Défense nationale/Bibliothèque et Archives Canada/PA-005007 (modification de l'image originale).

181 Watching Lewis gun used against enemy planes. Visit of Canadian Journalists to the Front. July, 1918. Canada. Dept. of National Defence / Library and Archives Canada / PA-002829 (modified from the original).
Observation de la mitrailleuse Lewis utilisée contre les avions ennemis. Visite des journalistes canadiens au front, juillet 1918. Canada, Ministère de la Défense nationale/ Bibliothèque et Archives Canada/PA-002829 (modification de l'image originale).

182 A Canadian examining dummy heads which are put to many uses in the trenches. July 1918. Canada. Dept. of National Defence / Library and Archives Canada / PA-004351 (modified from the original).
Un Canadien examine les têtes de mannequins qui servent à de nombreux usages dans les tranchées, juillet 1918. Canada, Ministère de la Défense nationale/Bibliothèque et Archives Canada/PA-004351 (modification de l'image originale).

183 Base of a 15" gun being riveted. Oct 1917. Canada. Dept. of National Defence / Library and Archives Canada / PA-001957 (modified from the original).
On visse la culasse d'un canon de quinze pouces, octobre 1917. Canada, Ministère de la Défense nationale/ Bibliothèque et Archives Canada/PA-001957 (modification de l'image originale).

184 The breach of a large Howitzer May 1917. Canada. Dept. of National Defence / Library and Archives Canada / PA-001185 (modified from the original).
Culasse d'un grand obusier, mai 1917. Canada, Ministère de la Défense nationale/Bibliothèque et Archives Canada/PA-001185 (modification de l'image originale).

185 Gen. Odlum giving instructions to a machine gunner. Advance East of Arras. September, 1918. Canada. Dept. of National Defence / Library and Archives Canada / PA-003151 (modified from the original).
Le général Odlum donne des instructions à un servant de mitrailleuse. L'avancée à l'est d'Arras, septembre 1918. Canada, Ministère de la Défense nationale/Bibliothèque et Archives Canada/PA-003151 (modification de l'image originale).

186 Pilot Ascoti, Chief Engineer F.G. Ericson and Pilot Webster, ready for Test of first Canadian J.N. 4 Machine. Canadian Aeroplanes Ltd., Toronto, 1917. Canada. Dept. of National Defence / Library and Archives Canada / PA-025174 (modified from the original).
Le pilote Ascoti, le chef mécanicien F. G. Ericson et le pilote Webster prêts à faire l'essai du premier avion canadien J.N. 4.

Canadian Aeroplanes Ltd., Toronto, 1917. Canada, Ministère de la Défense nationale/Bibliothèque et Archives Canada/PA-025174 (modification de l'image originale).

187 (Cdn Military Demonstration, Shorncliffe Sept. 1917.) An aerial greeting during lunch. 1914-1919. Canada. Dept. of National Defence / Library and Archives Canada / PA-004772 (modified from the original).
Démonstration militaire canadienne, Shorncliffe, septembre 1917. Salutation aérienne pendant le déjeuner, 1914-1919. Canada, Ministère de la Défense nationale/Bibliothèque et Archives Canada/PA-004772 (modification de l'image originale).

8. Life Behind the Lines
La vie derrière les lignes

188 13th Bn. barbers cutting hair. July, 1918. Canada. Dept. of National Defence / Library and Archives Canada / PA-003003 (modified from the original).
Coiffeurs du 13e Bataillon au travail, juillet 1918. Canada, Ministère de la Défense nationale/Bibliothèque et Archives Canada/PA-003003 (modification de l'image originale).

196 Swimming in a shell hole behind the Canadian lines. June, 1917. Canada. Dept. of National Defence /Library and Archives Canada / PA-001464 (modified from the original).
Militaire se baignant dans un cratère d'obus derrière les lignes canadiennes, juin 1917. Canada, Ministère de la Défense nationale/Bibliothèque et Archives Canada/PA-001464 (modification de l'image originale).

197 "A Burial Service at the Front" Funeral of Major E.L. Knight, Eaton Motor Machine Gun Battery. October, 1916. Library and Archives Canada / PA-000652 (modified from the original).
«Obsèques au front». Funérailles du major E.L. Knight de la Brigade motorisée canadienne de mitrailleuses Eaton, octobre 1916. Bibliothèque et Archives Canada/PA-000652 (modification de l'image originale).

198 Chinese Labour Battalions in France celebrating the Chinese New Year on 11th February, 1918. Canada. Dept. of National Defence / Library and Archives Canada / PA-002421 (modified from the original).
Bataillons de manœuvres chinois en France célébrant le Nouvel An chinois le 11 février 1918. Canada, Ministère de la Défense nationale/Bibliothèque et Archives Canada/PA-002421 (modification de l'image originale).

199 Funeral of Nursing Sister G.M.M. Wake, who died of wounds received in a German air raid. William Rider-Rider / Library and Archives Canada / PA-002564 (modified from the original).
Obsèques de l'infirmière G.M.M. Wake morte des blessures qu'elle avait subies lors d'un raid aérien allemand. William Rider-Rider/Bibliothèque et Archives Canada/PA-002564 (modification de l'image originale).

200 Views taken on Christmas Day 1917, at Duchess of Connaught Red Cross Hospital, Taplow. Canada. Dept. of National Defence / Library and Archives Canada / PA-005059 (modified from the original).
Prises de vues le jour de Noël 1917 à l'Hôpital de la Croix-Rouge de la duchesse de Connaught à Taplow. Canada, Ministère de la Défense nationale/Bibliothèque et Archives Canada/PA-005059 (modification de l'image originale).

201 Canadian railway troops grading for light railway construction. July, 1917. Canada. Dept. of National Defence / Library and Archives Canada / PA-001663.
Troupes ferroviaires canadiennes nivelant le sol en vue de la construction d'un chemin de fer à voie étroite, juillet 1917. Canada, Ministère de la Défense nationale/Bibliothèque et Archives Canada/PA-001663 (modification de l'image originale).

202 Peeling potatoes. June, 1916. Canada. Dept. of National Defence / Library and Archives Canada / PA-000161 (modified from the original).
Corvée d'épluchage de pommes de terre, juin 1916. Canada, Ministère de la Défense nationale/Bibliothèque et Archives Canada/PA-000161 (modification de l'image originale).

203 Nursing Sisters at a Canadian Hospital voting in the Canadian federal election. Canada. Dept. of National Defence / Library and Archives Canada / PA-002279 (modified from the original).
Infirmières militaires à un hôpital canadien votant aux élections fédérales. Canada, Ministère de la Défense nationale/Bibliothèque et Archives Canada /PA-002279 (modification de l'image originale).

204 Abbé Thuliez holding Thanksgiving Service in Cambrai Cathedral on Sunday, Oct. 13th, 1918, attended by deliverers. Advance East of Arras. Oct. 1918. Canada. Dept. of National Defence / Library and Archives Canada / PA-003310 (modified from the original).
L'abbé Thuliez célèbre la messe de l'Action de grâce à la cathédrale de Cambrai le dimanche 13 octobre 1918 en présence des libérateurs. L'avancée à l'est d'Arras,

octobre 1918. Canada, Ministère de la Défense nationale/
Bibliothèque et Archives Canada/PA-003310 (modification
de l'image originale).

205 Horse-drawn transport wagons of the 10th Battalion,
 Canadian Rifles passing Stonehenge, 28 January 1915. Press
 Agency Photographer, The Canadian Expeditionary Force in
 Britain, 1914-1918, ©IWN (Q 53573).
 Wagons de transport tirés par des chevaux du 10e Bataillon
 et Fusiliers canadiens longeant Stonehenge, 28 janvier 1915.
 Photographe de l'agence de presse, Le Corps expéditionnaire ca-
 nadien en Grande-Bretagne, 1914-1918, © IWM (Q 53573).

206 Canadian and Imperial troops helping themselves to free
 coffee at Canadian Y.M.C.A. Advance East of Arras. Sept.
 1918. Canada. Dept. of National Defence / Library and
 Archives Canada / PA-003125 (modified from the original).
 Soldats canadiens et impériaux profitant d'un café gratuit
 dans un YMCA canadien. L'avancée à l'est d'Arras, sep-
 tembre 1918. Canada, Ministère de la Défense nationale/
 Bibliothèque et Archives Canada/PA-003125 (modification
 de l'image originale).

207 A Canadian about to go on leave taking his tunic to the
 tailor's shop for alterations, Sept 1917. Canada. Dept. of
 National Defence / Library and Archives Canada / PA-
 001980 (modified from the original).
 Un Canadien sur le point de partir en permission apporte
 sa tunique chez le tailleur pour la faire retoucher, sep-
 tembre 1917. Canada, Ministère de la Défense nationale/
 Bibliothèque et Archives Canada/PA-001980 (modification
 de l'image originale).

208 Bacon. 1st Divisional Train (Cnd Army Service Corps) July
 1916. Canada. Dept. of National Defence / Library and
 Archives Canada / PA-000311 (modified from the original).
 Lard. 1er Train divisionnaire (Corps d'intendance de l'armée
 canadienne), juillet 1916. Canada, Ministère de la Défense
 nationale/Bibliothèque et Archives Canada/PA-000311 (mo-
 dification de l'image originale).

209 A well known artist at work on the Canadian front. /
 Augustus John. December, 1917. Canada. Dept. of National
 Defence/Library and Archives Canada / PA-002266 (modi-
 fied from the original).
 Artiste bien connu au travail sur le front canadien./Augustus
 John. Décembre 1917. Canada, Ministère de la Défense
 nationale/Bibliothèque et Archives Canada/PA-002266 (mo-
 dification de l'image originale).

9. The Home Front
Le front intérieur

210 Women workers at Dr. Alexander Graham Bell's laboratory,
 Beinn Bhreagh. Canada. Dept. of National Defence / Library
 and Archives Canada / PA-024363 (modified from the original).
 Travailleuses au laboratoire du docteur Alexander Graham
 Bell, Beinn Bhreagh. Canada, Ministère de la Défense natio-
 nale/Bibliothèque et Archives Canada/PA-024363 (modifica-
 tion de l'image originale).

218 Farmerettes, City of Toronto Archives, Fonds 1244, Item 640.
 « Farmerettes », Archives de la Ville de Toronto, Fonds 1244,
 article 640.

220 The Rooms Provincial Archives Division, F 25-30, Red Cross
 workers at Government House, Feb. 1917, MG 110, The Great
 War photograph collection.
 Division des Archives du Musée provincial The Rooms, F
 25-30, Travailleurs de la Croix-Rouge à la résidence du lieute-
 nant-gouverneur, février 1917, MG 110, Collection photogra-
 phique de la Grande Guerre.

221 Item is a photograph of the Toronto Civic Guard on duty at
 the High Level Pumping Station at Cottingham Street and
 Poplar Plains, ca. 1915. City of Toronto Archives, Fonds
 1244, Item 774A.
 Membre de la Garde civique de Toronto en faction devant
 la Station de pompage de haut niveau à l'angle des rues
 Cottingham et Poplar Plains, vers 1915. Archives de la Ville
 de Toronto, Fonds 1244, article 774 A.

222 Assembly Department, British Munitions Supply Co. Ltd.,
 Verdun, P.Q. Canada. Dept. of National Defence / Library and
 Archives Canada / PA-024436 (modified from the original).
 Département d'assemblage, British Munitions Supply Co.
 Ltd., Verdun (Québec). Canada, Ministère de la Défense
 nationale/Bibliothèque et Archives Canada/PA-024436 (mo-
 dification de l'image originale).

223 Women hold bazaar for war aid, City of Toronto Archives,
 Fonds 1244, Item 872.
 Des dames organisent une tombola pour l'effort de guerre,
 Archives de la Ville de Toronto, Fonds 1244, article 872.

224 Canada's first Rose Day (Alexandra Day), City of Toronto
 Archives, Fonds 1244, Item 886.
 Le premier Rose Day au Canada (Alexandra Rose Day),
 Archives de la Ville de Toronto, Fonds 1244, article 886.

225 Victory Loan Campaign display and the Chateau Laurier, Ottawa, Ont., Samuel J. Jarvis / Library and Archives Canada / PA-025094 (modified from the original).
Étalage de la Campagne pour l'emprunt de la Victoire et Château Laurier, Ottawa. Samuel J. Jarvis/Bibliothèque et Archives Canada/PA-025094 (modification de l'image originale).

226 Canadian Aeroplane Victory Loan Float c. 1917. John Boyd / Library and Archives Canada / PA-025181 (modified from the original).
Char allégorique de l'emprunt de la Victoire de la Canadian Aeroplanes Ltd. vers 1917. John Boyd/Bibliothèque et Archives Canada/PA-025181 (modification de l'image originale).

228 Group before sandbags on Parliament Hill, Ottawa, Ont. Victory Loan advertising, Canada. Dept. of National Defence / Library and Archives Canada / PA-099795 (modified from the original).
Groupe devant des sacs de sable sur la Colline du Parlement, Ottawa. Réclame pour l'emprunt de la Victoire. Canada, Ministère de la Défense nationale/Bibliothèque et Archives Canada/PA-099795 (modification de l'image originale).

229 Prisoners of war at internment camp, Castle Mountain, Alberta. Glenbow Museum and Archives NA-3959-2.
Prisonniers de guerre dans un camp d'internement, Castle Mountain (Alberta). Musée Glenbow et Archives NA-3959-2.

230 An incident of the Victory Loan campaign in the Overland factory, Aircraft Division, Willis-Overland Company. Canada. Dept. of National Defence / Library and Archives Canada / PA-024688 (modified from the original).
Incident dans la Campagne pour l'emprunt de la Victoire à l'usine Overland, division aéronautique, Willis-Overland Company. Canada, Ministère de la Défense nationale/ Bibliothèque et Archives Canada/PA-024688 (modification de l'image originale).

232 Ruins of the Army & Navy Brewery operated by Halifax Breweries Limited at Turtle Grove, Dartmouth, Nova Scotia Archives, N-1271.
Ruines de la Army & Navy Brewery exploitée par la Halifax Breweries Limited à Turtle Grove, Dartmouth, Archives de la Nouvelle-Écosse, N-1271.

233 Men wearing masks during the Spanish Influenza epidemic. [Alberta 1918], Library and Archives Canada / PA-025025 (modified from the original).

Hommes portant des masques lors de l'épidémie de grippe espagnole (Alberta, 1918). Bibliothèque et Archives Canada/ PA-025025 (modification de l'image originale).

234 War wounded and graffiti, City of Toronto Archives, Fonds 1244, Item 736.
Blessés de guerre et graffitis, Archives de la Ville de Toronto, Fonds 1244, article 736.

10. Coming Home
Le retour au pays

236 Departure from Germany of 13th Battalion, Royal Highlanders of Canada, entraining. Jan 1919. Canada. Dept. of National Defence / Library and Archives Canada / PA-004013 (modified from the original).
Départ d'Allemagne du 13e Bataillon, le Royal Highlanders du Canada, en formation, janvier 1919. Canada, Ministère de la Défense nationale/Bibliothèque et Archives Canada/PA-004013 (modification de l'image originale).

244 1st Canadian Infantry Battalion exhibited Canadian Flag as their train left Huy. March 1919. Canada. Dept. of National Defence / Library and Archives Canada / PA-004204 (modified from the original).
Le 1er Bataillon canadien d'infanterie hisse le drapeau canadien au moment où son train quitte Huy, mars 1919. Canada, Ministère de la Défense nationale/Bibliothèque et Archives Canada/PA-004204 (modification de l'image originale).

245 An old soldier (73 years) bidding goodbye at the station, prior to sailing for Canada. Canada. Dept. of National Defence / Library and Archives Canada / PA-005134 (modified from the original).
Un vieux soldat (73 ans) dit adieu à la gare avant de s'embarquer pour le Canada. Canada, Ministère de la Défense nationale/Bibliothèque et Archives Canada/PA-005134 (modification de l'image originale).

246 5000 Canadians leaving Southampton on S.S. 'Olympic' on April 16th, 1919. Canada. Dept. of National Defence / Library and Archives Canada / PA-006048 (modified from the original).
5000 Canadiens quittent Southampton à bord du vapeur Olympic le 16 avril 1919. Canada, Ministère de la Défense nationale/Bibliothèque et Archives Canada/PA-006048 (modification de l'image originale).

247 (World War I - 1914 - 1918) The last march with the old kit. A scene at the Dispersal Station 'I', Exhibition Camp, Toronto,

Ont., 1919. Canada. Dept. of National Defence / Library and Archives Canada / PA-023005 (modified from the original). Première Guerre mondiale - 1914-1918. La dernière marche sous l'uniforme. Scène à la Station de dispersion « I », camp de l'Exposition, Toronto, 1919. Canada, Ministère de la Défense nationale/Bibliothèque et Archives Canada/PA-023005 (modification de l'image originale).

248 Welcoming home the 31st Battalion after the First World War, Calgary, Alberta. The Glenbow Museum and Archives, nb-16-611.
On accueille dans ses foyers le 31e Bataillon après la Première Guerre mondiale, Calgary. Musée Glenbow et Archives, nb-16-611.

250 Bill Nix returns from war, City of Toronto Archives, Fonds 1244, Item 904A.
Bill Nix rentre des combats, Archives de la Ville de Toronto, Fonds 1244, article 904 A.

251 Mothers of soldiers, City of Toronto Archives, Fonds 1244, Item 727.
Mères de soldats, Archives de la Ville de Toronto, Fonds 1244, article 727.

252 First World War veterans learning handicrafts under the Department of Soldiers' Civil Re-establishment. [1918-1919]. Peake & Whittingham / Library and Archives Canada / PA-068115 (modified from the original).
Anciens combattants de la Première Guerre mondiale s'initiant aux métiers d'art dans le cadre d'un programme de réinsertion civile des soldats [1918-1919]. Peake & Whittingham/Bibliothèque et Archives Canada/PA-068115 (modification de l'image originale).

254 Veterans making poppies, Archives of the City of Vancouver, CVA- 371-39.
Anciens combattants fabriquant des coquelicots. Archives de la Ville de Vancouver, CVA-371-39.

255 Amputations Association [of the Great War] Convention. Sept. 12, 1932, Archives of the City of Vancouver, AM54-S4-2-: CVA 371-39.
Congrès de l'Association des amputés [de la Grande Guerre], 12 septembre 1932, Archives de la Ville de Vancouver, AM54-S4-2-: CVA 371-39.

256 War veterans protesting lack of work, City of Toronto Archives, Fonds 1244, Item 903.
Anciens combattants protestant contre le manque de travail. Archives de la Ville de Toronto, Fonds 1244, article 903.

257 [Japanese child dressed in Scottish costume at war memorial] [c.1920], Archives of the City of Vancouver, AM1535-: CVA 99-925.
[Enfant japonais vêtu du costume national écossais devant monument de guerre] [vers 1920]. Archives de la Ville de Vancouver, AM1535 -: CVA 99-925.

258 Construction of Vimy Memorial Allward with blocks ready to be carved with female recumbent figure. Canada. Dept. of Veterans Affairs / Library and Archives Canada / e002852543 (modified from the original).
Construction du monument de Vimy d'Allward avec blocs prêts à être ornés de la figure féminine allongée. Canada, Ministère de la Défense nationale/Bibliothèque et Archives Canada/e002852543 (modification de l'image originale).

259 [The Canadian War Memorial under construction], Archives of the City of Vancouver, AM54-S4-: Mon P41.1.
[Le Monument de guerre canadien en construction] Archives de la Ville de Vancouver, AM54-S4-: Mon P41.1.

Afterword
Le mot de la fin

260 View of the cemetery with the Vimy Memorial in the distance. Gift of Peter Allward, 1997. National Gallery of Canada, Library and Archives.
Vue du cimetière avec le Monument de Vimy au loin, Don de Peter Allward, 1997. Musée des Beaux-Arts du Canada, Bibliothèque et Archives.

The Vimy Foundation
Chair: Christopher Sweeney
Executive Director: Jeremy Diamond
Project Co-ordination: Stephanie Brousseau and Caitlin Bailey
Marketing and Communications: Jennifer Blake

Dundurn Book Credits
Acquiring Editor: Beth Bruder
Managing Editor: Kathryn Lane
Editorial Assistant: Rachel Spence
English to French Translator: Daniel Poliquin
English Editor: Kate Unrau
French Editor: Élisa-Line Montigny
Proofreader: Juliet Sutcliffe

Designer: Laura Boyle
E-Book Designer: Carmen Giraudy

Publicist: Michelle Melski

Dundurn
Publisher: J. Kirk Howard
Vice-Président: Carl A. Brand
Managing Editor: Kathryn Lane
Director of Design and Production: Jennifer Gallinger
Marketing Manager: Kate Condon-Moriarty
Sales Manager: Synora Van Drine

Editorial: Allison Hirst, Dominic Farrell, Jenny McWha,
Rachel Spence, Elena Radic
Design and Production: Laura Boyle, Carmen Giraudy
Marketing and Publicity: Michelle Melski, Kendra Martin, Kathryn Bassett

La Fondation Vimy
Président : Christopher Sweeney
Directeur exécutif : Jeremy Diamond
Coordination du projet : Stephanie Brousseau et Caitlin Bailey
Marketing et communications : Jennifer Blake

Production chez Dundurn
Acquisition : Beth Bruder
Gestion éditoriale : Kathryn Lane
Assistante à l'édition : Rachel Spence
Traduction de l'anglais vers le français : Daniel Poliquin
Révision langue anglaise : Kate Unrau
Révision langue française : Élisa-Line Montigny
Correction d'épreuves : Juliet Sutcliffe

Conception : Laura Boyle
Conception du livre électronique : Carmen Giraudy

Relationniste : Michelle Melski

Dundurn
Éditeur : J. Kirk Howard
Vice-président: Carl A. Brand
Gestion éditoriale : Kathryn Lane
Directrice de la conception et de la production : Jennifer Gallinger
Gestion marketing : Kate Condon-Moriarty
Gestion ventes : Synora Van Drine

Équipe éditoriale : Allison Hirst, Dominic Farrell. Jenny McWha,
Rachel Spence, Elena Radic
Conception et production : Laura Boyle, Carmen Giraudy
Marketing et publicité : Michelle Melski, Kendra Martin, Kathryn Bassett

THE VIMY FOUNDATION
LA FONDATION VIMY